DU
THÉÂTRE,
OU
NOUVEL ESSAI
SUR
L'ART DRAMATIQUE.

Patet omnibus veritas, nundum est occupata ; multum ex illâ etiam futuris relictum est.

SENEC. Ep. 33.

A AMSTERDAM,
CHEZ E. VAN HARREVELT.
MDCCLXXIII.

EPITRE DEDICATOIRE

A MON FRERE.

SI les expreſſions n'affoibliſſoient pas toujours le langage de deux cœurs qui s'aiment & s'entendent, je donnerois ici un long cours au ſentiment dont le mien eſt rempli; mais ce ſoin, tu le ſais, devient ſuperflu entre nous. Ce n'eſt pas d'aujourd'hui que j'ai dit & penſé combien il m'étoit doux d'avoir rencontré l'ami véritable dans l'ami que la nature m'avoit donné; ce n'eſt pas d'aujourd'hui que j'ai remercié le ciel de m'avoir choiſi un frere tel que toi. Il lui a plu d'unir nos ſentimens comme nos ames: notre amitié réſiſtera au tems, & ſera dans cette vie incertaine & orageuſe l'appui le plus conſolant ſur lequel repoſeront deux ames ſenſibles, invinciblement liées l'une à l'autre. Je te dédie ce nouvel Ouvrage, où je me flatte avec une joie ſecrette que tu retrouveras pluſieurs de tes idées; je te le dédie, non-ſeulement pour le plaiſir de t'offrir un monument public de ma juſte tendreſſe, mais en-

core (s'il doit vivre après moi) pour qu'il atteste à nos descendans combien nous nous sommes aimés & qu'il les invite à s'aimer comme nous. Notre exemple étouffera peut-être un premier levain de discorde prêt à fermenter, il leur dira que l'amitié fraternelle est ce qu'il y a de plus doux, de plus durable, de plus auguste dans le monde. Il leur révélera que c'est dans cette excellente vertu que réside le secret de la force de l'homme, ainsi que celui du bonheur qui lui est permis; & cette amitié tendre qui nous aura unis toute notre vie, ne sera pas encore infructueuse lorsque nous dormirons dans la tombe.

J'ai écrit sur cet Art que tu chéris, & qui mieux vu & différemment traité pourroit rendre l'instruction générale, répandre dans l'esprit du citoyen des principes utiles, cultiver la raison publique jusqu'ici si négligée, ramener enfin les hommes à ces idées simples, claires, intelligibles, qui sont les meilleures de toutes & qui leur paroîtront de la plus étrange nouveauté, car rien de plus nouveau pour eux que les premieres & faciles notions de la vraie morale & de la saine politique.

Cet Art (quoiqu'on en dise) est peut-être encore dans son enfance, parce que malgré les efforts de quelques hommes de génie l'édifice d'abord timidement conçu n'a pas été

bâti sur le plan le plus général & le plus solide : on a resserré la sphere de la scene, on n'y a fait monter que certains personnages, & ceux-là précisément qu'il semble qu'on auroit dû dédaigner : on n'a point apperçu toute la fécondité, toute l'étendue de cet art important : on a eu pour sa premiere forme une admiration superstitieuse. L'écrivain, moins audacieux qu'esclave, n'a gueres vu que son cabinet, au lieu de la société. Même de nos jours, l'assemblée qui compose ordinairement les auditeurs de nos pieces, ne peut être considérée que comme une compagnie particuliere à laquelle les poëtes ont eu le dessein de plaire exclusivement. Nos pieces ressemblent assez à nos salles, car le physique gouverne en plus d'un genre (& que trop) le moral. Nos pieces, pour la plupart, sont vuides de sens, eu égard à un peuple nombreux ; & je conçois tel édifice vaste & majestueux où il seroit impossible aux acteurs de représenter une de nos bonnes tragédies sans rire d'eux-mêmes.

Cependant le moyen le plus actif & le plus prompt d'armer invinciblement les forces de la raison humaine & de jetter tout-à-coup sur un peuple une grande masse de lumieres, seroit, à coup sûr, le théàtre ; c'est-là que, semblable au son de cette trompette perçante qui doit un jour frapper les morts, une éloquence simple & lumineuse pourroit réveil-

ler en un instant une nation assoupie: c'est-là que la pensée majestueuse d'un seul homme iroit enflammer toutes les ames par une commotion électrique: c'est-là, enfin, que la législation rencontreroit moins d'obstacles & opéreroit les plus grandes choses sans effort & sans violence. Le gouvernement, dit-on, s'y opposeroit ? Que la piece soit faite d'abord, & bien faite, l'heure de la représentation ne tardera pas, & le gouvernement recevra la loi.

Mais on a semblé jusqu'ici méconnoître le vrai but de l'Art Dramatique. Le poëte, au lieu de se montrer législateur, avec ce légitime orgueil qui convient à son rang, a vaniteusement obéi au goût frivole & mesquin des Aristarques de son siecle; ensuite il a encensé les folies plaisantes & dangereuses de quelques-uns de ses compatriotes; tantôt comme le statuaire de la fable, fléchissant le premier le genouil devant le monarque qu'il venoit de figurer & d'armer du foudre; tantôt attisant des passions nuisibles, sous prétexte de les peindre, oubliant qu'il répandoit la contagion de l'exemple, en même tems qu'il vantoit la fidélité de son pinceau.

Ce ne sont point des suffrages passagers ou concentrés dans une ville que le poëte doit s'empresser à recueillir. il est le chantre de la vertu, le grand flagellateur du vice, l'homme de l'univers. S'il flatte les vices regnans

d'une génération corrompue, s'il alimente des erreurs nationales, s'il fléchit fous le préjugé qui égare fes contemporains, il ne mérite plus de fortir de la ligne pour commander; qu'il refte parmi le troupeau, il n'eft plus qu'un homme inepte, fait pour le précipiter dans une marche également folle & périlleufe.

On ne s'eft point élevé à ces fpéculations, parce qu'on n'a jamais fongé au nombre, mais au choix des auditeurs, parce que dans nos miférables jeux de paume décorés du nom de théâtre, nos fpectacles n'ont été que *des chambrées*, parce que les raifonnemens de quelques littérateurs trop accrédités ont borné l'art & détruit fon effor relativement à leur *faire* & aux regles facrées de ce prétendu goût dont ils parlent fans ceffe & qui n'eft qu'un mot inventé par eux pour voiler d'une maniere captieufe la petiteffe & la froideur de leurs idées.

Notre Théâtre (il faut le dire) gothiquement conçu dans un fiecle à demi barbare, enfant du hazard & rejetton parafite, a confervé l'empreinte de fa burlefque origine. Notre théâtre n'a jamais appartenu à notre fol, c'eft un bel arbre de la Grece, tranfplanté & dégénéré dans nos climats. Il a été greffé par des mains groffieres & mal-adroites: auffi n'a-t-il porté que des fruits équivoques & fans fubftance. De ferviles imitateurs,

copiant jufqu'aux *chœurs grecs*, ont dreffé nos premiers treteaux, treteaux mouvans & qui firent regretter alors *les myfteres* bien plus intéreffans pour la nation. Ces défricheurs agreftes ne connoiffoient ni les mœurs anciennes, ni les mœurs modernes; ils n'ont pu deviner ni ce qu'il falloit emprunter des anciens, ni ce qu'il falloit ajouter à leurs emprunts.

Jodelle, Garnier, Hardi, Mairet, Triftan, Rotrou, font les vrais fondateurs de notre fcene: c'eft une vérité inconteftable. Ils reffufciterent les premiers les fujets antiques, & ne pouvant faire mieux ils donnerent *la Cléopatre captive*, *la Didon qui fe tue*, *la Phedre amoureufe*, *la Troade*, *l'Antigone*, *l'Hercule mourant*, &c. Ils traduifirent le grec & le défigurerent, ils entraînerent fur leurs traces ceux qui vinrent après eux. Nos grands maîtres ont fuivi le même plan : les reffemblances font frappantes ; leur génie, leur goût, leur ftyle, leur élégance, ne les ont point rendus créateurs : on apperçoit chez eux la même coupe, le même ton de dialogue, la même marche, les mêmes dénouemens, & à leur exemple beaucoup plus de paroles que d'action. Ils ont été copiftes, comme leurs prédéceffeurs Ils ont fu écrire, peindre, intéreffer; mais ils n'ont point déployé une verve originale: ils ont compofé avec leurs bibliotheques, & non dans le

livre ouvert du monde, livre dont le feul Moliere a déchiffré quelques pages : goût bizarre & bien étrange de dénaturer un ancien théâtre au lieu d'en conftruire un neuf relatif à la nation devant laquelle on parle : mais ne cherchant pas même la route de l'invention, ils ont cédé à l'impulfion donnée lors de la renaiffance des lettres, aurore pâle & lugubre, plus trifte que les ténebres ; ils n'ont fu ni rompre cette impulfion, ni en imaginer une nouvelle.

J'ai donc ofé combattre à cet égard les préjugés les plus répandus, démontrer que le fondement de notre fcene eft tout à la fois vicieux & ridicule ; que le fyftême ancien doit néceffairement changer fi le François veut avoir un théâtre ; que notre fuperbe tragédie fi vantée n'eft qu'un fantôme revêtu de pourpre & d'or, mais qui n'a aucune réalité; & qu'il eft tems que la vérité foit plus refpectée, que le but moral fe faffe mieux fentir, & que la repréfentation de la vie civile fuccede enfin à cet appareil impofant & menteur qui a décoré jufqu'ici l'extérieur de nos pieces. Elles font muettes pour la multitude, elles n'ont point l'ame, la vie, la fimplicité, la morale & le langage qui pourroit fervir à les faire goûter comme à les faire entendre. Le poëte coupable & dédaigneux a élargi encore ces diftances inhumaines que nous avons mis entre les citoyens. Il

devoit plutôt les rapprocher, mais il se seroit cru homme du peuple, s'il se fut avisé à écrire pour le peuple : il en a été puni en méconnoissant la vraie nature & cette vraisemblance, mere charmante de l'illusion, & cet intérêt puissant qui remue tous les cœurs; il s'est privé des succès les plus flatteurs, de ces succès qui agitent tout une nation qui les confirme à haute voix; mais ne les concevant point, il ne les méritoit pas.

Et n'est-ce pas le poëte éloquent embrasé d'une flamme vraiment patriotique, qui tient en main le gouvernail de l'opinion publique, dont la force invisible commande à ceux-mêmes qui ne croient pas lui obéir !

Que l'on combatte ces idées, je n'en serai point surpris; plus l'on avance dans la vie, plus l'on est esclave de l'habitude. Le cerveau de tout homme qui touche à son septieme lustre est déja durement modifié: c'est la libre & ardente jeunesse qui sait s'ouvrir une nouvelle lice, elle seule donne un poids aux idées récentes & utiles, & proscrit le fatras du siecle qui fuit; tandis que l'âge mûr retient auprès de lui, par paresse, l'admiration béante.

Quand la vérité a déposé une fois son germe, il peut être foulé aux pieds, mais il prend racine, il croît en silence, il s'éleve & pousse des branches : si l'action est lente, elle est infaillible. Les lumieres qui blessent le plus d'abord ne demeurent pas inutiles,

après les avoir méconnues ou dédaignées, l'homme en fait son profit, il s'éclaire involontairement.

Les critiques, les commentateurs, les journalistes, les dissertateurs, toute cette tourbe scholastique qui ne parle que par la bouche des morts & qui leur fait dire les plus impertinentes sottises; tous ces gens, amis des tombeaux & des ténebres, préconisant tout ce qui est fait anciennement, & livrant sagement la guerre à ce qui se fait & à ce qui se fera, ont la prunelle des hiboux qui se contracte douloureusement au moindre rayon : ils vous citent ce qu'on a lu mille fois, ils vous parlent de ce qu'on fait, ils crient au blasphémateur dès qu'on se moque d'eux; ils vous accablent de passages & d'autorités étrangeres, sans quoi ils ne parleroient pas longtems. Il faudra rire de leur engouement superstitieux, si toutefois cela est permis quand on songe qu'ils ont été dans tous les âges le fléau des arts & les véritables assassins du génie.

Il ne faut point haïr leurs satyres, mais bien leurs éloges : leurs satyres prouvent du moins l'envie & son extrême infériorité. Mais qu'ils sont insolens quand ils se mettent à louer! c'est bien à eux de prendre l'encensoir : qu'a-t-on besoin de leur approbation, elle aviliroit pour peu qu'on parût en faire quelque cas. Semblables à ces bons prélats

qui d'un air sérieux sacrent les rois & posent le diadême sur leurs têtes comme s'ils les faisoient regner, ils ont l'orgueil de vouloir couronner les monarques de la littérature, ils font mine de les affermir sur leurs trônes; on diroit que ce sont eux qui les annoncent, les font connoître à l'univers & qui constatent leurs droits chancelans: ils en imposent aux lecteurs vulgaires avec des mots qu'ils se transmettent & des phrases qu'ils ne savent pas même varier : *La décadence des arts est totale. Le goût s'est perdu. La nature est épuisée, elle ne peut rien produire de semblable aux siecles passés. Le temple de la gloire est fermé, & ses portes ne s'ouvriront plus.* Arrive l'homme qui les brise à leurs yeux & qui leur donne un démenti formel, ils vont répétant encore que celui qui y est entré il y a cent ans, étoit bien plus grand, bien plus illustre, bien plus digne de nos hommages.

Quand Timanthe voila le front d'Agamemnon pendant le sacrifice, ils appellerent *artifice ingénieux* ce qui n'étoit qu'impuissance. Rubens depuis a peint sur le même visage & les douleurs de l'enfantement & la joie d'une mere, & nos critiques ont loué absolument sur le même ton & le chef-d'œuvre de l'art & son mensonge.

Que ne puis-je enlever & faire disparoître sous ces modeles qui trompent & égarent,

pour laisser à chacun & son invention & sa propre audace! l'Art bientôt y gagneroit.

Oui, pour faire des découvertes dans un art, il est plus avantageux de n'y entendre rien d'abord & d'y marcher seul, que d'être conduit & dirigé par la marche & l'exemple des autres: on s'ouvrira une route inconnue, en s'abandonnant sans guide; on ne fera que passer par la porte commune, en observant les pas de ses prédécesseurs. Voilà pourquoi les méthodes, les regles, les Poëtiques ont gâté & gâtent tous les jours les esprits les plus inventifs. Animés par la nouveauté des objets & fiers d'oser d'eux-mêmes, ils auroient entamé la carriere d'une maniere qui leur eût été propre: en recevant la carte de la route, ils ne voient plus les objets que sous le même aspect, & de-là naissent tristement les mêmes résultats: au lieu de creuser, ils passent légerement sur les mines les plus fécondes; au lieu de créer leurs réflexions, ils les reçoivent toutes façonnées par la main des préjugés: ils auroient commandé à leur siecle, ils lui obéissent, séduits qu'ils sont par la sotte autorité des barbes grises; ils adoptent ce que sous un autre point de vue ils auroient rejetté avec mépris. Le vulgaire croit que l'Art se perfectionne, parce que les copies se multiplient; c'est une abondance indigente, & cette fausse richesse ôte jusqu'à l'idée d'en acquérir une réelle.

Telle est à peu près en France l'histoire de plusieurs arts, mais surtout celle de l'Art Dramatique. On a pris un filon pour la mine entiere, & l'on a voulu faire croire que la mine étoit tarie, tandis qu'elle a des ramifications immenses, & que ce n'est pas encore le filon le plus riche qui ait été découvert. Qui croiroit qu'un Art aussi étendu au simple coup d'œil est asservi à des entraves qui le resserrent autant qu'il est possible, & que ces entraves burlesques sont rédigées en code! Tu me diras: pourquoi donc tracer aussi ton code? Mon motif est bien différent, c'est pour recommander à tout jeune homme qui se sentira quelque génie pour la composition, à jetter préalablement au feu toutes les *Poétiques*, à commencer par celle-ci.

Je t'embrasse de tout mon cœur,

Frere & ami ***.

Ce 18 Janvier 1773.

TABLE.

EPITRE DÉDICATOIRE. . III
INTRODUCTION . . 1
CHAPITRE I. *De la fin que doit se proposer l'Art Dramatique* . 7
CHAP. II. *De la Tragédie Ancienne & Moderne* . . 19
CHAP. III. *Développement du Chapitre précédent* . . 39
CHAP. IV. *De la Comédie* . 54
CHAP. V. *Développement du Chapitre précédent* . . 66
CHAP. VI. *Des Vices essentiels de la Comédie Moderne* . . . 77
CHAP. VII. *De Moliere* . 86
CHAP. VIII. *Du Drame* . 94
CHAP. IX. *Distinction du Drame d'avec la Comédie* . 104
CHAP. X. *De nouveaux sujets dramatiques que l'on pourroit traiter* . 110
CHAP. XI. *Développement du Chapitre précédent* . . 125
CHAP. XII. *Des défauts à éviter dans le Drame* . . 140
CHAP. XIII. *Du caractere qu'il faut imprimer au Drame* . . 148
CHAP. XIV. *Développement du Chapitre précédent, vu du côté politique* 156
CHAP. XV. *Réponse à quelques objections.* 165

TABLE.

CHAP. XVI. *Des études du Poëte* — 175
CHAP. XVII. *Développement du Chapitre précédent, vu du côté des Voyages* 185
CHAP. XVIII. *Danger de certaines Sociétés pour le Poëte* 191
CHAP. XIX. *Difficultés à vaincre* 194
CHAP. XX. *Si le poëte dramatique doit travailler pour le Peuple* 199
CHAP. XXI. *Des idées du poëte* — 217
CHAP. XXII. *Développement du Chapitre précédent, ou Apologie de l'homme.* 232
CHAP. XXIII. *Examen de plusieurs préjugés reçus & accrédités* 245
CHAP. XXIV. *Court Examen des Poëtiques d'Aristote, d'Horace, de Vida, de Boileau, relativement au Théâtre* 265
CHAP. XXV. *De Racine* 282
CHAP. XXVI. *Si le Drame admet ou rejette la Prose* 294
CHAP. XXVII. *Des soi-disant Critiques* 306
CHAP. XXVIII. *A un jeune Poëte* 317
CHAP. DERNIER *Des Comédiens* 347

Fin de la Table.

ESSAI

ESSAI
SUR
L'ART DRAMATIQUE.

INTRODUCTION.

Le Spectacle est un mensonge ; il s'agit de le rapprocher de la plus grande vérité : le Spectacle est un tableau : il s'agit de rendre ce tableau utile, c'est-à-dire de le mettre à la portée du plus grand nombre, afin que l'image qu'il présentera serve à lier entr'eux les hommes par le sentiment victorieux de la compassion & de la pitié. Ce n'est donc pas assez que l'ame soit occupée, soit même émue ; il faut qu'elle soit entraînée au bien, il faut que le but moral, sans être caché ni trop offert, vienne saisir le cœur & s'y établisse avec empire.

Etre écrivain, c'est déja beaucoup ; mais être un écrivain utile, influer sur les mœurs de ses concitoyens, les épurer au flambeau de la morale, c'est saisir le plus beau privilege de la nature humaine (a).

(a) Les vrais gens de lettres sont aujourd'hui les citoyens les plus utiles & qui méritent le plus de reconnois-

La Poésie Dramatique présente l'homme à l'homme, nous apprend à traiter avec nos semblables, accélere la marche de nos idées, perfectionne notre raison & notre sensibilité, nous fait rougir, nous aide à nous relever de nos fautes. C'est dans ce tableau qu'on peut se guérir des petitesses & des écarts de l'amour-propre; & ce censeur aimable parle si secrétement, que nous pouvons être corrigés sans que l'œil d'autrui soit visiblement frappé du changement.

Je ressens une véritable joie en voyant la Poésie Dramatique, le plus séduisant & le plus ingénieux des arts d'imitation, universellement répandu, universellement estimé. C'est le plus précieux héritage que nous aient transmis

sance; ils répandent les lumieres qui forment l'éducation publique; ils exposent les vrais principes du bonheur des Etats : leurs idées ont fait du bien dans plusieurs pays, & en ont consolé d'autres par l'espérance qu'elles seroient tôt ou tard adoptées. Il est sûr qu'ils ont pris une direction qui ne peut être que favorable au genre humain. Ils sont redoutés & haïs des tyrans, parce que ceux-ci les jugent amis de la vérité & conservateurs des droits de l'homme. Ils sont tels en effet. Enfin, le corps des gens de lettres paroît animé, d'un bout de l'Europe à l'autre, d'un même esprit, & s'avançant ainsi constamment sous les bannieres de la philosophie, il dictera nécessairement aux hommes d'Etat & aux rois les leçons qui doivent commencer la félicité publique. Nos neveux seront certainement plus heureux que nous.

les anciens. Il ne demande plus qu'à être perfectionné. Je dis perfectionné, & je m'explique : car s'il est d'un stupide de ne pas admirer nos meilleures pieces, il seroit d'un esprit borné de ne pas sentir confusement qu'il manque encore à l'art un nouveau degré de vie & d'intérêt. Cet art est si étendu qu'il surpasse le génie de nos grands Poëtes, & qu'il n'a pu acquérir même par eux tous les développemens dont il est susceptible. La premiere direction donnée au Théâtre n'étoit peut-être pas la plus heureuse. Il se pourroit qu'il y eût un genre à créer, qui pût mener l'art plus loin qu'il ne l'est dans les Tragédies & Comédies, même les plus admirées. L'art, quoiqu'on en dise, n'est peut-être pas à son comble, puisque tous les ordres de citoyens (a) ne le goûtent pas également; l'art n'est point à son comble, puisque l'illusion échappe par quelques côtés; l'art, enfin, n'est point à son comble, puisqu'il n'a pas produit tous les effets qu'on en devoit attendre.

Une salle de Spectacle est parmi nous le seul point de réunion qui rassemble les hommes;

(a) Nous n'avons point en France de Spectacle proprement dit, mais des assemblées particulieres, où quelques hommes réunis, après s'être formé un goût délicat, mais composé, mais factice, ont donné une valeur exorbitante à des ouvrages qui, quoique beaux, ont dans leur structure & dans leur idiome quelque chose d'étranger & d'inaccessible au reste de la nation.

& où leur voix puiffe s'élever de concert (*a*). C'eft-là que triomphe ce fentiment intime qui pénetre l'ame, & qui, pour me fervir de l'expreffion d'un difciple de Pythagore, l'avertit de fa divinité. L'Art (*b*) Dramatique en devient plus important, plus augufte, plus intéreffant, & fous ce point de vue l'on peut appeler le Théâtre le chef-d'œuvre de la fociété.

Qu'il me foit permis de répandre ici mes idées, bonnes ou mauvaifes, vraies ou paradoxales; je les livre telles que je les ai conçues, fans me donner pour l'interprete des oracles du goût, fans prétendre afferrir aucun

(*a*) Il fut des tems où le fanatifme appelloit & foulevoit les peuples, où il produifoit des effets rapides & merveilleux. Ces tems ne font plus. C'eft la raifon aujourd'hui, bien plus lente, bien plus ftérile, qui infenfiblement ploye tout en filence. Ce moyen n'eft ni auffi actif, ni auffi étendu, mais il paroit devoir être infaillible à la longue: enfin, c'eft le feul dont il foit permis d'ufer; il faut donc le pouffer auffi loin qu'il peut aller.

(*b*) *Il n'eft pas bon que l'homme foit feul*, dit l'Ecriture. En effet la compaffion ne peut prendre naiffance & pouffer des racines profondes que dans ces fociétés où les hommes peuvent fe communiquer leurs fentimens & apprendre à connoître réciproquement leurs befoins & leur foibleffe. Des êtres ifolés ou concentrés ne connoiffent que leur maniere d'exifter: pour fe porter hors de foi & partager les fouffrances d'autrui, il faut apprendre la langue de l'infortune. Le théâtre développe cet inftinct, cette tendance naturelle que nous avons tous pour nos femblables.

homme à nos opinions. Les paradoxes tombent, les vérités furnagent, comme l'a dit Helvetius & comme l'a prouvé son livre. Je dirai avec Montaigne : *Je donne mon avis, non comme bon, mais comme mien.* On peut avancer des hérésies littéraires sans un danger bien réel, & les hérésies en ce genre auront peut-être le fort qu'elles ont eu dans des matieres plus sérieuses ; elles serviront à éclaircir le dogme & à l'affermir d'une maniere plus inébranlable.

Je ne répondrai point dans cet ouvrage aux adversaires du Théâtre (a). S'il existoit un peuple qui trouvât ses plaisirs dans ses occupations,

(a) Les adversaires du Théâtre épuré sont des charlatans en surplis, jaloux & envieux par métier, qui voudroient que leur salle de Spectacle ne desemplît point de monde, afin que l'on ne parlât que d'eux & que l'on n'admirât que leurs trois points, leurs lieux communs de morale, leurs fréquentes exclamations & leur éloquence gesticulante. Il faut se moquer de leur plat rigorisme, de leurs prétentions vaniteuses, & les renvoyer doucement à leur auditoire, où ils pourront faire un fort grand bien, lorsque contens d'enseigner une morale simple & pure, ils n'apprendront pas au peuple ce qu'il ignore & ce qu'il n'imagine pas. Il ne faut point traiter ces adversaires comme on traita le docteur Guillaume Prynne en Angleterre, à qui l'université d'Oxford fit couper deux oreilles pour un beau livre contre les représentations théâtrales. Quand on agit ainsi, on n'est plus digne d'entendre de bonnes Comédies ; on mérite d'aller toute sa vie au sermon.

qui fût laborieux fans être afservi, qui fçût préférer à tout autre fpectacle celui de la nature, qui n'eût point de vices, qui fût affez vertueux pour n'offrir que des ridicules, qui loin du luxe ne connût que l'induftrie, la fimplicité, affez heureux, enfin, pour dédaigner les arts, c'eft-à-dire pour les eftimer indifférens ou nuifibles à fon bonheur; il feroit dangereux de tranfporter chez ce peuple un Théâtre : fes mœurs innocentes & pures pourroient s'altérer ; diftrait de fes paifibles voluptés il en chercheroit de fauffes ; le Spectacle ne lui conviendroit pas, parce qu'il lui feroit parfaitement inutile. Mais pour un peuple qui a befoin d'être ramené à ces loix primitives & faintes dont il s'eft prodigieufement écarté, à ce fentiment naturel que les préjugés ont éteint; le Spectacle lui eft avantageux & néceffaire. C'eft ainfi qu'il faut fouftraire aux yeux d'une fille innocente le tableau féduifant d'un amour légitime & permis, & qu'il faut le montrer aux yeux de celle qui ayant oublié la pudeur, peut encore rougir & rentrer fous fes aimables loix. Le Spectacle eft donc bon en lui-même, & n'eft mauvais que dans fes abus : les abus ne font pas inféparables du Théâtre ; au contraire, ils peuvent être prévenus & détruits.

CHAPITRE I.

De la fin que doit se proposer l'Art Dramatique.

Qu'est-ce que l'Art Dramatique ? C'est celui qui par excellence exerce toute notre sensibilité, met en action ces riches facultés que nous avons reçues de la nature, ouvre les trésors du cœur humain, féconde sa pitié, sa commisération, nous apprend à être honnêtes & vertueux ; car la vertu s'apprend, & même avec quelqu'effort. Laissez dormir les précieuses facultés de l'homme, elles s'anéantiront peut-être ; il deviendra dur par inertie, par habitude : éveillez-les, il sera tendre, sensible, compatissant. C'est ainsi qu'une voix exercée acquiert de la légéreté, de la souplesse, de la douceur, de la force & de l'étendue.

Plusieurs hommes pechent par une ame rétrécie & commune, & c'est faute d'avoir été dilatée par la chaleur du sentiment qu'elle demeure froide & engourdie ; mais si elle vient à sentir les charmes de cette sympathie qui lie un être à un autre, si des larmes ont fondu la glace de ce cœur, une fois amolli il prendra la direction de la vertu.

J. J. Rousseau a dit que celui-là peut s'estimer vertueux qui n'a fait aucun mal à ses semblables (*a*). S'il est un lieu propre à graver cette maxime dans le cœur des hommes, c'est le Théâtre: c'est-là que la voix du Poëte répond à cette voix intérieure qui nous avertit de respecter tout être sensible : c'est-là que la vertu qui découle de la sensibilité obtient le suffrage des hommes assemblés : c'est-là que les préjugés les plus orgueilleux tombent, & que l'homme cité au tribunal de la nature, égaré souvent par la raison, ce sophiste ingénieux, trouve le vrai, par le coup électrique du sentiment (*b*).

Qu'un excellent Poëte est un auguste bienfaiteur (*c*) ! s'il aime véritablement les hom-

(*a*) Je remarquerai ici que la maxime de J. J. Rousseau, quoique bonne en elle-même, n'est pas parfaite. Qu'est-ce qu'une vertu oisive, négative, dont il ne résulte rien ? Quand l'Ecriture a dit : *declina a malo*, elle ajoute : *& fac bonum*; voilà la vertu toute entiere ; l'autre est au moins boiteuse.

(*b*) Du Japon jusqu'à l'isle de Californie, & de la Nova-Zembla jusqu'au Monomotapa, on n'entendra point les mêmes raisonnemens, tout justes & tout convaincans qu'ils pourroient être; mais on entendra très bien le cri ou la langue du sentiment.

(*c*) Malherbe disoit qu'un Poëte étoit aussi nécessaire à l'Etat qu'un joueur de quilles : oui, un poëte comme lui, ou comme ces tristes faiseurs d'Odes qui ne signifient rien ; mais un Poëte, chantre de l'humanité, peintre des

mes, s'il est pénétré de ce feu divin qui ennoblit encore le génie, s'il ne le dégrade pas en courbant le genou devant les puissances de la terre, s'il l'emploie à recueillir les soupirs de l'infortune, à les porter à l'oreille superbe de ceux qui les firent naître, ah! de quelle reconnoissance ne devons-nous pas payer ses travaux. C'est lui qui nous enseigne ce qui est bon & honnête, il fixe nos opinions flottantes, il regne par le sentiment, le sentiment, cette force invincible & puissante, qui soumet les êtres les

mœurs, moraliste profond, enthousiaste de la vertu, la revêtissant des couleurs qui la font reconnoître & adorer; ce Poëte est le bienfaiteur de sa patrie & du monde, & aucun art ne peut entrer en parallele avec le sien: car qu'y a-t-il de plus grand & de plus noble que d'offrir à l'univers les simulacres éternels que dans tous les tems il doit chérir & respecter! Ce malheureux Malherbe ne disoit-il pas au roi Louis XIII & à son ministre Richelieu, dans une Ode, en parlant des Calvinistes:

Marche, va les détruire, éteins en la semence,
Et suis jusqu'à la fin ton courroux généreux,
Sans jamais écouter ni pitié, ni clémence
 Qui te parle pour eux.

.
Il suffit que ta cause est la cause de Dieu.
Et qu'avec que son bras elle a pour la défendre
 Les soins de Richelieu.

Et le jésuite Bouhours s'extasie en parlant de cette strophe, & s'écrie: *cela est grand!*

plus rebelles : c'eſt par des ſenſations exquiſes & répétées qu'il bat le cœur humain, il enleve au vice ſa proie, au deſpotiſme ſa maſſue, au méchant le pouvoir d'étourdir ſes remords.

— 7. Multipliez donc ſous ſon œil l'image des maux qu'il a faits, qu'elle le pourſuive partout, que, ſemblable à Beſſus, il entende dans le chant d'une hirondelle le reproche d'un parricide, qu'il veuille étouffer tous les oiſillons prêts à chanter.

Mais le Poëte qui connoît les hommes, leur offrira-t-il de préférence ces actions héroïques qui exigent un ſacrifice abſolu & qui naiſſent d'une force d'ame étonnante & extraordinaire ? S'il eſt philoſophé, peut-être qu'il demandera moins pour obtenir davantage ; il ſentira que les dévouemens des Codrus, des Curtius, des Scévola, ſont bien rares ; il dira plutôt: ,, voyez autour de vous ; tout parle une langue énergique. Que de malheureux à ſecourir, à conſoler ! Environnés d'êtres ſouffrans, dont vous pouvez ſoulager les douleurs, irez-vous chercher des infortunes antiques & imaginaires ? Abaiſſez vos regards ; on ne veut vous impoſer que le plaiſir ſatisfaiſant de reconnoître vos ſemblables."

L'effet du Théâtre conſiſte en impreſſions, & non en enſeignemens. Retire-toi, froid moraliſte, emporte ton gros livre ; que ſignifie l'enfilage de tes maximes ſeches, auprès du pein-

tre éloquent qui montre le tableau armé de toutes ſes couleurs? Ce ne ſont pas là des ombres métaphyſiques, des diſtinctions ſubtiles de l'école (*a*). Hommes, approchez, voyez, touchez, palpez vous pleurez ! Oui, ſans doute. Votre ame eſt-elle maîtreſſe de ne point obéir au mouvement ſympathique & irréſiſtible qui la pénetre toute entiere (*b*)? Elle monte au niveau de cette grande & belle action, elle brûle de l'imiter, elle ne fait plus qu'un avec cet homme gémiſſant, elle ſouffre peut-être plus que lui, & tenant à ſes infortunes elle tient au deſir de les ſoulager.

(*a*) C'eſt chez les Poëtes qu'il faut étudier les paſſions : c'eſt-là qu'elles ſont revêtues des couleurs qui les diſtinguent & les caractériſent. Loin d'eux cette lente analyſe qui en dénature les traits & n'en rend point la phyſionomie. Vous reconnoîtrez au Théâtre leur langage, leurs ruſes, leurs menſoges, leur choc, leur élévation, & l'empire abſolu qu'elles exercent ſur le cœur humain. Les hommes ſur le Théâtre ſont tous dévoilés, dit Lamotte, & ne paroiſſent que ce qu'ils ſont.

(*b*) Notre morale eſt en préceptes, il faudroit lui donner des ſignes ſenſibles. Ce ſont eux qui déſarment la colere & fléchiſſent l'inimitié. Quelle différence de frapper les ſens, ou de rappeller un apophthegme à la mémoire ! Voyez Themiſtocle chez Admete, ſon ennemi : il prend ſon fils dans ſes bras, le preſſe ſur ſon ſein, & dans cette attitude ſe jette à genoux au pied de l'autel domeſtique: Admete alors s'émeut & reſpecte ſa vie.

On ne peut donc trop amollir l'ame de l'homme par les impreſſions redoublées de la pitié & de la commiſération. Comme ce ſont deux vertus, elles ne peuvent entrer trop avant dans ſon cœur. Un enfant empoigne un oiſeau comme une pierre, parce qu'il ne connoît pas encore la loi qui ſoumet tous les êtres à la ſenſibilité: mais dès qu'il aura connu l'éguillon de la douleur, dès qu'il aura réfléchi ſur la force qui opprime, alors il entendra le cri de la plainte, & il reſpectera tout être ſouffrant.

C'eſt ainſi que l'Ecrivain Dramatique adoucit inſenſiblement nos mœurs & ne nous attriſte que pour notre intérêt & notre plaiſir; il nous arrache des larmes, mais de ces larmes délicieuſes, qui ſont le plus doux attribut & l'expreſſion naturelle de notre ſenſibilité : *noſtri pars optima ſenſus.* Juv. Sat. XV.

Que de fois n'a-t-on pas admiré comme les cris, les gémiſſemens, les ſanglots, agiſſent ſur les autres hommes! Tels ſont les arrêts ſouverains de la nature. Si le Poëte y joint ſa voix, quelle force n'aura-t-elle pas? Sa voix alors apprendra aux hommes cette importante vérité, qu'en faiſant le mal ils ſement pour recueillir, qu'ils ſe bleſſent en bleſſant autrui.

Cette ſenſibilité précieuſe eſt comme le feu ſacré. Il faut veiller à ne jamais le laiſſer éteindre. Il conſtitue la vie morale. On pourroit juger de l'ame de chaque homme par le degré d'émotion qu'il manifeſte au Théâtre : ſi ſon viſage reſte indifférent, ſi ſon œil n'eſt point

humide, quand le Pere de famille dit à son fils:
où vas-tu, malheureux? si les feux de l'indigna-
tion ne brûlent pas son cœur, quand Narcisse
acheve de corrompre Néron, c'est un méchant,
à coup sûr; il ne pourra se sauver de ce titre
qu'en avouant son imbécillité.

Plusieurs moralistes, qui croient que la rudesse
est vertu & que l'ennui est méritoire, ont
si mal raisonné dans la froide solitude de leur
cloître ou de leur cabinet, qu'ils ont dit qu'en
rendant le cœur sensible on le rendoit en même
tems plus susceptible de passions violentes.
Voilà les argumens rebattus de nos anciens &
modernes visionnaires. Riccoboni répete jus-
qu'au dégoût cette prolixe déclamation dans
son livre de la réformation du Théâtre (a).

(a) Faut-il répéter ce qui a été prôné mille fois, que
les passions sont nécessaires à l'homme, qu'elles sont bon-
nes par leur nature, que c'est le sentiment du plaisir qui
agit le plus puissamment sur notre être, & que c'est peut-
être un grand mal de ne point jouir lorsqu'on le peut sans
offenser les autres ni soi. Eh! quand on combattroit ce
penchant invincible, réussiroit-on à le détruire? Courbé
sous toutes les chaînes que la barbarie & l'imbécillité
ont pu imaginer, il se métamorphose encore; il renait dans
la prison du solitaire, il brave les austérités, les cilices,
il franchit les barrieres les plus sacrées, il vit avec nous,
parce qu'il compose notre essence. C'est à force de réfré-
ner certaines passions, qu'on les a rendu terribles & fou-
gueuses, comme ces coursiers que le frein échauffe encore

Eh! point du tout, Meſſieurs du ſyllogiſme : toutes les paſſions dangereuſes naiſſent de la dureté de cœur; telles ſont la haine, l'envie, l'avarice, l'orgueil; paſſions froides & ſolitaires : un amour-propre effréné leur donna l'être. Je ſens que l'amour, l'amitié, la reconnoiſſance, le deſir de la gloire, paſſions actives & généreuſes, échauffent l'ame d'un feu plus vif & l'exaltent à ce point où elle s'élance vers les vertus les plus héroïques.

Le Sage, en effet, ſeroit-il cet homme indifférent dont l'ame plus que paiſible n'eſt pas plus émue à l'aſpect d'une campagne délicieuſe qu'au récit d'une action magnanime, qui voit couler le tems comme l'eau d'un fleuve, qui n'a jamais connu le danger des paſſions parce qu'il n'en a jamais ſenti l'éguillon, qui n'a rien à combattre parce qu'il n'a rien à réprimer, qui, ſans haine & ſans amour, n'a point vu dans les hommes de différences marquées & dans la nature de beautés vraiment réelles? O, vous, douces & gracieuſes émotions,

plus que la courſe la plus emportée. Les ſenſations agréables déterminent l'ame à la douceur, à la généroſité, à la bienfaiſance. Je ne crois pas que le cœur délicieuſement affecté puiſſe nourrir les cruautés de l'intolérance & les dures ſaillies d'un farouche orgueil. Au Théâtre épuré les impreſſions ſont favorables à toutes les vertus qui honorent l'humanité, elles ne peuvent amollir que ces ames foibles que toute autre circonſtance auroit maîtriſées.

qu'on reçoit au Théâtre, & qui fervez à dévélopper, à perfectionner ce fens moral & intérieur que nous portons tous & qu'on étouffe quelquefois à force de le dédaigner; vous, fentimens agréables, paffions nobles & douces, environnez cet indifférent; amolliffez fon ame, & foyez pour elle ce que la rofée eft à une terre feche & endurcie (a).

Mais comment le Poëte parlera-t-il à la multitude? Quelles font les impreffions qu'il doit choifir pour fe faire entendre à fes concitoyens? Le Théâtre eft fait, je penfe, pour fuppléer au défaut d'expérience de la jeuneffe, pour rec-

(a) Riccoboni en vouloit réellement à la paffion de l'amour; car il a propofé férieufement de mutiler toutes les pieces où ce fentiment paroîtroit dominer, & de faire jouer les perfonnages de femmes par des hommes, comme cela fe pratique indécemment dans les colleges. Cette averfion lui a infpiré toutefois une affez bonne idée: ce feroit de jouer l'*Amoureux*, c'eft-à-dire, la foibleffe d'un homme à qui une paffion extrême feroit faire mille folies. Affurément les modeles ne manqueroient pas, mais le fuccès feroit difficile. Il eft vrai que c'eft un ridicule dans le monde d'être férieufement épris, parce que pour plus grande aifance on ne veut point dans ce pays des fentimens fortement prononcés. Mais fur la fcene on s'intérefferoit à l'Amant, furtout s'il étoit infortuné: ainfi on rifqueroit même d'attaquer dans fon extravagance la paffion la plus chere au cœur de l'homme: la piece à coup fûr ne corrigeroit perfonne; c'eft une frénéfie, a dit quelqu'un, que tout le monde voit, excepté celui qui en eft poffédé.

tifier ceux qui ont mal vu, pour aider à l'intelligence des esprits médiocres, pour apprendre aux hommes, quelquefois incertains dans leurs idées, ce qu'ils doivent haïr, aimer, eftimer.

Chargé de cet emploi glorieux, le Poëte fuivra-t-il la route battue par fes prédéceffeurs ? Ira-t-il réveiller les cendres des rois ? Ne verra-t-il à peindre dans le monde que ces têtes à diadêmes ? Ou, parmi fes concitoyens, s'arrêtera-t-il, comme poëte du beau monde, fur les marquis élégans qui dans la comédie remplacent les rois, & qui prétendent donner à la fociété le ton qu'elle doit fuivre ? Agira-t-il comme s'il n'y avoit que ces deux efpeces d'hommes fur la terre ? Je crois qu'il peut mieux faire pour l'intérêt de tous. Son Théâtre qu'il élargit avec la penfée, deviendra auffi étendu que celui de l'univers : fes perfonnages feront auffis variés que ceux des individus qu'il apperçoit : il méditera en écrivain fenfé, en peintre fidele, en philofophe, & fongeant qu'il eft au dix-huitieme fiecle, il laiffera dormir les monarques dans leurs antiques tombeaux ; il embraffera d'un coup d'œil fes chers contemporains, & trouvant des leçons plus utiles à leur donner dans le tableau des mœurs actuelles, au lieu donc de compofer une tragédie, il fera peut-être ce que l'on appelle un Drame.

A ce mot (car les mots de tout tems ont caufé de graves querelles) je vois des Journaliftes échauffés & qui fe croient les foutiens de

la Littérature, le proscrire, ce mot qui, selon eux, outrage le goût, autre mot de ralliement qui plaît fort à tous ceux qui ont un besoin journalier d'écrire un grand nombre de mots.

J'oserai cependant dire (dussent tous leurs anathêmes fondre sur ma tête!) que si d'abord on ne se fut point borné à ces noms de Tragédie & de Comédie, qui ont souvent induit en erreur les poëtes, en les forçant, pour ainsi dire, de donner chacun de leur côté dans les extrêmes & à n'employer que des couleurs tranchantes, tandis que c'étoit des couleurs fondues & mêlangées que devoit résulter la vérité des personnages : j'oserai, dis-je, avancer que l'art auroit sans doute aujourd'hui ce degré de perfection que l'on cherche & que l'on desire. Ce n'est pas le génie qui a manqué à nos poëtes, c'est l'art d'avoir sçu le tourner vers un but frappant & d'une utilité généralement reconnue. Mais sans nous arrêter ici à des mots, déterminons si nous ne venons pas de nous enrichir d'un genre plus vrai, plus instructif, que la tragédie & la comédie même. Car si le nouveau genre dramatique, tant décrié par des gens qui ne jugent que par habitude, réunissoit tout l'intérêt de la tragédie par ses scenes pathétiques, & tout le charme naïf de la comédie par la peinture des mœurs ; s'il n'avoit pas, comme la tragédie, l'inconvénient de déifier les forfaits, &, comme la comédie, celui d'immoler un ridicule avec atrocité ; si du mélange

B

de ces deux genres mal-adroitement féparés réfultoit un nouveau genre, plus fain, plus touchant, plus utile, où tout naquit des fituations, peut-être que le Drame feroit incomparablement préférable & par fon but & par fes effets.

Avant que de nous expliquer plus en détail, & pour faire difparoître de cette opinion l'air paradoxal qu'elle femble avoir au premier coup d'œil, je vais examiner ce qu'a été la tragédie chez les anciens, ce quelle eft chez les modernes, & les effets qu'elle a produits; j'envifagerai de même la comédie; je parlerai enfuite du Drame, de ce qu'il eft, & furtout de ce qu'il pourroit être. C'eft-là le point de vue principal, fous lequel il faudra appercevoir toutes les idées répandues dans cet ouvrage. Il y manquera peut-être un peu d'ordre, parce que je me laifferai emporter par plufieurs idées acceffoires; l'écart ne fera qu'apparent, & le rapport réel. Si je me permets quelques excurfions, je ferai en forte qu'elles tiennent par quelque endroit à l'Art Dramatique; mais qu'eft-ce qui n'eft pas relatif à ce grand art, qui femble être la collection ou la fin de tous les autres arts?

CHAPITRE II.

De la Tragédie Ancienne & Moderne.

LES Grecs mettoient fur la fcene les événemens encore récens, & dont leurs peres avoient été témoins. Tous les fujets de leur théâtre font renfermés dans deux ou trois familles. Jamais un héros étranger ne vint ufurper les larmes qu'ils réfervoient aux malheurs de leurs propres concitoyens. On fent combien l'intérêt en devoit être plus vif ; & au naturel qui regne dans leurs ouvrages, beaucoup plus que dans ceux des modernes, il eft aifé de s'appercevoir combien la tragédie s'eft écartée de la fimplicité de fon origine.

Ce peuple ingénieux, & qui méritoit une meilleure deftinée, étoit dominé par un véritable patriotifme. Il ne vouloit voir des héros que dans fa propre hiftoire, & une grande action ne commençoit à lui paroître admirable que lorfqu'elle y étoit naturalifée. La liberté faifoit de chaque ville un empire, & y nourriffoit cette inépuifable curiofité qu'elle enfante ; elle rendoit ce peuple vigilant & caufeur (*a*). Les poëtes attentifs créerent alors

(*a*) J'aime beaucoup le peuple qui parcourt les places publiques, fe demandant les uns aux autres qu'y-a-t-il de

ces allusions politiques qui faisoient une si vive impression. Une tragédie n'étoit pas une diversion ou le simple amusement du loisir, c'étoit une affaire d'Etat, & le parterre d'Athenes perçoit avec transport le voile transparent de l'allégorie : point de matelot athénien qui ne sentit les beautés de Sophocle & d'Euripide. Aussi que de traits perdus pour nous, faute de connoître ces tourbillons orageux parmi lesquels s'agitoit ce peuple que le nom de roi faisoit frémir! Auroit-on écouté le poëte qui n'eût pas caressé cet esprit républicain? Aussi tous peignirent les malheurs des fiers Atrides, des Troyennes, des épouses, des meres de ces guerriers qui avoient moissonné la fleur de leurs héros. Lacédémone, rivale perpétuelle d'A-

nouveau? que fait Philippe? Ou bien celui qui lit des gazettes à six colonnes, qui s'informe de tout ce qui se fait en Europe, qui spécule, qui examine, qui déraisonne même quelquefois : à la longue il doit appercevoir ses véritables intérêts, & une lumiere pure doit jaillir de ce choc d'idées & d'opinions :

De ces cailloux frottés, il sort des étincelles.

(VOLT.)

J'aime mieux ce peuple que celui qui joue stupidement aux cartes les trois quarts de la journée, qui ignore ce qui se passe à Versailles, qui ne s'en inquiete pas, qui s'échauffe sérieusement pour une actrice ou pour une ariette, qui n'ose ouvrir la bouche de peur d'un espion & de la Bastille, & qui reçoit les maux politiques comme il reçoit les maux physiques, les croyant formés dans les airs, ainsi que la grêle, la foudre & les tempêtes.

thenes, fut aussi l'objet perpétuel de la plus fine raillerie; Thebes naissante reçut les traits de cette malignité dont tant de siecles n'ont point émoussé la pointe : enfin les poëtes mêlerent toujours quelques intérêts politiques qui servoient à soutenir l'attention du peuple (*a*).

En croyant imiter ces Grecs, nous avons servilement transporté sur notre théâtre & leurs songes & leurs oracles & leurs sermens & leur fatalisme, & nous avons omis ce qu'il y avoit de meilleur à saisir (*b*). Mais plusieurs de nos

(*a*) Eschille & Sophocle furent hommes d'Etat & guerriers; ils écrivirent pour la patrie après avoir combattu pour elle. Comme la plume s'affermit dans la main qui a porté l'épée! Eschille, dans sa tragédie intitulée *les Perses*, a peint avec les couleurs les plus vives la gloire des Grecs & la consternation des Perses après la fameuse journée de Salamines. On ne sortoit de sa piece des *sept Chefs devant Thebes*, qu'avec la fureur de la guerre dans le sein. On disoit pour cela qu'elle lui avoit été dictée par le dieu Mars.

(*b*) La tragédie greque contenoit des imprécations contre Minos qui avoit imposé aux Athéniens un tribut affreux. Le poëte apprenoit au peuple à détester le nom de ce monarque, à abhorrer en même tems le gouvernement absolu; & l'ambitieux perdoit alors toute espérance d'asservir un pareil peuple. Les assassins des tyrans furent placés en quelque sorte au nombre des dieux : Thesée fut presqu'adoré; les statues d'Harmodius & d'Aristogiton reçurent les hommages de tous les citoyens. La tragédie,

poëtes n'ont pas même été à portée de deviner ce qu'ils avoient fous les yeux.

C'étoit folie à ceux qui ont voulu traiter les mêmes fujets. La partie la plus fubtile de ces chef-d'œuvres s'eft évaporée dans l'étendue de tant de fiecles. Idomenée, Agamemnon, (*a*) Philoctete, Ajax, Hecube, Alcide, font des noms fort harmonieux ; mais ces hiftoires furannées n'ayant aucun rapport avec nos mœurs, avec notre gouvernement, nous avons gâté ces fujets antiques en y mêlant des convenances modernes ; nous avons formé des débris de leur théâtre un genre factice, faux, bizarre, que le petit nombre a admiré & auquel la

enfin, étoit un fpectacle national donné par ordre du magiftrat & aux frais de la patrie. Il ne paroît pas que la comédie ait joui du même avantage : c'étoient de fimples particuliers qui l'entreprenoient à leurs dépens.

(*a*) Un payfan d'Alface, homme de très bon fens, fe trouvoit à Paris pour la premiere fois de fa vie. On fe fit un plaifir de le mener en loge voir la repréfentation d'une tragédie. Il écouta d'abord fort attentivement, & comme on l'interrogeoit fur ce qu'il éprouvoit, il répondit : „ je vois des gens qui parlent & qui gefticulent „ beaucoup ; il m'eft avis qu'ils s'entretiennent de leurs „ affaires, & comme ce ne font pas les miennes je penfe „ que je n'ai pas befoin d'y prêter une plus longue at- „ tention". Ayant dit cela il fe mit à regarder les hommes & les femmes qui compofoient l'affemblée, & plus n'écouta.

multitude n'a jamais fçu rien comprendre (*a*). Quand je dis la multitude, j'entends la foule de ces hommes fenfibles qui peuvent ignorer l'hiftoire greque & mythologique, comme le plus fçavant homme de Paris ignore l'hiftoire du Japon, & qui n'en font pas moins propres à fentir & à connoître les vraies beautés du génie, quand il daignera adopter le langage, le coftume & l'air national.

Les Romains n'eurent des tragédies que quand leur gloire étoit paffée: des monftres regnoient à Rome, & des tragédies patriotiques y euffent peut-être été le fignal de la liberté; car il ne faudroit qu'une tragédie bien faite, bien prononcée, pour changer la mauvaife conftitution d'un Royaume. Il eft vrai qu'il ne

(*a*) Pour faire fentir aux princes divifés de la Grece que tout intérêt particulier devoit céder à l'intérêt commun, Euripide, fans doute, compofa fon Iphigenie en Aulide, où un roi, le chef de tant de rois, abjurant le nom de pere facrifie fa propre fille, afin d'obtenir des Dieux les vents favorables à la conquête que méditoient ces guerriers raffemblés. Le poëte n'a point craint d'expofer le facrifice le plus étonnant. Agamemnon combat Achille, l'armée, les cris d'une mere; il combat fon propre cœur, il immole tout, il conduit fa fille à l'autel. Quel exemple! fous quel jour plus frappant pouvoit-on expofer la conftance que doit infpirer l'amour de la patrie? Vous ne voyez prefque rien de tout cela dans Racine; c'eft l'orgueil du rang qui conduit fon Agamemnon, & non cet intérêt général devant qui tout cede.

suffiroit pas alors d'un poëte, & qu'il lui faudroit des spectateurs. Un peuple qui goûtoit le spectacle des gladiateurs, n'étoit pas né pour sentir & cultiver cet art comme les Grecs. Le peuple Romain (*a*) eut dans tous les tems quelque chose de féroce; il eut plutôt des héros que de grands hommes. Le boursouflé Seneque (improprement appellé le tragique) eut le style du mauvais goût & de la servitude. —Le froid Terence, qui le précéda, avec de l'esprit, des graces, du naturel, n'imprima point au théâtre latin un caractere propre à le distinguer: c'étoient des sujets grecs, dénaturés, affoiblis, qui ne servirent qu'à exciter les regrets de ceux qui connoissoient la muse de Ménandre (*b*).

Corneille fut en France le restaurateur de la tragédie. Ce poëte, nourri de l'étude de l'histoire, en saisit le génie & le goût; mais c'étoit à Rome, encore république, ou à Londres, devenue libre, que devoit naître ce grand homme, afin que ses pieces frappassent le but

(*a*) Lorsque je vois les Romains condamner dans leur férocité un malheureux qui se débat ou cede dans l'amphithéâtre, je reconnois le peuple qui étranglera froidement un roi captif au pied du capitole.

(*b*) Je ne parlerai point ici de Plaute, presque inintelligible, & qui pour le fond me paroît, à quelques traits ès, un misérable farceur. *La Carina*, par exemple, est

qu'elles semblent indiquer (*a*). La nature s'est trompée en le faisant naître en France, mais déja trop tard: il écrivoit Cinna, & c'étoit sous le ministere du cardinal de Richelieu; il faisoit retentir dans ses vers le nom sacré de liberté, & ces mêmes vers alloient frapper l'oreille de l'assassin de Marillac & de Montmorency (*b*). Je suis fondé à croire que la force de son génie le transportoit dans les beaux jours de la République, qu'il voyoit Rome présente, & Paris dans le passé. Il composa au milieu de quelques orages, mais il ne paroît pas avoir eu la moindre influence sur les affaires

la farce la plus obscene qu'on puisse imaginer; c'est une intrigue sale, & je rougirois d'en relever les misérables pointes. De-là à l'Andrienne il y a un saut étonnant. C'est cependant cette comédie de Plaute que le peuple romain redemandoit avec le plus de fureur. Tout dans Terence est grec, a dit quelqu'un, hormis le langage.

(*a*) Imaginez Corneille, faisant à Rome & pour des Romains, les Horaces, Pompée, Sertorius, &c. ou à Londres, Marie Stuart, Anne de Boulen, Cromwel, &c.

(*b*) Corneille écrivant après les guerres civiles & pendant celles de la Fronde, ne flatta point le Richelieu, il est vrai, mais il ménagea avec assez d'adresse le ministre donneur de pensions; & l'on chercheroit en vain dans ses ouvrages la moindre allusion aux affaires du tems. Cinna même, dans la suite, n'a pu faire pardonner au chevalier de Rohan, quoique Louis XIV, qui aimoit beaucoup à être comparé au Soleil, aimât presque autant à être comparé à Auguste.

politiques. Il semble qu'on n'ait vu en lui que le poëte, le grand peintre, & non l'homme d'Etat. Corneille a peut-être formé Montesquieu, mais ce qu'emprunta de lui ce dernier génie, ou avoit échappé à tout le reste, ou avoit été bien mal entendu.

Je dis donc que si Corneille fut né à Londres depuis Cromwel, son génie auroit eu une explosion bien différente. Des hommes qui ne s'entretiennent que de patrie, qui par le système du gouvernement ont part à la législation, qui jouissent de tous les avantages que le sol & le climat peuvent leur procurer, (*a*) qui ont en propriété leur personne, leur honneur & leurs biens; des hommes toujours disposés à répandre leur sang pour les plus légeres atteintes portées à leur liberté, tels sont les auditeurs dignes de Corneille, faits pour applaudir & pour graver ses maximes dans leur cœur (*b*). Le sublime n'est que l'image de la

(*a*) Maîtres sots, qui allez disant qu'on est aussi libre en France qu'en Angleterre; têtes stupides, si vous pouvez lire, lisez l'ouvrage intitulé *Constitution de l'Angleterre*, avec cette belle épigraphe: *ponderibus librata suis* & si vous êtes dignes ensuite qu'on vous écoute, alors vous pouvez parler.

(*b*) Les hommes d'Etat du siecle dernier (en cela parfaitement semblables au nôtre) ont toujours stipulé pour le monarque, & point pour la nation. Il ne falloit donc pas un parterre de *conseillers d'Etat* pour juger Otton, comme le disoit un homme médiocre, qui n'a proféré dans ces paroles qu'un non-sens.

grandeur d'ame, dit Longin; mais ces vertus ne font pas les nôtres. Auſſi Corneille, peu lu aujourd'hui, rarement repréſenté, preſqu'ouvertement dédaigné par pluſieurs gens de lettres, eſt ignoré de la plus grande partie de la nation. Son heureux rival, qui n'eut pas même une portion de ſon génie politique, ou qui ne le développa qu'une fois dans Britannicus, à l'aide de Tacite, obtient aujourd'hui la préférence devant une nation efféminée; & la tragédie qui ſembloit devoir influer ſur quelques parties du gouvernement, n'eſt pour nous qu'un tableau tracé de fantaiſie, comme les batailles d'Alexandre ou celles de Conſtantin.

Gouvernés par des monarques, n'ayant aucune participation aux affaires publiques, devant immoler nos projets patriotiques, & même nos penſées, que nous ſommes loin de la tragédie nationale! A peine la concevons nous (a). Le poëte politique nous eſt auſſi

(a) L'enthouſiaſme des Grecs pour le plus beau des arts ſe manifeſta toujours par des ſoins délicats & multipliés. Les honneurs & les diſtinctions appartenoient de droit aux poëtes triomphans : on donnoit à chacun le droit de bourgeoiſie; on leur élevoit des ſtatues. Antigone valut à Sophocle la préfecture de Samos. L'Etat ſe chargeoit du ſoin de faire copier les plus belles tragédies, & on les faiſoit apprendre par cœur aux enfans. La gloire des poëtes n'étoit pas à la merci d'un comédien: quoique d'ailleurs conſidéré, il n'étoit pas admis à décider du

étranger que l'orateur. Les vers de Corneille récités sur notre théâtre sont à mon oreille une musique bruyante & militaire, qui retentit au milieu d'une paisible infirmerie.

Les successeurs de Corneille, sans avoir le même ton, la même profondeur, ont choisi de semblables sujets; mais ils n'ont pas conservé à l'art la même énergie: ils se sont rapprochés du goût du siecle, en établissant l'amour pour moteur principal de leurs pieces: ils avoient à parler à un peuple de femmes.

choix des pieces qui devoient attirer la nation. Cinq juges distingués par leurs lumieres & par leur intégrité reconnue, après avoir prêté le serment de fermer l'oreille à la cabale, aux factions, & aux sollicitations de l'amitié, plus dangereuses encore, prononcerent sur ce grand intérêt & déroboient le grand homme au péril de tomber, par amour même de la renommée, dans les souplesses deshonorantes de l'intrigue. On donnoit à ce jugement l'appareil le plus magnifique. Il étoit précédé de sacrifices, d'offrandes, de libations. L'autorité des juges s'étendoit jusqu'à faire battre de verges l'auteur inepte qui se seroit présenté sans avoir aucune des qualités qu'exige cet art profond. La tribu du poëte vainqueur héritoit pour ainsi dire de sa gloire & partageoit l'honneur de la victoire. Trente ou quarante mille hommes assis étoient ses auditeurs. Quels motifs d'émulation! & que nous sommes éloignés, froids, petits, rogues & ironiques personnages que nous sommes, de sentir & de récompenser ce bel art comme il mériteroit de l'être. Nous avons encore aux jambes, je crois, de la glace du Nord.

On s'imagina toujours fauſſement qu'on ne pouvoit faire une tragédie que d'après les Grecs, les Perſes, ou les Romains; qu'il falloit abſolument des rois pour nous intéreſſer, qu'une tête ſans couronne préſenteroit une nudité affreuſe, que le diadême étoit l'appanage de la tragédie, comme la groſſe perruque étoit celui de la comédie: on défigura l'hiſtoire, déjà ſi incertaine, on viola le coſtume, on dénatura le langage caractériſtique, & tout cela paſſa. La tragédie devint un pur roman. On vit éclore de beaux vers, mais on ne rencontra pas la vérité, qu'on ne cherchoit point; on entendit de beaux dialogues modelés à la françoiſe: l'*amoureux* & l'*amoureuſe* ſoupirerent mélodieuſement ſous la flûte de Racine; on vit des tableaux ſans objets, ils récréoient l'imagination, & c'eſt tout ce qu'on exigeoit. On n'avoit aucune idée du droit politique, & l'on ne voyoit que rois, qu'ambaſſadeurs, traitant à Paris & devant le peuple d'intérêts chimériques: point de pieces ſans conſpiration (*a*), ſans ty-

(*a*) Le bon, le généreux, le magnanime Henri IV, adoré de la nation, n'a jamais pu monter ſur la ſcene françoiſe; il a toujours été repouſſé par la main du gouvernement. En dernier lieu, on ſe propoſoit de donner une piece intitulée *Albert Premier*, où l'Empereur, au premier acte, rendoit la juſtice indiſtinctement à ſes ſujets & s'occupoit ſérieuſement de la choſe publique. Cela a paru de fort mauvais exemple, & l'on a défendu la piece. Il y

ran, fans poignard. La langue (il eft vrai,) s'eft perfectionnée, mais la raifon publique ne le fut pas. La tragédie devint une forte de farce férieufe, écrite avec pompe, qui vifoit à fatisfaire l'oreille, mais qui ne difoit rien à la nation & ne pouvoit lui rien dire (*a*).

Quand une nature aufli bizarre, aufli factice, fut en poffeffion du théâtre, elle s'arrogea le droit de s'annoncer pour la vérité même. Perfonne ne réclama. Tous les héros marcherent à grands pas, leverent leurs têtes ornées d'un panache flottant, furent roides & tendus; ils parlerent, ou plutôt ils mugirent par la farbacane du poëte : ils furent outrés dans leur fierté comme dans leur idiome. Mais ce n'étoit pas là ce qui devoit encore le plus révolter : bientôt le poëte ne conçut rien de plus agréable que la grandeur illimitée ou l'autorité d'un monarque ; il prêcha publiquement que pour faire un bon citoyen il falloit être un bon ef-

avoit dans les *Druides*, joués en 1772, des allufions fages & vraies, la morale en étoit pure & inftructive : défenfe de repréfenter deformais les *Druides*. Mais au premier événement l'on donnera gratis au peuple le *Siege de Calais* de Monfieur du Belloy.

(*a*) On vous étale tous les apprêts d'une fanglante confpiration devant une troupe de paifibles citadins, qui s'étouffent mutuellement, & qui, étrangers l'un à l'autre, ne fe connoiffent point & ne cherchent point à fe connoître.

clave; il offrit au trône un culte idolâtre, il abaissa tous ses personnages devant le sceptre, il leur prêta les idées mesquines de son ame, il insulta aux hommes assemblés par des maximes superstitieuses & puériles, il étendit enfin par ses basses adulations le ferment de la corruption politique.

L'organisation des pieces fut tout aussi fausse. Que de faits sans vraisemblance & (ce qui est non plus incroyable mais plus choquant) sans conformité avec le caractere du personnage! On s'asservit scrupuleusement à l'unité de tems & de lieu, qui à la rigueur pouvoient obtenir quelques exceptions; (*a*) & l'on nous présenta des irrégularités bizarres, des monstres d'imagination, qui n'avoient jamais pu exister, même à l'aide des faits controuvés. C'est envain que nous voudrions nous plonger dans la fiction du poëte ; nous sommes éveillés malgré nous, le mensonge s'aggrandit & frappe nos yeux trop vivement : le spectateur qui devoit être entraîné par une peinture séduisante, se sent de moment en moment tristement détrompé (*b*).

―――――――

(*a*) Les Espagnols étendent leurs pieces à trois journées, & par ce moyen ils y gagnent du mouvement & de la vérité. On peut embrasser ce tems sans efforts, & rien n'y répugne. Nous nous sommes donnés toutes les entraves possibles, & nous nous en glorifions. Le caractere d'une nation s'imprime surtout à son théâtre.

(*b*) Les leçons de nos tragédies modernes sont bien vagues, elles n'ont rien d'applicable à nos loix. Quand

Tantôt nous avons mis fur la fcene le dogme de la fatalité, ce dogme dangereux qui nous eft étranger; (*a*) tantôt la grandeur romaine, qui n'eft pour nous qu'un fonge; tantôt le defpotifme oriental, dont nous n'avons pas encore une idée bien nette & bien précife. Nos tragiques ne font point un pas fans les anciens, & des fables antiques viennent fans ceffe fe produire, parce que les poëtes modernes ne fçavent pas ce qui fe paffe autour d'eux. Ils ont plutôt fait, je l'avoue, de confulter des livres que d'étudier des hommes, de traduire Euripide que de peindre un caractere.

Tan-

on attrappe par-ci par-là un vers qui prête à l'illufion, le parterre le faifit à peu près comme un homme affamé qui trouve une fraife dans un bois.

(*a*) La fcene greque, admirable du côté de la politique, peche en certains points du côté de la morale. Cette fatalité qui fous un joug d'airain courboit tous les mortels, ce defefpoir qui tenoit lieu de courage, ces plaintes injurieufes contre la Divinité, ces vengeances atroces juftifiées, ces Dieux divifés & tyrans tour-à-tour, cet Oedipe innocent & vertueux livré aux horreurs de l'incefte & aux remords du parricide, cet Ajax qui brave la foudre, cette Vénus qui allume une flamme impure dans le fein de Phedre; tout offre un point de vue trifte, qui auroit dû nous faire abandonner la plupart de ces fujets. On ne conçoit guere quelle étoit l'idée des anciens d'imaginer dans les actions humaines des crimes indépendans de la volonté.

Tantôt ce font des plans obscurs ou inexplicables, comme Heraclius, Semiramis, & Mahomet. Dans ces enveloppes on cherche en vain quelque chose de conforme à nos besoins; rien ne sçauroit se réduire en pratique, rien ne sçauroit nous servir à connoître le génie des hommes avec lesquels nous habitons.

On dira que la tragédie a une majesté grave, imposante, (a) & que les passions des rois sont tout autrement importantes par leurs prodigieux effets.

Il est vrai que les passions des princes sont proportionnées à leur pouvoir; ils sont plus enclins que les autres hommes à la colere, & la vengeance dans tous les tems leur a été fort précieuse. Ils ont des vices qui leur sont particuliers & qui n'appartiennent qu'à eux. Je sais qu'il n'est pas de leur grandeur de réformer leurs penchans, & qu'ils doivent y obéir: du moins c'est ce qu'on leur prêche. Je sçais qu'on doit admirer la fougue de leur caractere, comme on admire une tempête ou un vaste

(a) J'imagine que ces cours superbes en Turquie, en Perse, au Mogol, avec leur arrogance, leur étiquette, leur sérail, sont bien plus près de la farce que de la tragédie. En effet quelle comédie plus réjouissante à exposer que l'intérieur du palais d'un despote. Comme on le joue! comme on le méprise! comme l'esclavage accompagne son pouvoir! comme il n'est souverain qu'à condition qu'il obéira aux caprices de son valet ou de la plus basse créature!

embrafement. Voilà pourquoi ils font de merveilleux perfonnages tragiques. Il faut avouer que, quant à l'effet théâtral, leur ame royale, en proie à de grands mouvemens, imprime une forte de renommée à leurs caprices. Comme ils influent au loin, on porte les yeux vers le féjour d'où partent les orages. De-là cette terreur qu'excite la tragédie, fa gravité, fa majefté. Le defpote eft comme la mort, dès qu'il paroît les plus fermes courages tremblent ou pâliffent (*a*). Je ne disconviens donc pas que la tragédie ainfi traitée n'ait un éclat impofant. Mais je cherche fon utilité. Eft-ce de calmer la colere des rois ? Cette colere eft exaltée avec nobleffe & prefque juftifiée : voyez comme Agamemnon conduit fa fille à l'autel, parce qu'Achille l'a bravé. Eft-ce d'éclairer les rois ? Le tableau eft fûrement trop loin d'eux, & ce n'eft point celui-là qui leur convient. Ils s'attribuent tous les portraits que l'on fait de la clémence, & renvoient au Sultan de Conftantinople tous les vers où il eft queftion de tyrannie. Le monarque qui voit

(*a*) La crainte eft le poifon deftructeur de l'homme. L'homme eft un animal tremblant. Mais n'augmentez pas encore cette foibleffe en lui montrant toujours le tonnerre allumé dans la main des rois. Ne faudroit-il pas plutôt lui donner un nerf dans l'efprit, qui l'accoutumeroit à envifager ces dieux prétendus de la terre fans baiffer la paupiere.

un empereur ottoman tomber du trône, eft
affis tranquillement & fourit de la piece & du
poëte, fi toutefois il a daigné fe rendre atten-
tif. Pour éclairer les rois il ne faut pas leur
montrer leurs femblables, mais leurs inférieurs;
je veux parler ici de leurs intendans, qui les
dirigent prefqu'à leur infçu, & qui s'imaginent
au bout de quelque tems que le revenu de
l'empire leur appartient. Mais on n'a jamais
fongé à montrer cela dans aucune tragédie.
Je ne fçais même fi en leur mettant le tableau
fous les yeux, ils y comprendroient quelque
chofe, (*a*) tant ils font loin du point de vue
où la perfpective fe déploie dans fon entier.
On les peint, dira-t-on, foumis à des révolu-
tions extraordinaires & détrônés dans le tems
qu'ils s'y attendent le moins. Mais encore un
coup, ils fçavent bien qu'on ne tombe point
du trône quand la confpiration eft dirigée par
un poëte, & que la couronne de Perfe n'a
pas plus de rapport avec la leur qu'un château
de cartes n'en a avec le palais qu'ils habitent (*b*).

(*a*) Les princes ont une finguliere idée d'eux-mêmes.
Le duc de Bourgogne demandoit à l'abbé de Choify,
comment il s'y prendroit pour dire que Charles VI. étoit
fou? L'abbé de Choify répondit : Monfeigneur, *je dirai
qu'il étoit fou.*

(*b*) Quelle idée ne fe forme-t-on pas à Paris du Sultan,
de l'ancien héritier de l'Empire des Califes! Pénétrons
avec l'imagination dans ce férail où il fe cache, nous

Tout cela n'est que ridicule : mais ce que je trouve de pernicieux dans la tragédie, c'est cette grandeur imaginaire qu'on a soin de rehausser encore, c'est cette existence surnaturelle qu'on enfle, en passant même les bornes qu'elle s'est données; (*a*) ce sont ces vers or-

verrons un pauvre homme, tremblant à toute heure d'être étranglé, qui ignore sa fatale puissance & qui en est excessivement jaloux, qui captive un troupeau de femmes & qui ne regne pas même sur elles. A Paris on fera une tragédie sur ce Sultan, & même un opéra comique; on lui prêtera des idées diamétralement opposées à celles qu'il n'a jamais eues; il sera amoureux & galant, comme Orosmane ou Soliman. On peindra un autre monarque sous ce nom de Sultan, & l'on manquera la ressemblance de tous deux. Mais les jeunes gens & les jolies femmes n'en croiront pas moins avoir apperçu l'intérieur du férail, & rêveront toute la nuit à l'amant de *Zaïre*.

(*a*) On parle toujours dans la tragédie de la puissance des rois, & jamais de leur foiblesse ; ce seroit cependant une belle chose à leur révéler que cette vérité qu'ils ignorent; il seroit utile de leur montrer que ce sont tous ces bras liés aux leurs qui font leurs forces, & de leur répéter avec Corneille ces deux vers pleins de sens, quoiqu'ils fassent un peu sourire :

Quelque haute valeur que soit ici la vôtre,
Vous n'avez en ces lieux que deux bras comme un autre.

Dépouillez les rois de ce qu'il leur est étranger, des victoires remportées par leurs généraux, des opérations brillantes de leurs ministres, des découvertes & des in-

gueilleux qui, défiant les rois, insultent à la misère de la multitude; ce sont ces crimes qui n'ont pas même été commis, & que l'on invente à loisir pour flétrir mon imagination & me faire détester la condition humaine.

Ce que je rejette encore, ce sont ces maximes favorites nouvellement introduites sur la scene; on y dit que le sceptre absout toujours la main la plus coupable, qu'un crime en morale ne l'est plus en politique, que les droits d'une couronne ne peuvent se peser au poids de l'équité, que la bonne foi & la droiture renversent les empires, que l'autorité ne peut avoir son entier effet que par la pleine liberté du crime. Un confident dit à son maître: ,, si vous voulez être juste, cessez de ,, regner. Dès que vous balancerez à tout ,, violer, vous aurez tout à craindre. Le ,, pouvoir & la vertu sont incompatibles. Le ,, trône & la justice se repoussent mutuelle-,, ment". Ces maximes revêtues d'un coloris flatteur se gravent aisément dans le cœur des princes: (a) & que doivent-ils penser lors-

ventions des artistes célebres, dont ils ignorent quelquefois jusques au nom; l'homme petit, foible, mesquin, restera seul & fera pitié: c'est le cadavre du Mausolée.

(a) César avoit souvent à la bouche cette maxime d'Euripide: *si jamais il convient de violer la justice, que ce soit pour une couronne; dans tout le reste observez-la religieusement.*

qu'ils entendent le peuple y applaudir, parce que la beauté du vers fait paſſer l'horrible maxime?

Dicéarque, général macédonien, dit Polybe, avoit élevé des autels à l'impiété & à l'injuſtice; il penſoit voiler l'énormité du forfait ſous l'apparence de l'extrême audace. Pluſieurs de nos poëtes ont imité ſur la ſcene le crime de Dicéarque (*a*).

Je ne parle pas ſeulement ici des forfaits d'Atrée, de Medée, de Cléopatre, de Mahomet, qui ſont inventés. On nous offre Brutus offrant ſes enfans au ſupplice, Horace meurtrier de ſa ſœur, Electre parricide, Timoléon aſſaſſin de ſon frere; mais comme on ne me fait pas entrer dans les détails qui ont néceſſité dans le tems ces actions & qui les ont rendues illuſtres, je trouve toujours à la repréſentation que l'homme eſt antérieur au citoyen, la nature à la patrie, & ces perſonnages fameux ne ſont plus à mes yeux que des monſtres renommés. A quoi ſert l'exemple, s'il ne peut fléchir mon ame, ou plutôt s'il la révolte?

On dit qu'il s'agit de grandeur & de majeſté, & que j'écouterai malgré moi un monarque

(*a*) Souvenons-nous toujours de ce pirate plein de feu, qui dit fiérement à Alexandre: *parce que je n'ai qu'une ou deux frégates je ſuis un miſérable brigand; je ſerois un conquérant fameux ſi je commandois, comme toi, une flotte nombreuſe & puiſſante.*

quand il fera fon entrée accompagné de tous fes gardes, qu'il m'intéreffera certainement à proportion de fa puiffance & de fon élévation. Oui, s'il eft un Titus, un Marc-Aurele, fi je reconnois en lui mon pere, mon protecteur; mais fi c'eft un tyran ou un monarque vulgaire, plus fa chûte fera horrible, plus mon cœur fera fatisfait. Voilà un grand exemple, ajoutera-t-on. Oui, mais il y a un petit défaut, tout eft imaginaire, il n'y a point là de vérité hiftorique, & l'on me tranfporte encore la fcene fur les bords du Nil. S'il nous faut abfolument des rois fur le théâtre, je ferois d'avis qu'on y mît Charles Premier.

CHAPITRE III.

Développement du Chapitre précédent.

QUELLE fera donc la tragédie véritable ? Ce fera celle qui fera entendue & faifie par tous les ordres de citoyens, qui aura un rapport intime avec les affaires politiques, qui tenant lieu de la tribune aux harangues éclairera le peuple fur fes vrais intérêts, les lui offrira fous des traits frappans, (*a*) exaltera

(*a*) On a repréfenté à Londres, en 1709, un ballet où figuroient le Pouvoir Monarchique, & l'Etat Républicain.

dans son cœur un patriotisme éclairé, lui fait chérir la patrie dont il sentira tous les avantages. Voilà la vraie tragédie, qui n'a gueres été connue que chez les Grecs, & qui ne fera entendre ses fiers accens que dans un pays où ceux de la liberté ne seront pas étouffés. (*a*)

Le monarque, un gros sceptre de bois à la main, après un entrechat ridiculement grave & un peu lourd, donnoit un grand coup de pied dans le cul à son premier ministre, qui le rendoit à un second, & celui-ci à un troisieme, & le dernier trappoit à l'imitation du monarque une espece de personnage muet & immobile, qui souffroit tout en silence, sans se venger sur personne. Il n'est pas besoin de dire que ce muet personnage représentoit le peuple. Le gouvernement républicain étoit figuré par une contredanse en rond, vive & légere, où chacun se tenant par la main & changeant tour-à-tour de place, ripostoit à son camarade, ainsi que chacun des danseurs obéissoit gaiement à sa libre fantaisie.

(*a*) Dès que la Hollande eut brisé ses fers, elle eut un poëte mâle & vigoureux, nommé Vondel. Guidé par son seul génie & n'imitant personne, il tira des Annales de sa nation des sujets intéressans, comme la prise d'Amsterdam, où tous les personnages s'énoncent en républicains. Il traita ensuite, sous le titre de Palamede, l'histoire du vertueux *Barnevelt*, dont la tête octogénaire étoit tombée sous le fer d'un bourreau. On prétend qu'à la gloire d'avoir montré ce courage d'ame, il unit celle d'avoir été puni par le ***, qui avoua s'être reconnu. Nouveau triomphe pour le poëte! C'est ainsi que si jamais les Suisses établissent chez eux un théâtre, ils devront commencer par un *Guillaume Tell*.

Dans tout autre elle ne fera qu'un tableau fans objet, ou même quelquefois une efpece d'adulation mafquée fous de grands noms ; elle ne pourra ni m'intéreffer ni m'éclairer , parce qu'elle ne répondra point aux vices fecrets que j'ai en moi-même.

Quelle étude plus digne du poëte que de bien fentir ce qu'il faut expofer à fon fiecle au moment où il écrit; & d'approprier tellement fon drame aux circonftances, que les abus foient à la fois dévoilés, attaqués & corrigés, s'il eft poffible; de favoir enfin fi bien manier l'opinion publique, de l'armer à propos contre telle loi odieufe , en la faifant fervir à relever telle autre, utile & qui tomboit de vetufté. Voilà un emploi digne d'un écrivain, & que ne foupçonnent pas même ces auteurs qui mettent dans leurs pieces des maximes qui ne conviennent ni au tems ni aux lieux où elles font énoncées.

Il en eft du théâtre parmi nous comme de l'art oratoire; il n'a gueres été connu, parce qu'il n'a point eu pour objet de grands intérêts publics. S'ils ont été traités quelquefois, c'étoit avec un apprêt timide qui reffembloit toujours au chant de l'oifeau encagé. Le goût du vrai & du beau ne fe perd jamais, lorfqu'il eft permis de faire & de penfer de grandes chofes.

Les gens de lettres ont leurs préjugés comme les autres hommes, & même y tiennent plus fortement , parce qu'ils emploient tout le feu

de leur esprit à careffer leurs idées favorites.

Ils ont mis la tragédie en grande recommandation, parce qu'ils faifoient eux-mêmes des tragédies & qu'ils ne fçavoient pas faire mieux. Le peuple, qui reçoit la nourriture morale, comme l'aliment phyfique, fous la forme & fous la mefure qu'on prefcrit, a pris ce qu'on lui donnoit (a). Quelques fpectateurs cependant ont bâillé en face de cette majeftueufe Melpomene, mais fans ofer avouer leur ennui, car la mode étoit d'admirer : certains blafphémateurs ont déclaré nettement que la Déeffe étoit trop empefée & trop chargée d'atours pour parler vivement à leur cœur.

Mais les rois, me dira-t-on, ne vous intéresseront-ils pas plus que de fimples particuliers ? Cela me paroît encore faux. Ils m'intéresferont comme hommes, mais non comme rois. En mettant bas fceptre & couronne, ils ne m'en deviendront que plus chers.

(a) L'hiftoire d'où émane la pompeufe tragédie eft pour la multitude un effet fans caufe ; elle ne voit pas les rapports. Et qu'eft-ce qu'un ouvrage moral dont le but ne fçauroit être faifi & qui ne peut perfuader? Eh ! parlez à la multitude de fes mœurs, de fa fortune, de fa pofition actuelle ; elle vous entendra. Les calamités d'une vie privée les frapperont plus que ces grands événemens qui lui femblent incroyables & qui lui font certainement étrangers : vous lui verrez faire une comparaifon fecrete au récit des malheurs qu'elle peut éviter & qu'elle redoute.

Sans doute un prince jeune, aimable & malheureux, peut me faire verſer des larmes; mais ce ne ſera point en qualité de prince: laiſſez-lui ſa morgue, ſes dignités, ſes ordres abſolus, ſes gardes, ſon viſir, je ne pleurerai plus.

 La tragédie, dira t-on, expoſe le tableau des cours diverſes: toute l'antiquité renaît, & vous revoyez ceux qui ne ſont plus. Si le tableau étoit fidelle, il ſeroit certainement précieux; mais les tragédies de ce genre ſont en très petit nombre. On a compoſé preſque toutes les tragédies françoiſes dans le même eſprit qu'on les a jouées; Pirrhus, peint comme un ſoupirant, portoit un chapeau à plumet, qu'il ôtoit avec grace; Monime avoit des gands & un panier; le farouche Hipolyte étoit poudré à blanc. Il n'y a pas plus de quinze ans qu'on s'eſt ſouvenu du coſtume juſqu'alors ouvertement violé, & c'eſt la force de génie plutôt qu'une volonté conſtante & décidée qui a créé ces traits de caractere qu'on admire dans les perſonnages de nos grands maîtres. Corneille lui-même a payé le tribut au faux goût de ſa nation par ſes intrigues amoureuſes qui déparent ſes plus belles pieces: Racine ſurtout mettoit tout ſon art à franciſer ſes héros, ainſi que Mademoiſelle de Scuderi faiſoit de ſon côté dans les romans. La couleur de ce grand poëte eſt très monotone, & ſes perſonnages ont preſque tous la même phyſionomie.

Quoi! toujours au théâtre d'autres objets que nos semblables? Eh! si l'on veut peindre des rois, représentez donc leur ambition comme la source des malheurs du peuple; représentez ce monarque que vous parez de couleurs les plus belles, comme un tyran qui demande des esclaves, qui cache les chaînes qu'il s'apprête à dérouler, qui fera succéder les cris d'une foule opprimée aux accens de la victoire, qui n'aime que soi, & dont l'orgueil écraseroit chaque homme en particulier comme il le fait en grand (*a*). Représentez la tyrannie sous la figure admirable qu'employoit Solon, comme une tour élevée & sans échelle, où l'on étoit perpétuellement assiégé, & de laquelle on ne pouvoit plus descendre sans se précipiter en bas. Cette image épouvanteroit tout amateur du pouvoir arbitraire. Foudroyez cette colere des rois, par laquelle ils se croient égaux aux dieux. Quand la tragédie sera ainsi représentée, les hommes sentiront qu'ils sont le jouet des ambitieux & qu'ils payent leurs attentats (*b*).

(*a*) Le poëte tragique devroit avoir toujours en tête, lorsqu'il compose, ces paroles de David : *Et nunc reges & intelligite crudimini qui judicatis terrant.*

(*b*) Ce qui est dangereux dans la tragédie, c'est qu'à l'aspect de ces fameux criminels, qui donnent à leurs forfaits une espece de grandeur, le méchant subalterne qui est spectateur, peut se persuader qu'en comparaison de

Je perfifte donc à dire que ce ne fera que dans les Etats vraiment libres que la tragédie élevera fa tête augufte & fiere, & qu'elle déployera toute fa pompe & fon utilité. Le poëte fera un nouveau Demofthene, & l'on ne verra plus le peuple diftrait. Réuniffant le titre de légiflateur à celui de poëte (titres qui jadis n'étoient pas féparés) il enivrera tous les cœurs d'une haine vertueufe, il leur apprendra à connoître tous les chemins qui conduifent au defpotifme, il inftruira jufqu'aux enfans fur ce grand intérêt ; alors je reconnoîtrai en lui le poëte qui aura créé une tragédie nationale, & ce terme ne fera pas dérifoire.

Nos tragédies font prefque toutes fondées, non fur l'hiftoire, mais fur un point obfcur. Une ligne dans une hiftoire fuffit pour échaffau-

ces héros du crime il n'eft point coupable, ou du moins qu'il s'en faut beaucoup qu'il le foit autant que le perfonnage qu'on lui préfente. Là-deffus fa confcience fe repofe, & tandis que le poëte employe tout fon art à defcendre dans les détours obfcurs d'un cœur infernal, celui-ci fe juftifie à fes propres yeux, trouve fes rufes, fes artifices bien au deffous de ceux de fon modele ; il s'aveugle jufqu'à fe croire innocent par l'extrême difproportion qu'il croit appercevoir. Il lui faudroit peut-être, pour le corriger, un modele qui ne foit pas plus criminel qu'il fe perfuade être lui-même. Qui fe croit un Neron, un Narciffe, une Cléopatre, une Atrée, un Mahomet ? Qui ne s'abfout en fongeant à ces criminels ?

der une action, que l'on nourrit, comme l'on peut, pendant cinq actes. Un songe, une reconnoissance, un billet, un soulévement, un coup de théâtre, ont bâti grand nombre de pieces. Si l'on ne peut traduire avec un certain succès ces anciens écrits qui traitent des mœurs anciennes, que fera-ce quand un moderne introduira des personnages qui vivoient dans des tems reculés ? Ne masquera-t-il pas la nature, & l'imitation personnelle ne sera-t-elle pas nécessairement manquée ? Si le personnage venoit à ressusciter, se reconnoîtroit-il (a) ? Pas plus que Saint Pierre s'il entroit au Vatican.

L'histoire (comme l'a dit Fontenelle, & comme chaque jour sert à le confirmer) est une fable convenue. Il ne convient qu'au philosophe d'étudier l'histoire, c'est une source d'erreurs pour tout autre homme. Le théologien, le jurisconsulte, le militaire, l'homme d'Etat, n'y puisent que des maximes pernicieuses, que des exemples funestes, attentatoires à la liberté de l'homme. C'est un code nouveau de vio-

(a) Le géometre qui après la lecture d'une tragédie a demandé *qu'est-ce que cela prouve ?* a dit un mot extrême, mais (comme le disent fort bien les *Ephémerides du citoyen*) il y a un sens profond caché sous ces paroles : il sentoit confusément qu'il n'y avoit pas un but bien déterminé dans cette énorme dépense d'esprit & de talens ; il s'est expliqué ridiculement, il a senti en philosophe.

lence & de perfidie réduit en pratique & fidellement consulté par les méchans. Le secret de la foiblesse de l'espece humaine, ce secret dangereux y est pleinement dévoilé, & les tyrans y apprennent à devenir plus scélerats, par la facilité qu'ils ont eue presque tous à commettre le crime & à ériger leurs caprices en loix. C'est en lisant Quinte Curce que Charles XII a appris à ravager la Pologne. La lecture de Tacite a formé Machiavel, & ceux qui, soit en l'admirant, soit en faisant semblant de le combattre, ont suivi ses principes à la lettre. L'histoire est l'égoût des forfaits du genre humain, elle exhale une odeur cadavéreuse; & la masse des calamités passées paroissant affoiblir les calamités présentes, semble nécessiter, par une liaison que l'on suppose physique, jusqu'aux calamités futures. C'est dans l'histoire que l'ambitieux va chercher l'apologie de ses injustices, de ses vexations, de ses manœuvres, de son insensibilité: à force d'y nombrer des chaînes on s'imagine que nos mains sont faites pour les porter. Enfin, dans ce miroir détestable & que je voudrois pouvoir anéantir, (*a*) l'esclave découragé,

(*a*) Si l'on pouvoit anéantir l'histoire, c'est-à-dire l'exemple de tant de crimes politiques impunément commis & justifiés, qui doute que les tyrans de la terre ne perdissent leurs droits affreux, & que le genre humain ne voyant plus que le présent & non le passé, ne rentrât

revenant fur les fiecles écoulés, y trouve des motifs de confolation, dernier degré de baſſeſſe & d'aviliſſement, & preuve certaine de la diſſolution entiere des vertus d'un Etat. Je ne fais à qui l'hiſtoire peut être utile ; elle ne le feroit qu'au peuple, s'il pouvoit la lire.... Mais je m'égare : rentrons dans mon ſujet.

J'ai voulu dire que preſque tous les perſonnages de nos tragédies ont reçu du poëte, ou leur exiſtence, ou leur caractere; que l'hiſtoire s'eſt toujours dénaturée, & qu'il n'y a point eu de gouvernement fur la terre, auquel on puiſſe aſſigner rigoureuſement la plus exacte de nos tragédies.

De quelle utilité feront-elles donc pour nous dans la vie civile ? Sommes-nous rois, princes, miniſtres d'Etat, officiers d'armée ? Je vois un héros, groſſi par l'art, barbouillé par le menſonge, (a) qui reſſemble à ces mannequins dont tous les mouvemens atteſtent par leur roideur les reſſorts inanimés qui les mettent en action. Nos tragiques ont peint hardiment des perſonnages dont ils n'avoient
qu'une

raiſonnablement dans ſes antiques privileges ? J'ai vu perſécuter des hommes de bien, au nom de Clovis & de Philippe de Valois.

(a) Le tragique ſouvent a quelque choſe de plus comique, dans un ſens, que le comique même. Il n'eſt perſonne qui n'ait ri involontairement dans nos meilleures tragédies.

qu'une idée confuse, abandonnant encore la foible lueur que leur offroit l'histoire.

Si l'on me montroit du moins Cicinnatus tiré de la charrue, Curius Dentatus faisant cuire ses légumes (*a*) & rejettant les offres des ambassadeurs Sabins, Abdolonime élevé à une royauté légitime, (*b*) Regulus près du tonneau garni de cloux, Caton, jeune encore, au récit des cruautés de Sylla demandant un poignard. Mais, non : ce sont des conspirations qui ressemblent à des complots d'écoliers, ce sont des princesses amoureuses & non mariées,

(*a*) J'aime ce roi qu'on vient prendre dans les sillons de son champ pour commander à des hommes. Il y avoit à parier qu'il seroit toujours pasteur. La volupté qui environne les souverains dès leur enfance & dont ils abusent, émousse & altere leurs organes. Les plaisirs excessifs causent des dérangemens qui dénaturent l'ame, & de-là naissent ces crimes qui épouvantent.

(*b*) Les figues de Platon, les choux de Caton, les laitues & les cardons de l'empereur Pertinax, les feves de Curius Dentatus, qui n'en étoit pas moins triomphateur, les assiettes de terre d'Agathocle, la frugalité d'Antigone, la sobriété d'Aristipe, tels étoient les remparts qui protégoient les mâles vertus de ces grands hommes; au lieu que les festins de Neron, les tables d'Héliogabale, les oiseaux & les poissons du gros Vitellius, les pains & tourtes d'or de Caligula, les gâteaux d'Apicius, si friands au goût de Tibere, étoient les messagers voluptueux qui précédoient le crime, le vol, le meurtre, les empoisonnemens & les assassinats.

D

des ombres, des facrifices, des coups de tonnerre, des apparitions fubites, de plats tyrans poignardés lorfqu'ils ne fe tiennent pas fur leur garde; (*a*) enfin, devant un homme fenfé les

(*a*) Encore, fi le poëte au lieu de poignarder fon tyran d'une maniere fubtile & fubite, me montroit une feule fois le monftre expirant dans la rage & payant l'énormité de fes crimes par les tranfes de la crainte & du defefpoir ; fi je voyois la mort vengereffe s'imprimer par degrés fur fon vifage, fes traits s'allonger, le tremblement de la peur agiter fes membres & furtout cette main cruelle qui égorgeoit l'innocent; fi tout caractérifoit les approches de ce moment qui confole la terre & juftifie le ciel: alors je jouirois du fupplice du méchant ; & ce mot que j'ai écrit je ne l'effacerai pas. Oui, il faut que l'homme jufte ait le courage de ne pas frémir lorfque l'univers eft vengé. Ce ne feroit plus être fenfible alors que d'être foible & clément. Cet imbécille de Pechantré, en faifant la mort de Neron, n'a pas feulemens fenti la cataftrophe. Je voudrois voir l'empereur feul, livré aux tableaux effrayans que fes crimes lui retraceroient, ne fachant ni vivre ni mourir. Sa douleur feroit celle d'un impie, fon répentir celui d'un lâche, fon effroi celui d'une femmelette: il prendroit le fer d'une main tremblante, & l'effayant vingt fois il n'oferoit s'en frapper; il pleureroit, il porteroit de tous côtés des regards fuplians, il imploreroit le bras du plus vil efclave : le fang de l'infame couleroit enfin. Je voudrois le voir alors luttant contre la mort, tombant fur la terre, la grattant de fes mains, pouffant des cris aigus en approchant du terme qui ramene tout à l'égalité. Je voudrois voir les mouvemens convulfifs des mufcles de fon vifage, jadis infenfibles aux tourmens de fes femblables, fes bras fe roidir, fa poitrine s'enfler, tous fes nerfs fe

trois quarts de nos tragédies reſſemblent aux contes de la barbe bleue, & pluſieurs d'entre elles ne ſont pas auſſi intéreſſantes.

Qui peut lire les tragédies de Thomas Corneille, de Du Ryer, & de vingt autres qui ont fait du théâtre le palais de Morphée ? On croit voir ſur l'arene des enfans nuds, qui, ſans muscles & ſans force, veulent imiter les athletes ; la froide maniere de leur ſtyle répond au mauvais choix de leurs pieces.

Qu'arrive-t-il auſſi d'avoir dédaigné la vérité morale & la vérité hiſtorique ? D'une ſource gâtée voit-on jaillir une onde pure ? Les ſentimens en ſont faux, outrés & gigantesques ; les mots, *nature*, *humanité*, *dieux*, *foudres*, *terreur*, *vengeance*, *tyrans*, *horreurs*, *cœurs*, reviennent à chaque vers étourdir l'oreille & attriſter l'ame. C'eſt ainſi que dans certaines évolutions militaires le ſoldat qui ſemble marcher, reſte toujours en place & fatigue l'œil qu'il trompe.

Mais on n'outrage pas impunément la nature, dit Shaftesbury, elle dure plus que le fantôme que l'on s'efforce envain de lui ſubſtituer. Voilà pourquoi tant d'auteurs, faute

tendre ſous l'effort de la deſtruction prochaine & terrible; elle diroit à ſon ame épouvantée : *viens, monſtre, viens tomber dans l'abime ténébreux où la mort va régner ſur toi, où la juſtice que tu as méconnue va te ſaiſir & te rendre tous les ſupplices que tu as infligés à tes pareils.*

d'avoir touché cette corde secrette du cœur humain, si difficile à saisir, le flétrissent & le laissent froid. L'un entasse toutes les vertus sur la tête de son héros, générosité, magnanimité, dévouement absolu ; l'autre noircit son tyran de tous les crimes imaginables: tout est forcé, extrême, tout devient chimérique ; car si le sublime du génie est de trouver ce qui semble que chacun auroit dit, & dans le cours des événemens de reconnoître ce que chacun auroit fait, il est sûr que bien des poëtes ont oublié que les caracteres des hommes sont mixtes, & que des couleurs trop tranchantes sont dures & fausses.

On a eu d'ailleurs très grand tort d'exposer sur la scene certains forfaits horribles & dégoûtans, qui, commis à de longs intervalles & deshonorans la nature humaine, devoient rester ensevelis dans les ténebres. Thieste portant à ses levres la coupe écumante & tiede du sang de son fils, Fayel voulant faire manger à sa femme le cœur de son rival, Medée déchirant le sein de ses deux fils, jeunes & innocens ; tous ces crimes devroient être soigneusement couverts d'un voile : ce sont les plaies honteuses de l'humanité ; il est dangereux de révéler à l'homme jusqu'à quel point son semblable a fait monter le crime.

> Le nombre sert d'exemple & d'excuse, peut-être ;
> Moins on voit de méchans & moins on ose l'être.
> (Du Belloy.)

Solon ne fit pas de loix contre les parricides. Ce trait eſt d'un légiſlateur. Parmi nous-mêmes on brûle quelquefois l'arrêt avec le criminel : & ſur la ſcene on nous expoſe de révoltantes horreurs, auſſi étrangeres quelquefois à l'hiſtoire qu'à la nature, & ces abominables imaginations des poëtes ſont montrées ſans ménagement aux regards chaſtes & timides d'une jeuneſſe qui n'en auroit jamais ſoupçonné ni la réalité ni la peinture (*a*).

(*a*) Pourquoi dans la premiere jeuneſſe préfere-t-on la tragédie à la comédie ? C'eſt que dans cet âge, où les paſſions ſont bonnes, actives, courageuſes, on chérit tout ce qui reſpire la grandeur, la force, la généroſité; on admire ſans peine les ſacrifices abſolus : il n'eſt rien alors d'outré dans ce qui paroît grand. Mais lorſque le temps & l'expérience ont émouſſé, par degrés, cette ſenſibilité naïve & précieuſe, que le cœur a reçu pluſieurs bleſſures, alors moins ami des hommes, moins admirateur de leurs vertus, la défiance naît. On veut s'inſtruire de leurs défauts. On goûte inſenſiblement le plaiſir de la malignité. On n'eſt pas fâché de voir abaiſſer ſes égaux. C'eſt une petite vengeance que l'on prend, en paſſant, de l'eſpece & de l'individu. On ſe ſoulage de ce poids d'eſtime qui ne coûtoit rien à l'imprudence de l'heureuſe jeuneſſe.

CHAPITRE IV.

De la Comédie.

LE vrai plaifir de la Comédie eft fans contredit fondé fur notre orgueil : il le déploie, il lui donne un jeu plus vif, il l'anime, il l'enflamme. Chacun de nous a un plaifir fecret à voir tourner en dérifion des hommes que nous fommes ravis de voir abaiffer. On nous délivre ainfi de quelques ridicules. Mais la Comédie favorifant en même temps la malice naturelle de l'homme, peut développer en lui ce penchant moqueur dont il a le germe, germe qu'il faudroit plutôt étouffer avec foin (*a*).

Comme le propre de la Comédie eft de faifir les ridicules, c'eft fur cette difpofition qu'eft fondé le but de l'art, qui confifte à exciter le rire. Cette convulfion machinale a été regardée comme le fignal de la joie, & le

(*a*) Prenez bien garde à la premiere repréfentation théâtrale où vous conduirez un jeune homme. Les premiers mouvemens qu'il verra fur la fcene, revêtus de votre approbation & des applaudiffemens publics, pourroient décider le code de fes mœurs. Il fera peut-être renverfé, parce que le poëte aura été un dangereux maître de morale.

cœur n'en eſt pas demeuré moins vuide après, qu'il l'étoit auparavant. Tel a vu ſon ſemblable humilié, & s'eſt trouvé ſatisfait de l'avantage que ſon amour-propre remportoit ſur lui. Il ſe juge alors diſpenſé d'une certaine eſtime, qui coûte toujours beaucoup. Si la Comédie n'avoit en vue que des vices réels; on ne riroit pas, on ſeroit profondement indigné. Peindre les mœurs, dit Rouſſeau, n'eſt pas les corriger.

Il faudroit, je crois, s'attacher plutôt à combattre les vices, bien plus dangereux que les ridicules, & peut-être même plus ſuſceptibles de correction. En effet un ridicule ancien eſt preſque toujours remplacé par un ridicule nouveau, & ſouvent on ne guérit de l'un que pour en contracter un autre, plus funeſte. Un auteur dramatique ne ſeroit-il pas plus ſage, & ne rempliroit-il pas mieux le but qu'il ſe propoſeroit, en tournant tous ſes traits contre le vice, en le pourſuivant dans l'ombre, en le démaſquant d'une main hardie? L'homme vertueux (on ne le ſçait que trop) eſt quelquefois couvert de ridicules, tandis que l'homme vicieux, plus habile, s'en exempte en voilant toutes ſes actions. Ne ſeroit-ce point, pour ainſi dire, profaner les leçons de l'auguſte morale, que de les détourner de leur véritable objet, en les appliquant ſérieuſement à des défauts conventionels, à des contraventions futiles, qui dans le monde ſont des loix ſuprê-

mes. Ces leçons n'auront donc plus la même force contre l'homme pervers, qui sous le bouclier de ces formes minutieuses, dont il est scrupuleusement observateur, a l'art de paroître innocent, tandis qu'il trâme dans l'ombre les perfidies les plus subtiles. Que diroit-on d'un médecin, qui, au chevet du lit d'un malade dévoré d'une fievre dangereuse, au lieu de lui prescrire des remedes, peut-être violens, mais salutaires, s'amuseroit à lui dicter une recette pour la fraîcheur de son teint? Tant qu'il restera un vice sur la terre, comment osera-t-on songer à purger les ridicules? Il ne seroit peut-être pas déraisonnable de penser que leur absence totale supposeroit parmi nous le plus haut degré de corruption: le progrès n'est déja que trop visible & réel.

Et qu'importe après tout ce mépris, ce dédain de coutumes bizarres & fugitives! Quand un homme n'appartiendroit pas aux mœurs de sa nation (a), dès qu'il appartient à la vertu, qu'a-t-on à lui demander de plus? Le reste est frivole, parce que demain toutes ces apparences vont s'évanouir, & que es qualités de l'honnête homme seront les seules qui fixeront

(a) On railloit Themistocle de ce qu'il ne savoit pas accorder un luth: *il est vrai*, dit-il, *que je ne sais que les moyens de mettre en harmonie les esprits divisés d'une ville & de la rendre, quelque petite qu'elle soit, considérable & célebre.*

les regards de la postérité & ceux de la justice.

Il seroit donc à souhaiter que tout écrivain fût attentif à ce qui mérite réellement d'être combattu, comme nuisible à la société. La satyre, moins détaillée, moins puérile, auroit une toute autre énergie. Les héros n'ont été célébrés qu'en détruisant les monstres. On attaqueroit le vice & non la foiblesse. Il n'y auroit d'autre ridicule que la méchanceté. Le caractere de l'homme ne se trouveroit pas comme opprimé sous un monceau de petites loix (a) également fausses & tyranniques. Enfin on seroit sot sans rougir, & la morale seroit simplifiée.

On me dira: il est des conventions qui font le charme de la société, & l'on attaque

(a) Notre politesse, par exemple, n'appartient pas tout-à-fait à notre douceur; elle découle de notre foiblesse, elle est toute en complimens, en révérences, en formes illusoires; mais elle cache l'adulation, l'ironie malicieuse. La pensée ne perce plus. C'est un mode du corps qui se ploye à un mensonge perpétuel & de convention. On paye de la même monnoie le frippon, l'homme de bien, l'homme que l'on hait, celui que l'on méprise, celui que l'on redoute. Le repos de la société en est plus respecté, je l'avoue; mais le méchant se sauve au milieu de ces faussetés, & peut-être parvient-il à marcher sur la même ligne que les gens de bien, sachant parfaitement que l'on n'osera jamais lui dire en face ce qu'il est, ce qu'il fait être, & qu'il vivra enfin avec impunité dans cette même maison où il est connu & méprisé.

les infracteurs qui fans cette efpece de frein deviendroient plus infupportables encore. Cela eft bien dit ; mais tel homme choque la mode, (*a*) & n'en eft que plus raifonnable au fond : le voilà néanmoins en butte aux traits du ridicule. Tel autre fronde l'opinion reçue, & n'en eft que plus vertueux ; & malgré la raifon & la probité on le tympanife. Si la Comédie n'attaque que des chofes indifférentes, à quoi eft-elle bonne ? Si elle préfide à décider de l'habit, du langage, du maintien, il faudra bientôt une Comédie pour chaque ville, pour chaque fociété, pour chaque maifon. Si la Comédie fait de la mode la raifon par excellence, rien de plus fot & de plus dangereux ; car il n'y a point d'ineptie & de vice que la mode ne confacre & n'autorife ; elle étend fes droits malheureux jufqu'à dénaturer les actions les plus eftimables & les plus légitimes, elle ne favorife que la malignité & frappe du même coup fur les talens & les vertus.

Que le ridicule foit le defpote de ces êtres faux & dégénérés qui fe font arrogé le titre exclufif de gens du monde : le maître eft affu-

(*a*) La mode, enfant de la fantaifie, reçoit toutes les faces qu'il plaît à la bizarrerie de lui donner. A la bonne heure, Meffieurs les fous, fatisfaites vos caprices ; mais vous voulez les faire paffer pour des formes invariables & facrées, & c'eft-là ce qui doit exciter puiffamment le dédain du fage.

rément digne des sujets; jouets perpétuels de toutes les illusions, ils ressemblent à ces pauvres Indiens, qui se créent chaque jour des dieux fantastiques & qui invoquent tout ce qu'ils rencontrent.

Je sçais que ce mot en a quelquefois imposé à des gens d'esprit, mais quand ceux-ci se feront persuadés que les sots & les oisifs ont inventé cette maniere d'exister pour eux-mêmes, ils verront le piege & le dédaigneront.

D'ailleurs, si l'auteur dramatique consultoit les arrêts que dicte le ridicule, il étoufferoit toute idée mâle & salutaire, il sentiroit son génie se rétrécir, il tourneroit dans un cercle borné, il verroit les couleurs de sa palette palir dès l'année suivante: ces petits nuages n'ont que des nuances passageres, accidentelles; ce ne sont pas là les couleurs durables de la nature, & le peintre des mœurs ne doit saisir que celle-ci.

Je sçais que sans le vouloir je fais ici le procès à Moliere; il n'a rendu le vice odieux que dans le Tartuffe; il n'a gueres eu en vue que le ridicule: aussi plusieurs de ses pieces, un siecle après sa mort, ont perdu de leur force & de leur éclat. On chercheroit vainement parmi nous le plus grand nombre de ses personnages. Quelque respect que j'aie pour ce grand homme, j'en ai encore davantage pour la vertu; il ne l'a pas toujours assez respectée,

il a souvent confondu le ridicule & le vice: on peut lui reprocher de les avoir immolés du même glaive, & de n'avoir pas fait plus de façon pour l'un que pour l'autre. Cependant quelle distance infinie! & quel choix de dessein auroit-il dû employer pour différencier leurs couleurs!

Lorsque la Comédie nommoit les personnages & faisoit monter le vicieux sur l'échaffaud de la honte publique, sans doute elle avoit une énergie qu'elle n'a pas recouvrée depuis. Il est dommage que cette salutaire institution ait dégéneré en licence. Si ce genre étoit renouvellé & que le pinceau fût remis entre les mains d'un homme integre & vertueux, ce ne seroit plus une satyre, ce seroit un châtiment légitime, & il faudroit honorer le courage du poëte (a).

(a) Hypocrite coupable! Sans doute quand la satyre sort de la bouche du mensonge, elle ne vit qu'un instant; mais quand c'est la vérité qui part sur l'aîle du génie, quel est l'homme que ses traits n'atteignent & ne pénetrent? La blessure alors est profonde, & ne peut être fermée par la main du tems (*Curchill Trad. de le Tourneur.*)

Et dans un autre endroit:

Dieux! que je me sens d'orgueil, quand je vois un esclave titré blessé au vif du trait qu'a lancé le génie, s'efforcer de dissimuler sa douleur & de cacher son ressentiment! Que je suis satisfait, quand je le vois composer son visage & affecter un calme apparent, tandis que le désespoir

Mais, dès que l'autorité ou une politique timide font taire la voix de cette cenſure utile qui attaque le vice & le rend reconnoiſſable, dès ce moment la nation perd les précieux avantages qu'elle auroit pu retirer de cette noble hardieſſe. Ce peuple a des hochets brillans (*a*), avec leſquels il s'amuſe ; il n'a pas le miroir qui réfléchit les traits difformes du méchant. Des peintres élégans, maniérés, livrés au jargon du bel eſprit & à ſes vaines ſaillies, remplacent ces eſprits fiers & libres, qui auroient démaſqué l'impoſture inſolente & audacieuſe.

Le propre de la Comédie ſeroit de porter le flambeau de la vérité dans le répaire obſcur où les méchans travaillent leurs iniquités, de percer dans le ſein des grandeurs le vil automate qui s'érige en tyran, de le traîner trem-

l'agite ſur ſon ſiege, que la colere frémit ſur ſes levres & que ſon ſang élancé porte la rougeur ſur ſes joues enflammées! Comme je ris lorſque je l'entends alors parler de conſcience, dire que ſon témoignage ſuffit à l'homme de bien, & ajouter avec un ſang-froid philoſophique : tout homme eſt en butte aux traits de la ſatyre, il n'eſt rien de ſacré pour elle; mais l'honnête homme ſe tait, & la ſatyre périt bientôt d'elle-même.

(*a*) Notre Comédie eſt devenue ſi diſcrette, ſi diſcrette, qu'il n'y a plus que l'auteur qui parle, & comme Monſieur l'auteur eſt fort poli, il a tellement poli ſon expreſſion, que ſon ouvrage n'offre qu'une empreinte légere, délicate, & ſi fine, qu'elle s'efface preſque entre les doigts.

blant à la clarté importune au crime. Alors celui qui ne craint point d'être coupable pourroit craindre la honte : le théâtre seroit une cour souveraine, où l'ennemi de la patrie seroit cité, (a) & livré à l'infamie : le bruit des applaudissemens seroit à son oreille le tonnerre de la postérité ; palissant, & frappé d'effroi, il maudiroit le jour, & cherchant un antre ténébreux il délivreroit la société de sa présence.

Je vais à ce sujet rapporter une histoire que raconte le pere Labat dans sa description de la Sicile ; elle est très singuliere, donne à penser, & mérite d'être citée.

„ Un savetier de Messine, pauvre & ver-
„ tueux, étoit né avec un amour extraordi-
„ naire pour l'ordre & la justice. Avec ces dis-
„ positions intérieures, il avoit beaucoup à
„ souffrir dans le pays où il étoit né. Les loix
„ y sommeilloient. Il gémissoit chaque jour de
„ voir plusieurs crimes impunis, & de nou-
„ veaux desordres être la suite de cette impunité.
„ Tantôt le coupable se déroboit à la rigueur
„ des loix, par son crédit, ou par son argent ;
„ tantôt par le subterfuge & la lenteur des for-
„ mes. Il voyoit des assassins, & connus pu-

(a) Mr. Foote, l'Aristophane anglois, plus hardi & moins licencieux, crée aujourd'hui à Londres de ces allusions piquantes, qu'il assaisonne de beaucoup de gaieté & qui flattent l'esprit général de la nation. Nous n'avons aucun écrivain en ce genre.

„ bliquement pour tels, marcher téte levée &
„ braver le regard des gens de bien. Il voyoit
„ des filles innocentes, ravies par force ou par
„ intrigue à leurs parens, deshonorées par
„ l'opulence, & abandonnées enfuite par ava-
„ rice à l'indigence la plus extrême. Il étoit
„ témoin des monopoles, des vols publics,
„ qui enlevoient à l'homme laborieux fa fubfi-
„ ftance & celle de fes enfans. Il voyoit des
„ concuffions de toute efpece, qui faifoient
„ couler des larmes ameres des yeux de fes
„ concitoyens; & ces attentats, qui lui avoient
„ mille fois percé le cœur, le faifoient rêver
„ inceffamment aux moyens d'y remédier. Quel
„ parti croyez-vous qu'il prit? Il fe mit fans
„ façon à la place de la juftice, qui étoit im-
„ puiffante, & réfolut de lui donner une force
„ qu'elle n'avoit pas; c'étoit de punir les cou-
„ pables & d'en délivrer la fociété, mais fans
„ l'appareil ordinaire & public qui accom-
„ pagne le châtiment des forfaits. D'après ce
„ deffein, fon œil vigilant épia fcrupuleufe-
„ ment tous les délits, remontant d'abord aux
„ preuves, écoutant enfuite les rapports, &
„ faifant un procès criminel à huis clos, exact
„ & fuivi. Lorfqu'il étoit bien & duement
„ convaincu du crime, alors il joignoit l'office
„ d'exécuteur à celui de rapporteur & de juge;
„ il avoit acheté à cet effet une de ces arque-
„ bufes courtes, qu'on peut porter & cacher
„ fous le manteau: & quand ces malfaiteurs

„ s'avisoient de s'aller promener dans des lieux
„ écartés, ou que livrés à leur débauche ils
„ prolongoient leurs courses nocturnes, alors
„ notre ami de l'ordre leur déchargeoit
„ équitablement cinq ou six balles dans le
„ corps. Il passoit son chemin après cette bel-
„ le expédition, sans jamais toucher au cada-
„ vre, & s'en retournoit chez lui avec la sa-
„ tisfaction d'un homme qui auroit tué un
„ loup ou un chien enragé.

„ On comptoit déja plus de cinquante exécu-
„ tions, lorsque le viceroi, après toutes les
„ recherches imaginables, (car ce n'étoit pas
„ gens de bas aloi qu'on avoit ramassés morts,)
„ desespérant de rien découvrir, proposa
„ deux mille écus à ceux qui pourroient don-
„ ner des lumieres touchant l'auteur de ces
„ assassinats: il fit serment en face de l'autel
„ de pardonner à l'auteur même s'il venoit
„ révéler ses crimes. Le savetier de Messine,
„ craignant que l'on n'arrêtât quelqu'un à sa
„ place, alla demander une audience secrette,
„ & lorsqu'il fut seul avec le viceroi, il lui
„ dit fiérement: c'est moi qui ai mis à mort
„ ces cinquante coquins que vous avez négligé
„ de punir. Voici les procès verbaux qui con-
„ statent leurs crimes. Vous lirez dans ces
„ procédures le journal de mes recherches, &
„ la marche judiciaire que j'ai suivie: rien
„ n'y manque, & vous approuverez, je crois,
„ chacune de mes sentences. Vous êtes cou-
„ pa-

„ pable, sans doute, de tous les maux que
„ tous ces misérables ont commis par votre
„ indolence, par votre mollesse & votre in-
„ action; vous méritez certainement le même
„ châtiment : j'ai été tenté plus d'une fois
„ d'être juste à votre égard, mais j'ai respecté
„ en vous la personne du roi que vous repré-
„ sentez. Vous êtes maître présentement de
„ ma vie, & vous pouvez en disposer"….

Cet homme, avec tout son zele pour la justice, n'étoit qu'un assassin. Mais le poëte dramatique qui lira ceci, doit réfléchir profondément sur le caractere du savetier; il doit sentir que n'armant, lui, que les traits invisibles de sa plume, il peut en quelque sorte imiter le juge & l'exécuteur de Messine, aller comme lui à la recherche des méchans, les suivre, les guetter de l'œil, & les percer avec l'arme morale qu'il tient en main; il doit leur livrer une guerre éternelle; & plus heureux, il n'aura jamais de remords à connoître, en exerçant cette vindicte publique (a).

(a) Il est à remarquer que sous le despotisme des empereurs romains, c'est-à-dire sous le plus terrible que les hommes aient enduré patiemment, ce despotisme ne s'étendoit pas jusques à empêcher les *exodes*, qui étoient des pieces satyriques, où les vices des particuliers & des hommes publics étoient frondés sans ménagement. C'étoit l'ancien usage de la comédie satyrique des Grecs. Les débauches & les forfaits des empereurs étoient représentés

CHAPITRE V.

Développement du Chapitre précédent.

TELLE feroit la Comédie chez un peuple qui fauroit refpecter & défendre l'interprête de la vérité. Ailleurs les particuliers difent : *amufez-nous, nous voulons rire ; il faut abfolument que vous foyez plaifant. Peut-on faire une Comédie autrement ? Allons, Monfieur l'auteur, foyez enjoué : nous voulons rire ; entendez-vous, imitez Moliere.* Volontiers, Meffieurs, j'aime à rire autant que vous : mais le rire du fage fe voit & ne s'entend pas, dit Salomon. Il n'y a que les caracteres extravagans qui faffent rire. Il eft un fourire fin, lequel n'eft pas bruyant,

à la faveur du mafque, & eux, qui partout ailleurs faifoient trembler les citoyens, ils n'ofoient punir le poëte ou l'acteur véridique. Tibere, Neron & Galba furent livrés publiquement à la vengeance des fpectateurs, & diffimulerent leur reffentiment, foit que ce fût-là le dernier refte de liberté où le peuple tenoit encore avec fureur, foit qu'en politiques barbares & rafinés ils voulurent bien lui permettre ces ris paffagers, à condition qu'ils feroient couler à leur tour fes larmes & fon fang. Il y a eu depuis des tyrans plus intraitables, qui n'ont pas voulu tolérer les plaintes & les murmures de ceux qu'ils écrafoient ; en quoi ils fe font montrés plus ftupides encore que cruels.

& qui vaut bien les ris que vous me demandez. Il naît, celui-là, quand un trait est habilement faisi, quand l'auteur est naïf, vrai; & qu'il répete l'accent de la nature ; il se manifeste même dans la tragédie, & quelquefois il tient lieu d'applaudissement. Comme les larmes ne sont pas toujours une preuve de malheur, le rire n'est pas toujours un signal de joie. Dans les grandes douleurs on ne pleure pas: l'œil est sec, le regard immobile. Un rire immodéré n'annonce que l'extravagance de l'ame, poussée hors des limites de la raison. Une larme qui coule & qui vient du cœur, cause plus de volupté que ces pleurs que l'on répand en abondance. Le rire machinal ne parle point à l'ame, comme ce sourire doux qui applaudit à ce qui est respectable, noble & touchant. Ainsi toute émotion est composée, il est donc absurde de la vouloir absolue & extrême. (*a*) Les sensations mixtes sont les plus

―――――――――――――――

(*a*) Souvent dans Moliere l'acteur rit tout seul. Si j'applaudis fréquemment à une imitation fine , tout à côté je découvre une imitation forcée. Ces particuliers qui veulent rire, vous demandent d'un air triste & d'un ton sépulcral des comédies comme celles de Moliere; mais Moliere lui-même reviendroit qu'il ne les feroit pas rire. On le joue, ce Moliere, tous les vendredis, secondé des meilleurs acteurs, & personne n'y va. Moliere revenant au monde, en 1773, n'auroit plus certainement la même gaieté; il ne pourroit rire au milieu d'une nation qui n'a

agréables de toutes, elles apportent à l'ame une sensation nouvelle & plus délicieuse. Il faut donc abandonner à la farce ces *ris tumultueux* qui appartiennent à la populace, & qui devroient faire dire à un auteur sensé, comme à Périclès, *mes amis, n'ai-je point lâché une sottise?* (*a*).

On parle encore des pieces de *caractere*, & lorsqu'on a prononcé ce mot, on semble avoir tout dit. S'il m'est permis de m'expliquer sur ce que me paroît la Comédie en France, je la vois moins maltraitée que la Tragédie, mais bien éloignée encore de cette simplicité précieuse qui la rendroit plus vraie & plus recommandable. Je vois que dans ces pieces que l'on

plus sujet de rire. Les deux muscles de la bouche, nommés zigomatiques, encore souples de son tems, sont aujourd'hui paralysés chez tous les François; ils sont devenus serieux, & l'on sait pourquoi Moliere revenant aujourd'hui feroit à coup sûr un meilleur Misanthrope.

(*a*) Il n'y a qu'un farceur qui ne voie pas que *le rire & le pleurer*, ces deux émotions de l'ame, ont dans le fond la même origine, qu'elles se touchent, qu'elles se fondent ensemble, qu'elles ne sont ni un signe absolu de joie, ni un signe absolu de tristesse; que vingt personnes seront diversemment affectées de la même chose, & qu'il est un rire amer & douloureux, comme il est des larmes délicieuses. Qu'on cesse donc de dire : *je veux faire rire dans cette piece, je veux faire pleurer dans cette autre*; qu'on soit peintre exact, animé, fidele, & qu'on laisse au spectateur le soin de créer sa sensation.

nomme de *caractere*, on force toujours le personnage dominant pour faire sortir ce caractere principal ; je vois qu'on lui subordonne tous les autres, qu'on les rappétisse pour l'aggrandir, qu'on lui sacrifie tout ce qui l'environne. Le caractere doit naître du sujet, ce me semble, mais ne doit pas être son pivot. Je ne goûte point cette maniere, elle est fausse & aride. J'apperçois trop le dessein de peindre tel original : l'affiche me l'annonce ; on me le montre, au lieu de me laisser deviner ; mon plaisir est à moitié détruit, & quelquefois anéanti par le tableau que mon imagination a créé avant que de voir la piece. Le poëte fait de son personnage ce qu'un écuyer fait d'un cheval au manege ; il le tourne, il l'exerce, il le fatigue en tous sens : je vois ses bonds, ses sauts, ses caracoles ; mais je n'apperçois pas sa marche paisible & naturelle. Le poëte abuse le spectateur, comme fait l'écuyer.

Il ne s'agit point dans la Comédie de faire des portraits, mais des tableaux. Ce n'est pas tant l'individu qu'il faut s'attacher à peindre, que l'espece. Il faut dessiner plusieurs figures, les groupper, les mettre en mouvement, leur donner à toutes également la parole & la vie. Une figure trop détachée paroîtra bientôt isolée : ce n'est point une statue sur un piedestal que je demande, c'est un tableau à divers personnages. Je veux voir de grandes masses, des goûts opposés, des travers mêlés, & sur-

tout le réfultat de nos mœurs actuelles. Que le poëte m'ouvre la fcene du monde, & non le fanctuaire d'un feul homme. Quiconque aura réfléchi fur le ton, fur l'efprit, les procédés, les caracteres des hommes différens qu'il aura vus, ne les peindra pas d'une maniere détachée, mais en action : c'eft l'action fimultanée & réciproque de tous les perfonnages, qui vivifie feule le drame & donne un poids à la moralité. Dans toutes les pieces, dites de caractere, le principal perfonnage a toujours une ftature coloffale, & domine tellement que les autres ne lui fervent plus que d'ombre.

La plupart des pieces de Deftouches font manquées, parce que dans plufieurs il a tout immolé à un principal perfonnage : fans le rôle de *Lifimon* le caractere du Glorieux deviendroit infupportable. Sa piece la moins imparfaite eft le Philofophe Marié, où le premier rôle eft dans une jufte proportion avec les autres. Mais comme il tombe, comme il devient froid, avec fa manie de haufer un perfonnage aux dépens de ceux qui l'environnent ! voyez le Diffipateur, l'Ambitieux, l'Homme Singulier, &c.

Tout poëte comique, qui établira fur un effort unique & forcé la mefure d'un caractere, le manquera à coup fûr. On dira que le poëte n'a que vingt-quatre heures : d'accord. Mais fi un trait caractériftique éblouit au premier coup-d'œil, la réflexion nous démontre

bientôt que l'on ne bâtit point un caractere sur un trait forcé. Il faut donc proportionner les causes aux effets, & les balancer tellement que rien ne sorte de la vraisemblance. Or il n'y a que les petits traits renouvellés, les détails ménagés & conduits avec art, qui dévoilent un personnage (*a*).

J'insisterai toujours à représenter que les caracteres des hommes sont mixtes, qu'un ridicule ne va jamais seul, qu'un vice ordinairement est étayé par d'autres vices, que vouloir détacher un défaut de ceux qui l'environnent & l'avoisinent, c'est peindre sans observer la dégradation des ombres & des couleurs. Le personnage n'a plus de contre-poids, il paroît se mouvoir seul, il agit sans raison bien déterminante, il se voit comme entraîné par un pouvoir irrésistible : c'est la main du poëte qui, semblable à celle de la fatalité, lui imprime tous ses mouvemens.

En effet ce sont des traits échappés à mille individus, qu'on entasse à la fois sur la tête d'un seul; ce sont des pieces de rapport qui forment son caractere, & l'unité morale ne se fait plus sentir. Le caractere du personnage ne se développe pas avec l'action; l'action est forcée rapidement par le caractere, & c'est le

(*a*) Alexandre se découvre mieux dans la tente de Darius, que dans les champs de Guagmela. Voyez Quint. Curt. *de reb. gest. Alexand.* lib. III. c. 32.

contraire qui arrive dans le monde. La vérité d'expérience, enfin, n'est point obfervée, les proportions font outre nature. Le peuple rit comme il rit de toute charge, mais il ne rencontre jamais dans la fociété le modele qu'on lui a offert au théâtre. Les traits du poëte lancés d'un arc trop tendu & mal dirigé paffent au deffus de la tête de ceux qu'il vouloit frapper: un œil attentif auroit mieux décrit le vol de la fleche; il eut atteint le but; mais le but eft un point unique: il eft plus commode de tirer en l'air, fans avoir un objet fixe.

Par exemple, le Mifanthrope (a) eft peu foutenu, d'après le ton original qui dans la premiere fcene lui a été donné; il ne paroîtra que bizarre fi on le compare au Timon, un des caracteres les plus énergiques que nous trouvions chez les anciens. L'Avare paffe les

(a) J'ofe dire que ce n'eft point le Mifanthrope que Moliere a peint, c'eft un homme qui a de l'humeur, & qui doué d'une véracité, moitié farouche moitié mitigée, ne fait guere que reprendre. Ce caractere n'eft point en action, il eft tout en difcours; il fe paffionne pour des miferes, il dit haïr les hommes & il ne fait pas trop pourquoi. Toute fon éloquence tombe fur des riens, & il fe montre plus chagrin que vraiement irrité. Tour-à-tour foible & outré, fon caractere n'a point cette plénitude de fentimens qui devoient lui appartenir; il mollit comme un autre. Enfin il renonce à la fociété, parce qu'une coquette l'a joué: petit motif, indigne d'une retraite qui pou-

bornes (*a*). Le Diſtrait feroit un fou. Le Bourgeois Gentilhomme eſt un imbécille. Les traits des Femmes Sçavantes font extraordinairement chargés & à un point méconnoiſſable. Le Diſſipateur eſt plus qu'extravagant, & la vraiſemblance eſt bleſſée à chaque inſtant. Le Glorieux, repréſentant d'une maniere tendue & uniforme, levant la tête à chaque feconde & difant, *il me parle, je crois*, a une vanité plus puérile que vraie ; fon caractere n'eſt ni fin, ni fini. D'un côté, de fots Bourgeois, de l'autre, des frippons exercés & fouples, des fpadaſſins inſolens & des lâches, des coquettes & des prudes, voilà tout le contraſte des Regnards, des Dancourts. Et toutefois, autant le caractere de la Tragédie doit être ferme & invariable, autant la Comédie exige-t-elle des nuances mobiles & changeantes.

La Comédie paroiſſoit du moins devoir tenir toute entiere au fol & ne point tirer ſes pro-

voit être motivée d'une maniere énergique. Cette piece, malgré fa haute réputation, me paroît très inférieure à beaucoup d'autres du même auteur.

(*a*) Cette piece peut être rangée parmi les charges de Moliere; elle a une certaine vérité, mais rude, mais extrême, mais groſſiere. La léſinerie eſt bien peinte, mais la crainte, la timidité, la rufe, l'eſprit même qui appartiennent à l'Avare n'y font pas exprimés. Enfin la moitié des ingrédiens de ce caractere font paſſés ſous ſilence. On pourroit faire un nouvel Avare, qui feroit l'Avare de notre ſiecle, l'*Avare faſtueux*.

ductions d'une terre étrangere. Mais on a fait encore des Comédies avec les anciens : on a composé avec eux pour nous faire rire, faute de pouvoir nous peindre. On a fouillé dans Plaute pour le théâtre de Paris. On a copié les Daves de Terence. On nous a amené les personnages de ces poëtes. On les a habillés à la françoise. Racine, en société, a ranimé les plattes boufonneries d'Aristophane, dans cette indécente parade des Plaideurs (a), qui livre des magistrats à un ridicule forcé & imaginaire. Moliere, comme le démontre Ricoboni, a composé son Avare de cinq Comédies latines & italiennes; il a puisé dans le théâtre espagnol nombre de situations, & presque toute l'intrigue de ses pieces est d'emprunt. Mais

(a) Les Plaideurs de Racine sont une misérable farce, où il n'y a ni génie, ni goût, ni vérité. Elle est très dangereuse, parce qu'elle invite à ridiculiser des magistrats qui, comme juges, doivent toujours imprimer le respect. On n'auroit jamais dû souffrir que la plus importante fonction dont puisse s'honorer l'homme, qui est de prononcer au nom sacré de la justice, soit livrée à un pareil travestissement, quels que fussent ses abus. C'est ici que l'on voit que Racine n'avoit pas un grain de philosophie. Il pouvoit se moquer des plaideurs, sans insulter à celui qui tient le tribunal ; il représente alors la loi : on ne doit pas voir sa robe humiliée, avilie. C'est faire d'un autel le théâtre d'une orgie. Les mémoires du tems disent que Louis XIV, qui rioit peu, rit beaucoup à la représentation de cette farce. A moi, elle me fait peine & pitié.

ce grand peintre écrivoit dans un temps où nos mœurs, participant beaucoup aux mœurs espagnoles, nous faisoient goûter leur maniere d'intriguer. Depuis nous avons vu des auteurs vouloir mettre les jalousies, les manteaux & la rondache sur notre théâtre, crier que c'étoit-là le vrai genre, & qu'ils étoient les successeurs légitimes de Moliere.

Il ne faut troubler personne *dans ses rêves dorés*; mais si Moliere revenoit au monde, il ne représenteroit pas des personnages antiques & surannés, il réformeroit la plus grande partie de son théâtre. S'il a fait les Femmes Sçavantes, il feroit aujourd'hui l'Homme de goût, l'Aristarque moderne; il n'offriroit pas des Tuteurs trompés, des Valets en familiarité avec leur maître, des Soubrettes confidentes des misteres les plus cachés, des Intriguans sans habits, des Maris maîtres chez eux, des Vieillards qu'on vole & qu'on bâtonne impunément, de jeunes filles enprisonnées, des escroqueries imprudentes: &c. en voyant de nouvelles mœurs il tailleroit de nouveaux pinceaux.

L'auteur, dans la Comédie, ne doit entrer pour rien; s'il me fait entrevoir sa physionomie, celle de ses personnages disparoît soudain. Je ne veux point le voir, ni ne veux point l'entendre; (a) je ne veux point surtout qu'il s'at-

(a) Dans nos Comédies modernes les personnages font assaut d'esprit. Il est vrai que jamais siecle n'en a tant

tache à me faire rire. Cette intention dévoilée m'ôte souvent l'envie que j'en aurois ; je veux créer ma senfation, & non la recevoir. En vain proteftera-t-il que fon but eft de me faire rire des travers d'autrui, je jugerai bientôt qu'il veut m'infpirer fes propres idées. Surtout s'il peint le vice, qu'il ne plaifante point. Le rire alors deviendroit facrilege. Le vice doit toujours infpirer de l'averfion. On dit du Joueur, de l'Avare, du Méchant (*a*), de l'Impertinent, tant pis. Je defirerois que Moliere eût traité tous les fujets comme le Tartuffe ; c'eft fon chef-d'œuvre, chef-d'œuvre unique, & dans lequel il eft au-deffus de lui-même.

Et comment fentir de la haine pour ce qui a fait naître le fourire fur nos levres ? Si l'ava-

prodigué. Mais celui de l'auteur n'a pas le naturel & le piquant de celui qui regne dans nos converfations ; l'auteur a réellement trop d'efprit.

(*a*) Ce rôle dans la piece de ce nom eft trop brillanté. On l'écoute avec un plaifir dangereux. Le jeune homme peut s'appercevoir qu'il n'y a point de rifques à courir en adoptant ce caractere affreux, & que l'orgueil du moins peut être fatisfait en s'immolant des victimes qui font humiliées & qui fe taifent. C'étoit le Méchant qu'il falloit couvrir d'humiliations, au lieu de le laiffer fortir triomphant. Ce rôle enfin plaît trop à l'efprit. Si les auteurs font une petite poignée d'hommes qui penfent pour tous les autres, ils doivent bien prendre garde à l'impreffion qui réfulte de leurs pieces & ne point facrifier l'effentiel au brillant.

rice, la fourberie, l'infolence, la duplicité, la trahifon, font des vices déteftables, les fourberies de Scapin, George Dandin, l'Ecole des Femmes, le Légataire univerfel, &c. font des pieces dangereufes; car fi l'on ne forme pas les mœurs, on les corrompt.

CHAPITRE VI.

Des vices effentiels de la Comédie Moderne.

JE fçais qu'il eft tel peuple où la crainte d'apprêter à rire devient une digue puiffante, mais elle ne doit pas raffurer le poëte, il ne doit point fe rendre complice de la folie ou de la perverfité générale. O! la belle école que la Comédie, s'écrie Ciceron; fi on ôte tout ce qu'elle offre de vicieux (*a*), elle fera réduite à rien: *ó preclaram emendatricem vitæ poeticam, quæ fi flagitia non probaremus, nulla effet omnino. Tufc. Lib. 4.*

(*a*) Plutarque raconte que lorfque Thefpis commença à faire connoître la Comédie, Solon y affifta, & que l'ayant appellé il lui dit: *n'avez-vous pas honte d'expofer de tels menfonges devant une nombreufe affemblée?* Bon, reprit Thespis, *tout ceci n'eft qu'un jeu.* Qu'un jeu! reprit vivement Solon en frappant la terre du pied & de fon bâton; *ce jeu infenfé va fe gliffer dans nos traités & dans les affaires publiques.*

Aujourd'hui c'eſt l'enfantillage (a) de nos femmes à la mode, que l'on produit ſur la ſcene; quand on a ſaiſi leur ton, on s'imagine être peintre dans la force du terme, & le poëte paroît glorieux d'avoir fait parler ces êtres futiles, qu'il faudroit ne point appercevoir pour les mieux corriger : on leur érige un trône où elles ſont les ſouveraines, on conſacre ce ridicule fanatiſme de la nation, & on la ſevre par-là de toute idée élevée, forte, courageuſe; & voilà pourquoi elle perd de jour en jour ce coup d'œil de la raiſon, qui conſiſte à ranger chaque être à ſa véritable place.

L'ironie devient la figure favorite du poëte, parce qu'elle eſt celle du beau monde; & ce beau monde eſt compoſé de trois à quatre cents fats, qui ne ſçavent comment exiſter. Nos comiques (ſi toutefois on peut leur donner ce nom) courent après ces objets rares, dans leſquels ils imaginent entrevoir quelques attributs ſinguliers. Ils ne les deſſinent point pour les faire rougir d'eux-mêmes, mais pour perfectionner leur ton licencieux & frivole, & pour le diſtribuer en détail au reſte de la nation. De-là ces idées fines, ſautillantes, énigmatiques, ces éclairs qui brillent & qui s'éteignent,

(a) Les enfans, quand ils s'amuſent, ſont les peres & meres. Les hommes, au contraire, en riant à des pieces puériles, ſont les enfans & le redeviennent.

ces tours vifs, ingénieux & recherchés, ces vices peignés, fleuris, brillantés (*a*) de toutes les couleurs. Le ridicule n'est point combattu, il est consacré. Quiconque ne parle pas l'idiôme corrupteur, est un Hottentot. Tantôt c'est la noble imprudence de nos femmes qu'on nous donne pour modele, tantôt l'impérieuse sottise de nos marquis; & qui doute que nos petites bourgeoises & nos petits Messieurs n'aillent saisir ce ton-là, comme le ton illustre & nécessaire?

Il est certain que nos gens de qualité sont très mal peints, & que nos auteurs modernes joignent le ridicule de leur propre esprit à quelques traits foiblement rapprochés : le ton est absolument manqué. (*b*) Mais les trois quarts

(*a*) J'appellerois volontiers tous ces peintres qui courent après les miniatures, des *auteurs femmes*; ils ne font cas que de ce qui est brillant, ils ne parlent que de jetter des étincelles, & à force de prétendre écrire avec esprit, ils tracent des mots, qui élégamment arrangés ne signifient rien. La parure est pour ces auteurs ce qu'elle est pour plusieurs femmes, elle remplace les traits, & voile la sécheresse des appas.

(*b*) Je sçais que chez les grands les vices sont bien plus difficiles à appercevoir, qu'ils sont vernissés, que le coloris est quelquefois si poli, si flatteur, qu'on croit d'abord se tromper, & qu'il faut reporter fréquemment la vue pour discerner la tache originelle, tant elle est adroitement déguisée. Leurs ridicules prennent aussi un air de dignité & de noblesse qui en impose. Je sais qu'on peut les pein-

des spectateurs n'en croient pas moins le portrait fort ressemblant & se modelent en conséquence.

Il y a sans doute de l'esprit, du talent & de l'adresse à s'approcher de ce ton, mais le fruit de l'arbre ne vaut pas la culture qu'il doit coûter, & pour tout dire ce fruit est malsain. Si au lieu de peindre légérement & de mémoire ce qui se passe dans une centaine de maisons, vous voulez peindre les coutumes d'une ville & les passions de ceux qui l'habitent, voyez la masse des hommes: peignez les choses familieres & ordinaires; c'est sur elles que roule tout le cours de la vie humaine. C'est sur la multitude qu'est empreinte la physionomie de la nation; saisissez les grands traits, vous aurez de larges coups de pinceau à donner, vous rencontrerez des caracteres expressifs & variés ; vous vous servirez malgré vous
de

dre, mais je doute que le théâtre puisse ainsi les corriger : en les peignant, on flatte leur vanité, on encense leurs grands airs. Il faudroit, au contraire, les mettre nuds sur la scene, & les battre de verges jusqu'à ce que le véritable cri de leur ame orgueilleuse échappe avec l'aveu de la vérit ; c'est une espece de question morale qu'il faudroit leur donner. Mais on sent qu'une Comédie de cette nature nous est aussi étrangere que la Tragédie politique, & par les mêmes raisons. Voilà cependant la Comédie qui produiroit de réels avantages.

de teintes vigoureuſes ; jamais vous n'éprouverez cette ſtérilité qui gagne le bel eſprit, comme la perte d'appétit gagne nos jolies femmes. Qu'on vous appelle peintres *à la groſſe broſſe*, qu'importe ; on a fait le même reproche à Moliere, on l'a blâmé par ce qu'il a aujourd'hui de plus précieux. Pourſuivez vos tableaux, & laiſſez vos rivaux fatiguer leur vue à faire des miniatures de poche ; accumulez enfin les couleurs, & ne manquez pas la nature pour reſpecter notre fauſſe délicateſſe : quand l'ouvrage ſera fini, expoſez le tableau, il faudra l'admirer ou fermer les yeux.

La Comédie doit-elle étaler néceſſairement le ridicule des grands, leur langage, leurs manieres, leur jargon, leur morale ? Nous faut-il ſur la ſcene des Sibarites, des railleurs élégans, des originaux vicieux, des perfideurs, des hommes de cour ? Oui, je le dirai hautement, il en faut ſi l'on veut étendre une corruption générale, il nous faut alors des marquis, des comtes, de petits ducs, avec leur langage fade, leur ſourire dédaigneux, le ton apprêté de leur molleſſe... Eh ! que fais-tu, ô poëte ? es-tu encore à ſavoir que les vices des hommes polis ſont épidémiques (*a*) ? Pourquoi

(*a*) Qu'eſt-ce que l'homme du monde, ſi ce n'eſt celui qui bien pourvu d'impudence, de vanité & de fiegme, jouit de tout ſon eſprit, déconcerte ceux qui en ont, paſſe pour en poſſéder le véritable uſage, parce que ſes entrailles

tourner les regards sur ces rares personnages ? Ne vois-tu pas qu'ils se glorifient d'être mis au théâtre, parce que tu leur donnes de l'esprit, de la naissance, le ton important & protecteur, parce que tu les fais aller à la cour ? Ne vois-tu pas qu'ils s'enorgueillissent de tes touches étudiées & qu'ils s'apprêtent à créer de nouveaux ridicules pour exercer tes futiles pinceaux ? Ne vois-tu pas le petit commis, plus insolent qu'eux, prendre leur maintien, leur jargon, comme des airs à la mode ? Ne vois-tu pas une jeunesse dans l'âge d'imitation s'imbiber de leurs caprices extravagans ? Ne vois-tu pas une foule de petits êtres insupportables désoler la société ?.. Eh ! poëte imprudent ! détourne les yeux, oublie cette misérable espece, laisse-la se morfondre à l'œil de bœuf (a); c'est toi qui

étant impuissantes à s'émouvoir, il ne se trouble jamais, & qu'il favoure la réflexion de ses méchancetés. Or de tels hommes ne peuvent se guérir; il faut mettre leurs portraits à la cave, & non sur la scene.

(a) Il faut apprendre à quelques étrangers, que c'est une anti-chambre de Versailles, où les hommes ont le mieux perfectionné l'art de trahir & de ramper. Singulier pays, où l'on regarde fixement, avec crainte & tremblement, une porte qui va s'ouvrir ou se fermer; où le regard d'un homme fait d'un côté un heureux & de l'autre un desespéré, où lui parler est une faveur insigne, éclatante, où porter la serviette est le comble des honneurs, où manger avec lui est un privilege qu'on ne sauroit accompagner

fixes son exiſtence fugitive: sans toi la ville ne s'appercevroit pas de ce troupeau, qui deux fois la semaine vole à Versailles & en revient, qui se croit seul exiſter dans l'univers, qui regarde le reſte de la terre comme un amas d'inſectes, qui ne donne d'importance qu'à leurs intrigues, à leurs débats, à leurs caprices, qui penſe enfin qu'on le regarde, qu'on l'admire uniquement, & même qu'on le reſpecte. Eſt-ce-là l'homme, mon cher confrere? Sont-ce-là tes compatriotes? Va, quand on voit de près les grands, à peine voit-on en eux des hommes; crois-moi ils ne valent pas le coup de pinceau. Ne cours plus après ces fantômes changeans, détourne tes regards qu'ils voudroient attirer: que t'importe l'orcheſtre & les petites loges? C'eſt le parterre qui te jugera, qui conſervera, ou rejettera ton ouvrage, qui le fera vivre cent années, on l'immolera au moment de ſa naiſſance. Après une journée de travail fuis ces ſoupers brillans où l'on ne trouve que l'eſprit du jour, (a) ou plutôt l'eſprit du lieu; va ſou-

d'une épithete aſſez relevée. Singulier pays, où tous les hommes, quoique maſqués, ſe connoiſſent à coup ſûr, parce qu'animés des mêmes intérêts & prononçant ſur autrui d'après eux-mêmes, ils ſe voient & ſe jugent tous tels qu'ils ſont en effet.

(a) On peut dire de certains livres & de certaines Comédies, l'eſprit de cette année ne ſera point de l'eſprit l'année prochaine.

per amicalement chez l'honnête bourgeois dont la fille innocente & modeste sourira de joie à ton arrivée. Là tu verras des mœurs franches, douces, ouvertes, variées; là tu verras le tableau de la vie civile, tel que Richardson & Fielding l'ont observé; là tu verras peut-être ces *chenilles* du matin, escrocs polis, arriver pour tromper le bon homme ou pour séduire sa fille ... voici le moment, prends la palette, & fais justice.

Toute Comédie qui ne corrige pas le vice, est une méchante Comédie, sans qu'on puisse l'appeller mauvaise. Toutes les pieces de Regnard sont dans ce genre, & plusieurs de Moliere ont ce triste inconvénient. Ce n'est pas que ces écrivains ne soient des écrivains supérieurs, mais c'est ici qu'il faut adopter la maxime de Montaigne : *Il ne faut pas s'enquérir quel est le plus habile, mais quel est le mieux habile.* Il est sûr que les jeunes gens imitent tous le ton & l'attitude du fat ou du petit-maître de la Comédie; ils les copient devant nos cheminées (*a*), affectant leurs gestes & leur air de tête : Grandval, Belcour, Molé ont tour-à-tour fait des disciples qu'il est impossible de méconnoître.

(*a*) Le théâtre actuel fait bien des turlupins. De jeunes gens, qui croient être gais ou plaisans, répetent ce qu'il y a vraîment de plus mauvais.

Bannissons donc ces *jolis colifichets*, où les travers du beau monde sont admis, fêtés, caressés, où ses extravagances sont érigées en loix, où les passions délicates qui nous restent encore ne sont vues qu'avec dérision, où le nouveau persiflage paroît la langue divine, où l'inconséquence, la folle vivacité, la prétention à tout, la bouderie de commande, le ton fou & léger, paroissent des caracteres délicieux, piquans & dignes de considération (*a*). Toutes ces petites pieces portent au cerveau des mouvemens déréglés & servent à faire pulluler cette espece de fats, qui tous se copient l'un l'autre & jouent à qui sera le plus insupportable (*b*).

―――――

(*a*) Quelquefois l'auteur oppose un homme raisonnable & décent au fat insolent, mais cet honnête homme a si peu d'esprit, il est si froid, si empesé, que l'on voit que l'auteur a voulu mettre la morale en récit, & la folie en action.

(*b*) Si vous voulez être fatigué, lisez un ouvrage où l'esprit domine partout : ces éclairs, après vous avoir ébloui, vous deviendront insupportables. Voulez-vous être intéressé & poursuivre longtems votre lecture, ouvrez un ouvrage où regne le charme naïf du senti-

CHAPITRE VII.

De Moliere.

Ce n'est point sur la valeur plus ou moins grande du génie, que je juge & que j'apprécie les auteurs dramatiques; c'est sur l'effet théâtral, sur le but qu'ils ont eu, sur la morale qui résulte de leurs pieces: *Nourissons des Muses*, disoit Platon, *soumettez vos pieces à des juges choisis, qui les compareront avec nos maximes & nos mœurs, & nos pieces y gagneront.* Or en admirant Moliere profondément, je n'hésiterai point à le blâmer. Dans le siecle dernier, (comme on l'a remarqué d'après l'expérience) en voulant corriger la cour, il a gâté la ville: *Moliere,* dit *la Mimographe, étoit un fort honnête homme, mais il étoit comédien & chef de troupe. A ces titres il songeoit à la recette, & la recette imposoit silence à l'amour de la véritable gloire. Il falloit faire rire le parterre. Quel dommage qu'un aussi beau génie ait été réduit à un pareil avilissement!* C'est lui (& que ne puis-je le dissimuler?) c'est lui qui, en ridiculisant quelquefois la vertu (*a*), a peut-être répandu dans la

―――――――――
(*a*) Dans son Amphitrion on apperçoit Alcmene entre les bras d'un Dieu, qui trompe un époux mortel. Ce crime y est paré de toutes les graces de l'imagination la

nation ce ton frivole & dérifoire, qui fert à la faire haïr & diftinguer chez les autres peuples; c'eft lui qui a enfeigné à la jeuneffe à fe moquer de fes parens, à braver leurs repréfentations, à dédaigner les vieillards, à turlupiner leurs infirmités; c'eft lui qui a ofé mettre l'adultere fur la fcene & rendre tout le parterre complice de la perfide; c'eft lui qui en peignant des intriguans fubtils, a contribué à en former d'après fes ingénieufes leçons; c'eft lui qui a porté en plein théâtre des vices qui rient fur la fcene, tandis qu'auparavant ils n'ofoient fortir de l'ombre où ils fe cachoient (a).

Oui, Moliere a rendu la fripponnerie agréable & réjouiffante; & comme fes frippons font des drôles pleins d'efprit, on eft prefque difpofé à les abfoudre, en France, où l'efprit eft

plus enjouée. Eft-il alors beaucoup de femmes qui puiffent devant leur confcience ne pas trouver l'expédient admirable, divin & fort ingénieux pour concilier le penchant & le devoir, en fauvant jufqu'aux apparences.

(a) Un bon mot eft bien funefte quand il colore un vice, témoin celui de Themiftocle, qui pour déprifer la faincteté d'Ariftide difoit que toucher de l'or & conferver les mains pures étoit la vertu d'un coffre-fort. Nos contrôleurs de finances ont tous connu ce mot, quoi qu'ils fe foient bien gardés de le citer. Il en eft de même de plufieurs paffages de Moliere, recueillis avec foin dans le monde, pour autorifer une certaine licence de mœurs.

le mérite principal, & où le fot honnête homme n'eſt qu'un fot.

Oui, l'adultere eſt réduit en art dans George Dandin. Il eſt étonnant que Mr. Marmontel prenne cette piece fous fa protection, tandis qu'il abandonne l'Amphitrion. Je ne connois pas de piece plus dangereuſe. Un honnête homme, fenſible au deshonneur de fa maiſon, devient l'objet de la riſée publique (*a*), parce qu'étant fort riche il avoit épouſé une demoiſelle qui n'avoit rien: ce qui fe voit tous les jours, & ce qui eſt bon, politiquement, pour détruire l'horrible inégalité des fortunes. On prouve (act. 2. fcene 4.) par un argument en forme & pouſſé loin, qu'une femme dont le devoir ne s'accorde pas avec fon inclination, ne doit aucune fidélité à fon mari. Le dénouement eſt le triomphe de l'impudence, puiſque l'on y voit à la lettre la vertu avilie aux genoux du vice infultant; & l'on rit!

Oui, Moliere a tourné l'honnêteté pure & fimple en ridicule dans le perſonnage de Mad^e. Jourdain; il a voulu humilier la bourgeoiſie, l'ordre fans contredit le plus reſpectable de

(*a*) L'oreille eſt fréquemment bleſſée chez Moliere; l'indécence s'y montre à front découvert. Quand on allarme la pudeur dans une maiſon, c'eſt une infulte grave; mais quand on offenſe la pudeur publique devant une nombreuſe aſſemblée, c'eſt une licence qui paroît licite.

l'Etat, ou pour mieux dire l'ordre qui fait l'Etat. Il a prêté à cette femme les expressions les plus triviales, & ce ridicule jargon ne sert qu'à déparer son bon sens, que l'auteur n'a pas voulu apparemment qu'on apperçoive, puisqu'il l'a environné du style d'une harangere. Or une bonne bourgeoise de Paris n'a jamais eu en bouche les fades quolibets de la halle. Moliere a voulu faire rire, & il a fait une charge à ce caractere, qui seroit plus comique, j'ose le dire, s'il étoit plus dans la décence & dans la vérité.

Oui, Moliere a été impie, pour faire rire le parterre. Cette malédiction méprisée par un fils dans l'Avare, est un trait épouvantable. C'est avec plaisir que je l'ai presque toujours vu révolter l'assemblée, quoique l'Avare soit dans le dernier avilissement. C'étoit le cri de la nature outragée. Il falloit bien rendre l'homme méprisable; d'accord; mais non avilir le caractere de pere, qui est foulé aux pieds dans cette piece.

C'est lui, enfin, qui a renouvellé la licencieuse coutume (*a*) de mettre sur la scene des

(*a*) Il n'est point permis de se jouer de l'honneur de ses semblables. Il est des succès coupables, & l'esprit a quelque chose d'infernal quand il fait, en riant, des blessures profondes. Nous faut-il des victimes dans nos amusemens? Il n'est licite d'armer le fillet de la satyre que contre ceux que ne peuvent atteindre les loix, c'est-à-dire, contre ces hommes publics, qui ayant tout, honneurs,

citoyens estimables, vertueux, ses compatriotes & ses rivaux. Il n'appartient au poëte de sévir que contre ces hommes qui ont commis de ces délits qu'on ne punit pas, & qu'il importe à la patrie de flétrir, lorsqu'elle ne peut s'en venger autrement. Que Moliere n'a-t-il pu deviner cette maxime du sage la Motte, ce vrai philosophe : *les hommes ne se corrigeroient pas, s'ils savoient que se corriger fût obéir* (a).

richesses, autorité, pouvoir, seroient trop dangereux s'ils ne redoutoient du moins le miroir de la vérité. Mais sévir contre un particulier, qui n'influe en rien sur les affaires publiques, c'est venger son amour-propre, ne voir que soi, & détourner de son emploi une arme divine. Voltaire abusant de sa supériorité a très mal fait d'immoler sur la scene l'auteur de l'Année Littéraire. Quelque tort qu'ait eu ce dernier (qui s'est rendu bêtement l'agresseur), l'écrivain illustre devoit songer que cet homme a des enfans, & qu'ils seront peut-être obligés un jour de changer de nom, afin de ne point partager l'espece de tache qu'il a imprimée au métier de leur pere : quand je dis le métier, je veux dire à la façon dont ce journaliste a fait le sien ; car on peut être malin, mordant, satyrique même, sans être calomniateur & fanatiquement hypocrite.

(a) On a imprimé que Moliere, en se vengeant de l'abbé Cotin, qu'il appelle d'abord Tricotin, puis Trissotin, en ordonnant à l'acteur de prendre l'habit, le son de voix, le geste de l'original, frappa sa victime d'un coup si terrible, que l'infortuné, accablé de se voir en proie à la risée publique, tomba dans une mélancolie affreuse qui le conduisit au tombeau. Si cela est, la mémoire de Moliere

Je n'examinerai pas ici le but moral de ſes pieces, il n'y a que le Tartuffe (*a*) qui ſoutiendroit l'examen réfléchi. On m'abandonnera, je crois, l'Ecole des femmes, & celles qui lui reſſemblent : il falloit notre ſiecle pour bien ſentir toute la fineſſe du rôle d'Agnès. Sa Comédie la plus morale, ſelon moi, eſt ſon Malade imaginaire ; c'eſt auſſi ſa derniere : elle eſt propre à nous éclairer à la fois ſur les médecins, les médicamens & les femmes.

La peinture du ridicule, & même de certains vices, quand les couleurs ſont prodiguées ſans philoſophie, a donc ſes inconvéniens. Il en eſt de cette peinture comme de la vente de l'arſénic, celui qui le peſe doit apporter une

doit en être tachée. Périſſent les pinceaux d'un génie auſſi dangereux ! périſſe l'art lui-même, s'il peut devenir auſſi funeſte ! Si Moliere vouloit frapper ces rudes coups, n'avoit-il pas dans le ſiecle de Louis XIV des monſtres à immoler ? Mais ces monſtres étoient des gens en place, qui n'opprimoient que l'Etat, & l'abbé Cotin étoit un homme de lettres, ſon adverſaire. Moliere, indifférent ſur les auteurs des calamités publiques, lança ſes traits contre celui qui avoit porté quelque atteinte à ſa vanité. Je ne reconnois plus ici le grand homme, & ſurtout le philoſophe.

(*a*) Si la piece du Tartuffe eſt décente, la maniere dont les Comédiens la jouent, ne l'eſt pas. Ils ajoutent aux traits hardis du poëte, ils le rendent même groſſier ; ce qui prouve que ces malheureux comédiens n'ont ni nobleſſe ni élévation dans l'ame, quoi qu'ils affectent dans les pieces nouvelles une ſévérité ſcrupuleuſe.

circonspection extrême, de peur que son œil ne le trompe, & qu'il ne livre imprudemment du poison en place d'un remede salutaire.

Pour nous, poëtes modernes, instruits par l'exemple, en nous pénétrant des vraies beautés de ce grand peintre, voyons ce qu'il n'a pu voir, & mettons à profit ses fautes; elles appartiennent à son siecle : c'étoit celui des poëtes, & non des philosophes; on n'avoit pas encore apperçu le grand intérêt de l'utilité publique, on ne sentoit pas alors toute l'influence des lettres & en quoi elles peuvent aider, soutenir ou corriger la politique ; ce mot alors n'avoit presque pas de sens, ou n'en recevoit qu'un très louche & très faux.

N'imitons donc Moliere que dans la partie du style (a); ne l'imitons que dans la vérité & la force de son pinceau; ayons en vue un but plus noble qu'il sembloit ignorer ; songeons

(a) Il n'est pas toujours réservé dans ses expressions; mais il est un prodige de bienséance auprès de ceux qui l'ont précédé & même suivi. Qu'est-ce que la muse de Regnard, de Montfleury, de Dancourt, &c? Moliere étoit grand peintre, & philosophe dans plusieurs détails. Pourquoi toutes ses pieces ne ressemblent-elles pas à son Tartuffe, ouvrage étonnant, parfait, & supérieur à tout? Ses successeurs, tantôt froids, comme Destouches, tantôt maniérés, comme Marivaux, ont mis leur esprit sur la scene, mais non les hommes ; Destouches est cependant un moraliste, mais il est si glacé que ce n'est qu'avec ef-

combien une impreſſion funeſte, donnée au théâtre, peut cauſer de ravage. C'eſt parce que le poëte tient tous les cœurs dans ſa main, qu'il doit veiller plus attentivement ſur les idées qu'il veut leur faire adopter ; c'eſt un légiſlateur qui doit ſentir toute la dignité de ſon emploi. Quand il s'agira de ces caracteres, qui ſont le fléau de la ſociété, qu'il ne faſſe pas comme ſes prédéceſſeurs, qu'il les exprime, au contraire, avec ces pinceaux noirs qui doivent caractériſer le crime & faire reculer à ſon aſpect. Que jamais l'homme coupable ne faſſe rire, de peur que le ſpectateur, par l'art du poëte, ne devienne ſecretement ſon apologiſte ou ſon complice (a).

Si notre ſiecle, comme on l'a dit, eſt plus faux, eſt plus méchant que le ſiecle de Moliere ; ſi preſque tous les individus ont de l'orgueil & de la dureté, c'eſt une nouvelle raiſon de laiſſer-là les ridicules & de courir ſus aux vices.

(a) L'Ecole des femmes, George Dandin, l'Ecole des maris, le Légataire, les Menechmes, &c. invitent à l'audace, à l'effronterie. Y a-t-il un pere de famille qui voulût ouvrir ſa maiſon aux principaux perſonnages de ces pieces? Il faut répondre nettement ou ſe taire. Ce ſont donc des pieces où il y a du génie, mais qui ne peuvent ſervir de modele pour les mœurs, puiſqu'en bonne police ceux qui ſuivroient ces exemples courroient riſque d'être punis juſtement.

CHAPITRE VIII.

Du Drame (a).

JE vais prouver que le nouveau genre, appellé Drame, qui résulte de la Tragédie & de la Comédie, ayant le pathétique de l'une, & les peintures naïves de l'autre, est infiniment plus utile, plus vrai, plus intéressant, comme étant plus à portée de la foule des citoyens.

On appelle par dérision ce genre utile, le *genre larmoyant :* (b) mais peu importe le nom; pourvu qu'il ne soit ni faux, ni outré, ni factice, il l'emportera nécessairement sur tout autre.

(a) Ce mot est tiré du mot grec Δραμα, qui signifie littéralement action ; & c'est le titre le plus honorable que l'on puisse donner à une piece de théâtre, car sans action point d'intérêt ni de vie.

(b) Il faut rire de ces prétendues regles que tracent les critiques, & encore plus de ces lourdes plaisanteries, (telles que celle du roué vertueux) par lesquelles de pauvres faiseurs de *Calembour* prétendent écraser ce genre mitoyen entre la Tragédie & la Comédie; genre vrai, utile, nécessaire, & qui aura un jour autant de partisans qu'il a de détracteurs aujourd'hui.

Je fuis homme, puis-je crier au poëte dramatique! montrez-moi ce que je fuis, développez à mes yeux mes propres facultés; c'eft à vous de m'intéreffer, de m'inftruire, de me remuer fortement. Jufqu'ici l'avez-vous fait? Où font les fruits de vos travaux? Pourquoi avez-vous travaillé? Vos fuccès ont-ils été confirmés par les acclamations du peuple? Il ignore peut-être, & vos travaux & votre exiftence. Quelle eft donc l'influence de votre art fur votre fiecle & fur vos compatriotes?

On a voulu profcrire parmi nous le mot *Drame*, qui eft le mot collectif, le mot originel, le mot propre. Mais j'oferai dire que la diftinction de tragédie & de comédie a fûrement été très funefte à l'art. Le poëte, qui a fait une tragédie, s'eft cru dans l'obligation d'être toujours tendu, férieux, impofant; il a dédaigné ces détails qui pouvoient être nobles, quoique communs, ces graces fimples, ce naturel qui vivifie un ouvrage & lui donne les couleurs vraies. L'idée que la tragédie devoit néceffairement faire pleurer, a amené fur la fcene des trepas imprévus, qui font reffembler la plume de l'auteur à la faulx fanglante de la mort; & d'après une fauffe idée, voulant toujours arracher des larmes, il en a tari la fource. Celui qui a fait une comédie, s'eft attaché de fon côté à faire rire & n'a eu prefque que ce but unique; pour cet effet il **a**

chargé ses portraits, il s'est cru obligé de contraster fortement avec l'auteur tragique, il a presque dédaigné l'art du premier & tout ce qui étoit du ressort du pathétique ; il n'a pû faire un pas qui ne tendît à sa fausse idée, oubliant que vouloir toujours faire rire est une ambition plus ridicule que celle de nous faire toujours pleurer.

On peut définir la poésie dramatique l'imitation des choses, & surtout celle des hommes. Si la définition est juste, les poëtes, au lieu de fondre les nuances, les ont rendues opposées & choquantes. Mais n'anticipons point ici sur les objets, & procédons avec méthode.

Dans l'enfance de notre théâtre, il y avoit la *Tragi-comédie*; c'étoit un mauvais genre, non en lui-même, mais par la maniere dont il fut traité, parce que le mélange étoit extrême, absurde, que les passages étoient rapides & révoltans, que les personnages contrastoient avec rudesse, que le bas, & non le familier, venoit étouffer le sérieux, parce qu'il n'y avoit point enfin cette unité, qui n'est point une regle d'Aristote, mais celle du bon sens. Ce genre, qui par sa nature étoit bon, & détestable par son exécution, fut étouffé par un amas de productions, qui, à coup sûr, le décréditerent. Il fut plus aisé à Corneille de se jetter tout d'un côté, que de mélanger & de marier ses couleurs, comme ont fait, dans

leur

L'ART DRAMATIQUE. 97

leur patrie, Calderon, Shakespear (a), Lopes de Vega, Goldoni. Son génie mou & sérieux, qui se fortifioit dans le cabinet & visitoit peu le monde, étoit plus propre à saisir dans Tite-Live, dans Tacite, dans Lucain, les grands traits qui caractérisent les Romains (b), qu'à étudier les mœurs de ses contemporains ; il connoissoit bien moins ceux-ci que ces hom-

(a) Nos tragédies ressemblent assez à nos jardins ; ils sont beaux, mais symmétriques, peu variés, magnifiquement tristes. Les Anglois vous dessinent un jardin où la manière de la nature est plus imitée & où la promenade est plus touchante ; on y retrouve tous ses caprices, ses sites, son desordre : on ne peut sortir de ces lieux.

(b) Quelquefois cependant il oublie ses modeles. Les Horaces s'expliquent devant Tulle en sujets soumis & tremblans ; le vieil Horace, si bien peint dans les premiers actes, va jusques à dire, dès qu'il l'apperçoit entrer avec ses gardes :

Ah ! Sire, un tel honneur a trop d'excès pour moi ;
Ce n'est point en ces lieux que je dois voir mon roi,
Permettez qu'à genoux

Valere ensuite fait un vrai plaidoyer d'avocat, tel que Corneille en avoit pu faire un à la table de marbre. La force de l'habitude a ployé comme un autre ce génie mâle & fier. L'habitude (a dit un philosophe qui a renchéri peut-être sur le mot de Pascal) a une force qui nous embrasse, nous étreint & nous ôte jusqu'à la pensée d'examiner.

G

mes anciens dont nous avons fait des héros (a). La premiere de ses pieces, qui méritoit d'être comptée, fut le Cid; il l'intitula tragi-comédie, & c'est un veritable Drame (b). J'ai regret que Corneille n'ait point choisi d'autres sujets semblables, aussi relatifs à nos mœurs, aussi moraux, aussi touchans, tandis que le succès de cette piece vraiment admirable, de-

(a) Ceci n'est pas un trait de satyre; il y a eu des hommes vertueux, mais la vertu, ainsi que le génie, s'agrandit à mesure qu'elle s'éloigne de nous.

(b) Le Cid est admirable en ce qu'il offre un fils n'écoutant plus son amour dès qu'il s'agit de l'honneur d'un pere. Corneille n'agite point la question du duel que rien ne peut autoriser, mais il peint en grand maître ce fils courant à la vengeance; & la tendresse filiale nous fait oublier en ce moment qu'il va tomber dans le faux honneur de sa nation. Mais ensuite, lorsque Chimene ose recevoir un seul moment son amant dans sa maison, l'entendre, le voir à ses genoux, fixer l'épée fumante qui vient de percer son pere, on ne conçoit pas comment une scene aussi révoltante, aussi contraire même au but de la piece, a pu être écoutée par un peuple qui connoît les loix de la décence. Ils ne devoient plus se voir : Chimene devoit poursuivre la mort de son amant; & séparés l'un de l'autre, ils n'en auroient été que plus intéressans. D'ailleurs je ne suis pas le seul qui ait remarqué à la représentation que Chimene est chaude amante & fille tiede: cela peut être dans la vérité, mais cette vérité n'est pas belle. Malgré tous ces défauts, la piece est un chef-d'œuvre.

voit l'avertir que c'étoit-là surtout ce qu'il falloit à sa nation.

Corneille, imitant le ton de Mairet, de Rotrou, quoiqu'en les surpassant de beaucoup, s'enfonça de plus en plus dans son cabinet, & n'évoqua plus que les mânes des personnages avec lesquels il s'étoit familiarisé; il commenta les rêveries de son Aristote, & composa, par bonheur pour lui & pour nous, avec son propre génie. D'ailleurs le peuple n'existoit pas encore pour les écrivains, ils ne se trouvoient pas dans un point de vue aussi heureux qu'ils le sont aujourd'hui. Soutenu de l'étude de l'histoire & de la gravité de son caractere, Corneille fit ces chef-d'œuvres, au-dessus de son siecle, & peut-être au-dessus du nôtre; car pour les avoir tant admiré nous n'avons gueres sçu en profiter: toutes ces pieces, qui respirent la liberté, la force & la grandeur d'ame, n'ont été pour nous que des représentations théâtrales (*a*).

Corneille imprima donc à la Tragédie sa marche habituelle, & la fixa, pour ainsi dire; car depuis elle n'a osé s'écarter de son modele. Moliere fit la même révolution dans la Comé-

(*a*) Nos poëtes, en répétant les noms de liberté, de courage, de patriotisme, ressemblent à ces écrivains du Nord qui s'échauffant l'imagination dans la lecture des Pastorales Grecques, Latines, Italiennes, nous donnent la description d'un printems dont ils ne jouissent pas.

die, & quoique philosophe, n'apperçut point tous les rapports de son art. Bientôt ces grands hommes devinrent législateurs (car toutes les poëtiques ne se forment que d'après les premiers essais de l'art), & l'on vit le troupeau des imitateurs enfiler scrupuleusement la même ligne qu'ils avoient tracée.

Depuis le goût naturel qui perce malgré les entraves qu'imaginent les esprits médiocres, enfanta une nouvelle combinaison, plus simple & plus heureuse. Elle fut saisie & adoptée. Elle existoit déja anciennement. Lisez Térence : l'Andrienne & l'Hécyre sont de véritables Drames, & si Térence n'eut pas été froid, nous ne serions pas réduits à discuter un genre qui auroit nécessairement anéanti les deux autres (a).

Dans le siecle précédent, même malgré le mur de séparation élevé par un goût tristement exclusif, plusieurs scenes du Menteur (b), d'Ésope à la cour, du Festin de Pierre, pou-

(a) La Poëtique de M. Diderot (la meilleure des Poëtiques) établit invinciblement la distinction de plusieurs genres, & il faut être aveugle pour ne point se rendre à ces démonstrations palpables.

(b) Voyez dans cette piece la scene sublime où Geronte (Sc. 3. Acte V.) fait parler l'éloquence simple & foudroyante de la vertu. Non, il n'y en a pas une seule de cette beauté énergique dans tout Moliere. Comme le Menteur est avili!

voient être regardées comme l'aurore d'un jour plus brillant, & Corneille lui-même a semblé annoncer le succès du nouveau genre dans la préface de Don Sanche d'Arragon (*a*).

On auroit dû souhaiter qu'on aggrandît encore la carriere de nos plaisirs, qu'on eût trouvé de nouveaux moyens de peindre & d'intéresser, que l'auteur se répandant dans toutes les conditions eût embrassé plus d'objets (*b*). Mais des esprits jaloux, chagrins & non moins faux, se sont élevés contre ce genre, sans apporter aucune raison solide, sinon qu'il étoit nouveau: en quoi même ils se tromperent. Si Corneille & Racine eussent manié ce genre, ces mêmes critiques en feroient aujourd'hui une loi inviolable & sacrée.

Telle est la logique de ces hommes, qui ne pensent que par habitude, qui dès que leurs cheveux grisonnent, ferment le magazin de leurs idées, & qui, soit ignorance, soit paresse, soit autre cause plus basse encore, ne s'appli-

(*a*) Si Corneille eut été moins timide, il auroit fait paroître le pécheur lui-même. Quel moment! quel effet! dit Mr. Marmontel.

(*b*) Il n'y a rien de plus inconstant que la nature, que l'on dit être immuable : on la cherche, elle se montre, fuit, change de forme. C'est le peintre qui, en saisissant un trait sur le visage, le voit s'altérer en un clin d'œil. Il faut donc suivre ces nuances mobiles, ou ne pas prendre le pinceau.

quent, au lieu d'aider l'art, qu'à retarder sa perfection.

Tout ce qui est du ressort de la raison & de la vérité, seroit-il étranger à l'art dramatique ? Les tragédies grecques appartenoient aux Grecs ; & nous, nous n'oserions avoir notre théâtre, peindre nos semblables, nous attendrir, & nous intéresser avec eux (*a*) ? Nous faudra-t-il toujours des hommes vêtus de pourpre, environnés de gardes, & coëffés d'un diadême ? Des malheurs, qui nous touchent de près, qui nous regardent, qui nous environnent, n'auroient-ils aucun droit à nos larmes ? Enfin, pourquoi n'aurions-nous pas le courage de dénoncer à la nation les vertus d'un homme obscur ? fût-il né dans le rang le plus bas, croyez (dès qu'il aura pour interprête un homme de génie) qu'il deviendra plus

(*a*) Le Drame attendrissant doit se glorifier d'avoir eu Rousseau le poëte pour antagoniste. Cet écrivain, chez qui le sentiment est presque toujours étranger & qui n'eut guere d'autre mérite que d'avoir sçu choisir & arranger des mots harmonieux, devoit proscrire un genre qui tient à la vérité & à la morale. L'auteur de la Mandragore & d'autres turpitudes, n'ayant fait pendant toute sa vie que des odes, tantôt belles, tantôt vuides de sens, & des cantates admirables, d'ailleurs possédoit peu d'invention & d'étendue dans l'esprit, & n'avoit l'ame ni assez sensible ni assez belle pour goûter ces beaux développemens qui plaisent tant aux cœurs honnêtes.

grand à nos yeux que ces rois dont le langage altier fatigue depuis longtems nos oreilles. Les nouvelles regles doivent, fans doute, convenir aux mœurs de la nation, dont on fera paroître les perfonnages. *Le ſtyle naturel*, dit Paſcal, *nous enchante avec raiſon, car on s'attendoit de trouver un auteur, & l'on trouve un homme.*

S'il ne reſtoit dans la poſtérité que les tragédies de Corneille, de Racine, de Voltaire, les comédies même de Moliere ; connoîtroit-on à fond les mœurs, le caractere, le génie de notre nation & de notre fiecle, les détails de notre vie privée ? Sauroit-on quelles vertus y ont été les plus eſtimées, quels étoient les vices ennoblis ? Auroit-on une idée juſte de la forme de notre légiſlation, de la trempe de notre eſprit, du tour de notre imagination, de la maniere enfin dont nous enviſagions le trône & la cour, & les révolutions vives & paſſageres qui en émanoient ? Découvriroit-on le tableau de nos mœurs actuelles, l'intérieur de nos maiſons, cet intérieur, qui eſt à un empire ce que les entrailles ſont au corps humain ? Voilà ce que je demande, & ſur quoi il faut répondre poſitivement (*a*).

(*a*) Nos critiques répondent à nos objections ſolides, avec des préjugés, des injures & des citations vagues.

CHAPITRE IX.

Distinction du Drame d'avec la Comédie.

Il est donc tems de peindre les détails, & surtout les devoirs de la vie civile, de défricher ce champ neuf & fécond, tandis que les autres terreins ont été labourés, épuisés par des mains laborieuses. De nouvelles productions vont germer sur ce sol récemment découvert. Pour le présent détournons nos regards de ces opérations politiques qui ne font qu'attrister le sage: ne parlons plus à des oreilles endurcies, abandonnons ceux qui ne nous entendent plus, & voyons nos voisins; vivons avec nos compatriotes, formons une république où le flambeau de la morale éclairera les vertus qu'il nous est encore permis de pratiquer. Lorsque tout semble solliciter à l'égoïsme, enhardir la cupidité, chérissons les seuls moyens qui peuvent nous persuader que nos compatriotes ne nous sont pas étrangers (*a*), que nous pouvons être unis en dépit des mœurs publiques, qui semblent autoriser la scission

(*a*) Le jeune homme qui à la représentation de l'Enfant Prodigue tira précipitamment sa bourse quand il l'entendit déplorer sa misere, fit & l'éloge de son cœur & celui du genre.

générale. Ces pieces, qui traiteront de la fcience des mœurs, en nous faifant connoître les auteurs, auront un mérite plus réel encore, elles nous apprendront à nous connoître nous-mêmes.

Le Drame peut donc être tout-à-la-fois un tableau intéreffant, parce que toutes les conditions humaines viendront y figurer; un tableau moral, parce que la probité morale peut & doit y dicter fes loix; un tableau du ridicule & d'autant plus avantageufement peint, que le vice feul en portera les traits; un tableau riant, lorfque la vertu après quelques traverfes jouira d'un triomphe complet; enfin un tableau du fiecle, parce que les caracteres, les vertus, les vices feront effentiellement ceux du jour & du pays (*a*).

On dira: ,,mais, c'eft-là la Comédie?" Je répondrai: non, ce n'eft point elle. La Comédie n'a point connu ces fcenes touchantes, pathétiques, nobles, ce ton des honnêtes gens, ces beaux développemens, ces leçons de morale animées, ces caracteres qui contraftent fans oppofition, qui fans s'éclipfer l'un l'autre font mariés & fondus enfemble. Ah! fi La Chauffée, fi pur, fi élégant, fi noble, avoit

(*a*) Tombez, tombez, murailles, qui féparez les genres! Que le poëte porte une vue libre dans une vafte campagne & ne fente plus fon génie refferré dans ces cloifons où l'art eft circonfcrit & atténué.

eu plus de force, d'intérêt & de chaleur, le Drame existeroit aujourd'hui dans toute sa beauté, & toute dissertation deviendroit inutile.

Dans la Comédie le caractere principal décide l'action. Ici c'est tout le contraire, l'action jaillit du jeu des caracteres. Un personnage n'est plus le despote, à qui l'on subordonne ou l'on sacrifie tous les autres; il n'est point une espece de pivot, autour duquel tournent les événemens & les discours de la piece. Enfin le Drame n'est point une action forcée, rapide, extrême: c'est un beau moment de la vie humaine, qui révele l'intérieur d'une famille, où sans négliger les grands traits on recueille précieusement les détails. Ce n'est point un personnage factice, à qui on attribue rigoureusement tous les défauts ou les vertus de l'espece; c'est un personnage plus vrai, plus raisonnable, moins gigantesque, & qui, sans être annoncé, fait plus d'effet que s'il l'étoit. Ourdir, enchaîner les faits conformément à la vérité, suivre dans le choix des événemens le cours ordinaire des choses, éviter tout ce qui sent le roman, modéler la marche de la piece, de sorte que l'extrait paroisse un récit où regne la plus exacte vraisemblance, créer l'intérêt, & le soutenir sans échaffaudage, ne point permettre à l'œil de cesser d'être humide sans froisser le cœur d'une maniere trop violente, faire naître enfin à divers intervalles le sourire de l'ame, & rendre la joie aussi délicate que la compassion, c'est-là

ce que se propose le Drame, & ce que n'a point tenté la Comédie.

Dans celle-ci, je le répete, un caractere absolu domine presque toujours. En voulant le rendre énergique, on le produit forcé, & alors il grimace: même défaut que dans la tragédie. La perfection d'une piece seroit qu'on ne pût deviner quel est le caractere principal, & qu'ils fussent tellement liés entr'eux, qu'on ne pût en séparer un seul sans détruire l'ensemble. On n'a point fait assez d'attention aux caracteres mixtes, parmi lesquels flotte toute la race humaine. Les hommes, soit bons, soit méchans, ne sont pas entiérement livrés à la bonté ou à la malice; ils ont des momens de repos, comme des momens d'action, & les nuances des vertus & des vices sont variées à l'infini. Quel nouveau développement pour ceux qui connoissent le mélange des couleurs, qui savent ce qui allie dans le même personnage la bassesse d'ame & la grandeur, la férocité, & la compassion! Qui sait par quels ressorts secrets le vieillard agit en jeune homme, le jeune homme en vieillard? Ici le lâche s'arme de force, le superbe devient bas courtisan, l'homme juste cede à l'or, & le tyran fait par ambition un acte de justice.

L'homme ne repose point dans le même état; toutes les passions soulevent à la fois l'océan de son ame: & que de combinaisons neuves résultent de ce choc intestin! La tempête qui

bat cette mer orageuse, & le calme qui succede, ne sont séparés que par un léger intervalle.

C'est ainsi qu'on doit voir le cœur humain; la face de la nature n'est pas plus variable. Les anciens ont représenté Hercule qui file, Thésée qui viole sa foi, Achille qui pleure, Philoctete qui cede à la douleur, Hecube qui maudit les Dieux. Que direz-vous, poëtes roides, poëtes ampoulés, qui strapassez vos caracteres, & les montez à l'extrême ; ne ressemblez-vous pas à ces peintres ineptes & modernes, qui nous offrent en plein sallon des tableaux où tout est rouge, bleu, blanc ou verd ? La nature n'a point ces couleurs tranchantes, tout y est mêlangé & fondu par des passages doux & insensibles. Poëtes ! vous me montrez la palette de votre art, & je ne suis plus ému.

Et si nous descendons aux conditions, (a) que de choses curieuses à apprendre ! Combien la

(a) On n'a mis sur la scene jusqu'à présent que les hommes que l'on voit sur celle du monde; il reste à y mettre ceux qui vivent dans l'obscurité. Les premiers n'ont gueres que des vices & des ridicules, & c'est pour cela qu'on les a choisis : les seconds ont des vertus; c'est pour cela peut-être que certains gens ne voudroient pas qu'ils sortissent des ténèbres.

Il est à remarquer que les Allemands, en se formant un théâtre, ont tombé par l'impulsion de la nature dans ce genre utile & pittoresque que nous appellons *Drame.*

navette, le marteau, la balance, l'équerre, le quart de cercle, le ciseau, mettent de diversité dans cet intérêt, qui au premier coup d'œil semble uniforme. Quoi! on lira avec ravissement la description technique des métiers, & l'homme qui spécule, qui conduit, qui invente ces machines ingénieuses, ne seroit pas intéressant? Cette diversité prodigieuse d'industrie, de vues, de raisonnement, me paroîtra cent fois plus piquante que les fadaises de ces marquis que l'on nous donne comme les seuls hommes qui aient une existence, & qui malgré leur bavardage n'ont pas la centieme partie de l'esprit que possede cet honnête artisan.

Qu'on ne dise donc plus la carriere est fermée. On n'y a fait encore que les premiers pas: on s'est fréquemment égaré dans le choix des sujets, on n'a point saisi les plus beaux, les plus convenables, les plus utiles. Le poëte, semblable à cet astrologue dont la vue étoit perpétuellement attachée aux étoiles du firmament, n'a point vu ce qui est à ses pieds; il est tems de lui crier avec un fabuliste moderne:

S'ils le perfectionnent, comme il y a grande apparence, ils ne tarderont pas à l'emporter sur nous. Mais il faudroit qu'ils fussent rigides sur les regles théâtrales, non comme regles, mais comme source d'un plus grand intérêt. Le fond de leur théâtre est admirable, la forme en est vicieuse; mais le théâtre françois a plus encore à faire, il a à réformer presque tout le fond.

que faites-vous dans l'empirée ? les malheureux sont sur la terre (a)!

CHAPITRE X.

De nouveaux sujets dramatiques que l'on pourroit traiter.

Si l'écrivain fait voir & méditer, ce genre nouveau lui offrira des richesses sans nombre. Quelle foule de caracteres à peindre ! par exemple, est-il un poëte qui ait entrepris un voyage à Lyon, à Marseille, à Bordeaux, à Nantes, à la Rochelle, &c. pour y saisir les traits distinctifs des habitans de ces différentes provinces, pour corriger leurs ridicules, & les éclairer l'un par l'autre sur les bonnes qualités qu'ils possedent respectivement ? Cette idée, je pense, n'est venue à aucun auteur dramatique. On n'a fait parler que quelques malheureux Gascons, qu'on a voulu immoler à l'humeur joyeuse du parterre: on n'a produit que l'accent, au lieu de l'homme. Le Bordélois,

(a) Les poëtes, qui se rapprocheront de la vie privée, seront les plus intéressans & les plus chéris ; comme les meilleurs rois sont ceux qui veillent particuliérement au bonheur & à la liberté de la derniere classe de leurs sujets.

le Marseillois, le Nantois, le Lyonnois, formeroient cependant des cadres neufs & procureroient à ceux qui ne voyagent pas le plaisir de voir & de connoître leurs compatriotes. Peut-être deviendroient-ils sensibles à une espece de jugement que porteroit d'eux la capitale, & se corrigeroient-ils devant ce tribunal qu'ils respectent dans toutes ses autres décisions.

Il en pouroit être de même de l'Anglois, de l'Espagnol, de l'Allemand.(a), du Napolitain, du Vénitien, du Russe, qu'on pourroit mettre sur la scene avec leurs mœurs, non pour oser peut-être insolemment les juger d'après les nôtres, mais plutôt pour apprendre qu'il nous manque encore bien des vertus civiles, à nous, qui nous croyons si policés & qui pensons pouvoir donner la loi en ce genre au reste de l'Europe.

Que de préjugés détruits, renversés, par le peintre philosophe, qui traceroit ces importans tableaux ! Les couleurs sont toutes prêtes, il ne manque plus qu'un pinceau sçavant. Comme il peut exposer au grand jour de solides vérités enfouïes, dédaignées ou méconnues,

(a) Il y a deux ans qu'à Paris sur la scene françoise dans une petite piece dont j'ai oublié le nom, on faisoit danser un baron allemand, qu'on avoit rembourré de laine, afin de le rendre bien massif. Voilà une plaisanterie bien ingénieuse pour se donner les airs d'insulter à une nation raisonnable.

il ôteroit à l'homme cet orgueil national, non moins ridicule que dangereux, & il ferviroit peut-être à lier des nations qui fe déteftent fur de fimples apparences & fans avoir appris à fe connoître. Mais que nous fommes loin de ce genre! A peine dans nos tragédies s'eft-on impofé le foin de faifir le caractere des nations. Corneille & Voltaire font les feuls peintres qui ne font pas tout-à-fait infideles, quoiqu'un petit bout d'oreille leur échappe affez fréquemment: les autres, pour plus grande commodité, ou pour être tout de fuite à l'uniffon du partèrre, ont francifé leurs héros, ou en ont fait fur le champ des pirates algériens. Tels des peintres du quinzieme fiecle ont environné Jefus & fa mere de moines de toutes couleurs, & de foldats portant longues arquebufes.

A-t-on fenfément peint parmi nous (même depuis les Ephémérides du citoyen) le cultivateur honnête, ayant pour domicile les champs que fécondent fes mains, élevant fes enfans au travail & dans cette pureté de mœurs que nous ne foupçonnons pas; faifant le bien comme le vertueux Jean Kirll (a), ignorant à qui

(a) Citoyen dont parle Pope, qui avec cinq cent guinées de rente a défriché des terres, pratiqué des chemins, nourri tous les pauvres de fon canton, élevé une maifon de charité, doté des filles, foulagé & guéri des malades,

qui paſſe l'argent des impôts qu'il paye plus gaiement qu'un philoſophe, & ne ſachant pas au juſte le nom des rois qui vivent & qui meurent loin de lui. A trente lieues de la capitale, il en entend parler comme d'un monde imaginaire; il ne ſcait pas qu'elle renferme deux cents mille fainéans, que ſes pareils nourriſſent en ſoutenant le poids du jour & les intempéries des ſaiſons : il n'a jamais ſongé à maudire la vie, il n'a point blaſphêmé, tandis que des Sybarites indolens vomiſſent des imprécations auſſi extravagantes qu'impies lorſque la roſée du ciel vient déranger le projet de leurs futiles amuſemens.

A-t-on peint l'homme voluptueux & frivole, qui conſume le tems en niaiſeries, & qui a l'audace de mépriſer ce qui ſort du cercle étroit & obſcur de ſes puérilités ?

A-t-on peint le prodigue, qui paye chérement des frivolités, qui ſe ruine ſans plaiſir, & qui parmi tant de diſſipations n'a pas imaginé un acte de bienfaiſance ?

appaiſé tous les démêlés & rendu tous les tribunaux inutiles. Ce n'eſt point là un héros imaginaire. Voyez les *Lettres de Pope*.

On a vu de même à Londres trois mille pauvres, tous fondans en larmes, ſuivre le convoi d'un Lord qui avoit été bienfaiſant. Quel cortege! quel triomphe! & qui ne donneroit ſa vie pour ce jour de mort?

H

A-t-on peint l'homme qui fait des dettes fciemment, qui fruftre fes créanciers par des détours à lui feul connus, qui voit l'ouvrier fans pain réclamer fon falaire, & qui fourit de l'avoir trompé ? Paris abonde en monftres de cette efpece.

On a pu peindre ces différens caracteres, je le fais, mais le mal eft qu'on n'a pas affez pefé fur ce que ces vices ont de fcélérateffe (a).

Et l'intriguant, qui tient bureau public de toutes les fonctions de l'Etat, depuis la plus importante jufqu'à la moins confidérable, chez lequel on n'a rien fans argent, chez lequel on a tout avec de l'argent, & qui achete à fon tour jufqu'à la réputation d'homme d'efprit & d'écrivain; n'a-t-il pas échappé aux pinceaux de ceux qui évoquent le plus fouvent dans leurs fottes préfaces les mânes de Moliere ?

A-t-on peint l'athée, qui blafphême par air, qui n'a pas même la conviction de fa folie, qui croit qu'être efprit fort eft le fynonyme de philofophe, & qui cherche à faire des profélytes, comme pour s'affurer lui-même dans la

(a) Et fi l'on vouloit des ridicules, on pourroit repréfenter l'homme qui conte longuement, le faifeur de belles phrafes qui s'écoute parler, le pédant de fociété qui veut toujours avoir raifon, le menteur innocent qui aime à dire des chofes merveilleufes & extraordinaires. Un autre ridicule, affez amufant, eft de vifer à la réputation d'homme d'efprit, & de n'en avoir marqué qu'une fois.

voie où il ne marche qu'en tremblant. On pourroit prouver à celui qui a élevé jufqu'à ce point fon miférable orgueil, qu'il eft un barbare, puifqu'il veut ôter à l'homme toute efpérance de l'avenir, toute idée qu'il refpire fous l'œil d'un maître qui entend & qui compte fes foupirs. On pourroit le mettre vis-à-vis d'un indigent, qui dans un coin de la terre vit feul & n'exifte pas pour une fociété qui le craint & le rejette ; cependant l'efpoir le conduit en paix fous les yeux de l'Etre Suprême : abandonné, il perd la vue de ce réduit ténébreux où triomphent les horreurs de la mifere ; il bénit chaque fouffrance, parce qu'elle l'approche du terme qu'il attend & vers lequel fon ame s'élance. Viendroit l'athée qui voudroit lui ôter cet efpoir, il lui diroit que fes maux font fans remedes, qu'il n'a rien à attendre d'un Dieu qui n'eft pas. Sent-on quelle horreur infpireroit cet homme dénaturé, & fous quel jour véritable paroîtroit fon odieux fyftême ? Eh bien ! cet indigent eft l'image du genre humain ; qui ofera lui dire vous n'avez pas d'efpérance (*a*) ?

(*a*) Voici ma maniere de raifonner. Tout ce qui porte un caractere de grandeur, de force, d'harmonie, je fuis décidé à le croire. Je crois en Dieu, à fa fageffe, à fa bonté, au fyftême qui dit que tout eft pour le mieux ; parce qu'outre que la raifon ne répugne point à ce fyftême, il n'y en a point de plus vafte, de plus fatisfaifant &

S'il appartient au poëte de flétrir quiconque s'avilit par une lâcheté dégradante, qui l'empêcheroit de faire juſtice de l'homme en place, qui vend ſon crédit à un brigand public & qui partageant avec lui le fruit de ſes malverſations, le ſauve de la rigueur des loix, qui réclament inutilement la juſtice violée.

Pourquoi craindroit-il de faire rougir l'héritier d'un nom illuſtre, qui parce qu'il eſt pauvre, engage ſon fils à la fille d'un exacteur & d'un concuſſionnaire odieux & infame aux yeux de la nation ?

qui donne de plus belles idées. Tout ce qui honore, éleve, aggrandit la nature humaine, je le crois; tout ce qui l'avilit, l'abaiſſe, me trouve incrédule. Et que d'avantages attachés à la croyance de l'immortalité de l'ame? Je conſerverai mes penſées, mes affections, qui me ſont ſi cheres, mes facultés acquiſes; je ne les verrai pas s'éteindre dans la nuit du tombeau. Cette vie n'eſt qu'une portion de l'exiſtence qui doit ſe développer en moi. Je verrai la mort ſans terreur. Je ſerai conſolé de la néceſſité de ce moment; j'appercevrai au-delà. Comme ces idées peuvent produire des actions héroïques! comme elles peuvent dans une grande ame fructifier pour le bien de l'univers! Froid matérialiſme, avec ton analyſe & ta triſte diſcuſſion, ton ſyſtême deſſéchant, tu enleves à l'univers ſa beauté & ſa parure, tu en fais une priſon ſombre & ténébreuſe; où ne regnent plus que la deſtruction & la douleur. Appellons donc, avec Cicéron, ceux qui combattent un ſyſtême magnifique, & vrai par là-même, *minuti philoſophi*.

Pourquoi ne tonneroit-il pas contre l'homme foible & lâche, qui vaincu par les artifices d'une femme, ou bravant la décence publique, donne son nom & sa main à une prostituée, & souille ainsi la vertu irréprochable de ses ancêtes? Ses filles n'oseront un jour nommer leur mere & l'imiteront toutefois.

Maniant le pinceau avec un certain art & s'enflâmant avec majesté pour le grand intérêt des mœurs, fondement primitif des loix & des empires, pourquoi ne démasqueroit-il pas ces femmes qui sous le manteau d'une pudeur simulée font le métier de courtisannes, sans en porter le nom, & sont plus méprisables qu'elles; qui livrées aux plus avides intérêts calculent le revenu de leurs charmes, préparent sourdement la ruine des familles les plus opulentes; d'autant plus dangereuses qu'elles portent sur le front, dans leurs manieres & dans leur langage, l'extérieur de la vertu qu'elles outragent avec industrie.

Pour qui enfin réservera-t-il ses foudres, si ce n'étoit pour les diriger sur ce magistrat impur, qui ne sentant pas sa propre dignité lorsqu'il prononce au nom de la loi, trafique d'un procès pour les caresses d'une femme, & détruit ainsi ce qu'il y a de plus sacré, de plus auguste sur la terre, la demande & la confiance de celui qui implore la justice?

Que dis-je? son sang ne bouillonnera t-il pas de fureur & d'indignation, ne montera-t-il

pas malgré lui allumer son cerveau, lorsqu'il songera à ces monstres qui ruinent les moissons avant qu'elles soient sorties de la terre, qui par de coupables & sûres manœuvres font naître la famine tandis qu'ils tiennent enfermés les grains nourriciers, qui se réjouissent des soupirs du peuple, qui entendent avec volupté les cris que lui arrache le besoin, fondant leur opulence excessive sur la nécessité extrême qui lui exprimera la vie ou la derniere goutte de son sang?

Je sais que c'est au bourreau à frapper ces hommes sacrileges : mais enfin puisque les loix se sont endormies sur ces crimes épouvantables (que des supplices ne pourroient assez expier,) c'est au poëte à jetter son cri de douleur, & à réveiller ceux qui se taisent lorsque de tels forfaits deshonorent une nation & flétrissent le nom d'homme.

Je m'égare, je me trouble, la plume fuit de mes mains. Des monstres encore plus noirs passent devant mon imagination. O citoyens! le croirez-vous? Il est des hommes qui environnés d'êtres souffrans, dans ces maisons publiques qu'a élevées la charité, sont durs & froids à leurs plaintes; des hommes qui ne prennent le nom d'*Administrateurs* que pour couper en deux le linceul qui couvre à peine ce moribond, pour lui ravir la goutte de bouillon qu'attendent ses levres épuisées, que pour marchander les secours qui peuvent lui

racheter la vie, qui s'enrichiſſent en traçant des liſtes mortuaires, en comptant des cercueils, & qui roulent un équipage faſtueux, compoſé le plus ſouvent des morceaux de pain rétranchés à quatre ou cinq mille infortunés qui ont toujours faim. La douleur m'oppreſſe, & je ſens que je n'aurai par la force d'achever... Non, qu'on arrache du ſein de ſes voluptés infames ce monſtre; qu'on dreſſe un échaffaud, & que, livré à l'exécration publique, il monte ſur le ſeul théâtre qui lui convient.

Paſſons à de plus doux portraits, pour effacer de mon ame l'empreinte noire que laiſſe ſeulement la trace de ces pénibles tableaux.

Qu'on tâche de prouver à l'éloquent Rouſſeau, qu'un homme qui ſur la ſcene domineroit ſes paſſions, intéreſſeroit, & que le portrait du Stoïcien que tous les revers viendroient battre & ne pourroient ébranler, ſeroit un perſonnage digne de l'attention publique, ſurtout ſi on l'offroit au lit de mort, quittant la vie avec cette ſage indifférence qui convient à l'homme qui s'eſt élevé au deſſus de notre foible nature.

Ce Licurgue, par exemple, qui dans une ſédition, après avoir reçu un coup violent dans l'œil, ſe tourne vers le peuple, montre du doigt le ſang qui coule de ſa bleſſure, & fait paſſer dans le cœur de tous la honte & la douleur, fut un héros qui ſavoit commander à

son ame & parler à la multitude (*a*). Entre les mains d'un homme habile, il deviendroit un personnage vraiment théâtral.

(*a*) Veut-on un exemple de générosité sans faste & sans orgueil, mais qui n'est point fait pour le théâtre, il nous sera donné par une femme, & le fait est vrai ; il est arrivé à Strasbourg, il y a quelques années. M^{lle}. *** avoit de la beauté, de la fortune, un amant & des amis ; elle faisoit le charme des sociétés qu'elle embellissoit de sa présence. Tout le monde l'aimoit. Elle se trouva un jour indisposée, & l'indisposition étoit si légere que le médecin n'ordonna qu'une simple saignée. L'on sourit de joie autour d'elle de voir l'ordonnance se borner à ce remede. On fait venir un chirurgien. Il vient. Ah ! que n'est-il pas venu ? Il se saisit d'un bras dont la blancheur éblouit, il le presse doucement, il fait la ligature : plusieurs veines azurées se présentent. Déja il a incliné le tranchant de la lancette, il mesure son coup ; il hésite toutefois à piquer, & se reprend à plusieurs fois. Enfin le sang coule. Mais quel accident terrible ! Le malheureux a piqué l'artere. Il jette-là sa lancette, & s'abandonne au plus violent désespoir. M^{lle}. *** le rassure d'un ton doux, elle l'encourage, elle l'invite à bander la blessure avec fermeté. Elle souffre la plus cruelle opération avec constance. Elle recommande tranquillement à tous ceux qui l'environnent de ne point s'affliger. Mais l'opération faite dans le trouble ne put rémédier à ce funeste accident. Bientôt il ne reste plus à l'art d'autre ressource que d'abattre ce beau bras, partie si précieuse d'un ensemble aussi parfait. Elle consent à cette perte qui peut lui racheter la vie. Hélas ! des souffrances multipliées ne l'acheteront même pas. Elle se sent mourir. Elle voit à ses côtés celui qui

Destouches a esquissé une piece, dont le sujet me rit beaucoup; c'est le *vieillard aimable*. Quoi de plus moral que d'apprendre aux hommes qu'il est pour eux des plaisirs dans tous les âges de la vie, s'ils s'appliquent à les faire naître; de leur enseigner que la vieillesse, qui paroît épouvantable, peut être ornée de fleurs, si elle se rend l'amie de la jeunesse, au lieu de se montrer l'inflexible censeur de ses passetems. Il seroit beau de prouver à ces vieillards chagrins que la subordination de la nature ne sera pas rompue, quand ils se présenteront avec cette joie douce qui convient à l'homme qui a connu & goûté la vie; & que ce n'est pas la blancheur honorable de leur tête qui fait fuir les jeunes gens, mais la mauvaise humeur qui les dévore & qu'ils répandent imprudemment autour d'eux. Une piece ainsi traitée seroit riante & philosophique; elle offriroit le plus satisfaisant des spectacles, un vieillard content

―――――――――――――――――――

cause sa mort, & qui frémit dans un morne silence de l'état où il l'a plongée Elle l'appelle, & lui dit d'une voix tranquille ... *Je meurs ... ce n'est point de votre faute, vous donneriez vos jours, je le sçais, pour sauver les miens. Mais Dieu a tout permis. J'adore sa volonté, & j'attends avec patience l'instant qu'il a marqué ... Je vous legue par mon testament cent mille livres, parce qu'après cet accident vous risquez de perdre votre état & votre fortune; je ne veux pas que vous & votre famille connoissiez l'indigence.* Elle parle ainsi & rend l'ame avec grandeur.

de sa vie passée, parce qu'il est sans remords, environné de jeunes gens qu'il surpasse en gaîté, mêlant quelquefois à ses instructions le sel réjouissant de l'épigramme, déployant ses connoissances acquises pour tempérer l'ardeur d'une jeunesse indiscrette, parlant du passé sans fronder le présent, appercevant la mort sans la craindre, & souriant, comme dit La Fontaine, *au soir d'un beau jour* (*a*). Ce seroit Socrate environné de ses disciples, & qui n'attristeroit point nos regards en buvant la ciguë. On pourroit peindre ce vieillard narrant avec feu, succombant tout-à-coup (quoique sans danger) aux accès d'une joie précipitée, prêt à expirer de rire, allarmant un instant pour ses jours chéris, & revenant le front brillant d'aise & de joie. Cette maniere vaudroit mieux, je pense, que celle d'insulter comme on fait au citoyen qui se trouve au bout de sa carriere, de vouloir le forcer à épouser les nouvelles folies auxquelles il repugne, & de tourner en dérision ses infirmités. Comment a-t-on osé sur la scene faire cette injure à ce qu'il y a de plus vénérable sur la terre, à un ancien membre de l'Etat, échappé à la faulx qui a tout moissonné autour de lui, & qui peut lever la tête sans honte & sans reproche?

(*a*) Quelqu'un a dit d'une belle & honorable vieillesse que c'étoit l'enfance de l'immortalité. Ce mot est sublime.

C'eſt Moliere qui le premier a répandu ces dangereuſes impreſſions ; & qu'on ne cherche pas à le juſtifier en ce point: le bien qu'il a fait balance peut-être le mal, mais le mal s'eſt gliſfé ſur les traces du bien. Séparons cet alliage impur, répétons avec M. Diderot: *l'honnête! l'honnête! voilà ce qui plaira dans tous les tems & dans tous les lieux; voilà ce qui ſera entendu, loué & approuvé de tous les hommes.*

Un fils que l'on verroit ſoigner la vieilleſſe de ſon pere, ſe prêter à ſes goûts, lui tenir lieu de l'univers qu'il a perdu, aider à l'affoibliſſement de ſes organes, lui faire du terme inévitable du tombeau une pente douce & inſenſible, offriroit le tableau de la piété filiale dans ſes devoirs les plus importans; il feroit couler nos larmes, & chacun de nous diroit: puiſſé-je mériter & obtenir du ciel un pareil ami, quand le monde ne ſera plus pour moi qu'une ſolitude immenſe!

Il faudroit mettre ſur la ſcene un homme généreux (*a*). Ce feroit un beau mode

(*a*) Tandis que la police entretient un ſi grand nombre d'eſpions, pour ſaiſir les ſecrets inutiles des particuliers, & pour en compoſer une gazette ſcandaleuſe qui flatte la malice oiſive d'une curioſité perfide, un particulier a auſſi des eſpions à ſa ſolde. Mais ſavez-vous où il les poſte, vous ne le devineriez pas? Aux portes des curés de Paris: là ils épient le pauvre honteux, qui en ſort, venant d'implorer une légere aumône. Ils le ſuivent, appren

le & qui dilateroit l'ame de celui qui crayonneroit fes traits. Quelle volupté il trouveroit dans fon travail! Peindre la grandeur d'ame qui fauroit mettre de l'art dans fes bienfaits, qui déroberoit jufqu'à la main libérale épanchant fes dons, qui mettroit une économie rayonnée dans la diftribution de fes préfens, qui pardonneroit à l'injure fans oftentation, qui feroit le bien, enfin, par le fentiment de la vertu. Quel rôle! & comment a-t-il échappé, lorfqu'on s'eft plu à caractérifer les vices les plus odieux?

L'amitié fraternelle ne feroit pas moins attendriffante, & l'hiftoire offre plufieurs traits qui honorent la nature humaine.

Tout Drame qui ne peint pas la nature, eft indigne de l'attention d'un homme fenfé : c'eft un portrait qui ne reffemble pas. Plus le poëte fera fidele à la peinture des événemens tels qu'ils s'enchaînent, plus il pourra fe flatter de mériter fes fuccès.

nent fa demeure cachée, font les informations néceffaires, & le lendemain l'indigent reçoit à fon grand étonnement un fecours proportionné à fes befoins. Ce particulier eft un marquis.

CHAPITRE XI.

Développement du précédent.

On a chaffé de la fcene les valets & les foubrettes ; on ne voit plus leurs fourberies être le reffort de l'action. On a fenti qu'il étoit ridicule de remettre les fottifes de nos anciens fur notre théâtre. Nous ne croyons pas que le menfonge & la baffeffe foient néceffairement attachés à la condition domeftique. Le rôle d'*Antoine* dans le *Philofophe fans le favoir*, a fait plus de plaifir que tous les Daves qu'on a voulu reffufciter ; & combien cet attendriffement honnête qui pénetre l'ame, eft préférable à ces faillies bouffonnes qui la fouvelent avec danger ?

Au commencement du fiecle paffé, les François, finges des Efpagnols, intriguoient beaucoup leurs pieces, & croyoient avoir touché la perfection de l'art (*a*). Les romans fe modéloient fur les pieces de théâtre, & les pie-

(*a*) Mademoifelle de Scuderi donnoit à la cour de Tomyris toute la pompe de celle de Louis XIV. La nation dévoroit fes livres & trouvoit ces allégories extrêmement ingénieufes. Le luxe qui déja attaquoit tous les efprits, ne leur permettoit plus de goûter des mœurs fimples & le ton de la vérité.

ces de théâtre, à leur tour, se modéloient sur les nouveaux romans (*a*). Lorsque Moliere

(*a*) Plusieurs pieces anciennes, dont le plan est très bon, mériteroient d'être corrigées dans ce qu'elles ont de défectueux, du moins par rapport aux mœurs & par rapport à la langue. Tout change dans un court espace de tems. Pourquoi n'oseroit-on pas toucher aux pieces de Moliere ? Il y auroit un fanatisme ridicule à appeller sacrilege ces salutaires mutilations. Quand on ôteroit dans le Misanthrope certains traits qui le déparent, la piece ne feroit qu'y gagner. Tout disparoît devant le grand intérêt, l'intérêt public. Il est plus facile de perfectionner que de créer. Un homme qui se livreroit à ce genre de travail mériteroit beaucoup de la patrie. Par ce moyen les chef-d'œuvres seroient éternels ; ce que le tems leur emporte de fraîcheur & de vie seroit renouvellé. L'ouvrage ne périroit pas faute de quelques retranchemens ou de quelques additions nécessaires, qui les rendroient plus convenables au tems où il doit être représenté. Si l'auteur revenoit au monde, ne se corrigeroit-il pas ? Pourquoi craindre de faire ce qu'il feroit lui-même. On craint, dira-t-on, de toucher à l'ouvrage d'autrui. Crainte puérile ! quand l'auteur est décédé. Son Drame appartient alors au public. Ses manes sont respectables, mais la perfection du théâtre & des mœurs est plus respectable encore. La gloire seroit mince, ajoutera-t-on. Il s'agit bien d'élever ces vains applaudissemens qui flattent la vanité d'auteur, il s'agit de pouvoir se rendre utile & d'en emporter le doux sentiment dans son cœur : récompense précieuse à ceux qui savent la sentir ! Je sais que quelques auteurs estimables se sont livrés à ce genre de travail, mais trop attentifs aux clameurs de la sottise, ils se sont trop

vint, il bannit les doubles intrigues, ces rodomontades, ces rencontres, ces duels, ce ſtyle langoureux, qui formoit le code des amans. Il montra que la Comédie pouvoit s'attacher à peindre les mœurs, & ce fut un nouveau trait de lumiere. Si le ciel nous le rendoit, qui doute que ſon génie philoſophique placé dans un point de vue plus favorable ne ſentît d'abord ce qu'il faut à notre ſiecle?

Le poëte qui aura médité ſur la génération préſente, n'enſeignera point cette décence de parade, cette bonhommie ſuperficielle, cette vertu menſongere, qui conſiſte à n'être ni perſécuteur, ni furieux, ni inſolent; quoique ce ſoit avoir déja beaucoup gagné. Il employera toutes les reſſources de ſon art à décrire avec tranſport ce qui eſt bon, juſte & honnête; il tâchera d'inſpirer, non pas cette vertu factice adoptée par le grand monde, mais cette vraie vertu, fille du ciel, qui ennoblit l'homme à ſes yeux, en lui défendant toute lâcheté.

La loi nous protege contre les violences ouvertes: mais ce qu'il y a de plus à craindre, ce ſont ces attaques ſecrettes de la calomnie qu'on ne peut prévoir, & que la ruſe & la fourberie mettent en uſage dans les ténebres. Poëtes! imprimez la honte au menſonge, au

tôt découragés. Il faut ſavoir braver les cris ineptes des journaliſtes. C'eſt une victoire aiſée à remporter quand on ſe met à apprécier au vrai & le motif & le but de ce vain débordement de paroles.

vil & fordide intérêt, à l'ingratitude, à l'infolence, à la dureté, à cet efprit futile qui rit de la vertu, au faux protecteur qui exige qu'on fe courbe devant lui, à ce tyran de la penfée qui croit que le contredire eft l'outrager, à cet autre plus coupable, qui jette fur fes femblables un regard dédaigneux. Livrez la guerre à tous ces crimes, que nos loix imparfaites ont oublié de punir.

Qu'on peigne le vil complaifant, qui vend chaque baffeffe à peu près ce qu'elle vaut, qui fe rend néceffaire malgré le mépris qu'on lui prodigue, qui connoît l'opinion qu'on a de fa perfonne & qui la brave; également fouple & dangereux, donnant à choifir, ou de fes bas fervices qu'on lui paye, ou de fes vengeances obfcures qu'il fait redouter.

Qu'on peigne le corrupteur: les modeles ne manqueront pas, & c'eft dans la région la plus élevée que le poëte doit l'attendre & le punir.

Et quelle main forte & courageufe immolera l'égoïfme (a), & découvrant toute la difformité

(a) Il a infpiré dans toutes les conditions un faux point d'honneur qui furmonte l'amour du bien public. Un paffedroit, par exemple, fait pofer les armes à un officier. Chacun ne voit que fon intérêt perfonnel, & met à l'écart celui de la patrie. Et le plus grand malheur, c'eft que cela ne peut gueres être autrement dans un Etat, où tout n'exifte que pour quelques-uns & où l'autorité en ne vo-

mité de ce monftre qui voudroit tout dévorer, le fera expirer fur la fcene à la vue du fpectateur ? Quel triomphe, s'il frémit du ferpent folitaire qu'il porte dans fon fein, s'il abhorre lui-même fon vice favori ! Ou, fi les écailles du monftre font trop difficiles à pénétrer, fi l'acier qui doit l'entamer n'a point encore reçu une trempe affez parfaite, quel fervice ne nous rendroit pas du moins le poëte qui peindroit l'égoïfte ridicule & cet amour-propre qui ne laiffe rien traîner, & qui fe baiffe, comme dit Montaigne, pour ramaffer *l'eftime guénilleufe de l'extrême infériorité.* On le verroit s'élever au-

yant que fes droits capricieux a haché le corps politique; dans un Etat où la création feule de tant de rentes viageres a diffous les liens facrés de la parenté. Qu'y a-t-il enfuite de plus indifférent que la profpérité du gouvernement ? Chaque citoyen n'eft plus conduit, même par l'honneur, à lui faire des facrifices. Il faut que les citoyens fe divifent néceffairement, & s'ils veulent avoir une exiftence, qu'ils fe jettent dans les bras de l'intérêt perfonnel & foient les premiers à démembrer cette patrie qu'ils auroient fervie. Alors on voit naître ce honteux adage : *après moi le déluge* ; il devient proverbe, il perfuade ; tous les nœuds font relâchés. La fource de tant de maux réfide dans la mauvaife adminiftration qui a redouté l'union mutuelle des citoyens. Elle en eft punie à fon tour; foible & décompofée, elle n'a qu'une bouffiffure apparente & elle touche à fa ruine.

dessus de ses pareils (*a*), croire avoir en partage une ame supérieure & avoir reçu de la nature des dons privilégiés; il feroit sonner haut ses moindres avantages, & conteroit orgueilleusement jusqu'à ses succès de college (*b*): ne voyant que soi & se formant une idée respectueuse de sa personne, il jugeroit que les éloges lui sont dûs dès qu'il paroît; qu'il est essentiellement estimable & admirable: bref, il n'ouvriroit la bouche que pour dire une imper-

(*a*) Un homme disoit à un autre : ,, vous êtes un sot; avec tout votre esprit vous ne réusfirez point. Depuis que je vous connois, je ne vous ai point entendu une seule fois parler de vos talens. On cessera bientôt d'y croire. Voyez tel de vos confreres, il se loue intrépidement lui-même dans les feuilles périodiques, ou dans le Mercure. — Mais, répondit l'homme modeste, c'est une vanité misérable que de parler de soi; & je pense qu'on n'en impose à personne. — Vous vous trompez, répartit l'autre ; on commence par se moquer de celui qui préconise son mérite, on finit par oublier que les louanges que l'on a entendues sont sorties de sa propre bouche, on les attribue à une autre, & on loue enfin avec la multitude celui qu'on tournoit hier en ridicule. Un éloge répété est l'eau qui tombe goutte à goutte, & qui perce (comme le dit Quinaut) le plus dur rocher.

(*b*) Dès qu'on loue trop un enfant en présence d'un Turc, celui-ci le frappe, & ne lui cause cette douleur légere que pour empêcher l'effet de l'éloge, ordinairement funeste à cet âge, & qui, tel qu'un enchantement, pourroit aveugler le pauvre petit infortuné pour le reste de sa vie.

tinence, & lasseroit enfin ceux-mêmes qui se divertissent à ses dépens (*a*).

On pourroit ensuite tracer le caractere d'un envieux; on peindroit ce malheureux qui se chagrine du bien qui arrive à autrui, tourmenté d'un supplice perpétuel, & payant par des tortures secrettes chaque jouissance de son voisin, ennemi de tout mérite, de tout talent, les rabaissant imprudemment, connu, dédaigné, & parvenant à faire croire le contraire de tout ce qu'il affirme.

Il est vrai qu'il ne faut point tourner un méchant en dérision dès qu'on peut l'écraser par le mépris. C'est-là l'emploi de l'homme de bien. Mais le Drame intéressant & châtré ne bannit point la gaîté; seulement il l'épure, la rend plus vive, plus douce, plus durable; il ne tend point à exciter cette convulsion machinale du corps qui se manifeste par de longs éclats, mais il s'applique à créer ce sourire fin, délicat, paisible, qui est aussi éloigné de la joie tumultueuse que la volupté l'est de la débauche.

(*a*) Comme l'égoïste offense tout le monde, tout le monde s'occupe à rechercher quel peut être le principe d'une si folle vanité. On le met tout entier dans la balance: exactement pesé, on voit que ses talens sont fort ordinaires. Le contraste de ses prétentions & de ses chûtes frappe alors, & sa personne devient l'objet de la risée publique.

Cependant, s'il se présente une scene pathétique, le poëte doit la saisir de préférence. Rien n'entre plus avant dans le cœur de l'homme que la pitié. Est-il un mouvement plus délicieux que de sentir son ame s'écouler, se fondre sous les impressions de cette passion généreuse? Où est le malheureux qui n'a pas senti cette douce & intime chaleur, qui dilate la partie de nous-même la plus auguste & la plus sensible? Si vous avez à me faire entendre les soupirs de l'infortuné, amenez-le sous mes yeux, que je voie les lambeaux qui le couvrent, que j'entende ses gémissemens: cet œil sombre, cette pâleur qui couvre ce corps tremblant, ces cheveux qui cachent ce front baissé, me dérobent le visage d'un frere je les écarte, je tombe dans ses bras, je pleure, & je sens avec volupté que je suis homme!

Quoi! me dira-t-on, montrer les lambeaux de la misere! & qui soutiendra ce spectacle (a)? Qui? tout homme qui ne sera pas in-

(a) Les femmes, objectera-t-on, n'iront point à ces pieces, il y auroit de quoi s'y *trouver mal*; & que deviendront alors les premieres loges? Tout auteur qui en faisant une piece de théâtre, songe aux comédiens, à la salle, au censeur, fera à coup sûr un mauvais ouvrage. Il faut qu'il oublie dans le cabinet certains auditeurs qu'il doit avoir; il faut qu'il compose sous l'œil sévere de la justice: j'ai presque dit de la vengeance publique; il faut qu'il se juge l'orateur du grand nombre, & qu'il n'apper-

digne de ce nom. Quel est l'orgueilleux, l'ennemi du genre humain, l'insolent, qui osera dire que toute image de misere, d'indigence, enfin que toute idée de besoin est une image basse ? Qui osera dire que des malheurs arrivés à des paysans, à des hommes du peuple, sont des accidens moins considérables que s'ils fussent arrivés à d'autres hommes ? On prononcera ces blasphêmes dans ces cercles où la dure opulence & le mépris de toutes vertus caractérisent les personnages, mais le plus insolent ne l'osera pas devant le public assemblé.

çoive jamais ce que le petit nombre toujours plus accrédité & plus puissant pourra dire ou faire ; il doit écrire comme s'il étoit dans un château aërien, inaccessible à la colere des offensés.

On consulte trop les femmes ; elles ont le goût assez fin, mais trop peu étendu. Depuis qu'elles conduisent les arts, les arts dégénerent. Elles aiment le poli, l'élégant, le facile. Mais ce qui est énergique ne va point à leur ame. Elles ont affadi, énervé la peinture, en idolâtrant les enluminures de *Boucher* ; elles voudroient faire subir le même sort à la poësie : elles chérissent les faiseurs de petits vers, qui ont des idées sémillantes, vagabondes, fugitives, semblables en tout à leurs caprices ; mais elles ont une peur effroyable qu'un poëte moraliste ne vienne à leur parler de leur devoir, leur recommander la modestie, la pudeur, leur apprendre qu'il n'y a point de mérite à ne rougir de rien, & qu'on peut être aimable sans être livré au vice.

Manquer de pain, d'argent (*a*), être logé dans un grenier ouvert à tous les vents; quel destin glorieux & noble quand c'est celui de la vertu! Héros fameux dans les combats, & qui avez usurpé ce nom, cédez tous à celui qui lutte contre l'infortune, qui dompte par un travail courageux les besoins renaissans que lui imposa la nature. Humiliez-vous, mortels enorgueillis de vains titres, humiliez-vous devant celui qui dans l'obscurité se suffit à lui-même, & qui loin de la bassesse & de l'adulation ignore même s'il est des grands, froids & dénaturés. Le plus grand des mortels est celui qui subjugue sa destinée, qui ne mendie pas bassement sa subsistance, qui n'a jamais ouvert une main avilie pour fléchir l'indifférence altiere d'un homme opulent. Je braverai la délicatesse françoise, qui me paroît fausse en ce point. Je ne sacrifierai point à un goût factice l'abondance & la variété des sujets, la force & la vérité des peintures. Je n'irai point

(*a*) Nous méprisons sans mesure celui que la nature a fait notre égal. Quelques sacs remplis d'un métal blanc ou jaune ont établi des distances effrayantes, qui semblent plus séparer l'homme de l'homme que celui-ci à certain égard ne l'est des animaux. Voilà sans contredit le plus horrible vice qui attaque notre génération. Aux yeux de celui qui fait réfléchir il n'y a peut-être qu'un grand malheur sur la terre, c'est l'épouvantable disproportion des fortunes.

fermer les sources les plus abondantes du pathétique, pour flatter ou tromper une génération présente. Je songerai que l'homme de tous les siecles est-là qui m'écoute. Je me dirai que le poëte est l'interprête des malheureux, l'orateur public des opprimés ; que son emploi est de porter leurs gémissemens aux oreilles superbes qui, tout endurcies qu'elles sont, entendront le tonnerre de la vérité, en seront étourdies ou touchées; car le méchant lui-même est obligé de combattre pour vaincre la nature & la pitié. Et qui sçait si dans les arts il n'est point un moment de terreur & de vérité, qui amolliroit ce cœur de pierre & le rendroit à sa sensibilité primitive ? Voilà le grand œuvre du poëte, j'en conviens. A l'exemple des chymistes ne nous décourageons pas, & cherchons une transmutation plus importante & plus belle (a).

Je mépriserai donc ces froids critiques, qui savent tout hors l'art de sentir vivement ; & que n'ai-je assez de talent pour porter sous les

(a) C'est un bel art, que celui de développer les affections sociales, qui distinguent l'homme des autres êtres. Doué d'une ame sensible, sait-on jusqu'à quel point on pourroit le conduire par l'attrait inné du sentiment? Les législateurs ont souvent traité l'homme comme un animal féroce, sur qui on devoit appuyer le joug des loix. Ces infortunés politiques ont ignoré qu'on le mene par des moyens souples & doux. C'est le poëte, a dit quelqu'un,

yeux du riche le tableau d'un hôpital, où souvent celui-ci a abandonné son bienfaiteur, ou son pere? Je ferois frémir le cœur que la compassion la plus vulgaire n'a jamais pu ébranler. En offrant l'histoire de tant de dureté, le bonheur des méchans, ou, pour mieux dire, leur calme affreux seroit du moins interrompu pendant quelques heures. Un hôpital! dira-t-on?.. Oui, & si l'on me fâche je transporterai la scene à Bicêtre. Je révélerai ce qu'on ignore, ou ce qu'on oublie. Je peindrai un homme qui quelquefois n'a été qu'imprudent, se débattant toute la vie dans les bras de la rage & du désespoir. Je ferai voir comme on traite l'espece humaine; & c'est en ouvrant les *cabanous* ou cet enfer qu'on nomme la *salle de force*, que je m'enorgueillirai peut-être des couleurs d'un pinceau que j'ai consacré à honorer ou à venger l'humanité. Elle me prêtera alors cette énergie qu'elle accorde quelquefois à ses adorateurs. Vous serez épouvantés, juges orgueilleux, ou vous ne me lirez pas (*a*).

qui donne la vie morale aux connoissances mortes du raisonnement.

(*a*) On a tant donné aux arts de luxe, & je comprends assurément sous ce titre, ces petits vers, ces madrigaux, ces niaiseries poëtiques, qui conviennent si peu à l'état actuel de la nation : on a tant perfectioné ce genre futile, que si l'on eut tourné vers des idées utiles la moitié

Nature! humanité! droits. facrés, immuables! droits perpétuellement violés! puiffe tout écrivain rendre hommage à vos auguftes fimulacres, détefter, méprifer & flétrir les monftres qui voudroient effacer de la langue jufqu'à vos noms refpectables.

Que la vérité a d'autorité & d'empire! comme le tableau devient majeftueux & intéreffant, lorfqu'on ne peut nier la reffemblance! L'objet réel feroit une moindre impreffion, parce qu'il enleveroit à l'ame, par une fenfation plus forte, la volupté de fe replier fur elle-même.

Mais voir les conditions humaines les plus baffes, les plus rampantes! ajoutera-t-on encore, les mettre fur la fcene! un tifferand! un ouvrier! un journalier! Et pourquoi pas? (a)

de l'efprit qu'on a vainement employé pour des bagatelles, nous ferions le peuple le plus fenfé de l'univers, le plus éclairé fur nos vrais intérêts.

(a) Un des grands défauts de nos gouvernemens modernes (& furtout en France) eft d'avoir marqué une diftance humiliante entre les hommes. C'eft prefque une ignominie aujourd'hui que de travailler pour fe nourrir, fe vêtir & entretenir une famille. C'eft être un homme honorable que d'être pareffeux & inutile. Mais aux yeux de la raifon celui qui paye pour un fervice rendu, ne doit-il pas être jugé inférieur à celui qui n'a reçu que le figne en livrant la valeur réelle? En parcourant les rues de Paris, je repete tout bas les vers penfés de la belle & philofophique *Epitre au Peuple* de M. Thomas: qu'elle eft vraie! Dans des tems que l'on appelle barbares, & plus judicieux que les nôtres, nul métier n'étoit ignoble. Si cet-

Homme dédaigneux, approche, que je te juge à ton tour. Qui es-tu ? qui te donne le droit d'être hautain ? Je vois ton habit, tes laquais, tes chevaux, ton équipage (*a*) ; mais toi, que fais-tu ?... Tu souris, je t'entends ; tu es homme de cour, tu consumes tes jours dans une inaction frivole, dans des intrigues puériles, dans des fatigues ambitieuses & risibles. Tu ruines tes créanciers pour paroître un homme *comme il faut*. Ah ! que tu serois content, si tu obtenois le poste que tu brigues. Là tu pourrois à ton aise dévorer la substance de ce peuple que tu regardes comme la volaille de ta basse-cour. Il ne te faut plus qu'un parchemin, pour faire gémir une province entiere & lui ôter ses mœurs. Vil esclave, qui rampes

ta profession est bonne, nécessaire, utile ; réponds, homme imbécille, pourquoi l'avilis-tu ?

(*a*) Quelle sottise dans Destouches, de vouloir insinuer qu'il y a dans le sang d'un gentilhomme des qualités inhérentes qui n'appartiennent pas à un sang roturier, & d'avoir composé d'après ce stupide système ou plutôt d'après cette basse adulation sa platte comédie de *la force du sang*. C'est bien là un ouvrage anti-philosophique. Aussi est-il tombé, parce qu'il n'est rien de beau & de durable que ce qui est vrai & raisonnable. Destouches est un auteur bien froid, presque sans physionomie, & dans trente pieces il n'y en a pas une seule de génie. Cependant nous lui devons le Philosophe marié & le Glorieux, où se trouvent des situations & de très belles scenes. Mais La Chaussée me paroît bien au dessus de lui.

par cupidité! tu perfectionnes l'art d'opprimer, & tu bois l'opprobre pour imprimer la servitude à quelques-uns de tes semblables. Voilà à la lettre comme tu sers l'Etat, voilà comme tu remplis la dignité d'homme ; verge avilie du despotisme, un tisserand, son bonnet sur la tête, me paroît plus estimable & plus utile que toi. Si je te mets sur la scene, ce sera pour la honte. Mais ces ouvriers, ces artisans peuvent y paroître avec noblesse ; ce sont des hommes, que je reconnois tels à leurs mœurs, à leurs travaux. Et toi, né pour l'opprobre du genre humain, plût à Dieu que tu fusses mort à l'instant de ta naissance !

Je ne veux point que ces ouvriers soient élégans & parés, ainsi qu'on les représente dans nos fades opéra-comiques. Si je mets des paysans sur la scene, on ne les verra point ornés de fleurs & de rubans, prenant le ton pastoral & chantant comme *Clerval*. Il me semble voir nos femmes de condition qui s'habillent en villageoises; elles prennent bien la grosse cotte rouge, le bavolet, mais elles n'ont ni hanches, ni gorge, ni bras, ni teint frais, ni couleurs vermeilles : ce sont toujours des femmes de la ville. A chacun son habit, sur le théâtre comme dans le monde.

CHAPITRE XII.

Des Défauts à éviter dans le Drame.

JE bannis, comme de raison, ces excursions extravagantes, ces plans romanesques, ce mélange confus des teintes, cette multitude d'incidens & cette nature platte ou grossiere qui n'offre aucun intérêt. Je veux & j'exige que le tableau ait les charmes d'un coloris naturel; que le prestige d'une action simple y regne, & non cet amas absurde d'intérêts compliqués qui détruisent l'attention & sechent le cœur (*a*).

Loin aussi ce composé bizarre qui admettroit des plaisanteries voisines du pathétique, & qui

(*a*) Il ne suffit pas d'imiter la nature, il faut choisir les objets, les traits d'imitation; elle ne doit pas être une copie froide & servile, mais une peinture sage & éclairée, qui déguise la difformité & ne laisse entrevoir que ce qui peut servir à l'ensemble & à l'effet du tableau. Le Drame (on ne sauroit trop le répéter) est la représentation, le tableau de la vie bourgeoise en toutes ses situations, soit gaieté, soit douleur, soit sentiment, soit morale. Mais est-ce un Drame qu'un roman en dialogue? est-ce travailler pour un but moral que de nous donner le tableau d'une complication d'aventures extraordinaires? où est le but? à quoi cela peut-il servir?

ne feroit naître les larmes que pour les essuyer. Que la raison & le sentiment dominent, & ne soient jamais éclipsés. Le Drame ne doit pas être un cours de morale; mais je ne hais point qu'elle y soit répandue: dût-on en blâmer un peu la profusion. La perfection toutefois sera de ne dire que ce qu'il faut.

Il faut faire parler la nature, & non la faire crier. Ces momens convulsifs, réservés à l'acteur & faits pour lui, n'entrent point dans l'imitation simple & facile des mœurs de la nature: on voit l'effort du poëte, & le charme de l'effet est rompu.

Il faut éviter de même cette imitation absolue, qui enleveroit à l'art ses ressources & sa couleur magique; ne point faire comme en Italie, où quarante personnes sont à la fois sur la scene, le tout pour mieux représenter une assemblée. Là, dit-on, on voit un homme descendre de son carrosse avec tous ses gens, donner ses ordres, se mettre à table, manger, boire, prendre son caffé. Ce tableau est vrai, mais inepte à saisir. On a fort bien remarqué que la sagacité de l'esprit aime à se mêler à la sensibilité du cœur, & que vouloir tout peindre c'est ôter au premier un des plus vifs plaisirs qui servent à confirmer les voluptés de l'ame. D'ailleurs les moyens d'illusion étant variés à l'infini, n'est-ce pas en détruire la source que d'offrir l'objet, au lieu de le laisser entrevoir à l'imagination? Celle-ci aime à créer

ses jouissances; & plus elle ajoute au tableau par sa propre activité, plus elle le rend neuf, riche, intéressant. Il est donc des choses qu'il faut éloigner de la scene, parce qu'elles ne disent rien à l'intelligence, & qu'elles ne constituent qu'une vérité platte & servilement rendue : on préférera toujours de la voir jaillir sous le pinceau magique de l'art, quelque commune qu'elle soit. Alors elle paroîtra embellie, parce que le poëte aura révélé à l'ame un langage ingénieux & nouveau pour elle, qui aura flatté ses facultés secrettes, en leur offrant une maniere inusitée de voir & de sentir. Si l'illusion étoit entiere, parfaite & d'une durée continue, elle cesseroit d'être agréable; & comme l'a fort bien découvert La Motte, c'est la réflexion en se repliant sur elle-même, c'est la secrette comparaison de l'art rivalisant la nature, qui fait le charme du théâtre ; la réflexion détruit ce qu'il y a de trop fort, elle ajoute aux traits trop légers ou délicats. Aussi l'art crée-t-il une multitude de tableaux, qui, quoique vrais & bien ordonnés, n'ont jamais existé & n'existeront jamais dans toute leur exactitude : mais l'imitation dérivant à la fois de l'esprit & du cœur, agrandit la sphere de nos plaisirs. Ils en deviennent plus variés, plus féconds & plus vifs.

Il faut observer en même temps que les scenes aient une certaine étendue; car comment traiter telle situation véhémente, si elle n'est

pas conduite & développée dans tous ſes points ? Je ne puis ſouffrir ces petites ſcenes écourtées qui regnent dans nos comédies modernes, & qui reſſemblent à celles de l'opéra comique (*a*) : ce ne ſont que des eſquiſſes. Il n'eſt point d'éloquence ſans plénitude. J'aime mieux cette ſurabondance qui annonce la vie du Drame, que cette maniere ſeche & avare. Voyez deux hommes agités de paſſions différentes ; voyez comme ils ſe choquent, comme ils ſe preſſent, avec quelle volubilité s'échappe le torrent de leurs paroles ? Reconnoiſſez-vous-là cette préciſion recherchée, ces phraſes compaſſées, que l'on nous donne aujourd'hui pour l'effet du goût le plus ſûr ? Un ſtyle abondant convient au Drame ; l'eſprit moderne le tue : le ſentiment le vivifie, & le ſentiment eſt comme un fleuve qui n'eſt point gêné par des digues. La préciſion rigoureuſe n'eſt convenable que dans ces momens terribles, dans ces momens de feu, où un ſeul mot, un ſeul accent, un ſeul cri, réveille l'intérieur de l'ame. Elle ne repoſe point alors ; elle s'agite ſourdement & ſe conſume elle-même.

───────────

(*a*) L'opéra comique dont nos François ſont idolâtres, a fait tort au théâtre national. Ces petites ſcenes tronquées, à peine indiquées, ont fait trouver longues toutes celles qui viſoient à l'éloquence. Le François craié depuis, comme le très imbécille & très ſublime Suitan des Mille Et une Nuits : *trop long, trop long, trop long.*

Voyez toutes les belles scenes de Cinna, de Sertorius, de Mahomet, de Zaïre, d'Oedipe, de Brutus, de Rome Sauvée ; elles ont une certaine étendue où joue l'éloquence. Si quelquefois elle venoit à passer les bornes, ô l'heureux défaut que celui qu'on peut effacer d'un coup de crayon, & que peu d'auteurs pechent ainsi!

On a dit des harangues de Démosthene que plus elles étoient longues, & plus elles étoient belles. J'en dirois autant de certaines scenes.

Ne murmure-t-on pas lorsqu'on voit deux personnages intéressans, dont on attendoit un débat vif, prolongé, soutenu; se retirer après s'être lancés quelques phrases, & au lieu d'un combat n'avoir offert qu'une simple escarmouche ?

Comme l'enclume repousse le marteau, ainsi le dialogue doit opérer une réaction continue & fréquente : on ne peut pousser trop loin la chaleur, la rapidité, la force du raisonnement & même ses détours. Corneille est le grand maître en cette partie. Si l'auteur observe les gradations nécessaires, une belle scene aura comme une piece entiere son exposition, son nœud & son dénouement. Et comment se résoudre à esquisser, lorsqu'on a les couleurs les plus vives à transmettre & à fixer sur la toile ?

Gardez-vous d'offrir une action qui ne soit pas vraisemblable. C'est-là la plus difficile & la plus importante regle de toute Poëtique.

Mal-

Malgré le génie du poëte l'illusion disparoîtroit. Les beaux vers, les admirables vers de Semiramis, sa pompe, sa noblesse, tout l'art enfin de cette piece ne me fait pas ajouter foi à ce tissu de circonstances extraordinaires; je sens, malgré moi, qu'elles sont de pure invention. La vérité elle-même n'a pas toujours les caracteres de la vraisemblance. Si donc vous inventez la fable, qu'elle soit soumise à toutes les loix, non-seulement du possible, mais des lieux, des tems, des mœurs, des personnes; & n'en croyez point l'ardente imagination de certains hommes passionnés qui voient tout probable, ou la dialecte subtile de quelques philosophes qui veulent voir la liaison des moindres événemens; mais consultez plutôt la logique de la classe mitoyenne, qui ordinairement pese le motif, encore plus que le fait. Ce seront les motifs qui m'indiqueront clairement, pourquoi telle action qui me paroît singuliere, a été faite plutôt de cette maniere que d'une autre.

Si vous bravez l'unité de tems, que l'on a fixée à vingt-quatre heures, vous ne ferez pas une grande faute. Corneille prétendoit, avec raison, qu'elle pouvoit s'étendre jusqu'à trente. Vous pourrez aller encore au-delà, si votre Drame l'exige. Une regle stricte seroit une ineptie, parce qu'elle fermeroit la porte à des beautés d'un nouvel ordre. Avec de l'adresse & de l'intérêt soixante heures peuvent s'écou-

K

ler comme vingt-quatre. Le spectateur a-t-il la montre en main, lorsqu'il est ému ou fortement intéressé ?

L'unité de lieu, plus gênante encore & plus incommode, est bien moins respectable. Elargissez votre scene, pourvu toutefois que le point de vue ne fuie pas à une distance trop éloignée, & que le changement de lieu ne se fasse que dans les entr'actes ; jamais ailleurs.

Si l'unité de lieu permet l'enceinte d'une grande ville, pourquoi défendroit-elle un espace de trois ou quatre lieues, distance que l'on franchit tous les jours avec tant d'aisance ?

A quoi ont servi ces regles séveres que de crédules auteurs ont suivies littéralement ? A faire du théâtre, comme on l'a dit, une espece de parloir, d'étouffer l'action, à la concentrer dans un point unique & forcé, dans douze pieds carrés. Voyez les belles scenes de Shakespear. César traverse la place publique : il est entouré des sénateurs ; Cassius, Brutus, & Casca méditent à part leur juste vengeance. Le peuple se précipite en foule. On entend la voix de l'astrologue qui sort des rangs pressés & qui crie : *César, prends garde aux Ides de Mars !* Comme la vérité historique est saisie, comme je reconnois au ton populaire de César cet ambitieux qui, malgré son grand cœur & son ingénieuse clémence, mérita le poignard dont le perça Brutus.

Les anciens avoient le même avantage sur les modernes; chez eux le lieu de la scene est mouvant, il en résulte une vérité qui frappe. Pourquoi craindrions-nous de l'adopter, nous qui avons tant besoin de vérité, nous toujours livrés à l'imitation.

Mais il est une unité qu'il faut respecter avec scrupule, & dont il ne faut jamais s'écarter; c'est l'unité d'intérêt; pour celle-là l'examen ne fait que fortifier les raisons qui déterminent à en faire une regle inflexible en tous sens. C'est elle qui attache le spectateur, qui fixe son ame toute entière, & qui ne lui permettant aucune distraction réunit en un seul point le faisceau de ses idées. Ainsi les rayons du soleil rassemblés acquierent une force qui dissout les métaux & la pierre. Tout concourt alors à favoriser l'illusion, à la rendre pleine & durable. Voilà pourquoi cette regle si simple & si féconde sera adoptée de toutes les nations, qui voudront avoir un théâtre régulier. Enfin, c'est la seule regle essentielle que je connoisse, & qui ne dépend point du caprice des hommes. Tout Drame où l'intérêt principal sera partagé, sera un ouvrage imparfait. Celui où tout tendra à un seul & même effet, où l'action sera une, nous remuera, nous agitera jusqu'au fond de l'ame, nous arrachera des larmes malgré nous. Lisez le Philoctete de Sophocle, & vous aurez le plus bel exemple que l'on puisse citer.

CHAPITRE XIII.

Du caractere qu'il faut imprimer au Drame.

ELEVEZ d'ineptes clameurs fur la prétendue décadence du goût, vous qui ne faites réfider ce mot que dans l'appercevance de quelques fautes minutieufes, vous qui n'envifagez jamais l'enfemble, vous dont la moindre nouveauté effarouche la vue, vous qui ne pouvez foutenir toute élévation, je ne ferai jamais fenfible qu'à la perte du temps que j'ai employé à vous lire.

La vérité eft l'aliment de la faine éloquence. Si nous voulons faire defcendre des maximes juftes & précifes dans la tête du peuple, offrons-lui des Drames qui lui conviennent. Mais on ne fçait rien faire comme il faut, on accumule les moyens pour ne produire aucun effet. Dans nos colleges on donne à lire à des enfans ce qu'ils n'entendent pas; on leur met entre les mains Horace & Tacite, & des hommes faits ont befoin de tout leur génie pour faifir & fuivre les idées de ces écrivains profonds. Il en eft de même au théâtre. On offre à la multitude des pieces politiques ou compliquées, des intérêts étrangers, une élocution conventionnelle, une nature toute factice; tandis qu'elle ne demande qu'à verfer des larmes fur les

malheurs qui la touchent, & qu'elle fent le plaifir attaché à ces larmes. Quelle mal-adreffe d'oublier que l'homme eft une cire docile à la main qui la paîtrit!

On a étudié les anciens, & l'on a bien fait; mais ce n'eft pas chez eux qu'on trouvera une connoiffance détaillée des hommes actuels. De nouvelles générations ont apporté de grands changemens dans cet être moral (*a*), dans ce prothée, qui en échappant revêt toutes les formes. Un tact fûr n'eft le réfultat que d'une longue étude; & la converfation d'un payfan n'échauffe plus aujourd'hui qu'une fcene d'Euripide.

Il refte à imprimer au Drame un caractere d'utilité préfente, la connoiffance de l'homme & des chofes avantageufes à la fociété. Voilà l'étude par excellence, & celle qui appartient à l'auteur dramatique (*b*).

(*a*) L'imprimerie, la poudre à canon, la découverte du nouveau monde, les poftes, les lettres de change & la prétendue balance de l'Europe, ont renverfé tout le fyftême ancien; c'eft une politique abfolument nouvelle, & les mœurs civiles fuivent invinciblement les agitations politiques.

(*b*) L'homme modifié par les gouvernemens, par les loix, par les coutumes, devient différent de lui-même. Ainfi les regles antiques du goût doivent changer & s'identifier aux nouvelles coutumes & aux nouvelles idées. Les pédans feuls, les Longue-pierre, les Cléments, les gens de

Je veux abſolument reconnoître dans quelle année il aura compoſé ſon ouvrage; & comme la terre a deux mouvemens, l'un qui lui eſt commun avec le ſyſtême planétaire, l'autre qui lui eſt particulier, je veux que l'auteur enviſageant la ſérie des ſiecles ne perde pas de vue les intérêts du moment où il écrit; je veux appercevoir le reflet des affaires qui agitent la nation; je veux entendre un homme au fait de ce qui ſe paſſe autour de lui, & qui ne ſoit pas neuf à ces opérations vaſtes & curieuſes qui mettent l'Europe en action : mouvemens compliqués & qu'il n'eſt plus permis d'ignorer (*a*).

Des millions d'hommes privés du néceſſaire, pour nourrir le luxe ſcandaleux d'un petit nombre de citoyens oiſifs, ne ſeroient pas du moins

college crieront *vivent les Grecs! vivent les Grecs!* L'homme de ſens dira : „ voyez vos compatriotes, ou n'écrivez „ pas. Ce n'eſt point l'homme en général qu'il faut pein„ dre, c'eſt l'homme dans tel tems & dans tel pays." Qui ne commencera pas par connoître les hommes avec leſquels il vit, ne fera aucun progrès dans l'art du théâtre : je lui ſuppoſe du génie, il ne réuſſira pas encore. C'eſt une main brillante qui ſe promene ſur un clavecin, mais qui ne connoît pas les notes & le ſecret des accords.

(*a*) Je ſçais un gré infini aux trois cents gazettes qui circulent dans notre Europe ſous différens titres; il n'y a rien qui donne plus à réfléchir, & je déclare que je les lis autant qu'il m'en tombe ſous la main. Honneur donc & ſalut à tous les gazetiers de ce monde.

vengés par la plume du poëte ? il ne s'eleveroit pas contre cette injuftice ? il ne diroit pas hautement qu'elle n'a pas d'autre moyen pour fe réconcilier avec la morale que de rendre à l'indigence ce qu'elle lui a enlevé ? il étoufferoit le cri profond de fon ame, & profaneroit ainfi les plus nobles reffources de l'art qui peut devenir le plus utile aux hommes?

Non, c'eft à lui d'immortalifer l'innocent opprimé par le pouvoir le plus formidable, lutant feul avec conftance, & fortant victorieux quoique déchu de fes dignités, refufant tous les avantages qu'on lui propofe pour paroître feulement pardonner à fon oppreffeur. C'eft au poëte de peindre ce caractere admirable, étonnant & prefque unique. On rendra hommage dans tous les tems à fa grandeur d'ame: c'eft la fermeté de la vertu; elle connoît la dignité d'homme, elle n'en fait pas un trafic honteux.

Toutes les inégalités produites dans le gouvernement politique doivent difparoître devant fon œil élevé; car s'il travailloit à refferrer ces liens malheureux, il feroit barbare & deviendroit le fauteur de la tyrannie. Il doit tendre, au contraire, à rétablir l'égalité naturelle, parce que telle eft la loi primitive fondée fur la conftitution de la nature humaine. Il fentira, fans doute, la néceffité des conditions différentes; mais il fentira encore mieux la néceffité que tous les individus redeviennent égaux

devant les loix. Ses tableaux feront donc toujours conformes à ce grand principe, d'où il résulte que les hommes ne peuvent être dépendans que pour leur plus grand bonheur (a).

Et n'eſt-ce pas au-poëte, en qui la perſuaſion eſt active, c'eſt-à-dire, fait ſe communiquer, & dont le cœur ſenſible a des idées inacceſſibles au commun des hommes ; n'eſt-ce pas à lui, dis-je, qu'il appartient d'être légiſlateur, en montrant la meſure & l'étendue de nos

(a) Dans de très gros livres compoſés par des juriſconſultes qu'on appelloit alors de très habiles gens, on a mis en queſtion ſi l'Europe appartenoit à une douzaine d'hommes, ou ſi cette terre étoit vraiment la nourrice commune de tous ceux qu'elle porte ſur ſon ſein? On a gravement balancé la queſtion de ſavoir ſi un homme appartenoit à un empire ou cet empire à un ſeul homme? On a examiné s'il régnoit de droit divin ou par le conſentement des peuples? Enfin, après qu'on a eu perfectionné l'aſtronomie, (fort curieuſe & fort indifférente à notre bonheur,) après qu'on eut bien peſé les aſtres & démontré les loix éternelles de la gravitation, on eſt parvenu (par où on auroit dû commencer) à reconnoître les loix qui uniſſent un homme à ſon ſemblable. Il y a dix mille volumes ſur la juriſprudence, où l'on ne s'eſt pas ſeulement aviſé d'établir le droit naturel. On a même appellé citoyens utiles à la patrie les plus grands ennemis de cette même patrie. Sans quelques philoſophes, gens qui aiment à remonter aux principes, les pauvres humains n'auroient pas la propriété de leur perſonne, établie même en idée.

obligations mutuelles? Les premiers légiflateurs ont été des hommes groffiers, qui n'ont paru attentifs qu'à empêcher les grands crimes, les délits, les violences publiques. Mais celui-ci, doué d'une fenfibilité exquife & permanente, étend le code moral & le fubdivife dans tous les points du fentiment intérieur ; il ne juge plus l'homme d'après les loix gravées fur la pierre ou fur le parchemin, mais fur celles qui pour être invifibles & cachées n'en font pas moins univerfellement reçues, parce qu'elles compofent, pour ainfi dire, la ftructure délicate de notre confcience. De-là jaillit cette philofophie morale, qui eft toute autre que la raifon du monde; elle condamne ce qu'il tolere, elle punit lorfque celui-ci récompenfe, elle flétrit comme vice ce qu'il érigeoit en vertu.

Et quand les tribunaux ont prononcé leurs arrêts contre le pere injufte, l'enfant dénaturé, le dépofitaire infidele, le fourbe, l'hypocrite, le voleur titré, le violateur de fes fermens, le fcélérat en faveur ; &c. fi le poëte venoit à fon tour produire fur la fcene ces monftres de la fociété, & confirmer par les applaudiffemens du peuple le triomphe des loix, que ce fecond arrêt émané du génie auroit de force, d'éclat & de puiffance ! comme la nouveauté des faits encore récens prêteroit un folide appui à fes talens ! comme les efprits à peine fortis de cette balance où les retenoit l'élo-

quence égale des défenseurs des deux adversaires, se porteroient rapidement du côté de la vérité ! C'est ainsi qu'une poutre énorme, lentement balancée, après avoir perdu son équilibre tombe d'un côté & s'y fixe pour jamais. Et quel fruit avantageux résulteroit de ce second appareil ! Le coupable frémiroit de porter à la face des tribunaux des crimes qui ne demeureroient pas ensévelis & confondus dans la poussiere du greffe, mais qui sortiroient de l'ombre pour être immortalisés sur le théâtre (a);

(a) J'ai lu une fois dans ma vie *les Causes célebres de Gayot de Pitaval*. On sait que l'ouvrage est écrit d'un style diffus, pesant, qu'il est mal fait, mal digéré & d'une prolixité insupportable, & cependant je n'ai jamais rien lu qui m'ait aussi pleinement attaché. Le sceau de la vérité empreint au milieu de ces événemens singuliers, extraordinaires & récens, jettoit dans mon ame un intérêt que les plus brillantes fictions des plus grands poëtes & des meilleurs romanciers n'ont jamais sçu produire, quoique j'aime passionnément les poëtes & surtout les romanciers. Je me disois à chaque instant: ,, quoi, cela est arrivé ! je ,, ne puis douter de la réalité des faits. Voici tous les ,, témoignages sous ma main. Je suis tous les details : ils ,, sont plus incroyables que ceux d'un roman, & ceci n'est ,, pas un roman ! Voilà comme jouent les passions humai- ,, nes ! D'un côté, leurs ruses, leurs détours, leur finesse; ,, de l'autre, leur emportement, leurs écarts, leur fureur. ,, Le théâtre où elles ont représentées, est celui où je me ,, trouve, où je pourrai représenter à mon tour. Que ,, fais-je ? les mêmes acteurs m'environnent, peut-être les

il se diroit: „ la nation entiere verra mon op-
„ probre, le tems ne pourra l'effacer, &
„ un cri universel s'élevera contre ma mé-
„ moire."

Il est donc singulier qu'on aille rechercher dans l'antiquité la plus reculée & dans les tenebres de l'histoire des faits qu'on dénature, tandis qu'on a sous les yeux des faits récens & non moins instructifs, qui échaufferoient encore l'imagination du poëte & celle de la multitude: mais le poëte se trouve nécessairement plus à son aise, en dessinant des personnages dont on ne connoît plus la physionomie.

„ mêmes acteurs!... Ah! ce sont ceux-là qu'il m'importe
„ de connoître, préférablement à ceux des siecles d'Ho-
„ mere, de Virgile, du Tasse". *Nihil sub sole novum*, a dit Salomon; mais les événemens de toute nature, arrivés depuis lui, prouvent qu'il est des choses inconnues sous le soleil.

CHAPITRE XIV.

Développement du précédent, vu du côté politique.

Qui empêcheroit de faire servir le théâtre aux honneurs publics (*a*) ? Lorsqu'un héros auroit sauvé ou vengé la patrie, au lieu de faire jaillir ces feux d'artifice (jeux d'enfans dissipateurs), si l'on portoit sur la scene la tente du général, qu'on le vît dressant ses plans, méditant l'attaque, combinant ses moyens, animant ses officiers; qu'on suivît le feu de sa valeur, les pas gradués de son intelligence; qu'on le vît revenir vainqueur ; que le tableau fût exact, détaillé ; qu'on transportât sa famille dans la tente, que le peuple joignît ses acclamations ... cela vaudroit bien, je pense, la couronne de lauriers que la main d'une actrice offrit dans ce siecle à Villars & à Maurice.

(*a*) Les poëtes comiques d'Athenes ne se bornoient pas à satyriser, ils louoient publiquement les grands hommes, ils offrirent leur tribut d'éloges au juste Aristide; & lorsque Eschylle, dans une de ses comédies, le peignit d'un seul trait, dans un vers grec qui disoit *Il est moins jaloux de paroître équitable que de l'être*, tout le monde fixa les yeux sur l'homme juste.

L'intérêt politique ne sera pas mis à l'écart. Ces exemples frappans, qui retracent la destinée des empires & qui servent de leçons aux rois & aux hommes, ne sont pas étrangers au Drame; ils peuvent s'y montrer (a) dépouillés

(a) Qui ne conçoit la possibilité d'un drame politique, où figureroient les ambassadeurs & envoyés des principales puissances de l'Europe, où l'on pourroit ouvrir les cabinets des ministres, exposer ce qui se passe dans le conseil des rois, discuter les intérêts nationaux, les balancer avec leurs prétentions respectives, dévoiler ces premiers ressorts qui font les grands événemens & qui avec la malle d'un courier vont changer la face des empires. La majesté, la grandeur, la variété du tableau, où se verroit la morale des cours, le caractere des grands, leurs intrigues, les principes des dépositaires de la fortune générale, imprimeroient sans doute un intérêt de réflexion qui plairoit à des hommes. Quelle source de plaisir & d'instruction que d'embrasser d'un coup d'œil la situation curieuse de l'Europe, situation chancelante! & les divers balancemens de ces vastes corps qui se craignent, se menacent, s'observent, se heurtent, & malgré leurs débats ne se soutiennent tous que l'un par l'autre. Quoi de plus attachant que le langage des têtes couronnées, qui toutes avec le levier de leurs armées cherchent le point d'appui d'Archimede! La fortune qui, comme en se jouant, en frappant ou exilant une seule tête, viendroit à déranger d'un coup de main l'assiette de plusieurs trônes & renverser l'édifice des plus magnifiques projets, ne contribueroit pas peu à rendre le spectacle piquant. Un homme instruit & doué d'un style pittoresque (comme l'auteur, par exemple, *de l'Histoire du Commerce des deux Indes*) réuniroit, ainsi que dans un ta-

de cet appareil menteur qui plaît aux grands enfans. Comme l'inspection d'une dent suffisoit au célebre Duverney pour juger à quel animal elle avoit appartenue, il ne faudra de même au philosophe qu'une cabane, une chaumiere, un toît de roseaux, pour révéler la grandeur ou la foiblesse d'un royaume. Que dis-je ? n'est-ce pas sous le chaume que se ré-

roir, la scene immense où se meuvent à la fois & dans le même tems tant de différens personnages. En ne choisissant que ceux dont la main bat à coup sûr le premier rouage de ces machines énormes & compliquées, on connoîtroit les véritables symphonies de ce concert discordant, que nous écoutons tous sans y rien comprendre ; on distingueroit & leur jeu marqué & le caprice de leur jeu. L'effet rapproché de la cause offriroit des contrastes qui réjouiroient, je pense, les philosophes. Qu'on ne dise point que les femmes seroient exclues de ces pieces historico-politiques ; elles y joueroient assurément leurs rôles comme ailleurs, & tempéreroient par le spectacle des folies humaines le sérieux de ces graves représentations. Celles-ci serviroient merveilleusement de leçons aux jeunes princes, parce qu'ils verroient sans étude & dans l'espace de quelques heures ce qu'ils ne voient ordinairement jamais, à cause de l'étendue & de la disproportion des objets rapprochés sous un même point de vue ; ils apprendroient où ils en sont, ils verroient leur place, le sommet pointu de la pyramide & sa large base : & ceux qui, comme moi, ont le bonheur de n'être pas princes, choisiroient alors comme bon leur sembleroit, de la fonction d'Héraclite, ou de celle de Démocrite.

velent ces vérités faintes & fublimes qui fuient les palais des monarques? La maladie de l'arbre eft dans les racines obfcures, & non dans cette tête qui paroît pompeufe. C'eft chez le payfan, chez le cultivateur, chez l'indigent, que ces vérités immuables fe font entendre avec l'énergie & la fimplicité de la nature. Là, fi le poëte eft habile, il pourra traiter de l'intérêt national avec plus de force, de fuccès, que s'il repréfentoit l'intérieur des palais. L'écorce de la plante n'eft pas la plante même, & les fondemens d'un vafte édifice atteftent fa chûte ou fa durée. Il n'eft point d'intérêt politique qui ne puiffe être faifi, difcuté avec la plus grande fagacité : il n'eft point d'homme, quelque obfcur qu'il foit, qu'on puiffe regarder comme étranger à la caufe publique; tout citoyen eft animé du même efprit, a les mêmes projets & les mêmes penfées.

On pourroit dans ces vues faire *le Commerçant*, qui réclameroit devant un miniftre la liberté du commerce, (*a*) & qui prouveroit que

(*a*) Puifque toutes les nations aujourd'hui ne peuvent plus vivre indépendamment l'une de l'autre & que le luxe utile peut feul combattre le luxe de fantaifie, il faut écrire à l'inftant fur toutes les banderolles flottantes de nos navires : *va, où tu voudras*. Les impôts appauvriffent le fouverain : quand les fouverains comprendront-ils cette vérité ? Que j'aime le commerce dans un port de mer ! comme ce peuple actif, ces flots de travailleurs, ce mouve-

toute entrave le gêne & bientôt l'anéantit. On pourroit déployer dans une belle scene politique, les raisons qui proscrivent ces droits usuraires, que le maltôtier exige au détriment de l'Etat, lorsqu'il seroit si facile d'exterminer le maltôtier avec ses exécrations (*a*) & ses misérables exacteurs. Une telle scene, revêtue d'un coloris touchant, intéresseroit sans doute la majeure partie des citoyens, tous victimes de cet abus qui obstrue les sources de l'abondance.

Le rappel de nos Freres exilés par Louis XIV pour des opinions dogmatiques, & qui demanderoient à rentrer dans leur patrie, offriroit aujourd'hui le sujet d'un Drame neuf & vraiment philosophique. On s'attendriroit à ce tableau, en voyant ces illustres infortunés soupirer après le champ de leurs peres, qu'un ze-

ment perpétuel, ces canaux, ces chemins, ces voitures, cette circulation vaste & facile annoncent la santé d'un Etat qui se porte bien! C'est le mouvement rapide du cœur qui lance le sang dans toute la machine & jusques dans les fibres les plus déliées. Obstruez ces canaux avec vos commis, vos péages, vos visites; vous retirerez moins en voulant devenir plus riche.

(*a*) Il y a en France plus de 100,000 employés des Fermes; c'est une armée dévorante, qui subsiste de brigandages particuliers, & qui est perpétuellement autorisée à faire la guerre à la partie indigente de la nation. Une armée ennemie seroit plus douce & plus traitable.

zele aveugle (a) leur a ravi, & venant offrir de nouveau à leur roi leur tréfor, leur fang, & leurs bras.

Et fi ces exécuteurs féroces, qui condamnent aux galeres, & quelquefois à la potence, un berger, parce que fon troupeau aura fuivi par inftinct une fource falée, étoient repréfentés fous les traits qui les caractérifent, on apprendroit enfin à la nation ce que font ces traitans, qui parlent aujourd'hui de beaux arts & de vers, (comme le bourreau parle quelquefois de compaffion & de pitié) fi polis dans leurs falons dorés, fi barbares devant leur tapis verd, fi âpres à retenir la moindre parcelle de leur odieufe ufurpation.

On pourroit ranger auffi dans l'égoïfme le plus révoltant la demande de ces privileges exclufifs avec lefquels on rompt la tête des miniftres. Comment un homme qui a quelque pudeur, ofe-t-il aux yeux de la nation expofer un monopole nouveau & vouloir le légitimer à jamais aux dépens de fes concitoyens ? Comment ofe-t-il arrêter l'induftrie & l'activité de ceux qui viendront après lui ? Qu'il foit récompenfé de fes découvertes, il le faut ; cela eft trop jufte ;

(a) Le fabulifte Efope, qui avoit le ftyle de l'efclave, difoit à Solon, qui avoit parlé librement à Créfus : *On ne doit point approcher des princes, ou on doit chercher à leur plaire.* Tu te trompes, répondit Solon : *il faut n'en point approcher, ou leur dire la vérité.*

L.

mais qu'il exige un impôt perpétuel & qu'il l'obtienne, voilà ce que l'on ne peut voir que fous le regne de la cupidité !

On a propofé avant moi de faire rentrer dans l'obfcurité certains fanatiques qui voudroient jouir un rôle, de les immoler au ridicule en plein théâtre, ou plutôt à la foire : c'eft un expédient facile & fûr pour corriger les fots à tête exaltée.

Enfin, pour démontrer qu'on peut traiter de nouveau jufqu'aux fujets de Moliere, fans l'imiter (*a*), on fait que Moliere s'eft beaucoup moqué des médecins, & qu'il a eu raifon, parce qu'ils font prefque tous en France des charlatans auffi ignorans que hardis, livrés à leurs fyftêmes homicides, & dévorés à la fois du démon d'orgueil & du démon d'avarice, refufant leurs fecours aux pauvres, & ne conve-

(*a*) On pourroit faire le Mifanthrope, qui par air méprife les hommes, ou celui qui ne voit dans les hommes que des vices & qui feroit fâché de leur trouver des vertus. Mais il ne faudroit jamais mettre fur la fcene un homme faifant profeffion publique de haïr les hommes, quelques injuftices qu'il en auroit reçues. Ce feroit à la fois un monftre d'orgueil, & un déteftable raifonneur, en ce qu'il rejetteroit fur l'efpece le crime de l'individu, & qu'il fe croiroit en droit de fe venger fur tous. D'ailleurs, il n'y a plus de vertus, ni de retour à efpérer pour celui qui dans le fond du cœur a méprifé le genre humain. En adoptant ce fentiment cruel, il n'a pu fans doute que fe connoître & fe rendre juftice à lui-même.

nant jamais que leur méthode eſt cruelle, même après qu'ils en ont reconnu l'abſurdité. Moliere ne s'eſt cependant moqué que du pédantiſme qu'ils affectoient; il tourneroit aujourd'hui en ridicule leurs phraſes gentilles, leur bel eſprit, leur afféterie, leur jargon flûté. Mais il appartiendroit à un philoſophe de reſpecter en même temps le petit nombre de ceux qui honorent leur profeſſion, ſans contredit la plus reſpectable de toutes, lorſqu'elle eſt dignement exercée. Quoi de plus intéreſſant à mettre ſur la ſcene qu'un naturaliſte occupé du bien-être de ſes ſemblables, veillant à leur conſervation, mettant ſa gloire à renouer le fil de leurs jours, rendant un fils à ſon pere, une épouſe à ſon époux, un héros à l'Etat, un grand homme à l'univers!

Et s'il nous falloit abſolument une fiction, que le poëte trace le tableau d'un monarque philoſophe; qu'on voie dans cette fable ſublime, le repos & le bonheur de l'Etat, à côté de ſa ſplendeur & de ſon abondance.

Il y a un grand homme, un vrai légiſlateur, qui marchant ſur les pas de Platon & de Loke, & les ſurpaſſant peut-être, a fondé la paiſible ſociété des Quakers. Penn eſt ſon nom: ſes loix ont eu plus de vigueur & de force que celles que les conquérans ont imprimées par la terreur des armes. Un peuple vertueux les ſuit, les adore, & trouve en elles la ſource de tous les biens. A peine le nom de cet homme rare eſt-il

forti de l'obfcurité, tandis que la renommée nous répete inceffamment les noms de tant d'hommes fanguinaires. On a tenté même de le bleffer des fleches du ridicule. J'ai vu d'autres perfonnes penfer que *Philadelphie* étoit le nom d'une ville imaginaire & faite pour un roman. Ne pourroit-on pas montrer fur la fcene l'ame fimple & grande de ce philofophe unique, dont je ne commencerai pas ici l'éloge, parce que je ne le finirois point de fitôt (*a*) ?

(*a*) Penn étoit animé par le fentiment du plaifir de fonder une fecte où puiffe enfin s'établir la félicité publique; fentiment généreux, actif, inconnu à tant d'autres, & qui paroît même une folie au plus grand nombre. C'étoit un cœur véritablement attendri fur le malheur des hommes, & qui mettoit fa gloire à diminuer leurs calamités. C'eft le premier homme (& ceci doit être remarqué) qui ait fait fervir la religion à profcrire le grand crime des rois, la guerre. L'expreffion de fes loix eft claire, pofitive, abfolue, comme la voix augufte de la nature. Sans ce légiflateur trop peu connu, trop peu célébré, en voyant chez toutes les nations les plus éclairées la raifon obfcurcie & la férocité dominante, on auroit pu attribuer à l'homme une perverfité naturelle; mais j'ofe le dire, il a reftitué à l'humanité toute fa gloire en formant cette vertueufe république, qui, cachée dans un coin de la terre, eft à la fois le modele & la condamnation du refte du monde.

CHAPITRE XV.

Réponse à quelques objections.

Ce genre, ai-je entendu dire, est fort aisé; il sera le refuge des plus médiocres littérateurs. Qui ne fera pas un Drame ? un Drame en prose ! — Qui ? celui-là-même qui aura fait une bonne tragédie; car il ne suffit pas d'avoir appris par cœur, Corneille, Racine, Voltaire, Crebillon, de s'être fait un esprit imitateur, de voler leurs hemistiches, de rimer richement : il faut avoir étudié le monde, les hommes, les caracteres; il ne faut point être neuf aux usages & aux détours de la vie civile; il faut avoir réfléchi longtems, profondément, & bien connoître les convenances. Il n'est pas possible d'ignorer ces détails pratiques, ces entr'actes de la vie humaine, qui, en liant les grandes scenes, forment le véritable tableau du monde social. Il faut la main sûre d'un philosophe pour mêler le simple & le familier avec le sublime, pour avoisiner le plaisant au pathétique, sans confondre leurs nuances & sans les rendre opposées & choquantes (*a*). Tous ces faiseurs d'insipides tragédies

(*a*) L'Odyssée n'a-t-elle pas un mélange du pathétique & du familier, & ne respire-t-on pas dans ce poëme une na-

ne soupçonnent pas même combien les conditions jettent de diversité dans les idées des hommes. Au lieu de caracteres vrais & naturels, l'auteur nous offre le sien; & nous bâillons.

On contestera l'utilité du genre. Mais comparons les deux Joueurs du théâtre françois. Celui de Regnard m'offre un homme que je ne plains point, vil dans ses mœurs, lâche dans sa conduite. Qu'il est bien différent dans Beverley! cet infortuné a une femme aimable, tendre, vertueuse, un enfant en bas âge. Je vois les pieges qu'on lui dresse. Sa misérable passion l'y conduit malgré lui. Quand il se trouve dans l'abîme, quand le désespoir le force à s'empoisonner, alors je me recueille, je frémis sur moi-même, je sens que dans la même situation je pourrois me rendre coupable du même crime. Que l'effet est différent! Quel est le plus propre de ces deux spectacles à guérir un joueur?

Quand Moliere ouvrit une nouvelle route, il éprouva les oppositions que l'habitude produit sur les hommes. Le Parterre ne sçavoit quel accueil faire à ce genre, auquel il n'étoit pas accoutumé. Les comédiens qui ne jugent que par comparaison, appelloient les pieces de Moliere des pieces bizarres (*a*), comme on appelle aujourd'-

ture plus douce & plus naïve que celle qui anime la superbe Iliade?

(*a*) Ces gens qui citent le plus souvent les noms de Corneille, de Racine, de Boileau, de Moliere, de La

hui nos Drames. Si ce grand homme n'avoit pas eu le courage de se roidir contre les difficultés, de voir la chûte du Misanthrope d'un œil tranquille, de ramener le public par la farce du Médecin malgré lui, de savoir penser qu'une nouveauté sensée a un effet invincible, & que les applaudissemens répareroient l'injustice qu'il avoit essuyée ; notre théâtre, peut-être encore

Fontaine, & avec des points d'exclamation, les auroient harcelés à coup sûr s'ils avoient vécus de leurs tems ; & la preuve en est qu'ils attaquent avec indécence les grands hommes, leurs contemporains. Ils ne louent les premiers que parce qu'ils sont morts, & que c'est un moyen de plus de nuire aux vivans. Il est sûr qu'un auteur qui se porte bien n'obtiendra jamais, quelque génie qu'il ait, les hommages qu'on lui rendra lorsqu'il ne sera plus. Foibles juges que nous sommes, jaloux même à notre insçu, notre respect dépend beaucoup plus de notre imagination que de notre raisonnement. On n'a point vu Corneille, Moliere & Racine ; on se les figure comme des demi-dieux : on outre l'éloge, comme on a outré pendant leur vie la censure. Les hommes de génie vivans ne paroissent guere que des hommes. En effet, on les a vu, on a mangé avec eux, on est entré en familiarité avec leur personne, on a surpris leurs foiblesses. Tout cela tourne au détriment de leurs ouvrages. Un écrivain qui se rendroit invisible obtiendroit, à mérite égal, plus de suffrages. O gens du beau monde, phrasiers élégans, & vous, bien moins légers, tristes & pesans journalistes, cerveaux durs, modifiés pour l'erreur, jugez-vous d'après ces faits, si vous savez vous juger.

dans l'enfance, n'en attireroit pas moins l'admiration de nos critiques.

Et qu'importe au poëte que fes perfonnages foient d'un rang élevé, ou d'un état vulgaire ; ils exiftent, ils lui appartiennent. La nature fera-t-elle fubordonnée au pinceau du poëte, ou le poëte à la nature ? Je veux l'embellir, la corriger, dira un critique. La corriger, mon ami ? corrige-toi toi-même de la folie de penfer pouvoir faire mieux qu'elle.

Les adverfaires du nouveau genre ne citent que des noms d'auteurs dont ils font à leur gré des légiflateurs, quoique ceux-ci n'y aient jamais penfé. Ils croient nous épouvanter avec ces grands noms, comme ces théologiens qui, au lieu de raifonner, citent les peres de l'églife. Nous, nous leur citons des hommes à peindre. Qu'ont-ils à répondre ?

N'eft-on pas étonné d'entendre dire à M. de Voltaire que tous les caracteres font épuifés ? Le penfe-t-il lui-même ? ou voudroit-il plutôt nous le faire accroire ? ou bien auroit-il deffein de fermer la carriere après lui ? Il donne pour raifon qu'il n'y a dans le monde que fept à huit caracteres vraiment comiques. Mais il s'agit bien ici de comique. Le beau eft répandu fur la face de la nature, il n'a point d'autres bornes que celles de cette mere féconde des êtres ; & l'on penferoit que quelques poëtes auroient tari ces fources éternelles, d'où jailliffent prefque à l'infini tous les traits qui renouvellent

& diversifient ce merveilleux spectacle! Le vaste livre du monde n'est-il plus ouvert, ou plutôt à force de raisonner & de discuter ne savons-nous plus sentir & voir?

Quand M. de Voltaire a fait l'Enfant prodigue, Nanine, l'Ecossoise, la mort de Socrate, il n'a point manqué dans ses préfaces de préconiser ce nouveau genre ; mais dès qu'il fait une tragédie, il change d'avis, il foudroye, il détruit les principes qu'il a avancés la veille : il est aisé de s'en convaincre en comparant ses diverses préfaces (*a*); c'est une petite contradiction dans laquelle il est tombé sans s'en appercevoir, & qui ne tire pas à conséquence.

Enfin, ce genre tant persécuté n'a point reçu tout son développement; il est encore au berceau, & nous le voyons combattu, à la fois, par l'envie, la sottise & l'ignorance. Et quel homme a le droit de limiter l'art! ne tient-il pas à la perfectibilité, qui fait le caractere distinctif de l'homme? Le préjugé, (comme l'a dit quelqu'un) est la premiere idole de la paresse. La paresse a prononcé contre ce genre utile; il ne faut pas le juger sur les essais qui

(*a*) La concordance des idées de M. de Voltaire en fait de littérature, seroit difficile à établir ; il a presque toujours écrit pour le moment & selon le besoin : tantôt Athalie, par exemple, est le chef-d'œuvre de l'esprit humain, tantôt c'est une piece froide, sans intérêt & sans vraisemblance, &c

ont été publiés. Quand on auroit fait deux cents mauvais Drames, cela ne prouveroit rien, sinon que ce genre est plus difficile qu'un autre. Il y a deux mille pieces de théâtre qu'on ne repréſente plus, qu'on ne lit plus, dont les noms mêmes ſont oubliés; & je connois déjà pluſieurs Drames qui réuſſiſſent beaucoup à la repréſentation, & qui ſe ſoutiennent à la lecture. Je puis prédire, enfin, que ce genre bien traité eſt fait pour exciter l'idolâtrie de la nation, & qu'elle abandonnera bientôt le ſuperbe Agamemnon & le bouillant Achille pour le ſimple & honnête Bourgeois, qui fera parler éloquemment la raiſon, la vérité & le ſentiment.

Un écolier ſort du college, & à force d'entendre parler de tragédies, dans tous les cercles, il ſe dit: ,, ſi je puis auſſi faire une tra-,, gédie, je ſerai un homme conſidéré". Il a les oreilles remplies de ces grands noms, que chaque bouche répete: ils échauffent ſon cerveau; ſa mémoire eſt peuplée des hemiſtiches de nos tragiques. La Déeſſe Réminiſcence lui a paſſé la main ſur le front. Le méchaniſme des vers ne lui eſt pas étranger: Richelet repoſe dans ſon arriere-cabinet. Il ne s'abaiſſe pas à faire un Drame, il n'en a pas même l'idée: il faut plus que des yeux pour lire dans le livre du monde. Il fouille le recueil volumineux (*a*)

(*a*) C'eſt un recueil en douze tomes qui contiennent à peu près cent vingt pieces de théâtre; ce ſont les cata-

des anciennes pieces de théâtre, indécis d'abord
sur le choix, mais bien réfolu à recrépir quelques-unes de ces pieces antiques. Le fujet eſt
enfin trouvé: il va à la chaſſe des perfonnages;
il prend d'un côté un monarque Egyptien, de
l'autre un miniſtre Ottoman, coud une princeſſe de Perſe, & attele, à ce ridicule aſſemblage, un ambaſſadeur Parthe (*a*) : il oblige,
bon gré malgré, ces divers perfonnages à respirer dans la ville dont le nom lui paroît le
plus harmonieux. C'eſt ainſi que de deux ou
trois vieilles tragédies il en compoſe une nouvelle. Quand il a accouplé deux rimes, il dit:
voilà deux vers; il en fait quinze cents de cette
force. Le ſoir, dans les promenades, au caffé,
dans les cercles, il dit à l'oreille de ceux qui
veulent l'entendre, & de cet air myſtérieux ſi

combes des héros tragiques. C'eſt-là que nos auteurs vont
pécher un bras, une jambe, un tronc, pour en compoſer un individu quelconque, qu'ils habillent enſuite de
leur mieux, & *à la moderne*; mais il arrive ſouvent que le
ſquelette paré a deux membres qui ne peuvent s'emboëtter l'un dans l'autre, & que tel bras ne lui appartient
pas plus que telle jambe n'appartient à tel ſaint enchâſſé
& fêté.

(*a*) Outre que l'imitation ſervile eſt deshonorante, elle
étouffe les difpofitions naturelles; & quelquefois tel homme né avec un talent qu'il a méconnu, à force de ſe modéler ſur autrui, eſt parvenu, après beaucoup de réflexions
& de travaux, à ſe rendre un homme médiocre. Pourquoi
ne pas prendre tout de ſuite la nature pour modele?

naturel à l'amour-propre : ,, J'ai une tragédie ,, dans mon porte-feuille, tragédie qui a été ,, admirée de ce petit nombre qui a du goût, ,, & dont la voix formera inconteftablement ,, la voix de la poftérité (*a*)". Auffitôt quatre ou cinq bourgeoifes, ou non-bourgeoifes, fe pâment du plaifir d'écouter la premiere lecture, & de donner des confeils au jeune auteur. On prend jour: il lit ; on ne refpire plus ; c'eft un aftre qui fe leve; on l'apperçoit déjà dans fon midi & couronné de fplendeur. Si par hazard quelqu'un, moins enthoufiafte, ou plus vrai, ofe produire quelques remarques, notre poëte défend chaque hemiftiche avec la même chaleur qu'une lionne (*b*) défend fes petits. L'obfervateur fe taît. On intéreffe les comédiens, on flatte leur vanité, on fait femblant de les eftimer, & pour dernier trait de politique on leur abandonne les honoraires. La piece eft reçue, & les confidens mêmes la trouvent

(*a*) Marcatus a comparé les petits auteurs aux poules, qui réveillent tout un village pour avertir qu'elles ont fait un œuf.

(*b*) Le Pere Garaffe dit affez plaifamment: quand un mauvais auteur a beaucoup plus travaillé pour faire un déteftable ouvrage, qu'un bon auteur pour en compofer un excellent, alors Dieu ayant pitié du premier lui donne une fatisfaction perfonnelle, qu'il ne faut pas lui envier; ce Dieu plein de bonté ayant fait le même préfent aux grenouilles des marais, qui s'admirent dans leur chant.

excellente. Elle eft affichée : tout Paris y court; la toile fe leve; l'acteur favori du public, & favorifant à fon tour l'humble auteur, fe démene en furibond. Le parterre eft tranquille, attentif & froid; après trois quarts d'heure de patience & d'ennui, il commence à devenir tumultueux. On bâille, on rit; les épigrammes circulent: les fergens aux gardes, malgré leur habit bleu, perdent toute autorité pour contenir les plaifans, & chacun finit par s'écrier tout haut: ,, mais, comment ,, une pareille rapfodie a-t-elle pu entrer dans ,, l'augufte mémoire de ces Meffieurs" ? La toile tombe, & les protectrices du jeune homme font tout étonnées de la cruauté du public (a).

―――――――――――――

(a) On pourroit faire une nouvelle Métromanie. L'auteur a peint un poëte, auquel on s'intéreffe & qui annonce des talens : d'ailleurs il a de l'honnêteté, des vertus, de la dignité dans le caractere. Mais ne pourroit-on pas peindre cette incurable folie, qui écarte des emplois civils une foule de jeunes gens, qui ufent leur jeuneffe à rimer d'une maniere déteftable, qui fe rendent incapables de toute autre occupation, & qui défefperés enfuite d'être tombés dans la carriere, fe mettent à injurier ceux qui les ont dévancés. Point de créatures plus méchantes & plus dangereufes que les mauvais écrivains & les femmes laides. L'envie diftille fon poifon fur toutes leurs idées. Ces infortunés auteurs deviennent fatyriques, fans être nés méchans, fans avoir même le talent de la fatyre. Ils font des *Dunciades* & autres plats écrits, & ne peuvent

Si ce jeune homme, au lieu de faire parler les rois qu'il ne connoît pas, & trâmer une conspiration à laquelle la candeur de son ame le rend fort inhabile, eût saisi quelqu'aventure touchante, se fût étudié à connoître les caracteres qui l'environnent, eût entendu le cri du véritable malheureux qui retentit jour & nuit à son oreille, eût suivi un fait récent & connu, en eût approfondi les détails & démêlé les rapports, peut-être n'auroit-il pas mieux réussi ; mais du moins on auroit reconnu une intention, des vues honnêtes, un peu de logique & du sentiment : on n'auroit pas vu un cerveau blessé, qui fait une tragédie qu'il seroit impossible d'asseoir sur aucun point du globe, qui fonde un trône imaginaire, pour y placer un fol tyran, qu'il poignarde avec une gaucherie insigne, & qui, pour comble de démence, estime avoir fait un chef-d'œuvre (a). Ce n'est

se faire lire, tout mordans qu'ils sont ; ennuyeux avec médisance, ce qui est bien la preuve d'un talent réprouvé. Ils se rendent odieux à tous les honnêtes gens, & se croient redoutables parce qu'ils ont sçu blesser. Que de peres de famille applaudiroient à une piece de cette nature, si elle servoit à éclairer les malheureuses victimes, qui courent follement au mépris, en croyant arriver au temple de la gloire !

(a) Beaucoup de poëtes pensent qu'il ne faut que des vers dans une tragédie ; ils ne parlent que de la poësie, de style, comme de ce qu'il y a de plus recommandable ; ils

pas toujours la chûte d'une piece qui fait tort à un auteur, c'eſt le ridicule d'un ouvrage inſenſé, (a) qui ſe produit encore à l'impreſſion avec une effronterie ſcandaleuſe.

CHAPITRE XVI.

Des Etudes du Poëte.

Mais comment le poëte aura-t-il en lui-même la ſenſence univerſelle du ſçavoir ? comment ſe métamorphoſera-t-il en ſes perſonnages ? comment épouſera-t-il leurs idées & leurs ſentimens ? En fermant ſes livres, en fréquentant les hommes, en allant viſiter l'homme de cour, le financier, l'avocat, la marquiſe, en entrant dans la boutique du marchand, dans l'attelier de l'artiſte, en voyant

oublient le plan, l'économie, les caractères, les mœurs, la vraiſemblance : auſſi font-ils par-ci par-là quelques bons vers, & des pieces déteſtables.

(a) Depuis 1756, que j'ai commencé à ſuivre le théâtre de la capitale, juſqu'en cette préſente année 1772, j'ai vu tomber, pour ma part, environ quarante-trois pieces. J'en ai la liſte en poche, mais je ne la donnerai pas, ne voulant offenſer perſonne. D'ailleurs je pourrois reſſembler à ce potier d'Athenes, qui à chaque convoi funebre mettoit un clou dans un vaſe de bois, & qui finit lui-même par tomber dans ſon ſabot.

le peuple, (*a*) en ne dédaignant pas les personnages qui dans les conditions les plus basses, ou pour mieux dire, les plus utiles, peuvent fournir des coups de pinceau à la vérité & à l'intérêt du tableau.

Plus les choses sont à portée de nous, moins nous y faisons d'attention : elles nous deviendroient plus familieres, si nous arrêtions les yeux sur ce qui nous environne. Mais nous existons toujours où nous ne sommes pas ; le propre de l'imagination est de déserter les lieux d'où elle s'élance, & d'aggrandir ce qui est loin d'elle. L'homme dédaigne les objets voisins, parce qu'il croit les connoître ; alors il n'ajoute foi qu'à ses yeux, & ne va gueres plus loin. Nous touchons ce qui est loin de nous, par un raisonnement d'autant plus fin que nous ne pouvons le toucher que par l'organe de la réflexion. Les secrets de la politique la plus obscure (*b*)

sont

───────────────

(*a*) Après s'être enfoncé dans la métaphysique, avoir voyagé dans l'antiquité, avoir fouillé l'histoire, après bien des détours & des écarts, quand on a l'esprit sain, il en faut revenir à la connoissance de l'homme considéré dans ses relations sociales : alors on tient un objet sûr, vaste, utile, & qui satisfait l'esprit. Mes chers confreres, nous sommes arrivés à cet heureux point de vue, n'en sortons pas, je vous prie, & nos ouvrages y gagneront.

(*b*) La premiere question des Athéniens étoit, *quelle nouvelle ?* C'est celle aujourd'hui des gens de lettres. J'avoue

font découverts & dévoilés par des gens qui n'ont jamais vu ni Versailles, ni la Cour. Les Mémoires historiques qu'on y écrit, sont fautifs, & ne contiennent que des faits isolés, sans principes & sans liaison. Enfin nous sommes tous, plus ou moins, comme ces pédans, qui sçavent l'histoire ancienne, possedent le droit d'Allemagne, & qui ignorent l'histoire de leur pays & la coutume de leur province.

Rien de plus rare qu'un observateur attentif, qui replie sa vue sur ses proches & sur ses voisins. On a vu des hommes vivre ensemble plusieurs années, sans se connoître, & ne point faire attention à des traits caractéristiques qui frappoient tout œil étranger. On ne consulte que l'écorce, & l'intérieur échappe. On examine moins, à mesure qu'on croit avoir moins besoin d'observer, & quelquefois le premier coup d'œil jetté sur un homme l'a mieux pénétré qu'un an d'expérience. On s'accoutume à tout, aux défauts les plus frappans, & le caractere de votre ami n'est plus le sien, c'est votre propre ouvrage. Tout le monde ne porte pas, comme Moliere, des tablettes en poche, & ne marque pas les paroles naïves qui échappent à l'homme dans ces momens, où, las de se contraindre, il oublie de se déguiser.

que je la fais, & que je l'entends volontiers. Quoi de plus intéressant que ce qui se passe au moment où j'écris !

Tout le monde n'apprécie pas ce que vaut un geſte, un regard, un ſilence, comme l'immortel Richardſon, qui (dit l'hiſtoire de ſa vie,) vécut douze années dans la ſociété ſans preſque ouvrir la bouche, tant il étoit occupé à ſaiſir ce qui ſe paſſoit autour de lui. Une ſeule famille qu'il obſerva dans les nuances les plus détaillées des caracteres qui la compoſoient, ſuffit à lui révéler le ſecret de toutes les autres; & ſi l'ame de l'homme, comme on l'a dit, eſt l'abrégé de l'univers, ce fut lui qui trouva que cette vérité n'eſt pas tout-à-fait illuſoire (a).

Que ſert le plus à découvrir le caractere de l'homme? Ce ſont les petites actions, ces traits imperceptibles que l'écrivain médiocre n'apperçoit pas, & que le génie ramaſſe ſcrupuleuſement. Un auteur qui n'a qu'un eſprit fin, l'a ſouvent faux; il imagine, au lieu de

(a) Le Marquis de Dangeau appercevoit dans les jeux de hazard, un ſyſtème, des rapports, une ſuite, là où les autres ne voyoient rien que les caprices du ſort. De même dans une foule d'actions, qui ſemblent indifférentes, l'obſervateur démêle des traits qui ſont liés intimément, quoiqu'ils paroiſſent iſolés. Un chaînon apperçu détermine la marche du caractere. L'œil d'un Richardſon ſçavoit du cahos des événemens tirer purs & ſans mélanges ceux qui devoient former ſous ſon pinceau l'exacte & parfaite reſſemblance; il devinoit, dans un homme, les motifs de ſes actions, peut-être inconnus à lui-même.

voir: il fuppofe, au lieu de remarquer ; il ne fait qu'appercevoir, fans mûrir la fenfation qu'il reçoit, & il fe trompe. La pénétration voit en grand, & les détails alors naiffent d'eux-mêmes : la fineffe croit voir les détails, & les maffes lui échappent.

Sans vouloir me donner ici les airs de me comparer à Moliere ou à Richardfon, j'avouerai que j'aime Paris (*a*) uniquement, parce que c'eft-là que jouent toutes les paffions, & que leurs rapports multipliés enfantent plus de fcenes originales. Chaque homme que je rencontre dans les rues me parle, fans me dire mot ; je lis fur toutes ces phyfionomies quel intérêt fecret les agite. Il n'eft pas difficile de deviner l'état d'après l'extérieur, quoique le cofthume foit à peu près le même. Eft-il un tableau plus mouvant & plus propre à fatisfaire l'avide curiofité du philofophe ? Tous ces êtres ambulans, à force d'être noyés dans la multitude, fe déguifent moins là que partout

(*a*) Singuliere ville ! où tandis que l'un écrit le *Syſtême de la Nature*, ou *le Bon Sens*, l'autre fait imprimer un mandement qui vous permet gravement de manger des œufs : fottifes extrêmes des deux parts. Ville unique ! où un fimple mur mitoyen voit d'un côté un chœur pieux de dévotes & aufteres carmélites, & de l'autre les fcenes plaifantes & libertines d'un joyeux férail ; où dans la même maifon, l'un rêve à placer un million, & l'autre à emprunter un écu.

ailleurs. Les mœurs particulieres y sont assurément très républiquaines, & semblent vouloir compenser ce qu'elles ont perdu d'un autre côté. On ne sçauroit accuser la monotonie du spectacle. A chaque pas, c'est une combinaison nouvelle; & se promener dans Paris, c'est apprendre & jouir (*a*). Je jette un coup d'œil sur cet homme qui, nonchalamment couché au fond de son équipage, ne s'embarrasse pas des cris affreux que jette la populace à l'approche de ses rapides & dangereux coursiers ; le regard de cet homme qui passe, me révele son ame (*b*), il diroit à haute voix : *je vous mé-*

(*a*) Le poëte n'a pas besoin de maison de campagne, située au fonds des bois, ou sur le bord de la mer ; à toute heure il est en son pouvoir de rentrer au dedans de soi, comme dans un cabinet impénétrable ; nulle part il ne trouvera de retraite plus tranquille, ni plus libre. Seul, au milieu de la foule, il pourra recueillir en silence les idées & les sentimens que lui auront amenés le spectacle des événemens & les scenes journalieres des actions humaines.

(*b*) O visage de l'homme ! ô miroir, plus vrai, plus expressif, que son geste, son discours, & même son accent ! tu peux te déguiser quelquefois ; mais tu ne peux éteindre ce rapide éclair qui part du cœur. Il a un cours involontaire, il brille dans les yeux du fourbe même : il le sent, & tire le rideau ; il voudroit commander à son ame ; mais elle s'est échappée, elle a percé ses enveloppes, elle s'est laissé voir à nud, malgré tout effort contraire. Le poëte doit croire à la physionomie ; tout con-

prise, vous tous, malheureux faquins, qui vous trainez à pied, que fon langage ne feroit pas plus intelligible. S'il connoît auffi ma langue, il doit entendre, lorfqu'il me regarde, ce que je lui réponds, fans fiel.

Enfin je ne connois pas de livre plus nouveau, plus moral, plus inftructif, plus intéreffant, plus curieux à faire, en tout fens, qu'un livre fur Paris. Ce feroit à un Lieutenant de Police (*a*) à en fournir les matériaux, & à un homme de génie à faire le refte. Combien de mondes dans le monde! a dit une femme d'efprit.

Mais pour connoître les autres, un poëte doit bien fe connoître foi-même. Or rien n'eft plus éloigné de nous que nous-mêmes. Quand on a la connoiffance de foi, il n'eft pas difficile d'avoir la connoiffance d'autrui. On envifage la nature & l'homme, en fondant fon ame. Envain l'amour-propre foulevant fon

fidéré, elle eft moins fautive que toute autre apparence. On forme fon langage, fes manieres, fon ton, fon attitude, fon ftyle; mais la phyfionomie moulée, pour ainfi dire, par le caractere intérieur, eft indeftructible, comme lui.

(*a*) Que de faits réfident dans le cerveau d'un pareil homme! que d'inftructions fon ame reçoit à chaque inftant! Dépofitaire des fecrets les plus cachés, c'eft lui qui connoît peut-être les premiers & invifibles refforts, c'eft lui que devroient confulter le philofophe & le légiflateur.

miroir complaifant voudroit nous infinuer que nous n'avons pas les défauts de nos femblables ; fi l'examen fe fait rigoureufement, il nous éclairera autant que nous voudrons l'être. Dès que nous avons détourné nos regards de deffus nous, (a dit un moralifte,) nous nous fommes apperçus ; il n'y a plus de fophifmes, de diftinctions, de fimulacres trompeurs entre notre confcience & nous: notre intérieur eft apperçu par nous, comme il l'eft par Dieu même; nous pouvons rejetter fur la violence des paffions nos injuftices, mais nous ne pouvons nous en dérober la connoiffance (*a*).

Et pourquoi l'homme qui paroît le plus groffier, a-t-il cette connoiffance, peut-être plus pure, plus exquife, plus prompte, que le plus beau génie qui careffe volontiers fes propres défauts ? C'eft que chaque homme a le germe de toutes les paffions, & que celui qui parle le moins fent peut-être le plus vivement ;

(*a*) L'art du dialogue, fi peu perfectionné dans nos meilleurs poëtes, confifte, fi je ne me trompe, à fe bien connoître, à fentir ces deux êtres qui réfident au dedans de nous, ce *double moi* de Pafcal, l'un, qui eft l'inftitut de la nature, & qui nous domine ; l'autre, l'inftinct de la volonté, qui s'efforce à maîtrifer fon adverfaire: tour à tour vainqueurs, tour à tour vaincus, ils font toujours dans une lutte éternelle. Quand le poëte aura fuivi l'art du foliloque, qu'il fe fçra vu fans détour, qu'il aura fondé fon ame, l'art du dialogue, fi rare aujourd'hui, lui deviendra familier.

c'eſt que nos facultés ſont ſans nombre, mais le plus ſouvent endormies. Sçachons les éveiller. Que le poëte ſoit de bonne foi avant tout, & ſe diſe: ,, j'ai été ſujet à telle erreur; la vanité, l'entêtement m'ont conduit à tel danger: un intérêt trop vif m'a fait commettre cette injuſtice. J'ai applaudi, malgré mon inimitié ſecrette, à tel talent que j'ai voulu rabaiſſer publiquement." Qu'il ſoit de bonne foi, dis-je, & il y gagnera doublement; il perfectionnera à la fois ſon ame & ſon talent (*a*) : en garde contre les preſtiges de l'orgueil, & ſçachant combien l'homme eſt foible, inconſtant, variable, il connoîtra mieux ſa force: ayant apperçu l'image de ſon être, il aura ſaiſi le prototype de ſes ſemblables, il aura la clef de tous les cœurs (*b*).

―――――――――――――――――――――――

(*a*) Le plus grand ſecret pour le bonheur, a dit quelqu'un, c'eſt d'être bien avec ſoi. On en pourroit dire autant du génie. Comment planer & porter ſur les objets un coup d'œil ſupérieur, ſi l'on n'a point appris à ſon ame à s'élever, & à ſe mettre au-deſſus de ces petites & miſérables paſſions qui la rabaiſſent vers la terre.

(*b*) Le charme le plus flatteur que l'on puiſſe goûter dans un ouvrage, eſt d'y ſentir le caractere d'un homme de bien, qui a écrit d'après ſon cœur & devant ſa conſcience: il en réſulte je ne ſçais quelle vérité, qui entraîne & qui fait chérir l'auteur, quand même il ſe tromperoit, ou qu'il auroit négligé certains agrémens fort précieux à la frivolité de ſon ſiecle.

L'homme, quand il le veut, est un animal qui se connoît bien. Que de fois nous rougissons dans la solitude, lorsque notre mémoire nous rappelle les momens où la honte & les reproches ont été les châtimens de nos déréglemens ou de notre imprudence : on ne peut se dissimuler les affronts qu'on a reçus, & l'on s'avoue à soi-même qu'ils étoient justes & mérités. Qui ne connoît pas ses foiblesses, les petitesses de son caractere, les foibles ressorts qui le mettent en action ! qui n'a pas le secret de sa vanité, & ne tremble qu'un œil scrutateur ne vienne à saisir le trait subtil & caché qui le caractérise ! Voilà pourquoi la raillerie & la satyre qui tombent sur un autre, nous font sourire, parce que nous paroissons exempts de coups dont un autre est frappé ; semblables presque tous à ces vieillards, qui ne peuvent sentir un déplaisir extrême en apprenant la mort de leurs amis, parce qu'il leur semble que le trepas ayant pris une victime, a publié avec eux une trêve nouvelle (a).

Il ne tient donc qu'au poëte de bien connoître les autres, en ne craignant point de s'appercevoir & prenant le courage de se son-

(a) Le poëte comique nous charme peut-être, parce que ne dévoilant, avec tout son génie, que la moitié d'un caractere, nous nous réjouissons de voir l'autre moitié, dans l'ombre, demeurer inaccessible à la subtilité de ses pinceaux. De-là naît le plaisir de la ressemblance saisie, & de la ressemblance méconnue.

der sans foiblesse & sans amour-propre; & cela est possible, comme on se fait à soi-même une opération lente & douloureuse, qu'on ne pourroit supporter de la main d'autrui.

CHAPITRE XVII.

Développement du Chapitre précédent, vu du côté des Voyages.

APRES que l'Ecrivain aura descendu en lui-même, lorsqu'il aura formé l'instrument dont il doit se servir envers les autres, lorsqu'il aura établi un juste rapport entre le monde & lui, qu'il se sera bien interrogé, il apprendra plus facilement ce qu'il doit aimer ou haïr alors : qu'il paroisse avide de recevoir des sensations neuves & multipliées, qu'il voyage, c'est-à-dire qu'il apprenne à perdre les préjugés qui lui étoient les plus chers, ceux de son pays, ceux de ses livres, qu'il apprenne à estimer ce qui est loin de lui, qu'il contemple les gouvernemens, les mœurs, les folies raisonnées de chaque peuple, qu'il perde l'habitude de sourire avec dérision ou dédain ; car l'écorce n'est point l'arbre : qu'il arrête une vue attentive sur les tableaux curieux que varie & distribue la face inégale de l'univers. *Qui mores hominum multorum vidit & urbes.*

Les images que l'on reçoit en rasant le sol de chaque climat, soit sur le sommet d'une haute montagne, soit dans une plaine sans bornes, soit sur le bord de la mer, ont un caractere d'élevation, de force & de grandeur, qui fait tout de suite reconnoître que ces idées-là n'ont pas été puisées dans les feuillets d'un volume, mais qu'elles se sont enflammées à la source auguste de toutes les images fortes & majestueuses.

Qu'il entre dans les chaumieres, où il verra des enfans à moitié nuds, sucer des pommes sauvages, au lieu du pain qui leur manque : qu'il entre sous les tentes, où il verra les peres de ces petits malheureux vendre leur sang par famine, & prodiguer leur vie pour des intérêts qu'ils ne connoissent pas : qu'il entre dans les hôpitaux, où toutes les souffrances sont réunies. Il connoîtra autrement que par récit le tableau immortel des miseres humaines. La pitié pénétrera tout son être, & ces semences actives d'idées mâles & généreuses germeront un jour pour attendrir ceux qui peuvent remédier à tant de maux ; (*a*) car ceux-ci,

(*a*) La peine la plus cruelle pour un écrivain n'est pas sans doute la persécution que lui attirent son courage & son amour pour la vérité ; c'est d'appercevoir à chaque pas la possibilité du bien, & son inexécution volontaire. Alors est-il en lui de se taire & de se modérer ? Je plains ceux qui se font un devoir du silence. *Difficile est satyram non scribere*, a dit Juvenal. Ce que la justice n'a pu sur

quoiqu'on en dife, ne viennent point certainement de la nature.

Si la fortune ravit au poëte le pouvoir de s'enrichir de ces précieufes connoiffances, qu'on ne recueille, hélas! qu'à prix d'argent, qu'il ne manque pas, du moins, dans la ville où il habite, une fête publique, une affemblée, une revue, une pompe folemnelle; qu'il entre dans les temples, aux promenades, dans les lieux de divertiffemens; qu'il aille partout où eft la foule, qu'il apprenne à lire fur tous ces fronts animés & ouverts: c'eft-là que réfide le germe enveloppé de fes ouvrages futurs.

Les idées que nous acquérons par nos propres organes, defcendent bien autrement dans le fonds de notre ame, & s'y gravent avec bien plus de profondeur que celles que nous recevons par réflexion. Les premieres, toujours originales, feront frappées au coin d'une expreffion qui révelera l'énergie de la fenfation (*a*);

vos têtes, dit Montaigne, c'eft raifon qu'elle l'ait fur votre réputation. *Bonis nocet, qui malis parcit.*

(*a*) Ah! quand un auteur eft bon, quel charme fe répand dans fes ouvrages! comme fon ame attendrit fon expreffion! comme elle devient douce, énergique & facile! Lifez Montaigne, La Fontaine, Fenelon, Rouffeau: vous les adorez, ces écrivains, parce que vous fentez qu'ils ont véritablement aimé les hommes. Homme bon! ah! titre divin! que vous furpaffez celui d'homme de génie. On a imité quelquefois le génie avec de l'efprit; mais on n'imitera jamais le fentiment intime de la bonté: cette qualité rare & précieufe eft inhérente à l'ame.

les autres ne feront que copies, & l'on reconnoîtra à leur foible & languiffante empreinte, l'effet de la mémoire, du raifonnement, ou, ce qui eft plus froid encore, de l'effort d'efprit.

Il eft un homme, (&, malgré une répugnance fecrette, je ne puis ici me difpenfer de rapporter ce fait,) il eft un homme obfervateur qui, fans être né dur & inhumain, fuit depuis trente années les exécutions qui fe font à la Greve. Dès qu'il entend crier une fentence, il fort de chez lui & va fe placer au pied de l'échafaud. Ce n'eft point un méchant, ou une ame qui ait befoin d'être remuée fortement; c'eft un homme qui, vivement frappé du paffage de la vie à la mort, va recueillant tous les faits qui peuvent l'éclairer fur ce moment extrême & décifif. Il obferve l'homme à l'inftant où ordinairement il ne ment plus, où feul, aux prifes avec la mort, il montre fon courage ou fa foibleffe, fon défefpoir ou fon repentir. Le foir il écrit tout ce qu'il a vu, l'âge du patient, fa figure, fon crime, le genre du fupplice, la conftance qu'il a fait paroître, ou l'abattement où il eft tombé, les paroles qu'il a proférées, le dégré de pitié des fpectateurs, les difcours du peuple qui l'environnoit, le zele de celui qui l'exhortoit, la conduite des bourreaux, enfin tout ce qu'il a pu recueillir pendant cette formidable exécution. Quelle fource de pathétique & d'intérêt! que de chofes neuves & non encore ap-

perçues! que d'expériences faites fur le cœur humain! quel flambeau à porter fur nos loix pénales, & fur notre jurifprudence criminelle! J'ai lu, il y a quelques années, plufieurs pages de ces Mémoires, remplis de faits inconnus, quoiqu'ils aient été publiés ; j'y ai lu de ces réponfes étonnantes, inattendues, qu'on ne prévoit pas, qu'on n'imagine pas, qu'on ne trouve point ailleurs; j'ofe dire, que fi ces Mémoires font un jour publiés, la maniere, le ftyle & l'ame de l'écrivain, feront une ample juftification de fa conduite (*a*).

Je fuis très loin de vouloir infinuer ici que le poëte doive fe charger d'un pareil emploi : au contraire, qu'il s'éloigne, qu'il fuie, qu'il

(*a*) Lorfqu'après une journée fanglante le champ de bataille eft jonché de morts, ne voit-on pas accourir, avec la foule, le philofophe lui-même, qui a le plus gémi dans fon cabinet fur les ambitieufes fureurs des rois? Que vient-il chercher dans cette trifte plaine ? Il vient pour fentir l'impreffion que l'horreur & la pitié fondues & mélangées vont faire éprouver à fon ame: fenfation neuve pour elle. Il marche dans le fang & fur des cadavres, lui que le nom de guerre a tant de fois indigné : il voudroit reculer, il avance. Ce n'eft point une curiofité cruelle qui l'invite ; c'eft un fentiment mixte, qui pénetre fon cœur, & qui lui commande. Il frémit & il s'attendrit ; il pleure & il contemple : fes yeux errent longtems fur ce théâtre du maffacre : il n'analyfe point alors ce qu'il fent; il eft ému comme le plus groffier mortel, qui, comme lui, eft devenu fenfible & attaché à ce rare fpectacle.

ne risque point de flétrir sa précieuse sensibilité par de pareils spectacles. Mais du moins qu'il s'enquiere de ce qu'il ne lui est pas permis de voir : qu'il ne croie pas connoître les hommes, en soupant avec des femmes qui ont du jargon, & des petits seigneurs qui n'en ont point ; qu'il n'imagine pas que l'histoire du jour peut suffire à son érudition, qu'il n'appelle point le monde un petit cercle obscur & maniéré, qu'il ne retréciffe pas son point de vue pour favoriser son ignorance, sa paresse, ou même sa vanité. C'est au grand air qu'il doit commencer & suivre ses observations. Le poëte ne sauroit être trop attentif à rendre le tableau de la vie humaine, car le moindre détail bien placé devient précieux. La perfection du talent est de peindre en grand, & non de s'amuser à polir les mots, à tourner une idée en épigramme, à enluminer une pensée. Voyez comme Richardson entre profondément dans les secrets d'une famille, comme il saisit ses desseins, ses vues, son caractere, comme il frappe ses personnages, comme il me les montre sous toutes les faces possibles ; il suit leurs gestes, leur attitude, leurs moindres mouvemens, il peint leurs regards, il rend jusqu'au son de leur voix : je les entends, je connois leurs physionomies, je me promene, pour ainsi dire, avec eux, & l'histoire ne m'a jamais montré l'homme tel que ce grand poëte a sçu le peindre.

CHAPITRE XVIII.

Danger de certaines Sociétés pour le Poëte.

C'EST donc un malheur pour les gens de lettres de se répandre trop fréquemment dans ces maisons où l'on dîne, pour parler ensuite à vuide & s'ennuyer réciproquement. Ce tas de valets qui vous assiege, enfonce le caractere en lui-même, & l'empêche de se produire au dehors. On se refugie dans un labyrinthe de mots qui ne signifient que ce que l'on veut dire. Insensiblement des femmes à vapeurs, de tristes élégans qui ne doutent de rien, vous glissent leur esprit altier & superficiel: vous adoptez ces maximes favorites, qui flattent l'idée orgueilleuse de votre prétendue supériorité; vous vous faites un code exclusif de mœurs & de goût; vous jugez d'après ce code, & vous croyez vos arrêts sans appel. La pente de votre caractere s'altere à votre insçu; vous n'êtes plus vous-même, & tel qui étoit né pour être un écrivain de bon sens & plein de bonhommie, s'est tant escrimé pour plaire à un monde futile, qu'il s'est composé un esprit d'une folie empruntée, & qu'en voulant rire il ne fait que grimacer (*a*).

(*a*) Il étoit à la foire un pauvre diable, qui, tout nud & le ventre creux, étoit obligé de rire au balcon de la

Pourquoi l'ouvrage de celui-ci est-il sage, correct, mais froid, inanimé? pourquoi n'a-t-il point d'épanchemens? pourquoi sa maniere est-elle tiede ou gênée? C'est que l'auteur fréquente des maisons où l'on met toujours l'esprit à la place du sentiment, où l'on soumet tout à la discussion la plus déliée, où l'on raisonne incessamment & à perte de vue. Son ame se retrécit, se dénature par le choc de toutes ces opinions diverses: le feu sacré s'éteint; l'esprit remplace tout: on pense, on compose avec lui; on perd ces grands traits qui distinguent le génie. Ces traits vigoureux paroîtroient grossiers; on ne veut rien qui tranche trop fortement: les expressions que l'on emploie dans le livre que l'on fait, se modelent sur celles dont on se sert dans la conversation; elles deviennent timides, ménagées, polies, énigmatiques. On fait un métier de l'art d'écrire, & l'on produit chaque matin sa besogne, sans éprouver ni flamme ni transport.

Tout ce qu'on ne fait pas avec une volupté secrette, avec une inspiration forte, active, permanente, on le fait mal. Les poëtes nous ont

parade, pour faire rire la populace. Il fit de si grands efforts pour vaincre son penchant, que sa bouche en contracta un rire convulsif & continu, qui faisoit horreur à voir.

ont représenté la fontaine des Muses jaillissante en un clin d'œil, sous le pied du cheval aîlé de la fable : cet emblême est juste, & c'est ainsi que la pensée doit jaillir du cerveau de l'écrivain. Que vos idées abondantes roulent comme un torrent, ou abandonnez le sujet qui ne vous inspire pas ; soyez puissamment dominé, ou jettez la plume : la mesure de votre plaisir sera celle de vos succès : point de travail laborieux : jouissez en écrivant, & ne profanez pas un art sacré en le transformant en un métier pénible. L'amour & la poësie exigent les mêmes transports. Ces momens doivent être de feu, ou ils deshonorent l'ame insipide qui les appelle pour les éteindre. Créez, ou dormez. Je veux sentir la facilité du jet, le moëlleux, l'aisance, la liberté du pinceau. Tout auteur qui alligne des phrases, comme un autre fait de la mosaïque, quelque bien rassemblées que soient ses idées, je leur trouverai un caractere de roideur & d'inflexibilité, semblable aux caracteres d'une planche d'imprimerie : je souffre en le lisant, on ne peut rien déranger.

Que l'imagination s'enrichisse en planant : laissez lui déployer toutes ses aîles ; qu'elles ne s'appésantissent jamais. Plus son vol sera libre, plus sa moisson sera ample & fortunée. Il est partout des rapports à saisir ; mais s'ils ne sont pas conçus rapidement, vivement, ils échappent ou demeurent stériles. Jamais la

froide raifon n'a découvert le cri du fentiment; jamais la lente analyfe n'a formé un plan vigoureux; jamais la lime n'a fait que des chofes inanimées. Le génie eft audacieux, fécond & dégagé de toute entrave: il ne repofe point fur le même objet; il tire des lignes immenfes, qui fe croifent & fe correfpondent: il va faluer le Hottentot dans fa hutte barbare, & plane du même vol fous les plafonds dorés de Verfailles: voilà les extrêmes, ils fe touchent.

CHAPITRE XIX.

Difficultés à vaincre.

AVEC ce coup d'œil, quelle tâche s'impofe le poëte dramatique! Peintre univerfel, il doit être encore peintre exact, & finir chaque ouvrage comme fi c'étoit le feul qu'il eût à terminer. C'eft peu de choifir des mœurs vraies, de deffiner correctement fes tableaux, de les animer, de les colorier, de les achever dans les détails qui feuls donnent la vie, de faifir le point de vue jufte, afin que fes perfonnages ne foient ni trop petits ni gigantesques, de veiller à ce qu'un feul trait mal adroitement échappé ne rompe l'accord général; il n'a fait encore que la moitié de fa tâche : il faut qu'il porte au cœur humain des traits pé-

nétrans & qui ne l'amollissent point ; il faut qu'il peigne la vertu, sans prendre le ton farouche du moraliste (a), ou même, ce qui est plus difficile à éviter, l'enthousiasme de l'homme de bien ; il faut qu'il combatte les vices les plus chers à la société, & qu'il les immole

(a) Depuis le temps que je prononce dans cet ouvrage le nom de Morale, on sera fondé à me demander de quelle espece est celle que je recommande ? Je veux parler de celle qui n'est ni dure, ni sombre, ni farouche ; qui ne heurte pas de front les penchans innocens du cœur de l'homme, qui ne lui commande pas avec hauteur des sacrifices inutiles & douloureux, qui n'est point fastueuse en discours, & ne s'éleve pas d'une maniere à se rendre inaccessible aux forces humaines & à jetter dans le découragement ceux qui s'épuiseroient vers elle en vains efforts. Il n'est pas bon de vouloir trop appuyer sur le frein des passions, & d'obliger l'homme à être en guerre avec lui-même. Comment aimera-t-il ses semblables, si son ame n'est pas en repos, si elle ne se replie pas avec volupté sur elle-même, si elle se voit toujours coupable ? Ma Morale est celle qui parle au cœur de l'homme, qui établit dans son esprit, nettement & sans sophismes, les idées de la vertu & du vice, qui sans déifier les passions leur donne cette liberté qui émane du ressort primitif de la nature. Ma Morale, avouée par la raison, rejette tout ce qu'elle n'adopte pas, bannit les préjugés fâcheux, embrasse des maximes simples & lumineuses, & préfere cette douceur facile & liante à cette austérité repoussante, qui traite la foiblesse comme le crime & faute de poids & de mesure invite à la revolte en passant les bornes.

dans le sein même de ceux qui les protegent: il faut qu'il cache la foudre qui doit punir le coupable, qu'il fasse partir l'éclair vengeur au moment précis, & que ce châtiment soit avoué, senti, sans être révoltant. Il faut que la piece laisse une impression profonde, & que l'ignorant puisse en rendre compte, comme le savant, parce que rien ne dispense le poëte de descendre au fond de toutes les ames (a).

Cette puissance surnaturelle, qui agit sur tant d'ames diverses, est bien rare, mais elle appartient au grand poëte: Orphée touchant sa lyre & adoucissant les tigres & les lions, n'est que l'emblême de l'homme vertueux & éloquent qui appaise les passions ennemies de l'ordre.

Je ne me flatte point de pouvoir entrer ici dans tous les détails nécessaires: je ne fais qu'esquisser mon sujet. Je remarquerai seulement que dans le cours des événemens rien n'est interrompu, que tout est lié, tout se tient, que chaque action est nécessairement subordonnée à une autre. Plus le plan approchera, je ne dis pas de la vérité, mais de la vraisemblance, plus il sera parfait. Sa perfection dépend de sa simplicité, & surtout d'une clarté

(a) Le mot d'Harpagon, *sans dot!* est le trait d'esprit; *rends-le moi sans te fouiller*, vaut mieux encore: mais le trait de génie, le coup de burin profond, est le mot que l'Avare dit à son valet, en le chassant par les épaules, *je le mets sur ta conscience, au moins!*

extrême. Qu'il reſſemble, s'il eſt poſſible, à un événement dont on feroit le récit.

Mais quel eſt le ciment qui unira ces actions contraires, oppoſées, & qui ſemblent indépendantes? C'eſt l'eſpérance: c'eſt ſon ſouffle qui promene les hommes; vent conſolateur, mais le plus ſouvent fougueux. Tantôt il les heurte contre des écueils, tantôt il les fait ſurgir au port. Aucun n'abandonne cette eſpérance. Dans les calamités les plus affreuſes, elle eſt le ſoutien de nos jours incertains; & dans l'excès du malheur on eſpere encore, & plus vivement peut-être. Tout ce qui fera luire un rayon de ce ſentiment indeſtructible, ſera (*a*) avidement reçu: tel aura été trompé cent fois, & le ſera encore. C'eſt le piege groſſier, ſemblable à celui de la louange, mais où tout le monde eſt pris. Le cardinal Mazarin connoiſſoit trop bien les hommes, lorſqu'il

(*a*) L'eſpérance n'abandonne pas le pâle moribond: il agoniſe, il ſent encore la vie, il ne s'en détache point par la penſée: la mort a frappé avant que ſon cœur ait cru pouvoir ceſſer de vivre. Pénétrez dans les cachots, vous verrez l'eſpérance habiter près du malheureux qui le lendemain va recevoir ſa ſentence; chaque fois que les verrouils commencent à bruire & que la porte de fer tourne ſur ſes gonds, il croit voir ſa délivrance entrer avec le geolier. Des années entieres d'eſclavage n'ont pu uſer ce ſentiment conſolateur, parce qu'il n'eſt autre choſe que la vie même.

disoit qu'il *obtenoit plus d'eux par l'appas de l'espoir, que par la récompense même.*

Poëtes! si vous sçavez le diriger avec art, voila le fil simple & fécond qui va lier & entrelacer naturellement tous les faits de votre drame. Vous pourrez varier ce moyen presque à l'infini: il conciliera des événemens tout-à-fait contraires au premier ordre que vous aurez établi. Ces contradictions, ces diversités de vues, ces retours, ce flux, ce reflux orageux, autant d'effets de cette espérance qui nous joue & qui ne s'éteint jamais. Sans cette espérance qui revêt toutes les formes, les humains, semblables aux animaux furieux, s'armeroient contre une tyrannie qu'ils verroient éternelle : ils baissent le front sous le joug, ils supportent les plus grands maux, ils sont patiens, dociles & soumis, parce qu'ils regardent toujours au fond de l'antique boîte de Pandore.

Mais c'est le peuple, comme la classe la plus infortunée, qui s'abandonne le plus à ce sentiment, parce qu'il lui aide seul à supporter ses malheurs: c'est donc sur lui qu'il faut principalement faire jouer ce puissant ressort, qui dans le Drame, comme dans la vie humaine, opérera de grands prodiges. Qu'on interroge chaque homme en particulier, qu'on examine par quels principes il se dévoue aux fatigues du travail, on verra toujours le fanal de l'espérance le guidant à travers les écueils. L'hom-

me de génie, par sa propre sensibilité, se rapproche du peuple plus qu'il ne le pense; il ne paroît pas moins le jouet de cette puissance magique qui asservit l'univers. Je vais par conséquent examiner jusqu'à quel point le poëte dramatique doit être jaloux de captiver le jugement du peuple.

CHAPITRE XX.

Si le Poëte Dramatique doit travailler pour le Peuple.

J'ENTENDS d'ici l'orgueil présomptueux qui s'écrie avec dédain & d'un ton moqueur, *le jugement du peuple!* que fait-il en matiere de goût? Voici ce que je réponds.

Si Fenelon fut le premier auteur qui à la cour ait parlé du peuple, je ne sais quel Poëte Dramatique peut se vanter d'avoir eu spécialement en vue son instruction (*a*). Je crois ce-

(*a*) Les sciences ne doivent avoir le pas qu'après les arts. Les sciences travaillent le physique de l'homme; mais les arts parlent à son ame, y versent la sensibilité, mere des vertus, & le plaisir si nécessaire à sa nature. Les arts sont plus utiles, & la reconnoissance qu'on leur attribue est aussi bien plus vive. Homere, Sophocle, Virgile, Moliere, La Fontaine, Corneille, Racine, Voltai-

pendant qu'il est impossible d'atteindre à la gloire sans son approbation. ,, Quoi ! dira-t-on, cette multitude, cette hydre à cent têtes, ce composé bizarre, aussi précipité dans l'éloge que dans la satyre, qui s'émeut & qui s'appaise, qui gronde & qui caresse, qui s'enflamme & s'attiédit dans le même instant, travailler pour briguer son suffrage ! C'est aux gens de lettres qu'il appartient d'assigner les rangs; eux seuls doivent décider & fixer le jugement de la génération présente & des futures. Le peuple a beau applaudir, le vent emporte ses applaudissemens. C'est le petit nombre qui, ayant parcouru la loupe en main, tous les recoins d'un ouvrage, le déclare à perpétuité bon ou mauvais." Je ne craindrai point de le dire, il n'y a que l'ignorance insolente qui puisse s'exprimer ainsi. Platon dit *que tout homme répond bien quand il est bien interrogé.* Ce mot renferme une idée profonde. Un Drame, quelque parfait qu'on le suppose, ne sauroit trop être à la portée du peuple ; il ne pourroit même paroître parfait qu'en parlant éloquemment à la multitude. Le peuple récele des semences toutes prêtes à être mises en action, dès que la flamme du génie viendra les développer. Le peuple peut fort bien n'être pas initié dans les profondeurs

re, Rousseau, Richardson, sont plus connus & plus admirés, à juste titre, que celui qui a pesé les astres, & que celui qui a découvert la circulation du sang.

de la métaphysique, dans le cahos & l'immensité de l'histoire, dans les prodiges nouveaux de la physique & de l'astronomie; mais il sent vivement, il apperçoit toute image, il découvre certains rapports, il n'est pas étranger à un sentiment vif & même délicat. Le poëte n'a pas besoin de s'élever jusqu'aux nues pour parvenir à le toucher; qu'il avance une vérité intéressante, une maxime juste, qu'il offre un tableau naïf & touchant, il verra tous les cœurs s'émouvoir, il les soulevera avec le fil puissant qu'il tient en main; (*a*) les connoissances s'é-

(*a*) On pleuroit *aux Mysteres de la Passion*: les échafauds ployoient sous le nombre des spectateurs. Si l'exécution étoit grossiere, le sujet étoit très bien choisi. Les premiers auteurs du théâtre avoient certainement un but plus marqué que les nôtres. Ces mysteres de la passion, qui étoient des especes d'opéra à machines, si l'on en croit nos historiens, ont une origine plus reculée. Même avant les croisades, durant la semaine sainte, pendant le service divin, on représentoit la passion du Sauveur, au lieu de la chanter. Un personnage couronné d'épines, un roseau à la main, le corps ensanglanté, répétoit les propres paroles de Jesus. On le traînoit devant le grand prêtre Caïphe, devant Pilate, devant Hérode. On copioit fidelement tous les outrages que l'homme-Dieu avoit essuyés, le baiser du traitre Judas, l'attentat de Malchus, le reniement de St. Pierre, le soufflet donné à sa face sacrée, & le vase de vinaigre. Un chœur de Juifs crioit: *crucifiez-le! crucifiez-le!* On voyoit avancer les bourreaux armés de clous; ils étendoient Jesus sur la croix, au milieu des saintes femmes qui fon-

chapperont du sein des ténebres où elles étoient renfermées, les idées du peuple se dévoileront rapidement, & deviendront peut-être l'objet des méditations du philosophe.

Eh! n'avons-nous pas des exemples nombreux de ce que j'avance? Que de fois le parterre a eu plus d'esprit que l'auteur! que d'allusions fines il a créées! allusions que celui-ci n'avoit pas sçu prévoir! Quelle finesse de tact! quel véhément enthousiasme (*a*)! Le

doient en larmes. Barrabas, & le bon & le mauvais larron étoient-là. Les bourreaux faisoient retentir à l'oreille des fideles les coups de marteaux qui avoient percé les mains du Sauveur du monde. Alors ce n'étoit de tous côtés que sanglots, gémissemens, cris pitoyables. Au sortir de-là on cherchoit les Juifs pour les mettre en pieces. Les rois qui assisterent à ces représentations, tels que Philippe-Auguste, Louis VIII, Philippe le Hardi, Philippe le Bel, Philippe de Valois, furent ceux qui sévirent le plus violemment contre les enfans d'Israël. Il paroit même que les esprits échauffés par le pathétique de ces spectacles furent plus disposés à adopter la folie des croisades; ce fut une épidémie générale, occasionnée peut-être par ces pieuses tragédies, si éloquentes pour la multitude, si propres à l'enflammer, parce qu'elles l'entretenoient d'objets dont son imagination étoit déja remplie.

(*a*) Ces jours mêmes, où l'on donne entrée à la plus vile populace, laquelle est fort au dessous de ce que j'appelle le peuple, n'ai-je pas vu plusieurs fois cette derniere classe d'hommes, qu'on croiroit livrés à une insensibilité stupide, saisir les plus beaux endroits d'une piece avec la

comédien n'est-il presque pas toujours trompé dans l'effet? Le trait qu'il dédaignoit, qu'il vouloit supprimer, est celui-là-même qui part & enflamme la multitude : elle lui apprend ce qu'il doit dorénavant sentir & rendre. Il semble que toutes les connoissances soient rassemblées dans cette foule ; & elles y sont en effet. Chaque spectateur juge en homme public, & non en simple particulier : il oublie & ses intérêts & ses préjugés ; il est juste contre lui-même ; & c'est une vérité de fait, qu'à la longue le peuple est le juge le plus integre. Il y a donc dans chaque homme, je ne sçais quel discernement, qui brille pour lui faire connoître ce qui est bon & qui le lui rend sensible. Leur raison a beau être enveloppée d'erreurs, il s'en échappe un rayon, qui semble pour un instant les dissiper toutes. Ces esprits ordinairement si divisés semblent, en se réunissant, acquérir un degré de force & de justesse, qui étonne l'homme attentif & confond sa raison.

Les poëtes qui furent jaloux de la perfection de leur art, sçurent préparer au peuple une nourriture qui lui fût propre. Chez les an-

même chaleur & la même intelligence que l'assemblée la plus brillante. Personne ne lui indiquoit ces morceaux & ne lui donnoit le signal pour applaudir. Ecrivains ! si cela ne vous donne pas lieu à méditer, renoncez à votre art.

_ciens la morale du peuple étoit celle du philosophe; elle n'étoit pas étrangere à l'homme vulgaire, parce que le poëte la lui rendoit palpable. Il faisoit marcher les Furies armées de flambeaux: il montroit le coupable tournant fous le fouet de l'implacable Némésis: il évoquoit les Ombres plaintives du Tenare, qui regrettoient d'avoir consumé sur la terre une vie inutile ou criminelle.

Quoi de plus admirable, de plus terrible, de plus beau, dans Eschyle, que les Furies pourfuivant Oreste parricide! Il s'endort: elles s'attroupent autour de lui, elles fatiguent son sommeil: il sort de ce pénible repos; il les apperçoit secouant leurs torches: il fuit, elles le suivent à la trace du sang dont il dégoûte encore: il embrasse l'autel de Diane: les Furies repoussées par l'aspect de la divinité détachent leurs serpens, & les jettent dans le sein du meurtrier de sa mere.

Faisons comme les anciens, & croyons que la morale s'apprend par l'instinct même du bien & du mal que l'homme éprouve (*a*).

(*a*) Juger des choses par les moyens que l'on emploie, les Egyptiens devoient former un peuple enrichi de mille connoissances, qui tenoient aux images, c'est-à-dire, à la physique. Leur écriture hiéroglyphique étoit bien propre à graver dans l'esprit une suite de tableaux, qui devoient fixer dans la mémoire des idées que ne peuvent représenter qu'imparfaitement nos signes de convention.

N'eſt-il pas déplorable de voir des hommes groſſiers inſtruits de mille jeux difficiles, & peu inſtruits des devoirs les plus importans? C'eſt la faute des inſtituteurs, qui même par état devroient aimer & reſpecter cette portion infortunée. C'eſt au poëte à parler à la multitude, puiſque tout autre homme en place la dédaigne & la mépriſe.

Le ſublime de la politique ſeroit de rendre le plaiſir avantageux, & de procurer, à peu de frais, à la claſſe médiocrement riche des ſpectacles innocens & récréatifs, qui poliroient ſes mœurs, diminueroient ſes peines, empêcheroient les ſentimens de vertu de s'éteindre dans ſon cœur, & rendroient peut-être de jour en jour la ſociété plus douce, plus tranquille & plus heureuſe. Mais que nous ſommes loin de ces projets! On ne les adopte pas même en idée. *Il y a*, dit Marc Aurele, *une étroite union & parenté entre tous les êtres raiſonnables. Il entre dans la nature de l'homme ſenſible d'avoir ſoin de tous les hommes.*

Ce point de vue fait naître un nouveau principe de goût, plus ſûr & peut-être plus vrai. Si l'on vouloit ici combattre cette maxime, je préviendrois toutes les objections, en avançant avec *Gravina*, *que quand même la voix du peuple*

Leurs légiſlateurs ont connu mieux que les nôtres le mécaniſme de l'homme. (Voyez l'ouvrage de M Goguet, *de l'origine des ſciences*, d'où cette note eſt tirée.)

ne seroit pas la juste mesure des choses, son dégoût, du moins, seroit un caractère de leur foiblesse (a).

Voilà ce qui assure à Shakespear une couronne immortelle. Il paroît ridicule en France, lorsqu'il est défiguré par l'envie, la sottise, ou la mauvaise foi : mais il est cher à ses concitoyens, parce qu'il a sçu trouver le secret de parler à tous les individus qui composent cette nation respectable. Cette familiarité qu'on lui reproche, est un naturel précieux. Tous ses héros sont hommes, & cet alliage du simple & de l'héroïsme ajoute à l'intérêt. Shakespear est pour les Anglois un poëte bien plus national que Corneille ne l'est pour nous. Ce n'est point à Paris qu'il faut le juger, à Paris où l'on fait tout pour les riches, où l'on n'a même des idées que pour eux : c'est à Londres, où chaque homme a son existence propre & personnelle. *J'ai vu,* (dit M. Grosley) *des gens du peuple pleurer à la vue de Shakes-*

───────────

(a) Est-il nécessaire d'être peintre pour sçavoir discerner une taille élégante, ou peu correcte ? Il ne faut que des yeux pour juger une figure estropiée, abjecte ou mesquine, d'avec une noble, imposante, majestueuse. Le peuple peut donc prononcer sur l'imitation des choses, quand il a une idée des personnages, & prononcer tout aussi bien que l'homme du monde : peut-être même que celui-ci, avec sa métaphysique, ses idées composées, ses systèmes particuliers, est moins propre à saisir les beautés qui sont naturelles & énergiques.

pear, dont la statue très belle & parlante leur rappelloit les scenes de ce Poëte, qui leur avoient déchiré l'ame (a).

(*a*) On se tue en France à répéter que les Anglois ont des ames mélancoliques & tristes. On peut être porté à la méditation & à l'examen de ses intérêts politiques, sans être triste & mélancolique : au contraire, cette tristesse apparente annonce une profonde sensibilité. Les ames frivoles ne savent ni raisonner, ni jouir. L'Anglois jouit en silence, & n'évapore point ses sensations : elles lui sont donc cheres. Ce qu'il y a de certain, c'est que le François aujourd'hui, avec sa prétendue gaieté, rit moins au spectacle & ailleurs que l'Anglois. C'est qu'il n'a point de drames aussi originaux, aussi plaisans, aussi variés, aussi réjouissans, aussi bouffons : c'est que son théatre est infiniment moins intéressant à tous égards, quoique sans comparaison bien plus correct. L'éloquence de la scene angloise est celle du peuple, & voilà pourquoi elle a de la véhémence, de la franchise & un singulier intérêt. C'est chez elle que l'on rencontre cette vérité naïve qui produit une ressemblance parfaite : c'est le trait du cœur humain arraché sans art & sans effort, & mis au jour sans étude & sans choix. L'ame & la vie sont imprimées aux personnages, & les couleurs, librement, grossiérement prononcées, si l'on veut, perdent ce qu'elles ont d'outré à l'optique du théatre. Je sçais que la décence est souvent mise en oubli, mais ce défaut que les Anglois commencent à sentir, est prodigieusement racheté par le précieux de l'imitation, & l'énergie des peintures. Voilà de quoi étonner nos petits rimailleurs françois, qui croient posséder le goût par excellence en rejettant le goût populaire; qui ne parlent que de grace, d'élégance, de régularité, par-

Celui qui par son génie s'élève au-dessus des autres hommes, est aussi rare que l'imbécille absolu qui ne peut communiquer avec eux. L'homme le plus grossier dans un genre, est souvent le plus habile dans un autre. Un homme, quel que soit son génie, ne se rapproche-t-il pas vingt fois par jour d'un autre homme? Otez les instans où le souffle inspirateur échauffe l'organe pensant, l'homme célebre rentre dans la classe de la multitude; & souvent il lui manque cette présence d'esprit dont est doué son voisin, qui quelquefois sourit à ses côtés de sa distraction & de ses méprises. Par quel orgueil insensé les gens de lettres se croiroient-ils donc pêtris d'un autre limon? S'ils ont acquis plus de connoissances par de longues études, s'ils ont

ce qu'ils n'ont ni hardiesse, ni vigueur; qui vont criant que *la philosophie a coupé la gorge à la poésie* : lamentation usée, (que faisoit déja Boileau en parlant de la philosophie de Descartes) lamentation fausse, car c'est cette même philosophie qu'ils méconnoissent & qu'ils outragent, qui leur dit à haute voix que la poësie ne consiste pas dans des mots mécaniquement agencés, & dans des figures mille fois rebattues; mais qu'elle est faite pour émouvoir, pour remuer fortement, pour régner avec empire sur la multitude, en empruntant son langage, sa fougue, ses passions impétueuses & vraies, & s'il faut le dire, jusqu'aux manieres incultes & sauvages qui la caractérisent. Voilà Shakespear, voilà le Poëte.

ont perfectionné l'art de sentir par l'habitude de lire, se croient-ils en droit de s'ériger juges absolus, & de n'approuver que ce qui leur convient, eux qui ne forment pas la cent millième partie du genre humain? ont-ils toutes les manieres de voir, de sentir, d'apprécier, qui appartiennent à cette multitude dont le tact est neuf, il (*a*) est vrai, mais n'est point émoussé? Les passions des hommes ressemblent à ces terres voisines des terres australes & nouvellement découvertes, où l'on a fait quelques pas, mais qui sont encore inconnues & qui restent à parcourir presque en entier. Que de productions étonnantes & cachées! qu'il naisse l'observateur, & nous verrons éclorre un nouvel univers.

Il est des hommes, dont le palais usé ne sauroit savourer que des liqueurs distillées; ainsi plusieurs gens de lettres dédaignent la boisson générale, pour en composer une artificielle. De-là ces jugemens hazardés, tranchans, décisifs; & qu'on voudroit faire passer pour des

(*a*) On a remarqué que les artisans, qui autrefois alloient s'enivrer & s'empoisonner au cabaret, vont aujourd'hui à la comédie. Un fat rira de cette observation; moi je suis enchanté que ces ouvriers contractent l'habitude des plaisirs honnêtes qui élevent l'ame. Rien ne doit paroître indifférent à l'écrivain, qui doit porter son attention sur tous les états & se réjouir de tout bien commencé.

O

arrêts irrévocables. De-là un idiôme conventionnel, au lieu du langage qui est universellement entendu ; à peine plusieurs d'entre eux daignent-ils tourner leurs regards sur ce qui n'a pas le ton ou le vernis académique. N'a-t-on pas vu quelquefois un jargon ridicule sortir du sein d'une société particuliere, & n'auroit-il pas dénaturé la langue, si la multitude n'eût proscrit ces innovations futiles ? C'est ainsi qu'un fleuve majestueux engloutit & divise dans son cours immuable les liqueurs étrangeres ou impures qui viennent s'y mêler. Tant de fautes contre l'expérience, tant de démentis formels donnés aux gens de lettres par la génération suivante (*a*), devroient enfin leur apprendre qu'ils sont hommes, que ce peuple est leur juge, & quelquefois leur maître.

On a vu les hommes supérieurs, tels que les Socrate, les Descartes, les Moliere, les Richardson, les Steele, les Fielding, &c. ne point éviter la conversation de ceux qui sont les plus bornés ; c'est que l'expérience leur a

(*a*) Depuis cent ans seulement, que de réputations tombées ! que d'écrivains qui excitoient l'envie de leurs confreres sont à peine lus ! comme on a mis à leur place ces auteurs volumineux qui sembloient s'avancer vers l'immortalité à raison de leur masse ? Que sont devenues tant de disputes qui divisoient les hommes de lettres en deux bandes ? Ils ont tous été condamnés au ridicule, & c'en est peut-être un aujourd'hui que de peser sur leur démence.

appris, que dans certains cas rien ne ressembloit plus au plus sçavant des hommes que le plus ignorant.

Le peuple, dira-t-on, n'entend rien à certains poëmes ? Je répondrai hardiment que ces poëmes sont défectueux. Si l'auteur avoit toujours peint au naturel, s'il n'avoit pas voulu paroître sublime & merveilleux, soit par la structure forcée de sa piece, soit par un langage factice, soit par des maximes idéales ou déplacées; s'il se fût contenté de produire le même effet, en rendant les choses sensibles, en formant des images de chaque objet, le peuple, au lieu de dormir, se seroit éveillé, & les applaudissemens auroient dit au poëte *tu as saisi notre langage* (a): car c'est au poëte à combiner pour le peuple, & non au peuple à obéir aux caprices du poëte. Le poëte doit faire du peuple le même cas que le bon monarque : *le poëte & le roi*, dit *Gravina*, *perdent leur couronne, quand ils le dédaignent avec orgueil;* & Pindare a fait ce vers si beau, si rempli de sens : *Je n'aspire point à lancer mon javelot au-delà du but.*

Si le poëte veut donner de la force & de l'élévation à ses pensées, qu'il embrasse dans son imagination un peuple immense qui l'envi-

(a) Les Scythes avoient coutume de dire à celui qui avoit fait quelque belle action : *tu es un homme.*

ronne & qui l'écoute : l'intérêt public pénétrera son ame, il sentira ce qu'il doit aux hommes assemblés, & les pensées qu'il convient de leur offrir. Il y a toujours dans le jugement du public de quoi s'étonner d'abord, & de quoi cesser de l'être ensuite ; car il est des connoissances traditionnelles qui appartiennent au peuple, & faites pour étonner l'homme de génie.

Et pourquoi fermez-vous votre théâtre au peuple, nation orgueilleuse ou avare (*a*) ? Si vous jugez le spectacle utile, de quel droit en privez-vous la partie la plus nombreuse de la nation (*b*) ? Pourquoi la renvoyez-vous sur les boulevarts entendre des pieces licentieuses, où triomphent le vice & la grossiéreté ? Vous en coûteroit-il beaucoup de lui épargner un

(*a*) Un Archonte Grec, un Edile Romain, se glorifioient de présider à des pieces dramatiques & de satisfaire à l'empressement de tous les ordres de l'Etat. Aujourd'hui la police n'institue une garde que pour étouffer la liberté du parterre, & favoriser les platitudes d'un cerveau timbré, ou le mauvais jeu des *Comédiens ordinaires du roi*, comédiens très ordinaires.

(*b*) Le Gouvernement n'auroit pas à punir si fréquemment, s'il sçavoit corriger par des moyens ingénieux, souples & doux : mais il les ignore, & lorsqu'on les lui présente, il semble les rejetter avec dédain. On diroit qu'il ne veut connoître que les prisons, & l'appareil redoutable de ces loix muettes qu'il fait tonner & sur lesquelles il s'appuye.

poison aussi dangereux ? Vous faites tout pour achever de flétrir & de corrompre ses mœurs, & vous les calomniez ensuite lorsqu'elles sont devenues votre ouvrage. Ah! pourquoi jouir de chef-d'œuvres heureux, indépendamment de vos semblables ? Ce n'étoit point là l'intention du poëte ; il a écrit pour ses concitoyens, il les appelloit tous au triomphe de l'humanité ; & vous en éloignez le pauvre avec dureté! Le pauvre a cependant plus besoin qu'un autre de pleurer & de s'attendrir (*a*) ; quelques diversions à ses maux ne vous seroient pas onéreuses ; il apprendroit peut-être à souffrir avec plus de patience en voyant la nation assemblée ne point fermer son oreille aux accens de l'infortuné. Que signifie donc cette salle de spectacle vuide,

(*a*) Il seroit d'un bon gouvernement de veiller aux plaisirs du petit peuple : il a tant de fardeaux à supporter, qu'il faut être barbare pour lui refuser des fêtes & des amusemens ; il aime naturellement le spectacle : il est même de l'intérêt de l'Etat qu'il soit content, parce que la joie est le meilleur soutien du travail. On empoisonne son ame de ces sales turpitudes, dont le peuple sent lui-même la grossiéreté ; & la police protege un pareil scandale, qui suffiroit seul à avilir une nation! Quel sera l'auteur qui songera à ce bon peuple, qui lui donnera une nourriture saine & agréable, qui sçaura le réjouir sans le corrompre, qui lui fera aimer son sort sans flatter l'autorité, qui présidera à ses plaisirs honnêtes & lui apprendra à les goûter? Cet auteur sera plus grand à mes yeux que Corneille, Racine, Crebillon & Voltaire.

cet amphithéâtre solitaire ? La voix des acteurs le plus souvent ne frappe que les murailles ; tout l'intérêt, toute la vie du drame est étouffée. Agrandissez cette salle mesquine, doublez (a) les gradins, ouvrez les portiques;

(a) Au lieu de donner au théâtre françois une salle digne de son importance, on a bâti sous le nom impropre de *Colisée* une espece de temple au luxe & à l'oisiveté. C'est-là qu'ils se promenent en triomphe, qu'ils étalent leur faste scandaleux, qu'ils invitent le reste des citoyens à suivre le déplorable exemple qu'ils donnent. Des gens riches & désœuvrés, des intriguans, des fainéans, des frippons, viennent, l'imagination dépravée, y méditer tous ces petits crimes qu'enfantent l'agiotage, l'escroquerie & cette industrie artificieuse & commune de duper en riant les honnêtes gens & les sots. L'artisan est arraché à ses occupations sérieuses, & tombe dans une inaction qui émousse à la fois son génie & son courage ; il ne suit plus rien, & son travail est coupé par ces distractions journalieres qui tuent le talent & lui défendent tout essor. Le désœuvrement & la langueur s'emparent de tous ceux qui veulent sortir tous les jours pour n'être point confondus avec le petit peuple. Autrefois le grand peintre, le statuaire, l'architecte, l'homme de lettres, se levoient de grand matin, remplissoient leur tâche toute la journée, & ne se promenoient qu'après le soleil couché. De-là ces grandes compositions fertiles, étonnantes, qui font frémir notre paresse. Aujourd'hui il faut aller dîner en ville, & le reste du jour est entiérement perdu : c'est presque un ridicule que de se livrer à un travail exact & suivi. On fait un crime à un auteur de sa fécondité, parce qu'elle accuse trop hautement la molle inaction de quelques pares-

que la multitude entre en foule, & remplisse ces loges: le concours immense du peuple enflammera l'acteur languissant, prêtera au drame une nouvelle chaleur: animé par le grand nombre, l'acteur sera plus disposé à concevoir & à nourrir ce feu qui naît de l'émotion générale. Alors point de passions représentées qui soient indifférentes à l'assemblée: elle versera des larmes, & les larmes répandues unanimement seront plus douces: aucun ne pourra se dérober aux traits de cette sympathie si supérieure aux vues retrécies de l'amour-propre & de l'intérêt (a) personnel. Ainsi que les hommes

ceux qui croient acheter la gloire à bon marché. Une manie ambulante promene ces êtres végétans, qui n'ont de feu & d'activité que pour le vice: heureux encore quand ils ne sont que livrés à une futilité puérile. Cependant l'ennui plane dans ces salons dorés, où l'archet monotone des plus mauvais violons invite le baillement; une stupide agitation qui s'éloigne de la gaîté, est la preuve que tous ces personnages qui se croisent, se regardent tristement & ne sentent rien. Le quart de cette énorme & inutile dépense auroit suffi à dresser un spectacle, où l'on auroit pu asseoir le peuple & dire quelque chose à son ame: mais c'est ce qu'on ne vouloit pas.

(a) Solon avoit raison de punir ceux qui ne prenoient aucun intérêt dans les guerres civiles. L'homme qui peut rester indifférent au milieu de si grands intérêts, est plus ennemi de la patrie que celui qui s'arme contre elle. De même l'homme dont l'œil demeure sec quand toute l'assemblée fond en larmes, est fort au dessus alors, ou fort au dessous de l'humanité.

s'uniffent dans les factions, embraffent la même caufe avec rapidité, fe dévouent pour forcer les barrieres qui gardent la tyrannie; ainfi les cœurs s'élanceront vers les mêmes idées, les adopteront, s'en rempliront & chériront les coups nobles & hardis qui iront frapper directement fur le timbre de l'utilité publique (*a*). Je ne veux point inférer que le fpectacle doive fervir à faire oublier aux peuples leurs calamités. Loin de moi ces barbares penfées. Le peuple qui crioit: du pain & des fpectacles! étoit un peuple déjà avili & qui préparoit fes longues & dernieres infortunes (*b*). Je veux que le théâtre foit pour lui un objet d'inftruction, un honnête délaffement, un plaifir utile, & non une diftraction, ou un moyen politique pour l'étourdir & pour l'amufer, loin de toute réflexion férieufe & patriotique (*c*).

(*a*) Il eft probable que l'homme ne découvrira jamais la premiere caufe de la nature, les principes des êtres, le fens de ce que l'on nomme *efprit*, *ame*; mais il peut faire des progrès immenfes dans le champ de la morale, dans celui de la politique, dans l'art de rendre la fociété plus fertile en avantages réciproques. Il femble que Dieu ait interdit à l'homme certaine connoiffance, pour qu'il mette mieux à profit celles qui font à fa portée.

(*b*) Madame de Maintenon difoit en mil fept cent dix, au moment où le trône & l'Etat étoient ébranlés: *Tout eft paifible à Paris, parce qu'on y a la comédie & du pain.*

(*c*) Augufte, ce tyran fubtil, étoit trop adroit pour négliger les moyens les plus fûrs d'amollir les Romains

C'eſt pour confirmer ces idées, que je vais traiter de celles qui doivent appartenir au poëte; le lecteur verra dans quel eſprit cette disſertation a été compoſée, & ſuppléera à ce que je ne puis exprimer.

CHAPITRE XXI.

Des Idées du Poëte.

Baron a dit qu'un comédien, pour exceller dans ſon art, *devoit être bercé ſur les genoux des reines* (a). Le poëte ne doit point être bercé ſur les genoux des reines, parce qu'il ne s'agit point de former ſon extérieur, & que ſa dignité ne réſide point dans la repréſentation; mais il doit reſpirer dès l'enfance dans les bras de la ſimplicité des mœurs & de la vertu : il doit ſe nourrir des penſées les plus ſaines, qui ont appartenu aux écrivains antiques

il encouragea ces fameux pantomimes, tels que Pilade & Bathille, qui formoient des factions théâtrales; il devoit ſourire de voir tout un peuple oublier les Brutus, les Camille, les Pompée, les Caton, & ſe paſſionner en faveur de tel ou tel Mime : mais il n'eſt pas le ſeul ſouverain qui ait dû ſourire.

(a) Il y a eu de grands comédiens bercés de cette manière, mais ce n'eſt pas de ceux-ci dont il s'agit.

& modernes; il doit les méditer dans son cœur (*a*) & s'identifier, pour ainsi dire, avec elles. Il doit surtout avoir une idée haute de la nature humaine, en reconnoître l'excellence, & la respecter dans le fonds de son âme. Il doit croire que l'homme est né bon. S'il pensoit le contraire, de quel droit s'imagineroit-il pouvoir le toucher, le convaincre, le porter au bien ? S'il croyoit ne parler qu'à des cœurs endurcis, il devroit briser sa plume & juger son art infructueux (*b*). Sa plume doit être dans sa main ce que le sceptre est dans la main d'un grand roi, ferme, noble & pleine de dignité; elle doit se respecter elle-même, & agir comme devant une multitude d'hommes assemblés, attentifs à saisir ses moindres mouvemens. Tout ce qu'elle trace devient immortel, & ira se graver dans la postérité pour sa

(*a*) *Regarde bien au dedans de toi*, dit Marc Aurele; *il y a une source, qui jaillira toujours, si tu creuses toujours.*

(*b*) Un poëte, moraliste ou dramatique, doit avoir en lui-même les vertus pratiques, ou du moins le germe de ces vertus; il ne doit pas avoir à se condamner sans cesse en approuvant les gens de bien, sans quoi je conçois que l'exercice de son art deviendroit pour lui un vrai supplice. Rien n'est beau que ce qui émane véritablement de l'ame, que ce qui est produit par une sensibilité naturelle & prompte; & ce n'est qu'au cœur qui reçoit le sentiment avec une certaine chaleur qu'il appartient de le produire.

gloire ou son opprobre (*a*). Si elle s'abaisse à caresser des erreurs impies, ou des vices infames, si elle couvre de fleurs les images de la dissolution & du libertinage, c'est un sceptre tombé dans la boue; quel que soit alors le génie de l'auteur, on ne pourra séparer de l'idée de ses talens l'idée avilissante de la corruption de son ame (*b*).

(*a*) L'auguste image de la postérité qui s'avance pour juger nos actions & nos ouvrages, est un tribunal qui doit nous intimider, si nous avons été lâches ou injustes; mais aussi vers lequel nous devons nous élancer avec une juste confiance, & même une sorte d'orgueil, si nous avons sçu soutenir les droits de l'humanité, & les produire avec ce courage qui distingue l'écrivain du flatteur. Tout ce que Seneque a si bien dit sur le désintéressement, ne l'a point lavé du reproche d'avarice. Nous paroîtrons ce que nous sommes, parce que le jugement des hommes aura épuré les éloges & les satyres.

(*b*) La débauche est à la volupté ce que l'ivrognerie est à la délicatesse dans le choix des vins: pourquoi donc vouloir embellir des passions grossieres & prostituer à la corruption du cœur le pinceau réservé pour les graces? pourquoi immortaliser des foiblesses honteuses, & changer en poison l'aliment des cœurs sensibles? Je plains beaucoup les célebres auteurs de tant d'ouvrages licencieux; ils irritent l'imagination, au lieu de la caresser: ce n'est plus un feu doux qu'ils répandent dans l'ame du lecteur, c'est un incendie qu'ils allument; & qui sçait jusques où il peut étendre ses ravages? Pour l'intérêt même de leur pinceau, ils auroient dû sentir que les couleurs du vice auront tou-

Le poëte vivement ému de toute action généreuse, doit s'enflammer pour la vérité, être enthousiaste de toute vertu ; qu'il outre plutôt la grandeur de l'homme que de le rabaisser, qu'il imite ces statuaires, qui donnent à leurs figures les proportions les plus nobles & une stature qui surpasse la taille ordinaire. Il faut que l'on admire ses héros, & que l'homme vulgaire rougisse secrettement du parallele. Voilà pourquoi Corneille a été & sera dans tous les tems le favori des grandes ames.

L'humanité sera gravée dans son cœur, car sans elle point de génie (a). La pensée qu'adoptera le genre humain, sera celle qui annoncera une bienveillance universelle. L'amphithéâtre de Rome retentit d'applaudissemens multipliés, toutes les fois qu'on y entendit ce beau vers de Terence:

Homo sum, humani nihil a me alienum puto.

jours quelque chose de dur, d'outré, d'extrême, & que si l'on aime l'aimable vivacité d'un appétit naturel, on a en horreur les sales hoquets d'une pesante indigestion.

(a) Il y a des gens qui ne comprennent pas cet amour général, cette ardeur pour le bien public, cette haine forte & vertueuse contre les oppresseurs, cette flamme céleste qui s'allume de plus en plus à mesure qu'elle s'étend. Comment leur expliquer qu'on devient plus heureux en voulant seulement rendre heureux tous ceux qui nous environnent ?

Qu'il fçache (avant d'écrire un feul mot) que tout fyftême politique doit être pofé fur le droit naturel, que le droit naturel eft le droit de l'homme à fon plus grand bonheur poffible, que fi le droit naturel eft léfé, aucune loi fociale n'exifte plus : car jamais l'homme n'a fait convention avec un autre, qu'à raifon d'une jouiffance mutuelle ; toute autre convention eft abfurde & nulle (*a*).

Qu'il fache qu'en politique il n'y a rien à bâtir : il ne s'agit que de balayer les opérations vicieufes du menfonge (*b*). Quand la place fe-

(*a*) Il eft un progrès moral bien différent des progrès du génie littéraire. D'Homere à Montefquieu il y a une diftance qui annonce une perfection fenfible de l'efprit humain ; l'un favoit parler, l'autre favoit penfer. Les loix de la fociété font de toute autre importance que la beauté & l'harmonie des vers. Les héros de l'Iliade font livrés à des paffions baffes & cruelles, comme à la vengeance extrême, à la foif du butin, à la gourmandife, à des emportemens qui dégénerent en injures groffieres. Achille égorge douze Troyens fur le tombeau de Patrocle, & le poëte peint tout cela fans laiffer échapper un mouvement d'indignation. Il n'en feroit pas de même aujourd'hui, le poëte feroit philofophe, & n'en feroit pas moins poëte.

(*b*) Il n'y a point d'inepties dont les hommes ne foient capables ; un auteur, en 1771, pour juftifier fans doute l'horrible difproportion des fortunes, fource de tous nos maux, & exciter de nouveau la cupidité qui par elle-même n'eft pas affez défolante, a ofé ranger dans la claffe des objets de luxe, le vêtement le plus fimple, la cabane

ra nette, on verra les principes vrais & naturels que nous avons abandonnés.

———

la plus groffiere, &, qui le croiroit! le pain même. Il a confondu ces objets qui appartiennent à l'homme le moins civilifé, avec les porcelaines, les diamans, les dentelles, les montres émaillées, les glaces nouvelles, &c. & fon livre, ce qui eft le plus inconcevable, a l'air d'être raifonné. Les Economiftes ont combattu de toute leur force ce livre extravagant, fans fonger qu'eux-mêmes fe font payés de mots fans définition, & qu'ils ont reconnu pour axiomes des principes fort incertains. Le fyftême des Economiftes tend manifeftement à protéger le luxe, les impôts, le defir & le moyen des conquêtes. Avec ce *revenu difponible*, qu'il veut produire en tout & partout, il facilite les impofitions onéreufes. Le miniftere n'a point manqué de déterminer l'impôt d'après leurs calculs, ou plutôt leur rêve. La France a effuyé une fecouffe terrible, qui a appauvri & dévafté plufieurs cantons. Les Economiftes font de fort honnêtes gens, mais ils reffemblent à des précepteurs qui auroient donné en garde à de jeunes écoliers la provifion des fruits du college : les écoliers auront bientôt mangé la provifion de l'année; c'eft ce qui eft arrivé & ce qui arrivera encore. Les Economiftes ont paru vouloir autorifer les entreprifes des Etats & doubler la force des gouvernemens; ils n'ont pas réfléchi que ces vaftes entreprifes n'ont jamais fervi une feule fois au bonheur de l'humanité. Auroient-ils donné dans l'erreur groffiere & fatale qu'il eft abfolument néceffaire qu'il y ait de grands & forts Etats ? Ils ont ôté aux pauvres, pour donner aux riches. Que veulent-ils enfin que deviendra le *revenu difponible* ? Quand tout payfan aura la *poule au pot*, comme le vouloit Henri IV, que faut-il de plus ? C'eft ici

Qu'il fçache que tous les publiciftes ont dit une fottife, quand ils ont avancé que l'homme focial étoit autre que l'homme de la nature. Cela eft faux. Dans l'ordre focial les devoirs & les droits de l'homme font un peu plus étendus : voilà toute la différence : c'eft la réciprocité des fervices & des bienfaits qui feule a pu donner l'être à la fociété, & quand l'homme a étendu fes rapports avec les autres hommes, ce n'a été qu'une extenfion de fes rapports avec lui-même (a).

qu'on peut dire que la légiflation ne doit pas être dans la tête, mais dans le cœur. Depuis dix ans on a prodigieufement erré dans plufieurs matieres politiques, parce qu'on raifonne fans ceffe & qu'on ne fait point fentir. Eh! Meffieurs, fermez vos livres empoifonnés, promenez-vous : voyez les trois quarts de la nation qui n'ont qu'une exiftence précaire; & lorfque vous aurez appris à être hommes, vous pourrez alors vous faire écrivains.

(a) D'après cette idée, voici le projet d'une ftatue pour un bon roi! Repréfenter la patrie fous la forme d'une belle & grande femme, au front noble & ferein. Repréfenter le monarque, la tête nue, l'embraffant avec tendreffe, fixant fur elle des yeux attendris, où l'amour & même le refpect feroient exprimés. Le fculpteur donneroit à la femme un regard de mere qui s'attache fur fon fils chéri. Son bras gauche paffé avec nobleffe, paroîtroit en même tems le foutenir & lui rendre fes careffes. Ces deux figures porteroient fur une feule & même colonne. Point d'infcription, elle feroit inutile, ou le monument feroit menteur.

Qu'il fache donc que les loix de la fociété ne doivent pas contredire les loix de la nature, qu'elles en font la perfection, que l'homme n'a perdu aucun de fes droits, parce que l'homme n'a jamais fçu rien faire que pour fon propre avantage; que le plan d'un gouvernement heureux réfide conféquemment dans toute fa beauté dans les loix naturelles.

Qu'il fçache que l'erreur n'eft jamais utile, parce que le preftige fe diffipe néceffairement, & que l'indigence, la foibleffe & le défefpoir faififfent l'homme détrompé : il retombe alors au deffous du terme de l'aviliffement humain.

Qu'il fache que la vérité dite une bonne fois laiffe une impreffion profonde, & creufe, pour ainfi dire, un canal où la raifon humaine circule avec une majefté libre, malgré toute autorité contraire ; que toute vérité eft donc bonne à dire aux hommes, & qu'elle feule établira la profpérité des Etats & la paix de l'univers.

Qu'il n'admette enfin comme axiome de législation, que les principes qui par eux & par leur conféquence établiffent & maintiennent le plus grand bonheur de l'homme.

Qu'il ne juge pas les loix ou les coutumes devoir être inflexibles. Les meilleures loix, après un certain tems, fubiffent une détérioration fenfible; ce qui prouve la néceffité d'une

ne réformation périodique (*a*); qu'il fache qu'il en eſt de ces loix qu'on veut rendre éternelles tandis que tout change autour d'elles, comme du ſucre, qui (de béchique qu'il étoit & ami du ſang) acquiert avec les années une qualité arſénicale qui le change en poiſon: tant les meilleures choſes, tant au phyſique qu'au moral, doivent être appliquées dans le tems, & non d'une maniere opiniâtre & aveugle!

Le Poëte doit ſçavoir auſſi que les orages civils ſont le garant de la ſanté des peuples, qu'il n'y a qu'un Empire malade ou convaleſcent qui préſente un front paiſible & léthargique; que partout où il y aura des hommes dignes de ce nom, on entendra leurs cris, on verra leurs paſſions vivement caractériſées ſe diverſifier ſur chaque viſage.

Il doit déteſter le deſpotiſme (*b*) & le flétrir de toutes ſes forces, étendre ſa hai-

(*a*) Le ſage Locke, digne d'être légiſlateur, (titre ſacré, au-deſſus de tous les autres) l'avoit bien ſenti lorſqu'il avoit ordonné qu'après cent ans on ſoumettroit ſon code pour la Caroline à un nouvel examen.

(*b*) Quelques écrivains ſe ſont efforcés depuis quelque tems de vouloir nous faire goûter ce ſyſtème de gouvernement, qui en eſt un, quoiqu'on en diſe, & celui-là n'eſt pas en théorie. Il faut être bien lâche pour l'être dans le fond de ſon cabinet, vis-à-vis de ſoi-même & la plume à la main, tandis que la plume eſt la ſeule arme qui reſte

P

ne (*a*) fur ceux qui n'ont ni affez d'énergie ni affez de juftelle dans l'ame, pour fentir que ce fyftême eft le renverfement total des droits de l'homme. Il doit févir à la fois, contre le

au courage & à la vertu. Souvenons-nous tous que notre chef antique, le bon Homere, appelle naïvement dans fon Iliade, les *rois mangeurs de mille peuples*. C'eft fur ce mot qu'un commentateur d'Homere auroit dû s'exercer & faire un volume.

(*a*) Le chafte fein de la nature, dit le pere Brumoy, enfanta jadis l'Amour & la Haine. Leur origine étoit pure & prefque célefte. Nés pour accompagner les vertus, ils en avoient les traits & la phyfionomie. L'Amour formé pour puifer à la fource de la felicité fuprême, fut malheureufement féduit par des beautés terreftres; il englua fes aîles faites pour l'élever aux cieux, & au lieu des plaifirs divins il fe rabaiffa à une volupté commune & paffagere. La Haine dégénera, ainfi que l'Amour. Ses mœurs étoient faintes & refpectables: fon caractere divin fut altéré. Elle s'attachoit aux tyrans, elle féviffoit contre le vice, elle attaquoit le coupable puiffant, & le perçoit des traits d'une indignation profonde & vertueufe; mais bientôt elle cefla de frémir à l'afpect du crime, elle fe tût devant les grands coupables, elle réferva fon averfion active contre la vertu qu'elle avoit tant aimée. La Haine alors devint une Euménide; elle tourna fon énergie en fureur: elle corrompit fes précieufes qualités: elle inventa les glaives recourbés, les ftilets, les poifons, les calomnies. De fille du ciel, & faite pour venger la juftice, elle prit en main le flambeau des Furies & ne fe fignala que par des actes de rage.

tyran & ſes eſclaves, car c'eſt la lâcheté de ceux-ci qui éleve le monſtre ſur leurs têtes (*a*).

Il doit voir tomber les barrieres qui ſéparent les nations & les rendent ennemies. Il ne doit point appeler l'une au combat contre l'autre; mais préſider plutôt, par la ſimple force de l'équité naturelle, aux plus grands événemens, où la politique s'épuiſe en raiſonnemens artificieux. Qu'il ne lui en coûte pas plus pour condamner un peuple entier, que pour con-

(*a*) Dans le gouvernement deſpotique, depuis le deſpote juſqu'au dernier des eſclaves, chaque individu peſe ſur l'autre. C'eſt une oppreſſion qui ſe propage: c'eſt une longue chaîne d'injuſtices ſourdes, où chacun ſe fait deſpote, flatte d'une main, & déchire de l'autre. Et c'eſt tout le contraire que ſuppoſe, contre l'expérience, M. Linguet, dans la *Théorie des Loix civiles*, où il feint de croire qu'un ſeul homme peut balancer, contenir, enchaîner vingt millions d'hommes, ſans faire part de la plus grande partie de ſon autorité à un aſſez grand nombre pour écraſer l'autre à coup ſûr. De proche en proche, on ſouffre les vexations d'un tyran voiſin, pour à ſon tour tyranniſer comme lui. Il eſt certain que s'il n'y avoit qu'un maître, & que les autres fuſſent tous égaux, ce gouvernement-là ne ſeroit pas le plus imparfait; mais l'égalité ne peut naître que d'un équilibre de forces & de volontés. Ce gouvernement oppreſſeur reſſemble à une large & haute colonne, où chaque pierre a ſon fardeau progreſſivement peſant; & la baſe, qui eſt le peuple, porte encore là le plus grand poids poſſible. M. Linguet a tort, ou s'eſt mal expliqué.

damner un individu : qu'il ne voie d'autre différence que la grandeur du forfait.

Enfin qu'il aime la gloire, & qu'il ne mente point sur cet article. La gloire ! & comment s'y refuser ? C'est le cri de l'estime publique, c'est la voix de l'univers satisfait & charmé, c'est la récompense la plus noble, c'est le bien qui ne s'achete pas, & qui est vainement envié de ceux qui ont tout hors celui-là : la gloire ! Trônes des rois, que l'on transmet comme une ferme, qu'êtes-vous auprès de cette couronne immortelle, qui attirera l'hommage de la derniere postérité (*a*), quand le Poëte n'aura voulu paroître devant elle qu'escorté de l'image de la vertu (*b*) ?

(*a*) Le fameux Bacon, qui écrivoit pour tous les hommes, n'alloit puiser ses idées que dans les sources communes à tous les hommes, c'est-à-dire, dans le spectacle de la nature. Il s'enflammoit alors, il élançoit son ame dans l'avenir ; il la sentoit immortelle & divine : il ne vouloit pas que le tombeau qui devoit couvrir son corps pût ensevelir son nom ; il étendoit le droit qu'il avoit aux éloges de ses contemporains, dans la postérité la plus reculée. Il se plaisoit enfin à penser, lorsqu'il traçoit quelques pensées fortes & grandes, que mille ans après sa mort, l'Indien sur les bords du Gange, & le Lapponois au milieu des glaçons, payeroient un tribut d'admiration à ses écrits & envieroient le siecle & le pays qui l'avoient vu naître. *Non potest quidquam abjectum & humile cogitare, qui scit de se semper loquendum.*

(*b*) Themistocle entrant aux Jeux Olympiques, on cessa de regarder les combattans, & tous les yeux se tourne-

Que son ame pleine d'élévation dédaigne la fortune, il se trouvera dans un point de vue plus favorable au génie, & sa touche en deviendra plus énergique. La pauvreté est l'élément des vertus & des talens ; si elle a des épines cruelles, elle n'abuse pas du moins l'homme, & lui révele à chaque instant la vérité des choses ; elle lui apprend à se connoître, & à connoître ses semblables ; elle lui crie incessamment, elle lui prouve que s'il a quelque chose à attendre il ne doit l'attendre que de soi : précepte important & dont les riches n'ont pas la moindre idée. L'adversité arrête les passions dangereuses, comme la gelée arrête la corruption; elle tourne l'ame du côté de l'intérêt général, parce que le plus grand nombre d'hommes est malheureux ; elle lui inspire par conséquent les vertus qui tiennent à ces idées patriotiques : tels sont le sentiment de la liberté, le courage, la force de l'ame, la haine des tyrans (*a*). L'écrivain pauvre, tou-

rent sur lui : *me voilà dignement payé de mes travaux*, s'écria-t-il avec une joie décente & modeste.

(*a*) Les poëtes sont comme certains animaux, doués d'une force prodigieuse qu'ils ne connoissent pas ; ils ignorent leur véritable ascendant sur les esprits. Si l'écrivain a pour lui la justice, la vérité & l'intérêt de l'homme, qu'a-t-il à craindre des forces réunies des tyrans des ames ? Que ceux-ci tremblent, & que fier à son tour il apprenne à sourire de leur vaine fureur.

te chose égale, aura toujours l'avantage sur l'écrivain riche; il a moins d'ôtages de foiblesse, & c'est ce que démontre l'expérience (a).

Je n'exige point que le poëte soit exempt de passion : il faut qu'il juge les hommes en homme, & non en tyran. Une morale trop austere approche de la dureté, & s'éloigne de la vertu. Celle-ci, toujours compatissante & douce, se met à la place de chaque homme, estime ses efforts & même ses devoirs sur ses forces.

Celui donc qui se sera fait une étude approfondie de la science du cœur humain, prononcera en sa faveur. Loin de lui cette dureté odieuse, partage de tant de moralistes, qui ont jugé l'homme au poids de leur vengeance, ou qui, n'écoutant que leur humeur, n'ont satisfait que leur méchanceté naturelle dans le portrait qu'ils ont donné de quelques individus pour le tableau de l'espece.

C'est au poëte à venger la nature humaine, avilie, dégradée par d'impitoyables raisonneurs. Loin d'insulter à la foiblesse, qu'il prenne sa

(a) Elle n'est pas même nouvelle. Charlemagne, après une longue absence du royaume, se fit amener les enfans qu'il faisoit élever dans son palais, & voulut voir leurs compositions en prose & en vers. Ceux d'une condition médiocre, & même obscure, avoient le mieux réussi, & ce qu'apporterent les enfans des nobles & des princes, n'étoit d'aucune valeur. (Hist. de l'Univ. par Crevier.)

défense. Le coupable plaisir de rabaisser l'homme conduiroit sûrement à le rendre pervers. Qu'il laisse ces écrivains subtils appeller hypocrisie ce sentiment généreux qui nous porte vers nos semblables, l'amitié une tromperie, l'amour de l'ordre un mensonge. Ces tristes découvertes seroient vraies, qu'il faudroit les taire. Parce que la Rochefoucaut (*a*) a vu tout corrompu à la cour, l'univers ressemblera à Versailles ? C'est à force de subtilités de cette nature que tout s'éteint dans le creuset, & que les vertus de l'homme y sont réduites en fumée.

Oui, l'homme s'aime ; mais en s'aimant il aime la société & ses semblables, il veut leur plaire, il veut leur être utile : la bienveillance

(*a*) Cet auteur a excellé dans la peinture des mœurs des courtisans, mais il n'a pas vu l'homme en général. Son livre est triste & dangereux à certains égards : à force de peindre les hommes en noir, qu'il suppose nés tous méchans ou fourbes, il répand dans l'esprit une méfiance repoussante, une misanthropie dure, qui ne sert qu'à éloigner l'homme de l'homme ; ce qui n'est pas évidemment bon. De même la Bruyere, avec ses touches fortes & quelquefois extrêmes, indigne & ne fait jamais naître le sourire de la compassion, comme font Montaigne & le docteur Swift. La Bruyere a cru l'homme pervers par instinct ; il n'est que foible, sujet à l'erreur, inconséquent & vain : il peut enfin guérir de ces défauts. Tout moraliste, avant d'écrire, doit répéter cette maxime : *On est moins dupe d'autrui que de sa propre imagination.*

& la générosité font des vertus qui exiftent dans fon cœur ; elles fe manifeftent fouvent: l'amour, l'amitié, la compaffion, la reconnoiffance, ne font pas des chimeres. Ces fentimens ont des effets vifibles & palpables ; ils brillent dans tous les fiecles, dans tous les pays, dans tous les rangs ; ils ne font pas douteux & faux, comme ces obfervations microfcopiques qui remontent à des caufes qui ne fçauroient être vues.

CHAPITRE XXII.

Développement du Chapitre précédent, ou Apologie de l'Homme.

L'HOMME entraîné par les impreffions du fentiment, & obéiffant peu à la froide lenteur du raifonnement, l'homme a les paffions bonnes (a). Ce n'eft pas toujours fon intérêt

(a) Si je croyois l'homme né méchant, je briferois ma plume & laifferois mon encrier fe deffécher : que pourrois-je dire alors aux hommes ? Tous les arts feroient infructueux, & l'on feroit de vains efforts pour leur donner une pente utile. C'eft l'abfurde, le déteftable théologien, qui le premier a fuppofé l'homme effentiellement corrompu. De-là font partis nos législateurs modernes, pour imputer à la nature humaine les vices dont ils étoient les

particulier qui le domine, il tend vers ses semblables, autant de fois, peut-être, qu'il se replie sur lui-même. Il est une sympathie à laquelle il ne peut se refuser. Il y a un unisson moral, auquel nous obéissons tous involontairement & à notre insçu ; c'est un principe de détermination plus fort que l'amour-propre. Dès que les sens & l'imagination sont affectés, nous ne sommes plus, heureusement pour nous, que des êtres passifs (*a*) qui sui-

auteurs. Ils ont empoisonné les sources du bonheur : ils ont fait couler le poison de la discorde & de la superstition dans les veines de plusieurs générations ; & ils accusent ensuite de corruption ceux qu'ils ont, pour ainsi dire, forcés au crime par leurs cruelles institutions.

(*a*) Voyez dans les combats & sur le théâtre même du carnage, ce soldat ivre de sang & de vengeance : enflammé de courroux il poursuit avec le transport de la rage celui qui l'a blessé. Il l'atteint, le saisit, le renverse ; il a levé l'épée qui doit immoler sa victime. Le malheureux, étendu sur la terre, prêt à périr, lui jette un de ces regards inexprimables, où se peignent l'effroi, l'espérance & l'ardente prière. Cette image passe dans l'ame du soldat furieux : par un sentiment rapide il s'identifie avec celui qu'il alloit égorger. La compassion se fait entendre. Non, il ne peut enfoncer le glaive dans le sein de cet homme renversé, dont l'œil est suppliant : il le relève, ému & menaçant encore. La tempête gronde dans son sein ; mais la pitié, plus forte, lui commande le pardon : il l'accorde en frémissant, mais il ne sait pas lui-même comment il a pu pardonner.

vons les impressions données. L'art du poëte est de s'attacher de préférence à cette propriété essentielle de la nature humaine, à la manier avec souplesse, à faire du spectateur une espece d'instrument qu'il fera resonner à son gré: une fois maître du cœur, l'esprit & la raison obéissent.

Et quel est l'être malheureux qui n'a jamais connu le charme de la bienfaisance, le prix de l'ordre, qui n'a jamais surpris son cœur volant vers un autre, ou qui, isolant ses plaisirs, ait voulu jouir seul (*a*)?

La satyre de la nature humaine est piquante, mais elle est vraie. Qui es-tu? toi! qui oses dire que l'homme est né méchant! Monstre, qui t'a élevé? Ce pernicieux blasphême, où l'as-tu puisé? émane-t-il de ton cœur ou de ton expérience? L'expérience pourroit-elle être pour toi? Et vois donc l'innocence de l'enfance, la confiance & la simplicité de la jeunesse, l'amour des peres & des meres pour leurs enfans : vois s'il est un seul homme inaccessible à la pitié. Réfléchis sur cette horreur naturelle que nous avons pour le sang. Compte

(*a*) Cœur tendre & généreux! qui ne passes point lorsque ton semblable souffre, qui ne te contentes pas de lui payer le stérile tribut de la pitié, qui n'as point de repos que lorsque la douleur a cessé de lancer ses aiguillons; c'est toi que j'honore, c'est toi que j'embrasse au nom de l'humanité.

les actions charitables & généreuses qui se font sur la terre. Vois l'homme fréquemment trompé sur ses véritables intérêts, mais ne faisant jamais le mal pour le mal. Ces calamités sanglantes partent toujours d'un aveuglement déplorable, plutôt que d'une volonté réfléchie. Accuse la foiblesse (*a*) de l'homme, ses erreurs, son imagination qui se déregle ; mais songe que la main du Créateur a pêtri son cœur d'un limon doux & généreux.

Que de vertus obscures que n'a point proclamées la trompette de l'histoire, & qui contentes d'elles-mêmes n'ont voulu que le regard de l'Etre Suprême ! Ce sont les passions furieuses qui marquent comme le passage des tempêtes : les passions douces & paisibles, semblables à des eaux pures qui dorment dans un bassin, ne s'échappent gueres de dessous le chaume qui les couvre & les protege. Chaque langue porte les noms de bon, de clément, de généreux, de bienfaisant : donc ces vertus existent. L'ordre ne pourroit être établi si l'homme étoit né méchant ; & les loix n'ont de force & de pouvoir, que parce que la plus

(*a*) Un seul homme suffit quelquefois pour répandre le malheur sur vingt peuples, dans l'étendue de plusieurs siecles. Tous ces fameux conquérans n'ont pas apperçu la millieme partie des maux qu'ils ont fait ; ils ont été étourdis par les chants de victoire, & n'ont pas prévu les gémissemens qui en devoient naître.

grande partie des hommes aime & fuit la juſtice.

Allez jouir du délicieux ſpectacle d'un pere au milieu de ſes enfans ; voyez cette concorde paiſible, cette union de freres, cette pureté de mœurs, cette tendreſſe réciproque, cette douce autorité du chef, cet empreſſement de toute la famille... ô poëte ! ſi tu ne reſpires point là avec plus d'aiſance, ſi tu ne te trouves point dans ton élément, ſi ce tableau n'attache point tes regards, ne te mêle point de tracer des leçons aux hommes.

Eh quoi ! l'œil eſt charmé de repoſer ſur des plaines floriſſantes, ſur des côteaux couronnés de vignobles, ſur de vaſtes pâturages où bondit le courſier indompté, où paît la brebis aux mammelles pendantes ; & le cœur ne ſeroit pas ſatisfait de recueillir l'exemple des vertus douces qui embelliſſent & décorent la ſociété ?

Annullons donc la loi qui nous lie à tout ce qui reſpire ! endurciſſons cette ame qui ne peut demeurer froide au milieu des autres êtres (a) ! Heureuſement que cela n'eſt pas en

(a) L'homme de la nature eſt bienfaiſant ; il eſt compatiſſant, puiſqu'il eſt ſenſible ; il ne ſauroit être né cruel, car il ſeroit l'ennemi de ſon propre être, il ſeroit oppoſé à lui même, & ſe prépareroit tous les maux qu'il feroit ſouffrir. Le crime, dit M. Thomas, eſt un faux calcul. J'avoue que pluſieurs hommes, & ſurtout preſque tous les princes, ont fort mal calculé ; mais le plus grand nombre

notre pouvoir. Ce fens qui nous fert à diftinguer rapidement le vice & la vertu, ce fens intime embraffe malgré nous ce qui eft utile à la fociété (a). Tel eft le principe fécond de nos affections morales.

Qu'il foit faifi, développé dans tout drame; qu'il en foit la bafe & le ciment. Si les effets du malheur nous touchent vivement, nous ne pouvons être infenfibles & indifférens fur les caufes.

Les hommes naiffent véritablement freres. Quel démon peut les féparer & armer leur intérêt réciproque en le rafinant d'une maniere fubtile & fauffe ? Ils fe font un échange des biens de la terre, échange avantageux & profitable à tous. Leur bien perfonnel fe fond néceffairement dans le bien général, & puifqu'ils ne peuvent croire fe dérober aux maux d'autrui que par le plus vicieux raifonnement, il faut qu'ils reconnoiffent ne pouvoir être abfolument heureux indépendamment de leurs femblables. Pourquoi les riches, environnés des dons de la fortune, ne font-ils pas en paix avec eux-mêmes ? J'ai deviné leur fecret, je

des hommes a fuivi une arithmétique naturelle, fans quoi dès long-temps la fociété n'exifteroit plus.

(a) Que j'aime *Shenftone's Works*, digne Anglois, lorfqu'il a dit que *l'on ne devoit ni battre un chien, ni détruire un infecte, fans une caufe fuffifante pour fe juftifier au tribunal de l'équité.*

penſe; c'eſt que l'indigence d'autrui dont ils font témoins, leur révele leur injuſtice, & qu'ils ont beau s'étourdir, ils ne jouiront jamais avec volupté tant qu'ils n'embraſſeront pas d'un œil ſatisfait le bonheur d'autrui.

Ecoutons Hume dans ce tableau ſimple & convaincant: ,, Je voyage, dit-il, dans un
,, pays étranger, je paſſe dans un petit can-
,, ton, j'entre dans la maiſon d'un honnête
,, campagnard que je n'ai jamais vu & ne re-
,, verrai peut-être jamais: j'apperçois une cer-
,, taine aiſance répandue dans la maiſon ; je
,, m'aſſieds à ſa table ruſtique, où regnent la
,, propreté & l'abondance, plutôt que la dé-
,, licateſſe : je vois le ſourire du contente-
,, ment épanouir le front de ſes jeunes enfans.
,, Mon hôte ſe montre prévenant, humain,
,, enjoué; il m'a fait parcourir tous les recoins
,, de ſon héritage, & j'ai eu du plaiſir à le
,, ſuivre & à l'entendre. A table il m'apprend
,, qu'un ſcélérat puiſſant, qui étoit ſon voiſin,
,, a voulu le dépouiller de ſon patrimoine &
,, lui ravir les champs qu'il rendoit fertiles; il
,, m'expoſe, avec l'éloquence de l'opprimé,
,, tous les chagrins qu'il a reſſentis quand il fut
,, troublé dans la jouiſſance de ſes biens. Je
,, m'irrite, je m'indigne. Il me répond que
,, ſes maux ne ſont rien, que ce même hom-
,, me a fait gémir une province entiere, a
,, fait tomber ſur elle tous les coups d'un pou-
,, voir aveugle & abſolu; il ajoute que ce mon-

„ ſtre a attenté à la vie & à la liberté de plu-
„ ſieurs infortunés, ſes concitoyens, dont tout
„ le crime étoit d'avoir déplu par une inté-
„ grité noble & courageuſe. Alors je ſens
„ une juſte horreur contre ce tyran ſubalter-
„ ne (*a*), j'exhale mon indignation en termes
„ plus vifs; mes yeux ſe rempliſſent de lar-
„ mes, tandis que ce bon pere de famille pleu-
„ re auſſi, en ſouriant, de l'image de ſes maux
„ paſſés. Il ajoute, qu'enhardi par l'impunité,
„ ce méchant, qu'abuſoit le ſuccès, a porté
„ ſes attentats contre un homme aſſez puiſſant
„ pour dédaigner une vengeance particuliere
„ & recourir à l'autorité des loix; que ce ſcé-
„ lérat odieux & déteſté, abandonné enfin
„ de la cour qui le protégeoit, a porté ſa tête
„ ſur un échaffaud (*b*). Je m'écrie que le ciel

(*a*) Je ne ſais qui a trouvé le premier cette excellente épithete, mais la choſe eſt ſi commune qu'on eſt inceſſamment obligé de répéter cette expreſſion; elle vient toujours au bout de ma plume.

(*b*) Quelle vérité ſalutaire, que d'apprendre au méchant que s'il ſe fait craindre il doit craindre auſſi, que la haine peut reſter aſſoupie ou enchaînée par l'adreſſe ou la force, mais qu'elle s'éveillera plus terrible; que, comme un arc violemment bandé, elle lancera la fleche qui percera l'ennemi : en général, que le hazard, l'inconſtance humaine, la vieilleſſe, le dépouilleront néceſſairement de cette arme terrible dont il frappoit la multitude, qu'on la tournera contre lui-même, & qu'il mourra au milieu de l'inſulte & du mépris public.

„ eſt équitable, que les loix ſont dignes de no-
„ tre amour & de notre reſpect; & contem-
„ plant cette heureuſe famille échappée aux
„ fureurs d'un brigand décoré, je les embraſſe
„ tour à tour, comme pour leur donner le
„ ſuffrage de ma joie & de mon allégreſſe".

Et voilà le ſpectateur, poëte dramatique! re-
connoiſſez-le dans ce voyageur qui ne fait que
paſſer. Il n'a rien à craindre, rien à eſpérer;
il eſt étranger à ce qui l'environne : il va quit-
ter la ſalle où retentit la voix plaintive du mal-
heureux : il va rentrer ſous ces brillans pla-
fonds où l'attendent les ſeuls perſonnages qui
ſemblent l'intéreſſer vivement ; & ſon cœur
toutefois a connu l'émotion, le ſerrement, la
douleur, & rien n'a pu arrêter cette compaſ-
ſion, ce trouble, prêts à fermenter aux ſcenes
de l'injuſtice (a). Tant l'homme ſe condamne
lui-

(a) L'homme ordinaire n'eſt bleſſé que de ce qui l'affec-
te perſonnellement. L'écrivain l'eſt de ce qui bleſſe la
juſtice, la ſociété : il prend pour lui l'injure faite à ſon ſem-
blable; il s'établit le vengeur public de ſa nation, il ſent
une violente & généreuſe envie de châtier l'homme inſo-
lent qui a abuſé de ſon pouvoir. C'eſt ici qu'il devient
un perſonnage vraiment grand, vraiment illuſtre; & quand
il a dirigé ſes foudres inviſibles, chacun applaudit à ſon
courage : la gloire l'attend, & la main des bourreaux en-
noblit l'ouvrage qu'elle oſe toucher. Dans ſon ſein la ven-
geance devient une vertu, puiſqu'il la déploie moins pour
ſes intérêts que pour ceux d'autrui.

lui même ! tant il eſt invinciblement porté à blâmer ce qu'il auroit pu faire !

Non, il n'eſt point d'homme abſolument méchant ; tous ſes ſentimens ſeroient renverſés & funeſtes à lui-même : il ne pourroit marcher long-tems parmi les hommes. Toutes les grandes perſécutions, tous ces grands crimes qui couvrent la ſurface de la terre, ſe font, pour ainſi dire, au nom d'un fantôme, dont on a eu ſoin d'échauffer & de remplir ſon imagination. Chacun s'excuſe ſur la coutume, ſur la néceſſité ou ſur la loi, & répond qu'il n'eſt que le miniſtre d'un pouvoir qui commande, & qui force en même tems à l'obéiſſance. Voyez les guerres, & cherchez parmi cette foule de combattans un aſſaſſin volontaire : tous marchent, parce que chacun d'eux eſt entraîné par l'aſcendant qu'imprime la troupe. L'homme qui oſe être cruel, ſans en recevoir l'exemple, eſt heureuſement fort rare. Il ne faut point compter parmi les hommes les Neron, les Tibere, les Caligula & autres tigres à face humaine, qui, retranchés ſur des trônes, ont tué avec le ſceptre : trop détachés de leurs ſemblables, trop iſolés, ils étoient plus près du crime : ils ſentoient mieux que le peuple qu'ils fouloient, combien l'autorité arbitraire, ce fardeau dangereux, pouvoit les écraſer à chaque inſtant : ils ne ſe jugeoient plus les chefs de la nation ; plus conſéquens, ils s'en eſtimoient les ennemis néceſſaires par le rang mê-

Q

me qu'ils occupoient; enfin, ils étoient forcés à être violens (*a*), comme ayant été trop exhauſſés, & ne touchant plus à la nation que pour la craindre ou la faire trembler : ils devinrent féroces, parce qu'accumulant trop de jouiſſances exceſſives (*b*), ils avoient rompu cet heureux équilibre de l'ame, qui maintient la juſtice & conſerve à chaque homme ſa vertu (*c*).

(*a*) Les princes ont une ame irafcible, parce que la déplorable éducation qu'on leur donne, en flattant leurs premiers penchans, les accoutume à être volontaires, capricieux, emportés, faciles à irriter. De-là vient ſans doute l'emblême d'Achille nourri de la moëlle des lions & des tigres. Ils prennent volontiers le caractere des animaux carnaſſiers; ils ſe vengent avec inhumanité, parce qu'ils ſe croient d'une nature ſupérieure à celle de l'offenſeur; ils s'eſtiment des Dieux, & puniſſent l'homme, comme l'homme punit l'inſecte qui l'a piqué.

(*b*) On demande : pourquoi la philoſophie proſcrit-elle ces voluptés exquiſes, qui plaiſent tant à l'ame & qui ſemblent faites pour elle ? La philoſophie répond : c'eſt que ces mêmes voluptés ſi recherchées, ces délicateſſes, ces aiſes de la vie amolliſſent l'ame, la dénaturent, & rendent le cœur dur & impitoyable. Liſez l'hiſtoire des Empereurs de Rome; ils furent tous des monſtres voluptueux. La pitié ne germe que dans le cœur de ceux qui ont ſouffert, & qui peuvent ſouffrir encore.

(*c*) Vous donnez à un homme une autorité ſans bornes. Bientôt tous ſes ſentimens vont monter à l'uniſſon de ſon pouvoir & devenir extrêmes. Neron, ô Dieu! fut un jour

Mais, comme je l'ai dit dans un autre ouvrage, & comme je me plais à le répéter, *les tyrans de la nature humaine ne sont pas elle.* L'indignation du poëte ne doit point retomber sur la masse des hommes. Ceux qui nagent dans la foule ne peuvent avoir que des idées conformes au bien-être de leurs semblables, ils ne peuvent séparer leurs intérêts d'autrui; & le principe de Montesquieu est pleinement démontré, lorsqu'il a dit que la *vertu est l'ame des Républiques.* Où il n'y a point de dominateur insolent, là se fait entendre le cri du bien public; là tous les premiers mouvemens sont bons & généreux : là seulement la patrie se présentera avec tous ses charmes; là le citoyen, sans vains raisonnemens, sentira ce qu'il faut faire pour elle.

Il est d'autres Etats, (& ils couvrent une grande partie de la terre) où la fatalité a courbé l'homme sous le joug, où mille causes imprévues ont préparé ses chaînes, où le citoyen abusé par son trop de confiance a cédé non-

paisible souverain du monde connu; ce qui n'a pas peu contribué sans doute à en faire un monstre. Comment voulez-vous qu'il tremble chaque jour pour sa puissance, & qu'il soit modéré ? la tête est dans l'ivresse de la hauteur; il est éloigné de la foule, il doit la redouter : la crainte le porte à des coups de fureur ; il est foible pour ce poids immense, & de-là il devient cruel.

chalamment ses droits & a négligé de retenir les moyens de les réclamer avec succès; mais là du moins il lutte par la volonté, s'il ne le peut par la force. Ses gémissemens douloureux se font entendre: il est éloquent, quoiqu'esclave; il combat avec la parole: il tombe, il périt, la loi à la main: il éleve en expirant le contrat primitif violé. Le despote en rit, mais il n'y répond qu'à grands coups de massue. C'est dans ces Etats, où la justice n'a plus qu'une voix foible & mourante, que le poëte doit l'adopter, la multiplier, l'orner de toutes les couleurs de son art, & méprisant les offres intéressées du pouvoir tyrannique envisager la reconnoissance future des siecles, qui le loueront d'avoir défendu la cause antique de l'équité, cause honorable, qu'on peut fouler aux pieds, mais qu'on ne sçauroit anéantir.

Ayant donc établi les principes moraux qui doivent constituer le poëte dramatique, je descendrai à combattre quelques préjugés qui pourroient interrompre ou retarder sa marche. Je veux lui ôter toute entrave, bien convaincu que dès que tout lien sera brisé, le vol du génie ne tardera point à se manifester.

CHAPITRE XXIII.

Examen de plusieurs préjugés reçus & accrédités.

QUELQUES préjugés, peu à peu, ont été détruits, ils ont cédé à l'invincible raison, qui tôt ou tard devient la loi suprême & universelle. Tel étoit le préjugé qui faisoit penser que l'amour devoit être le mobile unique du théâtre. Corneille, Racine, Crebillon, n'ont-ils pas sacrifié à cette opinion ridicule? N'a-t-on pas vu les langueurs d'une passion froide & infipide se mêler aux tragiques attentats d'une ambition forcenée? N'a-t-on pas vu les événemens les plus disparates se fondre dans le même plan & presque sur une même ligne? Sans Voltaire, ne serions-nous pas encore esclaves de ce préjugé? Lui-même, dans ses premieres pieces, n'a-t-il pas suivi le délire général, dans son Oedipe, dans le rôle de Varrus, dans son Brutus, où un amour énervé & langoureux se mêle aux plus héroïques vertus qui aient honoré une République naissante? Mais Zaïre, Tancrede, & Adelaïde du Guesclin (a), l'ont

(a) Je proposerai une réflexion à l'illustre auteur de cette piece: le rôle de Vendôme est admirable, il a une éner-

bien abſous depuis de ces fautes. Que de fois on a entendu des héros s'écrier, que *leur plus bel exploit ſeroit de vaincre la cruelle! que leur ambition eſt d'expirer à ſes pieds!* La Melpomene Françoiſe a trop ſouvent reſſemblé à cette Circé, qui n'introduiſoit des héros dans ſon palais que pour leur imprimer d'un coup de baguette la métamorphoſe la plus humiliante.

Il reſte d'autres préjugés à combattre. Telle eſt cette prétendue regle théâtrale, qui veut que dans chaque piece le vice ſoit puni & la vertu triomphante. Cette regle eſt-elle auſſi juſte, auſſi utile qu'on le croit communément? Il eſt ſûr que le contraire arrive dans le monde. Tous les jours l'honnête homme eſt malheureux, & le méchant voit ſes injuſtes pro-

gie & une vérité qui ſaiſit. Je le plains au moment où, éperdu d'amour & de jalouſie, il demande à ſon ami la mort de ſon frere: juſque-là tout eſt bien. Mais lorſqu'après l'emportement de cette premiere chaleur, ce même Vendôme, ſi fier & ſi grand, va choiſir un bras vulgaire, un aſſaſſin obſcur, à qui il confie le ſoin de ſa vengeance; cette vengeance méditée d'après une réflexion lente & cruelle, me le rend tout-à-coup odieux: je ne ſuis plus touché de ſes cris, je ne veux plus de ſes remords, de ſon déſeſpoir; je vois un prince féroce, qui a conçu le crime au fond de ſon cœur. Il ſeroit facile de ſupprimer cet incident inutile, & qui ne ſert qu'à déparer un des plus beaux caracteres de la ſcene françoiſe.

jets couronnés. S'il faut faire une impression profonde sur le cœur humain, s'il faut déchirer les entrailles par la peinture des plus grands malheurs, il faut que l'imitation soit entiere & fidele. Et pourquoi arracher le trait une fois enfoncé? pourquoi essuyer ces larmes qui coulent? Non: que plutôt l'indignation vertueuse demeure dans l'ame, qu'elle vive contre la prospérité insolente; que cette blessure, que la main du poëte aura faite au spectateur, ne se ferme pas, tant qu'on verra subsister une oppression réelle. Puisque le spectacle est une illusion, que cette illusion tourmente autant qu'il est possible, qu'elle ne soit point passagere, & que tout homme soit fatigué, tant que la cause de l'infortune publique n'aura point disparu.

Le poëte auroit tort, s'il vouloit toujours faire entendre que l'innocence est reconnue & couronnée. Je ne dis pas seulement qu'il fermeroit les sources de la pitié & de la terreur, qu'il ne feroit qu'effleurer le sentiment de la compassion, au lieu de la porter à son comble, qu'il produiroit des allarmes momentanées, & suspendroit cette active sensibilité qui demande un aliment toujours nouveau: j'ajoute qu'il présenteroit le théâtre du monde tout différent de ce qu'il est, qu'il promettroit à l'homme plus que la nature ne lui a accordé, qu'il le tromperoit par un appas faux & inutile & que

la moindre expérience feroit évanouir. Il faut que l'écrivain soit inexorable, comme la tyrannie qui nous joue, qu'il nous révele toutes les calamités qui nous attendent, qu'il roidisse notre courage contre les malheurs imminens qui nous affiegent, qu'il accoutume notre œil à fixer les scenes de la vie, à se familiariser enfin avec les touches sombres qui composent le fatal tableau de la condition humaine. Ce tableau ressemble à ceux qu'a tracés le Rembrant; les ombres noires y dominent.

Eh! qui nous frappe le plus ici-bas, qui persécute nos regards, si ce n'est le malheur? Il embrasse l'univers. Pourquoi donc mentir, tandis que la vérité nous écrase de tout son poids? On accoutumeroit ainsi la multitude à croire le contraire de ce qui est; on la berceroit d'illusions dangereuses, elle désapprendroit à détester ce qu'elle doit haïr, elle suivroit les fantômes d'une espérance mensongere qui la trahiroit. Il faut lui révéler le sort qui l'attend, afin que l'homme, placé dans un vrai point de vue, choisisse courageusement ce qu'il doit faire.

Si donc la Providence a caché, sous le voile le plus impénétrable, le but du mal moral & du mal physique, que le poëte ne s'établisse pas législateur ridicule & momentané sur un espace aussi étroit que le théâtre, tandis que tout le reste de la terre démentiroit ses oracles: qu'il craigne de tromper l'homme; il ne

croiroit plus même les vérités qui lui feroient annoncées.

Mais, dira-t-on, on fera révolté de votre dénouement? Qu'on fe révolte donc contre l'hiftorien, contre le voyageur, contre tout ami de la vérité. *L'innocence à genoux, tendant la gorge au crime*, comme dit Voltaire, voilà ce que l'on voit fur tous les points de ce globe. Mais elle n'en eft pas moins l'innocence: rien ne peut altérer fon caractere indélébile & facré, & je préférerois de la montrer ainfi aux yeux du fpectateur, que de feindre le crime reculant à fon afpect. Qu'on en tire une conféquence funefte, ce fera l'effet de la foibleffe ou de l'aveuglement des hommes. Ils doivent entendre ce que dit ce tableau, il parle affez éloquemment; il recommande la force de l'ame & furtout le courage, il en fait une vertu néceffaire; & c'eft-là la vérité qu'il faut enfeigner de préférence à l'homme, furtout aux plus infortunés, qui cefferoient de l'être s'ils ofoient contrebalancer, de tout leur pouvoir, le magique & deftructable afcendant qui les domine.

D'autres, connoiffant ce qu'ils ont à craindre, apprendront à eftimer la vie & à la pefer ce qu'elle vaut. Ils feront moins furpris des malheurs qui les accableront, & fauront fouffrir à l'exemple des autres; ils connoîtront peut-être moins le défefpoir, qui eft un effet fubit d'une

surprise douloureuse & d'un malheur inattendu (a).

Les philosophes, plus versés dans la profondeur des vérités intellectuelles, jugeront, par la raison & par le sentiment de l'ordre éternel des choses, que celui qui gémit injustement ne gémira pas toujours, & qu'il est un observateur suprême qui a tout ordonné.

Mais, repliquera-t-on, une tragédie de cette nature sera-t-elle une école de vérité pour des hommes bornés au moment présent, & qui ne jettent point leur vue dans l'avenir ? Lorsqu'ils verront le crime triomphant, hésiteront-ils de se ranger sous les drapeaux où semble regner l'impunité ? Ceci ne laisse pas que d'avoir ses difficultés. Mais, sans raisonner ici, car le raisonnement quelquefois nous égare, je répondrai avec cette intime conviction que je ne puis définir, que si le poëte est véritablement embrasé de l'amour de l'ordre, cet amour perce-

(a) *Les tragédies* (dit Marc Aurele) *ont été premièrement introduites, pour faire souvenir les hommes des accidens qui arrivent dans la vie, pour les avertir qu'ils doivent nécessairement arriver, pour leur apprendre que les mêmes choses qui les divertissent sur la scene, ne doivent pas leur paroître insupportables sur le grand théâtre du monde; car tu vois bien*, ajoute-t-il, *que telle doit être la catastrophe de toutes les pieces, & que ceux qui crient tant sur le théâtre, ô Cytheron! Cytheron! ne se délivrent pas de leurs maux.*

ra, malgré son dénouement vicieux; qu'il offrira l'innocence armée de tous ses traits divins, patiente dans l'adversité, courageuse, inébranlable, ne redoutant pas le bras injuste du tyran qui la frappe & qui n'ose en même tems l'envisager; satisfaite du triomphe que lui donne la vérité, se retranchant en elle-même comme dans un fort assuré, & y trouvant sa justification, sa gloire & sa félicité; contente enfin, de se juger honorée & chérie de tous ceux qui la connoissent, mettant sa récompense dans leur admiration & ses autels dans leurs cœurs.

Les poëtes aussi ont mal-adroitement supprimé les intermédiaires : dans trois heures ils montrent les attentats du crime & sa punition. En la faisant entrevoir dans le lointain, au lieu de la précipiter d'une maniere fabuleuse, ils seroient plus vrais & plus croyables. Remarquons que les anciens n'ont point connu cette loi, qui prescrit des dénouemens toujours heureux; ils ne séchoient point les larmes, & laissoient l'indignation germer & prendre racine dans le sein du spectateur: Hecube, Ajax, Hercule, meurent dans les tourmens; & ces dénouemens avoient leur but. Qu'on cesse donc d'exiger que le poëte punisse toujours le crime; s'il le déteste, il peut impunément peindre son triomphe : l'infamie ne l'accompagnera pas moins, & ce sera le chef-d'œuvre

de son art de le deshonorer sous la pourpre & le diademe (*a*).

Pour passer à un second préjugé, je parlerai de cette loi ridicule qui assujettit les pieces de théâtre, & surtout les tragédies, à cinq actes, à peu près d'égale grandeur. De-là un homme d'esprit a dit, *qu'on coupoit une piece de théâtre comme on coupe un habit*. On ne voit pas la raison de ce partage. Cette loi n'impose-t-elle pas la nécessité d'allonger des pieces, qui plus resserrées auroient eu un plus grand effet? Aristote n'est point l'inventeur de cette loi; ce qui doit humaniser nos critiques, qui s'imaginent que ce philosophe a deviné comment il falloit construire une piece françoise. Voit-on chez Sophocle, chez Euripide, ces interruptions forcées, qui coupent l'action à tems égaux, & qui créent un vuide au moment où l'intérêt pourroit se soutenir encore? On n'entendoit pas ces mauvais violons (*b*) qui précedent quelquefois la sortie des acteurs ; on ne

(*a*) Comme Mahomet est noir dans la derniere scene! comme les cris de sa rage trompée avilissent l'homme & son cruel génie! Comme Thieste est grand auprès d'Atrée!

(*b*) Après qu'Orosmane a répandu le sang de Zaïre, après que Zamore a vengé un monde & son amante, après que l'ombre de Ninus est venu épouvanter sur les degrés du trône une reine parricide, on nous fait entendre une ariette, une fanfare, une contre-danse; on ne peut s'empêcher alors de rire, car le passage est extrême & subit.

connoiſſoit pas ces petits reſſorts, ces nouvelles uſées, qu'on a comparées à celles de *la petite poſte*, & qui viennent après le débit de trois cents vers vous annoncer que l'acte va finir. Ne ſeroit-il pas plus raiſonnable de placer les intermedes ſelon l'étendue de l'action, & d'après le beſoin ? Ces diſpoſitions artificielles, ce partage géométrique, a quelque choſe de monotone & de triſte ; c'eſt un pur ouvrage des modernes. Horace eſt le premier qui ait conſacré cette regle dans ſon Art Poétique, & ce vers eſt en effet toute l'autorité ſur laquelle on s'appuye ; mais j'aime mieux en croire Sophocle & Euripide, qui n'ont jamais été aſſujettis à ces diviſions puériles, qu'Horace qui, comme notre Boileau, n'a jamais ſcu tracer le plan d'une ſcene.

Il n'y a donc point de hardieſſe ou de témérité à faire une piece en quatre actes, en deux ou en ſix ; il n'y a que du bon ſens (*a*).

―――――――――

(*a*) Quoi ! parce que toutes nos pieces ſont en cinq actes & en vers alexandrins, il faudra que toutes les pieces ſoient en cinq actes & en vers alexandrins ? On dira que c'eſt le ſpectateur qui exigera que les engagemens ci-devant pris ſoient tenus par les écrivains modernes ; mais ſi l'on conſulte le goût du public, peu lui importent les moyens dont on ſe ſervira pour le toucher, pourvu que ſes larmes coulent. Quant à la portion du public qui ſe révolteroit, elle ne ſeroit compoſée que de ces demi beaux eſprits, qui ayant des prétentions ſecrettes ſur l'art (pré-

Tout acte inutile & languiffant doit être fupprimé : l'étendue de l'action doit feule déterminer la longueur des actes. Il faut avoir (dit-on) cinq pieds huit pouces pour entrer dans tel régiment, mais tel homme de cinq pieds a plus de bravoure & de courage, & le chef eft fouvent le plus petit individu de l'armée. Il doit être permis à l'auteur de fufpendre fes repos en pleine liberté; il doit fecouer tout joug onéreux, s'affranchir d'un antique efclavage & dédaigner la contrainte (*a*).

Mais, dira-t-on, Corneille a fuivi ces regles qui vous paroiffent gênantes & inutiles, & de quel droit vous refuferez-vous à ténir la route qu'il a parcourue ? Mais Corneille, répondrai-je, vint dans un tems où l'on aimoit les diffi-

tentions bien indifcrettes), ont la manie éternelle de rabaiffer toute chofe à proportion de leur infuffifance. Or cette portion infortunée peut faire du bruit au caffé, au parterre ; mais ce vain bourdonnement, dont on connoît la caufe, tombe & meurt comme le cri des cigales.

(*a*) Clavaret, mauvais tragique françois, jaloux de conferver rigoureufement l'unité du lieu, & voulant prévenir toute critique à ce fujet, fe trouvoit fort embarraffé dans fa tragédie du *Raviffement de Proferpine*. Savez-vous ce qu'il fit ? Il imagina une ligne perpendiculaire du ciel aux enfers. L'imagination, difoit-il, peut monter facilement fur cette efpece d'échelle, s'arrêter en Sicile, & defcendre au féjour des morts : il s'applaudiffoit fort de cette invention, & d'avoir fçu réduire ainfi fa piece aux véritables regies de l'art.

cultés vaincues, dans un tems où la nation emprifonnoit fon efprit dans les limites d'un fonnet ou d'un rondeau. Il vint dans un tems où le caprice multiplioit les entraves. Il eut mieux fait de fupprimer le cinquieme acte des Horaces, & de braver quelquefois les regles, comme il fit dans le Cid; de mieux choifir fes derniers fujets, & de moins interprêter fon Ariftote qui l'a quelquefois égaré. Il fut très fuperftitieux envers les regles établies : il corrigea le plan, mais fans ofer en créer un nouveau. Légiflateur timide, & le plus fouvent embrouillé, fa Poëtique renferme un grand nombre d'idées fauffes & puériles, & l'on peut dire qu'il a mal vu l'art dans lequel il a excellé; mais heureufement l'inftinct vigoureux de fon génie l'a emporté fur les préjugés que lui dicterent des livres. N'a-t-il pas payé au mauvais goût & à l'enfance de l'art par les ftances du Cid ? Que ne s'eft-il plutôt dégagé de toutes les chaînes qui l'affervirent ; que n'a-t-il fait plus fouvent de nobles hardieffes, comme le dénouement de Rodogune ; que n'a-t-il toujours marché de lui-même, au lieu d'établir fes pieces fur un commentaire obfcur & bifarre ? Mais tout grand qu'il étoit, il fut efclave des idées dominantes : ce qui fait voir la force des préjugés. On le vit interrompre fes chef-d'œuvres pour rimer l'*Imitation de Jefus Chrift*, fans s'appercevoir qu'il détruifoit par la feule ftructure du vers la fimplicité qui fait le prin-

cipal mérite de ce livre. Cette traduction si froide, si fastidieuse, si assoupissante, émanée de la même plume qui écrivit Cinna & Rodogune, parut si bizarre, si incroyable, même alors, qu'on imagina dans la suite ce conte, *que telle étoit sans doute la pénitence que son confesseur lui avoit imposée.*

Ah! si un génie indépendant & fier, comme celui d'Eschyle, de Shakespear, avoit posé les premiers fondemens de notre théâtre; embrassant d'un coup d'œil le terrein sur lequel il devoit bâtir, n'ayant aucun préjugé à combattre, il eut tracé une circonférence immense, au lieu de ces limites étroites où l'art est anéanti; & s'il arrivoit encore cet homme de génie, qui donneroit à la scene françoise une face nouvelle, qui feroit disparoître tout ornement étranger ou bizarre, qui travailleroit sur un plan inconnu: doute-t-on qu'il n'élevât un théâtre, sinon plus travaillé, plus fini, du moins plus vrai, plus pathétique, plus utile? Mais les têtes bornées qui ne conçoivent que ce qui est, crieront toujours: *non, cela n'est pas possible*; comme saint Augustin crioit, armé d'un Concile & de l'autorité de l'Eglise: *non, il n'y a point d'Antipodes, car ils tomberoient la tête dans le ciel.*

Soulevons donc ces entraves arbitraires, sous lesquelles le préjugé garotte le génie. Sans doute il faut un ordre d'événemens, une progres-

greſſion juſte, une gradation inſenſible, qui ébranle peu à peu l'eſprit, donne la vraiſemblance & la confirme. Voilà ce qu'il faut de néceſſité abſolue; mais le nombre des actes n'ajoute rien à cette vraiſemblance précieuſe. Que le ſujet détermine ſeul leur étendue, leur repos, leur enchaînement, & ſongeons que cet eſprit imitateur a nui à l'art & le traîne vers ſa décadence.

On apperçoit dans pluſieurs auteurs françois un goût inné pour la ſervitude; jamais l'écrivain ne ſe livre à ſon génie particulier : au lieu de ſe procurer une liberté facile, on le voit fidele au joug de ſes prédéceſſeurs. En l'adoptant, il le tranſmet à ceux qui doivent le ſuivre.

M. Marmontel a dit *que toute piece devoit flatter le préjugé national* (*a*). Oui, ſi ce préjugé

(*a*) Voici les termes de M. Marmontel, Apologie du théâtre, page 323 : *Il y a partout des paſſions nationales & conſtitutives de la ſociété. Tel étoit l'amour de la domination chez les Romains, l'amour de la liberté chez les Grecs, l'amour du gain chez les Carthaginois; telle eſt parmi nous la gloire, ou du moins celui de l'honneur. Il eſt certain que le théâtre doit ménager, flatter même ces paſſions, s'il veut gagner la faveur du public. Rien n'eſt plus naturel, ni plus juſte. L'apôtre d'une morale oppoſée au génie, au caractere, au gouvernement d'une nation, en eſt communément, ou le jouet, ou le martyr... Et plus bas... Les mœurs nationales tiennent à la conſtitution politique, & celle-ci, fût-elle mauvaiſe, tout citoyen doit concourir à en*

tient à sa splendeur réelle, à sa félicité, & s'il ne blesse point la justice, qui est la premiere des reines & le plus auguste des souverains; mais si ce préjugé est cruel, s'il favorise l'ambition & l'orgueil d'un peuple, c'est alors que le poëte, loin de se rendre complice de ses concitoyens, doit les combattre, soit à front découvert, soit aidé d'une allégorie adroi-

étayer l'édifice, en attendant qu'il soit reconstruit. Si Tunis ne pouvoit subsister que par le pillage, la piraterie devroit être en honneur sur le théâtre de Tunis...... L'estime particuliere que je fais des écrits de M. Marmontel, m'engage à lui représenter qu'il n'a pas apperçu toutes les conséquences de ces principes. C'est au poëte à juger sa nation & son siecle, c'est à lui de les faire rougir, s'ils s'écartent des notions éternelles de la justice. Pourquoi donc ne voir qu'un point, isoler le gouvernement où l'on est né ? Un poëte qui auroit reproché aux Romains leur ambition démésurée, aux Carthaginois leur avarice odieuse, les auroit très bien servis. Pourquoi flatter des vices politiques, au lieu de les combattre? Un mensonge adulateur n'est jamais que funeste, l'Etat s'endort sur la foi de l'écrivain, & ne se réveille qu'au moment du naufrage. Si l'on me répond que les Etats n'ont point de morale, je repliquerai qu'il ne faut pas du moins les autoriser dans leurs principes vicieux, parce que c'est les traîner plus rapidement à leur ruine. Que j'aime ce mot d'Euripide! qu'il respire une noble & légitime fierté! le peuple d'Athenes condamnoit une de ses pensées morales: *c'est de moi qu'ils doivent apprendre ce qui est bien*, répondit-il, *& nullement moi d'eux.*

te. Le poëte qui flatteroit fa nation au moment où elle feroit avilie, feroit un lâche corrupteur ; il reffembleroit à un médecin, qui tairoit à fon malade un principe fecret de deſtruction, & qui, craignant de l'affliger, hâteroit fa mort.

Adopter les erreurs d'une nation, c'est manquer au droit naturel (*a*), c'eſt tromper tout

(*b*) Quand les malheureux Péruviens, opprimés par des curés qui les chargent de coups & qui, plus inhumains encore, leur font répéter le *Catéchiſme* ; à certains jours nommés fortent de leur léthargie, vont prendre les habillemens de leurs ancêtres, & promener folemnellement dans les rues les images facrées du foleil & de la lune, qui font toujours leurs dieux ; quand plufieurs d'entre eux dans ces jours de fêtes repréfentent la mort d'Atahualpa, leur dernier Inca, arraché par les cheveux de fon trône d'or, à la voix d'un Jacobin, jugé par Pizarre, & condamné à mort, après avoir vu tous les fiens maffacrés & fa femme affouvir la brutalité d'un efclave ; quand ces infortunés retrouvent dans les fentimens de leurs maux affez d'énergie pour former de cette cataftrophe une efpece de tragédie qui porte la pitié & bientôt la fureur dans l'ame des affiſtans, & qu'après la piece quelque Efpagnol tombe fous un poignard jufte & vengeur, le poëte Péruvien a bien fait, fans doute, d'éternifer la haine que fa nation doit à cette race de tyrans qui ont entaffé tous les fardeaux fur leurs têtes. Mais qu'un poëte Européen, environné des lumieres d'une faine politique, fente toute l'injuftice ou le vuide d'un préjugé national, & qu'il le confacre fur le théâtre, qu'il l'exalte en un fanatifme ardent, foit pour intéref-

un peuple, c'est-profaner l'inftrument de la félicité publique. Comme c'eft au théâtre à achever ce que les loix ne peuvent faire, c'eft au théâtre auffi de rectifier ce qu'elles ont de vicieux (a). C'eft donc une fauffe politique de vouloir échauffer un fanatifme national, qui ne fert qu'à traiter avec mépris une nation voifine; c'eft dépofer des femences de haine dans celle qu'on flatte; & dans celle qu'on méprife, c'eft fomenter un levain qui peut s'aigrir & devenir la fource de mille injuftices : c'eft exciter le choc mutuel & redoutable de l'orgueil. La gloire & la profpérité d'une nation n'auront jamais pour bafe ces guerres d'injures & d'invectives.

On aura beau colorer ces outrages du vernis patriotique, ils n'en feront pas moins à la honte du poëte & de la nation qui l'applaudira. On ne verra en lui que l'adulateur profterné devant l'idole du pouvoir, environnant le trône

fer ce peuple, foit feulement pour flatter fon chef: il n'eft plus à mes yeux que l'interprète vénal des entreprifes de l'avarice & de l'ambition.

(a) Si l'on adoptoit un principe contraire, un poëte Algérien encourageroit fes auditeurs à la piraterie, un poëte Efpagnol foutiendroit que le ravage du nouveau monde a été de droit divin, & un auteur à Goa confacreroit en beaux vers les auto-da-fé; ce qui ne lafferoit pas que de donner au monde une grande & belle opinion de l'utilité de l'art d'écrire.

d'un encens étudié; on pourra le comparer à ce courtisan, qui avant la bataille d'Actium avoit divisé en deux bandes des corbeaux qu'il avoit instruits, les premiers à dire, *Ave, Cesar, Victor, Imperator*; & les seconds, *Ave, Victor, Imperator, Antoni*. Après la bataille il tua ceux-ci, & lâcha les autres sur le passage d'Auguste (*a*).

Il rendroit un plus grand service au monde, celui-là, qui attaqueroit une injustice consacrée; ce poëte hardi & généreux, qui feroit un Drame (par exemple) contre cette horrible Traite des Negres, contre cette violation publique & détestable du droit naturel, qui n'a pour but que les viles productions d'un luxe inutile. Malgré les acclamations de l'Europe,

(*a*) Je ne doute point qu'il ne se soit trouvé à Maroc quelque poëte lauréat, ou bien pensionné, qui n'ait dit quelquefois en vers: (dans une piece de théâtre ou dans quelque ode) ,, ô sublime & magnifique Empereur! que ,, ton adresse est grande & merveilleuse! Je t'ai vu plus ,, d'une fois, d'une main rapide & légere, abattre l'inutile ,, tête de l'esclave que tu honores en daignant le tou- ,, cher. Il expiroit, & rendoit hommage à l'agilité de ton ,, sabre! Telle une bergere sépare la tige d'une fleur qui ,, s'énorgueillit d'avoir été cueillie de sa main. Que tes ,, esclaves sont heureux de ne point périr d'une maniere ,, vulgaire, & de servir, en tombant, à confirmer ce ta- ,, lent suprême que l'univers admire, puisque ta gloire, ô ,, puissant monarque, est toujours celle de ton peuple!"

malgré la protection des souverains & celle du christianisme, cette Traite doit être représentée comme une chaîne de crimes monstrueux, qui, pour être perpétuellement renouvellés, ne changent point pour cela de nom, mais amassent chaque jour les matieres embrasées du tonnerre, qui tôt ou tard éclatera sur les nations coupables (*a*).

(*a*) On a étendu l'esclavage jusques sur le néant, en établissant que l'homme qui doit naître est déja dépouillé de ses droits à la liberté naturelle, lors même qu'il ne jouit pas encore de la vie; & c'est l'intérêt de la religion catholique, qui a consacré cette turpitude sous le regne de Louis XIII, dit *le Juste*. Le Christianisme, qui dans les premiers tems n'a point contribué, comme on le croit faussement, à détruire l'esclavage en Europe, ne songe pas plus aujourd'hui à briser les chaînes de tant de malheureux arrachés à l'Afrique dépeuplée pour fertiliser une terre dont on a détruit avec la flamme & le fer tous les habitans, & le tout pour avoir du sucre & du caffé: il se tait le Christianisme, ou plutôt il semble autoriser ces abominations, sous le prétexte que le baptême assurera du moins aux Noirs dans l'autre monde une béatitude éternelle. C'est ainsi que l'avarice des Etats, ingénieuse & cruelle, insulte par des sophismes aux infortunés qu'elle a préalablement tourmentés: c'est ainsi qu'aux supplices, qu'aux coups de fouets, qu'à la chasse où on les relance comme des bêtes fauves, on ajoute la dérision des plus stupides argumens. Reculez, hommes sensibles! reculez à l'aspect de ces tables délicates où se servent ces mets nouveaux qui flattent votre goût; ces mets, comme l'a dit Helvetius,

Celui-là feroit bien encore, qui, au lieu d'enfler la grandeur imaginaire de quelque héros meurtrier, pourroit détruire ce mépris irraifonnable dont les différens états s'accablent réciproquement en France, & qui eft la principale fource de nos maux, parce que défunifſant les citoyens, ce mépris leur apprend à rire des infortunes qui tour à tour viennent les frapper. Si le poëte prouvoit au militaire que le magiſtrat eſt auſſi utile que lui, auſſi digne de la reconnoiſſance publique; que ſes travaux ſont plus longs & plus fatigans, ſes devoirs plus onéreux, & non moins importans. S'il engageoit le magiſtrat à voir dans le négociant l'homme qui fait la richeſſe de l'Etat. Si celui-ci apprenoit à apprécier l'homme de Lettres. S'il parvenoit enfin à anéantir ce malheureux eſprit de corps, qui dégénere en un ſot orgueil, & qui feroit ſi rifible s'il n'étoit pas ſi funeſte dans ſes ſuites. S'il chaſſoit ces préjugés honteux qui nous appartiennent, & qui ne ſembloient faits que pour un peuple d'infenſés & de barbares. Quel ſervice ne rendroit-il

ſont pêtris du ſang des hommes. O Dieu! Dieu! l'homme devient donc un bourreau, un barbare raiſonneur, pour recevoir une ſenſation de plus, ſenſation foible & paſſagere! O globe! il vaudroit mieux que tu périſſes tout entier que d'être le théâtre où ſe propage une injuſtice auſſi atroce.

pas à la nation, en étouffant ces querelles intestines & misérables, qui nuisent à la force générale, ou, pour mieux dire, qui la rendent absolument nulle! (*a*)

(*a*) Il est certains métiers nuisibles sur lesquels il est bon toutefois de répandre le mépris, par exemple, sur ces hommes de loix, ministres infidèles de la justice, qui sont intéressés par état à fomenter la haine & la division parmi les citoyens, qui égarant le malheureux plaideur dans le labyrinthe que produit la fatale multiplication des loix, boivent son sang avec une tranquilité outrageante; & contre ces charlatans qui ayant surpris un privilege homicide, empoisonnent le peuple avec une impudence égale à leur impéritie; & contre ces hommes non moins dangereux, qui vendent l'argent au poids de l'or, & qui mesurent leur cruauté réfléchie au degré de besoin qui vous presse. Il faut accoutumer le citoyen à préférer le quinquailler, le bonnetier, le serrurier, le menuisier, au procureur, à l'huissier, à l'exempt, au commis ou à l'espion de police, au receveur de la capitation, à tous les publicains, quelque riches qu'ils soient; & l'instruire dans les petites choses, si l'on peut donner ce nom à tout ce qui importe à la véritable administration politique.

CHAPITRE XXIV.

Court Examen des Poëtiques d'Aristote, d'Horace, de Vida, de Boileau, relativement au Théâtre.

On ne cesse de parler aux jeunes gens, dès le college, de quelques anciennes Poëtiques, qui m'ont paru fort inutiles, quoiqu'admirées. On induit en erreur ces jeunes poëtes; ils vont puiser dans ces sources avec confiance, & ceux qui ne se payent point de mots, n'y trouvent presque rien de satisfaisant.

Je vais examiner ces Poëtiques, avec cette liberté franche, qui n'est au fond que la sincere expression des sentimens que j'ai éprouvés en les lisant avec une attention réfléchie.

La Poëtique d'Aristote ne nous est parvenue que tronquée & imparfaite. Ses préceptes sont émanés d'après les scenes de Sophocle & celles d'Euripide. Il répete mot à mot les moyens dont ils se sont servis, & n'ajoute aucune idée aux leurs. Il a recommandé l'unité d'action, précepte important, mais déja mis en exécution avant qu'il l'eût prescrit. Il a insisté sur la nécessité de l'action: nouveau précepte non moins précieux, mais en même tems nullement développé & qui méritoit bien de l'être. A la réserve de quelques lueurs qui brillent par intervalle, on est tout étonné de

ne trouver dans cette Poëtique si fameuse, si vantée, qu'une nomenclature seche, des distinctions subtiles, des choses inintelligibles, des idées communes, ou celles-là que le pur bon sens indique. Quand on parle aux poëtes, il faudroit emprunter, je crois, leur langage, & ne pas se perdre dans de froids théoremes qui n'aboutissent à rien.

Aristote a fait des regles inviolables des beautés qui se trouvoient déja répandues dans les tragiques grecs. Il a appellé défauts, des fautes palpables & grossieres. Loin de généraliser l'art, il s'est perdu dans d'inutiles particularités, toutes étayées d'exemples, n'ajoutant absolument rien à ce qui s'étoit fait, & ne prévoyant pas le chemin que l'art pouvoit faire. Pour prouver qu'il n'avoit présent à l'esprit que la marche d'Euripide, c'est qu'il prétend qu'il faut faire entrer nécessairement dans la tragédie, le *prologue*, l'*épisode*, l'*exode* & le *chœur*; & dans le chœur, l'*entrée*, le *chœur en place* & la *complainte*. Il ressembloit en ceci à l'architecte qui écrivoit: *Tout palais, à son côté latéral, aura sept croisées de face.*

Aristote dit expressément que la tragédie peut se passer de mœurs. Il exclut aussi du théâtre les caracteres purement vertueux, & ce sont ceux-là précisément qu'il faudroit mettre sur la scene. C'est lui aussi qui a consacré cette sottise, que pour former une action intéressante il falloit un personnage célebre. Ainsi

il n'a pas eu l'idée des accidens d'une vie privée, ce qui n'eſt gueres digne d'un philoſophe. Mais le précepteur d'Alexandre n'étoit pas dans le point de vue néceſſaire pour donner des regles ſur la tragédie, lui ſurtout qui avoit flatté ſon diſciple: il a paru oublier à deſſein le but que ſe propoſoit la tragédie antique; il s'eſt tu ſur ſon principal effet, parce que ſon génie trembloit ſous la main qui avoit égorgé Caliſthene, Parmenion & Clitus.

Le génie ſublime d'Ariſtote a trouvé *que dans toute combinaiſon poſſible il n'y avoit que quatre genres de tragédie.* Il y a autant de genres qu'il y a de ſujets. Il y a autant de phyſionomies qu'il y a d'hommes. L'enfance, l'adoleſcence, l'âge viril, & la vieilleſſe ont ſans doute leurs traits; mais les nuances ſont à l'infini. Un ſeul fait dans une piece la rend étrangere à toute autre, qui d'ailleurs lui reſſembleroit. Ces claſſes gênent autant dans la pratique du théâtre, que celles qu'on a inſtituées dans l'hiſtoire naturelle: toujours des cloiſons & des caſes étroites, toujours l'art rétréci (*a*): jamais la maniere libre, aiſée & mouvante de la nature!

Ariſtote dit auſſi que dans le diſcours oratoite, l'art ne ſe montre pas; mais que ſur le théâ-

(*a*) Ariſtote, avec ſa Poëtique, a été auſſi funeſte au progrès de la Littérature, que ſa Dialectique a été fatale à la vraie Philoſophie.

tre, celui qui parle doit parler avec tous les apprêts de l'art pour rendre son élocution extraordinaire; *car quel seroit*, ajoute-t-il, *le mérite de l'élocution dramatique, si le plaisir qu'elle cause venoit des pensées & non de l'élocution même?* J'avoue que ceci me paroît très singulier & ne vaut pas, selon moi, la peine d'être refuté.

Il insiste toujours à dire que les tragédies doivent être renfermées dans un petit nombre de familles : réflexion qui borne l'art, au lieu de l'étendre ; réflexion qui découle évidemment du théâtre Grec. Aristote n'a donc rien enseigné de neuf; il n'a écrit qu'une notice, & il fera le désespoir éternel des commentateurs, parce que tournant dans le cercle des mœurs antiques, & n'en sortant pas, (même en imagination) il est devenu inintelligible pour nous. On y entrevoit cependant des traits lumineux qui donnent à penser (a); mais comme ils ne sont assujettis à aucun principe, ils ne peuvent recevoir d'application & semblent découler du hazard, & l'on pourroit en effet prendre tout aussi bien l'inverse.

(a) Ce qu'il y a de bon dans Aristote, c'est lorsqu'il dit que la beauté consiste dans l'ordre & la grandeur; c'est lorsqu'il conseille aux poëtes de présenter des personnages où regne un certain mélange de vices & de vertus, comme plus vrais & plus approchans du caractère général des hommes : voilà ce qu'il y a de mieux.

Qui m'expliquera, par exemple, ce qu'Aristote veut dire, lorsqu'il avance que le *théâtre purge les passions en les excitant*. On a répété mille fois cette phrase, où regne sans doute un mot impropre. Chaque commentateur s'est tourmenté avec lourdeur à en découvrir le vrai sens. Ou cette phrase est une absurdité, ou elle s'explique ainsi: il ne faut guérir que des passions vicieuses. Or on ne peut les guérir qu'en fortifiant la pitié, la compassion; qu'en perfectionnant ce sens moral & intérieur qui nous avertit de ce qui est noble & juste, qui allume notre indignation contre la méchanceté, qui commande à nos pleurs de couler en faveur de l'infortune (*a*). C'est en développant ce que nous avons de meilleur en nôtre être, que le théâtre, par ses peintures vives & variées, nous offre tous les tréfors de la morale, & nous enrichit de toutes les sensations exquises que produit la pitié. J'aime mieux cette explication, quoiqu'elle soit de moi, que celle de M. Batteux, qui est trop savante pour n'être pas fausse & recherchée. Au reste, si l'on veut une autre explication, j'en ai cinq à six toutes prêtes à servir. Aristote vouloit-il dire que ces agitations douces, ces secousses

(*a*) Doux & généreux sentiment de pitié! noble émotion! heureux frémissement d'une ame sensible! perfectionnez-vous toujours chez l'homme; il ne sera jamais méchant tant qu'il pourra vous connoître.

gracieuses, fréquemment imprimées à l'ame & qu'à son tour elle communique aux nerfs, servent à faire circuler dans le corps humain ces esprits, principes de la sensibilité, à les renouveller, à les entretenir, à les épurer, à faire naître cette douce volupté des larmes, volupté préférable à toute autre. Ces émotions sont peut-être plus nécessaires à certaines ames délicates, que toute autre jouissance, & sans doute que celui qui chaque jour plonge son ame dans ces poëtes qui vous environnent d'une mer de sentimens délectables, chasse plus aisément ces idées fausses, froides & factices, qui sont le germe de l'ambition & des crimes honteux qu'elle enfante.

Mais c'est assez faire le commentateur. J'ai lu quelques-uns de ces Messieurs (a) qui emmaillotent si cruellement un passage, qu'il n'est plus possible de le reconnoître; ainsi l'on voit de malheureux enfans mis à la torture par des mains grossieres & défigurés sous des bandelettes étrangeres. Leurs bevues multipliées seroient une excellente matiere à plaisanterie, si le tems n'étoit pas si cher: pauvres charlatans! qui ajoutent foi aux drogues qu'ils débitent &

(a) La multitude innombrable des commentateurs d'Aristote, qui déraisonnent encore de nos jours, (& en pleine Académie) me paroit le troupeau le plus invinciblement imbécile qui ait jamais foulé & profané le foi des beaux-arts.

qui s'empoifonnent eux-mêmes dans l'occafion ! témoin cet infupportable abbé d'Aubignac, digne rival de la Menardiere. (*a*). Jamais cet ennuyeux raifonneur n'a connu la voix de l'ame, l'inftinct du fentiment; il analyfoit les ouvrages du génie, comme on analyfe en Sorbonne des propofitions théologiques. Je fuis encore furieux du tems qu'il m'a fait perdre, pour ne pas faire jaillir dans mon cerveau une feule idée lumineufe. On croit lire la coupe détaillée d'un édifice, fans qu'on puiffe deviner fi cet édifice fera un temple, un palais, un aqueduc, un arc de triomphe. On dit que cet auteur, après avoir employé trois années à faire le plan de fon *Erixene*, fit bâiller tout le monde d'après les regles; & voilà certes la feule conféquence que l'on puiffe tirer de fa *Pratique du théâtre*.

La Poëtique d'Horace me femble encore inférieure à celle d'Ariftote. Ce n'eft au fond qu'une épitre, où l'on reconnoît le génie fatyrique d'Horace, plus enclin au blâme & à l'adulation qu'habile à ouvrir des fentiers nouveaux; où des maximes ifolées partent fans liaifons & fans méthode, où dans un fi court efpace fe trouvent encore bien des chofes déplacées; comme lorfqu'il parle de ce poëte

(*a*) Il a fait auffi une Poëtique d'après Ariftote, & fes pieces ont été fifflées.

riche, qui ayant une bonne table ne manque pas d'admirateurs, comme lorsqu'il s'étend sur ceux qui ont la fureur de réciter des vers, objets pour le moins étrangers à son sujet.

Ce courtisan si fin, cet homme d'un esprit prodigieux, n'est plus le même dans l'Art Poëtique, & je ne le reconnois qu'à plusieurs traits épars, traits de foudre, mais qui s'éteignent au même instant qu'ils s'embrasent; ce qui me fait croire qu'il n'avoit pas dessein de donner un Art Poëtique, & que c'est une simple épitre à laquelle on a donné dans la suite ce nom fastueux & déplacé.

Quand il dit qu'il ne faut pas accoupler les serpens avec les oiseaux, ni les agneaux avec les tigres (*a*); qu'un sujet comique ne doit pas être rendu en vers tragiques (*b*); certes il parle à l'aîné des Pisons, & non aux poëtes. Quand il affirme d'un air sérieux qu'il ne faut pas faire cuire des entrailles humaines sur la scene (*c*), comme s'il parloit à des poëtes cannibales, certes il donne une monstrueuse idée du théâtre latin. Ensuite, lorsqu'il avance gravement qu'il y a une grande différence entre un valet qui parle & un héros (*d*), il se

(*a*) *non ut*
Serpentes avibus geminentur, tigribus agni.
(*b*) *Versibus exponi tragicis res comica non vult.*
(*c*) *Aut humana palam coquat exta nefarius Atreus.*
(*d*) *Intererit multum davus ne loquatur an heros.*

se fatigue à tracer de ces vérités triviales, qui sont bonnes à enseigner tout au plus aujourd'hui aux jeunes gens qui commencent leur rhétorique. Ce qu'il prononce sur le théâtre rentre dans le mauvais goût des tragiques latins, qui ne nous ont pas laissé une seule piece supportable. Si Horace eut mis dans cet ouvrage ce coup-d'œil élevé, ce ton de législateur qu'on lui attribue, il auroit senti que le chœur étoit un hors d'œuvre non vraisemblable, qu'il falloit le bannir, plutôt que de *l'exhorter à prier les Dieux en faveur de l'innocent, à faire descendre le tonnerre sur le coupable.* Il n'auroit pas parlé si longuement des flûtes, qui n'étoient qu'un accessoire à la tragédie: il n'auroit pas adopté la ridicule coutume d'introduire un satyre au milieu d'une tragédie, pour égayer le peuple qui revenoit ivre des sacrifices: (*a*) précepte grotesque.

Si Horace parle de la fiction, on croiroit d'abord qu'il va traiter ce point important digne d'exercer un poëte philosophe. Horace se borne à dire que le poëte ne doit pas retirer vivant de l'estomac d'une magicienne un enfant qu'elle vient de manger (*b*). Il ajoute tout

───────────────

(*a*) *functusque sacris, & potus, & exlex.*

(*b*) *Neu pransæ Lamiæ vivum puerum extrahat alvo.*
 Centuriæ seniorum agitant expertia frugis.

S

de suite que les graves sénateurs exigent des choses plus instructives.

Une grande erreur, c'est quand il croit l'art aussi nécessaire que le génie pour faire un poëme, maxime peut-être avantageuse à sa petite maniere, lui qui n'avoit point fait de grand & solide ouvrage, mais des morceaux ingénieux, délicats & finis; mais absurde dans un poëte qui parle de la poësie, & qui devoit sentir que les grandes nuances sont jettées par un instinct créateur, don de la nature; qu'il n'y a point de Poëtique pour former les Homere, les Sophocle, les Euripide: que ce sont eux qui servent à instituer les regles, après les avoir créées. Au lieu d'examiner & de suivre cette question profonde, il l'abandonne, & dit simplement *que l'union de la nature & de l'art aura un effet heureux;* ce qui est d'une sagacité rare, étonnante!

Il resteroit plusieurs observations à faire sur cette maigre épitre, où une foule de commentateurs (a) ont trouvé l'art approfondi; ce que je crois sans peine, car ils se voyoient eux-mêmes de niveau avec l'art: mais il m'est impossible d'y rencontrer les vues qui n'y sont

(a) Des rhéteurs ont osé parler du génie! Cela me rappelle cet ancien pédant, qui raisonnoit, dissertoit, résumoit, divisoit, distinguoit, peroroit, à perte de vue. Vient l'homme sûr de son art & de lui-même, qui répond d'un ton froid: *ce qu'il a dit, je le ferai.*

pas, quoique j'aie tâché de procéder à la manière du docte Matanasius.

Ses idées sont pressées, je l'avoue, mais avec une affectation qui pourroit faire croire qu'il vouloit se tirer d'embarras sur plusieurs articles, en se donnant le ton d'un oracle. Il est moins serré dans des objets qui ne demandoient pas autant de développement.

Résumons: les flûtes, les chœurs, la cithare ayant disparu, ainsi que le haut cothurne & les masques, la Poëtique des anciens ne peut gueres nous convenir: c'est comme si on étudioit pour l'assaut d'une ville, quelles étoient les forces du belier & de la baliste, au lieu de combiner l'art de pointer géométriquement une belle batterie de canons.

Je ferai une fois de l'avis de Jules Scaliger, (*a*) qui préféroit l'Art Poëtique de Vida à celui d'Horace. Vida a de la méthode, de l'art, de la souplesse, une certaine fécondité; il fait aimer la poësie, il en parle avec transport: il a l'enthousiasme de son art, enthousiasme qui ne touche pas à la phrénésie, mais à un sentiment vif & profond: son ame se délecte à donner des préceptes, non d'un air mordant & dogmatique, mais avec une grace, une aisance, un ton aisé & persuasif, enfin avec une

(*a*) Scaliger dit de l'Art Poëtique d'Horace, *que c'est un art enseigné sans art.*

gaiété aimable. C'est un maître qui caresse son disciple, qui l'encourage par des paroles pleines de douceur, qui lui parle d'un style un peu diffus, mais convenable à l'âge & à la situation de celui qui l'écoute. Il n'a point les coups de burin d'Horace, parce qu'il n'avoit pas son génie; mais il est plus clair, plus varié, plus instructif, plus touchant. Quelle belle ame se répand dans ces vers :

„ *Nostrum igitur si fortè adeat puer indole limen*
„ *Egregiâ, ut consulta petat parere paratus,*
„ *Quique velit sese arbitrio supponere nostro,*
„ *Excipiam placidus. Nec me juvenile pigebit*
„ *Ad cœlum vultu simulato extollere carmen*
„ *Laudibus, ut stimulos acres sub pectore figam.*
„ *Post tamen ut multâ spe mentem arrexerit ardens,*
„ *Si quis fortè inter, veluti de vulnere claudus,*
„ *Tardus eat versus, quem non videt inscius ipse,*
„ *Delususque sonis teneras fallacibus aures;*
„ *Haud medicas afferre manus, ægroque mederi*
„ *Addubitem, & semper meliora ostendere pergam (a).*

L'Art Poëtique de Boileau contient des vers admirables, & qui ne peuvent sortir de la mémoire : jamais le bon sens ne s'est expli-

(a) Au reste, le poëme de Vida n'est qu'un centon de vers de Virgile, style assez ordinaire aux poëtes latins qui veulent écrire absolument en langue morte des ouvrages qui meurent dans le sein même de nos pédantesques universités.

qué avec plus de précifion, de force & de clarté; mais ce bon fens n'eft que vulgaire. Les vues de Boileau font juftes, mais étroites (a); & rien ne me prouve mieux que Boileau n'étoit pas né poëte, que fon Art Poëtique: écho fervile d'Horace, il a avoué lui-même qu'il n'étoit *qu'un gueux revêtu de fes dépouilles*, & tout en riant il a dit la vérité. Les préceptes qu'il donne de fon chef, fe reffentent des bornes de fon imagination. La poëfie n'y eft ni fentie, ni appréciée: nul élan, nulle verve, nulle chaleur (b). Précepteur froid, il parle de

(a) Il faut remarquer qu'Ariftote, Horace, Vida, & depuis tous les donneurs de préceptes, tous les commentateurs de l'art théâtral, n'ont pas fçu faire une fcene. Boileau, on le répéte, qui s'eft tant moqué de Pradon, étoit abfolument incapable de faire le *Regulus* de ce dernier: il s'y trouve des morceaux où brille au plus haut degré l'éloquence de l'ame. Je ris beaucoup lorfque je vois ce Boileau fuer fang & eau pour faire un prologue, n'y pas réuffir, & dénigrer enfuite l'auteur charmant d'*Armide* & d'*Atys*.

(b) Voici le portrait que le judicieux Muralt fait de Boileau dans fes Lettres fur les François:

„ Cet auteur n'a point de caractere dominant: il a du bon fens & de l'efprit affez pour être au-deffus des génies ordinaires, mais on ne peut pas dire de lui que ce foit un grand génie. Il lui arrive de s'élever; mais il a de la peine à fe foutenir: il a le vol court, & fes poëfies fentent l'effort & le travail... Il n'a pas fait aux François tout le bien qu'un poëte fatyrique pouvoit leur faire. Par

la rime, de l'hémiſtiche, de la céſure; il s'étend ſur le ſonnet, le rondeau, la ballade; &c. mais l'art n'y eſt point apperçu en grand & dans ſon eſſor: c'eſt l'acceſſoire qui arrête ſa vue attentive; c'eſt *l'art du rimeur*, enfin, comme on l'a dit ſi bien avant moi. En effet ſa maniere eſt plus propre à étouffer l'audace du poëte, qu'à la faire naître ou à la nourrir. Pour préſider aux Jeux Olympiques, ce n'étoit pas aſſez de commander, aſſis, du geſte ou de la voix; il falloit ſavoir animer les courſiers & faire voler le char ſous une roue fixe & rapide. Quand il fait le procès au Taſſe, qu'il n'a point entendu, il décele le peu d'idées qu'il avoit par lui-même, lorſqu'il n'étoit pas étayé par des exemples tirés des anciens. Quand il blâme Quinault, & qu'il ne dit rien de La Fontaine, qu'il eſt ſobre de louanges envers Corneille & Moliere, il dévoile une ame envieuſe & jalouſe, ou, ſi vous l'aimez mieux, un tempérament (*a*) de glace. Boileau étoit un homme froid.

cette raiſon principalement je le crois autant au deſſous de l'excellent où la voix publique le place, qu'au-deſſus du médiocre qu'il attaque avec ſuccès dans ſes ſatyres; & je ſuis perſuadé que le tems, qui met le vrai prix aux auteurs, ne placera pas celui-ci au premier rang où ſon ſiecle le place:" La prédiction s'eſt vérifiée.

(*a*) Je ne puis me refuſer ici à un aveu qui ſoulagera mon cœur, c'eſt que ſi j'admire quelquefois en lui l'Ecrivain à qui la langue aura une obligation éternelle je

On ne fait pourquoi il veut que l'amour paroisse sur la scene une foiblesse, & non une

n'aime point l'homme. Boileau avoit bien l'ame la plus mesquine qui ait jamais appartenue à un homme célèbre. Insolent envers ses rivaux, & rampant à Versailles, ayant la malignité de l'envie & son inquiete ardeur, il faisoit le mal à loisir & sans pouvoir être du moins excusé par l'énergie de la haine : il ne la connoissoit pas plus que l'amour. Il injuria tous ses confreres, il harcela Perrault, homme d'un grand mérite, & ensuite Fontenelle, qu'il n'étoit pas en état de lire. Il mettoit néanmoins Voiture à côté de Virgile. Vain, tracassier, opiniâtre, par fois pédant, il aiguisoit pendant des années entieres le stilet dont il frappoit ses adversaires, avec plus de perfidie que de vigueur. Il ne fut toute sa vie que placer & déplacer dans ses hémistiches des noms d'auteurs, qui le chagrinoient sans doute, puisqu'il y revenoit si fréquemment. Il ne se connoissoit à aucun autre art qu'à celui qu'il exerçoit avec un labeur merveilleux. Je n'ai point trouvé dans tous ses écrits une seule idée patriotique, forte, grande, ou généreuse. Il n'a point de délicatesse, point de sentiment; quelquefois du sel, mais jamais un vers naïf. Il loue avec parcimonie & comme à regret. Il ne parle des Anciens que pour abaisser les Modernes. Il faisoit le *métier de poëte*, & n'a jamais eu l'élévation de son art. Sa prétention à distribuer les places & à promulguer des édits littéraires, n'étoit fondée que sur une audace usurpée & qui de jour en jour paroîtra plus ridicule. Enfin cet auteur me paroît si petit dans ses froides vengeances, si sec dans sa morale, si jaloux envers les auteurs de son siecle, si adulateur devant l'idole à diadème, que s'il n'a pas été méchant, comme son ami Racine, le dévot, (qu'il appelloit mon

vertu. C'est sous ce dernier aspect qu'il est d'un grand exemple & qu'il éleve l'ame, au lieu de l'affoiblir. Mais il étoit trop étranger au langage des passions pour discuter ce point intéressant, qui surpassoit sa portée. Il étoit loin de sentir que l'amour rend, pour ainsi dire, l'homme qui en est plein, un être sacré, & que dès qu'un tel personnage vient à paroître, il nous fait croire tout ce qu'il veut. Boileau n'auroit pas compris Zaïre: il avoit condamné Rhadamiste. Beau jugement!

Accoutumé à juger les ouvrages, & non les noms, voici ce que je pense des anciens législateurs du Parnasse. Ils m'ont tous paru bien au-dessous de leurs sujets, & après y avoir réfléchi je ne suis point tenté d'effacer mon jugement. Il m'eut été facile de le motiver en détail, mais cela auroit été trop long: d'ailleurs ma décision n'est pas d'une assez grande importance pour cela.

Je trouve un plus grand nombre d'idées justes, neuves, fécondes, vraies, philosophiques, dans la Poëtique de M. Diderot, & dans celle de M. Marmontel; mais on continuera

cher Monsieur) il a été cent fois plus inquiet, plus remuant & plus insupportable. Ses prétendus imitateurs ont voulu encore renchérir sur lui, & ont bien pris soin que ce vers de leur maître leur devînt applicable:

Le vers se sent toujours des bassesses du cœur.

toujours à louer les morts, & à dénigrer les vivans. Il faut qu'un auteur foit empreint du cachet de la mort, pour que fes productions aient droit aux éloges de certains littérateurs. Je confeille néanmoins aux jeunes gens de lire ces deux Poëtiques modernes, préférablement à toute autre, en y joignant furtout l'Epitre fur *la compofition originale* de *Young*, vraie Poëtique du génie, comme celle qui découvre un plus grand ordre de chofes, qui nourrit le plus l'audace de l'écrivain, généralife fes idées, aggrandit fon art, lui fait fecouer le pli de l'habitude & méprifer les cris imbécilles des critiques ineptes, faits pour pefer des mots (*a*) & non pour juger d'un art qui n'eft point de leur reffort.

On a vu un homme, dit-on, *qui après avoir prodigué les plus belles leçons fur la tactique, ne favoit pas faire faire à droite à trente foldats.* Voilà l'image de nos differtateurs.

(*a*) Quand de triftes commentateurs ont partagé les paffions tragiques en *terreur* & en *pitié*, ils font contens d'eux-mêmes & s'applaudiffent de cette belle découverte. Mais les combinaifons de la pitié & de la terreur font infinies; elles fe rapprochent, fe fubdivifent, fe fondent l'une dans l'autre, & doivent recevoir autant de noms que les nuances qu'elles peuvent revêtir. Il eft donc inutile de prononcer deux mots qui changent tellement d'acceptions.

CHAPITRE XXV.

De Racine.

On a pour Racine une admiration excessive & qui va jusqu'à l'exclusion. Avant de m'expliquer sur ce poëte, afin de n'être point lapidé par ses très fanatiques admirateurs, j'avouerai que jamais Ecrivain n'a poussé plus loin la douce harmonie du vers, l'enchantement du langage, la précision heureuse, & le fini de l'élocution (*a*). Est-on content? Mais pourquoi ce grand poëte, tout bien traduit qu'il est, n'est-il plus le même aux yeux de l'Anglois, de l'Allemand, de l'Italien, de l'Espagnol, du Russe? Pourquoi n'a-t-il pu franchir les limites de notre nation, comme Corneille, Voltaire & Moliere? C'est que ses beautés appartiennent principalement à notre idiome, qu'elles ne peuvent s'en détacher; & séduits que nous sommes par cette élégance ini-

(*a*) De toutes ses pieces Esther est la plus recommandable, par la beauté, la noblesse & la rondeur de l'expression ; & Esther est une piece incroyable pour quiconque a un peu de logique en tête: ce sont donc de très beaux vers, mais presque rien de plus. Athalie a de la pompe, de l'intérêt, de la majesté; mais pour bien en goûter toutes les beautés, j'avoue qu'il faut être un peu Juif.

mitable, nous fermons les yeux sur les autres parties qui lui manquent, parties plus essentielles & plus importantes. Il n'est pas peintre, comme Corneille: il n'a point cette variété qui tient du prodige, la profondeur de ses idées, la grandeur de ses caracteres, de son élévation, sa force, sa majesté (*a*). Il est trop dépendant de son art; il s'observe trop pour me faire perdre de vue sa touche étudiée. Corneille est plus naturel au milieu de ses négligences. Racine ne connoît pas, comme lui, la vivacité du dialogue & la plénitude de deux caracteres qui se pressent & se choquent: cette logique étonnante lui a été inconnue. Lorsqu'il est sublime dans Phedre, dans Britannicus (*b*), dans Athalie, c'est à l'aide d'Euripi-

―――――――――

(*a*) Corneille a plus excellé dans la partie du génie que dans celle du goût & du style, d'accord: son style est souvent dur, incorrect, entortillé, barbare, d'accord; mais il ne me rebute pas avec tous ces défauts. Le goût n'est gueres que la production de la foiblesse. Je souleve cette écorce rude & grossiere, & je trouve dans le tronc de cet arbre majestueux un suc nourrissant qui monte à ma tête & fait fermenter mes esprits. Cet homme me fait rêver profondement avec ses idées fortes. Je pose-là le livre, je le reprends, je traduis sa pensée & elle m'exerce puissamment. Corneille! voilà un poëte qui fait penser! Fasse qui voudra son Dieu de Racine, je ne m'y oppose point.

(*b*) Les quatre premiers actes de Britannicus, voilà ce qu'il a de plus beau, de plus vrai, même de mieux écrit.

de, de Tacite, ou de l'Ecriture Sainte. Ses tragédies font une espece de mosaïque pour quiconque a lu les anciens. Un homme qui mettoit tant d'esprit à déguiser ses heureux larcins, a rarement volé de ses propres aîles. Aussi je n'apperçois presque jamais en lui les mouvemens impétueux de la passion, son délire, ses fureurs: rarement il s'oublie, rarement il a cet abandon, l'éloquence des ames fortes, une gravité imposante & majestueuse. Une douleur discrete, des emportemens réfléchis, des gémissemens cadencés, une bienséance héroïque, voilà ce qui remplace ce trouble, ces écarts, ces transports qui nous enlevent, lorsque nous voyons Ajax furieux, Philoctete faisant retentir une isle de ses cris, Oedipe embrassant ses filles, Clitemnestre criant à son fils de l'épargner, Prométhée attaché au rocher, ainsi que les adieux d'Andromaque, le désespoir d'Hermione, les regrets de Pelée, les discours d'Hercule à son fils, &c. Il n'a pas même toujours sçu copier les anciens avec avantage; il a manqué de nous représenter dans Hippolythe un jeune homme, qui, paré de son innocence & de son courage, a été inaccessi-

Cependant la mort de Britannicus, qui pouvoit être terrible & touchante, ne fait aucun effet: l'œil demeure sec. La sortie de Junie est si froide ! Il regne dans ce cinquieme acte un vuide qui seroit condamnable, avec un tel sujet, chez un poëte médiocre.

ble aux atteintes de l'amour, en méconnoît & en redoute le poison (a). Ce caractere étoit neuf, il étoit tracé dans Euripide, à quelques traits près un peu trop farouches. Racine l'a dédaigné. Corneille ne l'eut pas fait.

Il mêle les mœurs antiques & modernes, & pour les manquer toutes deux, ce sont des

───────────

(a) Le caractere de Phedre est tragique, mais il n'est pas bon *moralement*. Je ne puis m'accoutumer à une femme incestueuse, qui jette un regard sur le fils de son époux, qui lui fait une déclaration, qui le poursuit en furieuse, qui l'accuse ensuite auprès de son pere de ce même forfait dont elle est coupable. Le développement de cette passion par l'art du poëte sert, pour ainsi dire, à la justifier. Il a diminué l'horreur naturelle que nous devons avoir du crime. Il intéresse pour Phedre; on la plaint: peut-être même qu'on l'excuse. Etoit-ce ainsi qu'il falloit présenter l'inceste & faire frémir ceux qui, liés par le sang, auroient quelque disposition à s'aimer? Je crois, au contraire, que ces mots de *fatalité*, de *feux profanes allumés par un Dieu*, de *penchant invincible*, pourroient faire répéter à de jeunes cœurs, qu'ils sont entraînés aussi par une flamme allumée, malgré eux, & qu'ils ne peuvent maîtriser. Cette piece, par conséquent, est de celles qui affoiblissent pour le crime l'horreur que l'on en avoit avant de les voir & de les entendre. Le rôle de Thésée, d'ailleurs, est manqué. On m'accusera d'être plus sévere que le pieux Arnaud, qui approuvoit la piece; je répondrai que je n'ai jamais sçu éplucher un cas de conscience, & que je ne suis point, Dieu merci, un Théologien.

François qui portent des noms grecs. Le reproche que l'on lui en a fait est juste, & subsistera d'autant plus que l'art ira en se perfectionnant. Je ne vois pas dans Iphigénie en Aulide, le peuple féroce qui sacrifie des victimes humaines : *En tendant, victime obéissante, au fer de Calchas une tête innocente*, Iphigénie ment à la nature & à son cœur. Ce n'est point ainsi que la fille de Jephté nous est représentée dans l'Ecriture : elle demande un délai, elle emmene ses sœurs attendries, elle va pleurer sur le sommet des montagnes une virginité que la cruelle mort doit moissonner. Achille n'est point l'Achille d'Homere, il s'en faut de beaucoup. Le superbe Agamemnon n'est point développé (*a*). Est-il fanatique ? est-il orgueilleux ? est-il ambitieux ? est-il foible ? Je ne sais. Mais le rôle de Clitemnestre, ou plutôt ses cris, sont admirables : elle n'est au fond cependant qu'une très auguste bourgeoise.

La partie quarrée d'Andromaque pourroit offrir une double action à l'œil de la critique ; mais le rôle d'Hermione doit faire pardonner bien des choses, & surtout des vers qui sentent l'idylle & l'églogue. Bajazet & Athalide

(*a*) Opposez à la belle scene d'Achille & d'Agamemnon, la scene où le vainqueur de Mithridate & le chef des rebelles d'Espagne disputent de talens militaires, de générosité & d'héroïsme : cette seconde vous paroîtra toute de génie.

ont l'air de deux jeunes perfonnes qui fe voient à la grille. Le coftume du ferrail eft totalement oublié. Le vizir n'a que la premiere fcene, & s'il dit quelques vers de caractere, il n'agit point d'après fon caractere. La piece, en général, eft languiffante & dépourvue de coloris. Mithridate dégrade fon beau caractere (*a*), qui fe fond dans une intrigue amoureufe: ce héros perd à l'inftant fa majefté & l'intérêt qu'il impofoit par fa haine contre les Romains, intérêt bien plus vif que celui que l'on prend à fon amour. Berenice & le roi de Comagene (*b*) font un peu fourire, & je ne fais pourquoi Titus paroît encore petit en faifant un facrifice héroïque (*c*). Si l'on ajoute prefque tous fes

(*a*) Si Pradon n'étoit pas fort fur la géographie, Racine a paru l'oublier dans quelques endroits de Mithridate:

Doutez-vous que l'Euxin ne me porte en deux jours
Aux lieux où le Danube y vient finir fon cours.

Il y a un efpace de 300 lieues du détroit de Caffa à l'embouchure du Danube. Au refte, on peut ignorer la carte du monde, celle de l'Europe, celle-même de fon pays, & être homme de génie.

(*b*) Antiochus eft un rôle froid, inutile & fouverainement déplacé; il parle d'amour à Berenice, tandis que Titus foupire à fes pieds. Il prend bien fon tems! Auffi un grand Seigneur a dit ingénieufement: *Il faut marier cet Antiochus avec l'Infante du Cid.*

(*c*) Titus, chez Racine, dit à Berenice *qu'il ne doit fes vertus qu'à l'envie de lui plaire.* Titus, parler ainfi! faire parler ainfi Titus!

cinquieme actes, terminés fans un certain effet, & cet amour qui vient toujours mêler fes langueurs & fes plaintes aux tragiques attentats des héros, on pourra peut-être ne pas trouver mal-fondés les reproches qu'on fait à cet illuftre poëte de n'avoir pas creufé fon art. Il eft repréfenté en France comme le modele le plus parfait qui exifte; mais je fuis de l'avis des étrangers, qui le trouvent généralement un peu foible, malgré fon goût exquis & fes vers achevés (a).

Il faut étaler au théâtre la paffion de l'amour dans toute fa force, ou ne la pas traiter. Je fuis de cette opinion, parce qu'une paffion vigoureufe éleve l'ame, & qu'une paffion vulgaire

(a) Madame Deshoulieres, cette femme dont les poéfies charmantes refpirent tant de douceur & de vérité, n'a point cherché à accabler Racine, comme on l'a écrit tant de fois; elle étoit juftement indignée des critiques ameres & indécentes que les partifans du jeune Racine fe permettoient contre le vieux Corneille, elle cherchoit à foutenir ce grand homme contre les fréluquets, qui vouloient l'humilier, elle défendoit l'auteur de Cinna, en protégeant Pradon qui fe trouvoit fur fon chemin. Les circonftances, (qui, comme on fait, nous maîtrifent dans toutes les affaires) l'obligerent à élever la Phedre de ce dernier; mais elle l'auroit aifément abandonné, fi on eût refpecté davantage le fondateur du théâtre. On a vu ce démêlé fous un faux jour, faute de faifir le véritable intérêt qui animoit alors les efprits.

re l'amollit; mais je trouve Racine repréhenſible d'avoir ſubordonné tout à l'amour, d'avoir fondé ſur ce ſentiment unique le principal intérêt de ſes pieces. Rien n'énerve, rien n'affoiblit plus l'ame que ces molles impreſſions, ſurtout lorſqu'elles ſont fondées ſur l'exemple des héros. Corneille, en faiſant de l'amour une paſſion ſecondaire, l'a mis à ſa véritable place, & nous a enſeigné que la patrie, le devoir, la vertu, étoient les auguſtes paſſions, dignes de l'homme & préférables à toute autre. Ses amans s'énoncent foiblement, mais ils agiſſent bien, & les Horaces nous apprennent le rang que les femmes devroient tenir dans la vie civile.

Je ſais bien que je ſerai traité de *barbare*, &, qui pis eſt, *d'homme ſans goût* (car c'eſt le terme prodigué), pour avoir oſé ne faire qu'une demi génuflexion devant l'idole de la nation, & celle des femmes; (*a*) mais il ne m'eſt pas donné de ſentir autrement. (*b*) Cela dépend, comme

(*a*) Il faut reſpecter les grands génies; mais, comme dit La Motte, *il y a-là comme dans les meilleures choſes un excès à craindre. Il ne faut pas pouſſer l'admiration pour eux juſqu'à n'oſer porter les yeux ſur leurs défauts, car ils ne ſont pas grands d'une perfection abſolue, mais d'une perfection relative, qui conſiſte dans le grand nombre de beautés & dans la rareté des défauts par rapport à d'autres Ecrivains.*

(*b*) C'eſt ſurtout Racine, je penſe, que M. de Voltaire devoit avoir en vue, quand il a dit d'après le judicieux

on dit, de notre organisation. J'ai lu Racine au moins autant que ses adorateurs les plus passionnés ; je sais l'admirer, mais je lui préfere & Corneille & Voltaire. (*a*) Celui-ci,

St. Evremont, *que nos pieces tragiques ne font pas une impression assez forte : que ce qui doit former la pitié, fait tout au plus de la tendresse, que l'émotion tient lieu du saisissement, l'étonnement de l'horreur ; qu'il manque à nos sentimens quelque chose de profond.*

(*a*) Voltaire, dans ses tragédies, est éloquent, rapide, animé. Il a excellé souvent dans le dialogue. Il a la couleur propre ; les passions chez lui ont du feu, du mouvement & de la variété. Il n'y a rien de plus touchant sur notre scene que Zaïre, Mérope, Adelaïde du Guesclin, Tancrede. Rien de mieux peint & de plus fort que la Mort de César, le Triumvirat, & Rome sauvée. Rien de plus important qu'Oedipe, Oreste & Semiramis. Rien de plus philosophique, qu'Alzire, Mahomet & les Scythes. Son vers, toujours frappé par un sentiment vif, n'a point de gêne ni d'apprêt. L'art est mieux déguisé chez lui que chez Racine. Il est plus nerveux, plus intéressant, plus tragique ; & il a au-dessus de ses prédécesseurs cette morale touchante, ces principes de vertu & d'humanité, qui attendrissent & parlent à toutes les ames. Presque toutes ses pieces (les dernieres surtout,) ont un but moral très marqué. On représente journellement ces belles tragédies, & elles font les délices de la nation. Il y regne une facilité de pinceau qui charme. La beauté du coloris les distingue encore. Je serois tenté quelquefois de le déclarer vainqueur de Corneille lui-même, si celui-ci n'étoit pas plus profond, plus pensé ; ce qui n'est pas toujours théâtral, il est vrai, mais ce qui est toujours majestueux

dira-t-on, n'a ceſſé de préconiſer l'auteur d'Andromaque. Mais Voltaire eſt plein d'adreſſe

& grand. Mais je regarde l'auteur de Mahomet comme fort ſupérieur à Racine, qui ne m'émeut que foiblement. Ce grand Poëte étoit fait pour donner à l'art une face nouvelle : il avoit les connoiſſances néceſſaires & le vrai talent de l'ame. Mais il a mieux aimé ſuivre l'ancien ſyſtême, le plan accoutumé, parce qu'on s'éleve plus facilement au-deſſus de ſes rivaux qu'au-deſſus de l'uſage. Il a trop étudié, trop ſuivi ceux qu'il n'auroit dû que lire, pour s'élancer hors des bornes preſcrites. Son génie philoſophique a reçu la loi qu'il auroit dû impoſer. Que n'eut-il pas fait dans une carriere neuve & plus féconde ! Je regrette qu'au moment où il a conçu l'*Enfant prodigue*, il n'ait pas ſuivi cette route. S'effrayoit-il des cris des Journaliſtes ? ou n'a-t-il pas apperçu le champ vaſte qui s'offroit devant lui ?

S'il m'eſt échappé dans cet ouvrage quelques traits qui aient pû déplaire à cet illuſtre Ecrivain, je déclare que mon intention n'a jamais été de rabaiſſer ſa gloire. Je ſerois fâché d'avoir pû bleſſer cette ame ſi ſenſible, je m'en ferois un reproche ; j'ai parlé de lui comme de tous les Ecrivains dont le nom eſt immortel, & ne peut plus recevoir aucune atteinte. Libre citoyen de la République des Lettres, & ne devant jamais aliéner le moins du monde cette précieuſe liberté qui me conſole de tout, je me ſuis permis quelques réflexions ; mais j'ai toujours eu pour ce grand homme une admiration décidée & ſentie. Je le regarde comme le génie le plus univerſel qui ait encore paru ſur la terre. Il a d'autres titres à mes yeux que celui de Poëte ; le bien qu'il a fait à ſa nation

& d'esprit ; il sent qu'aux yeux de la postérité il ne redoutera pas le parallele avec Racine, & qu'il pourra fléchir devant Corneille, quand le tems aura un peu enlevé de la fraîcheur du coloris moderne (*a*). Aussi a-t-il fait tom-

ne sera vraiment apprécié que dans cent ans. Mes louanges sont parfaitement désintéressées, & je n'ai jamais eu l'orgueil de penser, (comme quelques-uns de mes jeunes & chers confreres) que mon suffrage pût ajouter à sa renommée. Je suis profondément indigné des criailleries imbécilles de ces injustes & misérables détracteurs qui outragent sa vieillesse avec une fureur indécente & lâche. Ils ont poussé l'ineptie jusqu'à oser lui parler de goût, tandis qu'un autre, à propos d'une tragédie, lui demande compte de sa foi. Cet acharnement (s'il étoit moins stupide) seroit incroyable contre un homme qui a si bien mérité de son siecle & de sa patrie. Puisse-t-il être insensible à tant d'absurdités ténébreuses, en contemplant l'hommage pur de ceux qui, sans avoir sans cesse l'encensoir à la main, se plaisent à élever ses belles & durables productions, à respecter, à chérir leur auteur, à lui prouver surtout leur admiration en n'interrompant point le cours de ses travaux !

(*a*) Il y auroit un commentaire très curieux à faire sur ce poëte, non pour aller à la recherche de ses larcins, comme a fait Mr. Luneau de Boijermain ; car qu'importe où il ait puisé ; non pour peser sur des fautes grammaticales, comme a fait l'abbé d'Olivet ; car doit-on les compter ? mais pour montrer quelle prodigieuse dose d'esprit ce poëte avoit reçu de la nature, & comme il savoit l'employer à la place du génie.

ber sur l'auteur du Cid toute l'amertume d'une critique minutieuse, fine, emportée, & souvent dure, quoique quelquefois assez juste.

Il faut voir représenter Corneille pour en sentir tout l'effet. Les incorrections, les négligences disparoissent alors, & l'on apperçoit le grand peintre qui vivifie un caractere & lui imprime une marche qui ne se dément point. Il y a dans cet auteur mille traits de situation (car il n'abandonne jamais sa scene pour poétiser) qui réunissent la beauté théâtrale & la vérité historique. C'est bien dommage qu'il n'ait pas assez soigné son style; mais ses plans n'en sont pas moins admirables. Plus l'auditoire sera bien composé, plus ses tragédies enleveront d'applaudissemens; & j'ai entendu plusieurs fois des cris d'admiration échapper à plusieurs gens de lettres, comme si ces mêmes traits leur étoient nouveaux.

On juge trop des pieces de théâtre dans la solitude du cabinet: on prend alors le microscope en main, & l'on grossit tout à son aise les taches & les fautes du Poëte. C'est un plaisir délicieux pour bien des hommes de rabaisser par un raisonnement insidieux les applaudissemens que telle piece a reçu au théâtre ; on décompose une renommée, & l'on croit pouvoir l'anéantir. Mais il faut avouer (quoi qu'on exige aujourd'hui,) que le Drame est fait pour la représentation, & non pour la lecture. Lorsqu'il a réussi devant le public assem-

blé, le poëte a rempli sa tâche. Le drame est comparable à ces grandes compositions Italiennes, qui ne peuvent avoir le fini de l'Ecole Flamande, parce qu'il faut de grands traits, plutôt qu'une maniere exacte & scrupuleuse. Une symphonie ne demande-t-elle pas un orchestre ? C'est quand tous les instruments partent à la fois, qu'on est frappé de l'assemblage des sons, & qu'on entend resonner la basse fondamentale. Ainsi tel poëte peut fort bien ne pas charmer à la lecture, & aidé des acteurs produire un très grand effet sur la scene ; il sera sans doute inférieur à celui qui réunira les applaudissemens du public & les suffrages du cabinet, mais il sera exempt de blâme, parce qu'il peut dire: *mon drame est fait pour la perspective du théâtre, je ne l'ai composé que sous ce point de vue ;* & le critique avec sa mauvaise humeur n'aura rien à répondre de solide.

CHAPITRE XXVI.

Si le Drame admet ou rejette la Prose.

IL me reste à examiner une autre question, moins délicate que les précédentes, mais qui sans doute excitera beaucoup plus de rumeur à proportion de sa frivolité. En France on ne touche pas impunément à la musique ou

à la poësie. Comme il est facile de déraisonner sur ces matieres, on en use amplement. On ne renoncera pas à ce beau droit, trop précieux à la nation, & ce chapitre de nos folies ne sera pas le moins réjouissant pour la postérité, si toutefois elle daigne un jour s'occuper de ces bagatelles, qui causent tant de bruit parmi nous, à mesure que les objets en sont plus indifférens.

Je soutiens que le Drame doit être écrit en prose, de préférence aux vers. Je ne serai que l'écho de La Motte (a): je n'aurai point son esprit ni son style, mais je ne m'en sens pas moins le courage d'adopter ce qui a été dit avant moi, comme étant plus conforme à la nature & à la vérité, malgré les décisions contraires de tous les littérateurs présens & futurs, quel que soit leur nombre & leur autorité.

Pourquoi voudroit-on exiger d'un poëte dra-

(a) La Motte devoit se contenter de produire ses idées en philosophe, & il a eu tort de vouloir les prouver en poëte. Lorsqu'il a voulu retourner les vers de Racine, il a fait une faute de goût impardonnable dans un homme qui avoit tant d'esprit. Comment n'a-t-il pas senti, que pour lutter avec son original il falloit enfanter d'autres expressions, une harmonie toute différente, & modifier même les idées du poëte? En ne s'attachant qu'au style, il a dû échouer nécessairement. Ce qui fait voir au reste la distance presque infinie qui se trouve entre le raisonnement & la pratique.

matique qu'il écrivît en vers ? Ne lui suffit-il pas d'être précis, élégant & harmonieux ? Demandez des vers à un poëte épique, c'est le poëte qui parle, qui embouche la trompette; mais dans le drame c'est le personnage seul qui doit paroître, & non l'auteur.

La poësie (c'est-à-dire un langage rempli d'images & de sentimens) réside-t-elle dans le nombre des syllabes, le repos des hémistiches & la rime ? (*a*) Le contraire a été prouvé. Notre mêtre Alexandrin est lourd, pesant, & l'éternelle monotonie qu'il enfante, se fait sentir jusques dans Racine & Voltaire. Notre poësie n'a certainement pas la grace, l'aisance, la fierté libre & mouvante de la poësie ancienne. Notre vers, rebelle à saisir, a des entraves perpétuelles. Sur le théâtre la prose paroît devoir faire plus d'impression & mieux concourir au but proposé. La prose a plus de souplesse, de simplicité, de grace, d'ingénuïté; est généralement plus lue, & peut devenir aussi

(*a*) On a inventé toutes sortes de rimes bizarres : on a vu regner autrefois avec splendeur la rime *annexée*, *batelée*, *brisée*, *couronnée*, *emperiere*, *enchainée*, *équivoque*, *fraternisée*, *kirielle*, *retrograde*, *senée*, &c. Tous ces poëtes à rimes *riches*, *redoublées*, *suffisantes*, *croisées*, *mêlées*, *plattes*, *unisonnes*, ne purent jamais faire rimer le bon sens comme les mots. La rime étoit donc dans son origine un jeu puéril. Ce jeu est devenu sérieux, parce que des hommes de génie s'y sont astreints.

noble & aussi véhémente que les plus beaux vers. On sait qu'elle n'est pas moins difficile à composer (*a*).

Si donc un auteur dramatique doit plutôt s'étudier à être vrai, que de s'amuser à charmer l'oreille du retour des mêmes sons, ce n'est point la rime qu'il doit chercher, c'est l'expression précise & rigoureuse. S'il écrit avec force, avec vérité, avec chaleur, il sera poëte, quoiqu'écrivant en prose; qu'il manque à l'hémistiche, mais qu'il parle au cœur.

Cette rime si vantée (qui n'est elle-même qu'un accessoire de la versification & qui n'entrera jamais dans l'essence de la poésie) est inconnue à nos voisins (*b*). Nous seuls en som-

(*a*) Que de grands poëtes ont fait de la prose médiocre, & quelquefois mauvaise, témoins Corneille, la Fontaine, Boileau, Rousseau, Crebillon, Piron, Gresset, & Racine même, si vous exceptez son discours à l'Académie. M. de Voltaire est le seul poëte dont la prose égale les vers.

(*b*) L'Angleterre & l'Italie ont secoué ce joug inutile; & nous, dont la rime commande à la pensée & au style, dans une langue paresseuse, déja si difficile à manier, nous chérissons des chaînes qui retardent encore notre marche. La rime & l'architecture gothique ont pour peres les mêmes Barbares, ennemis de la nature simple & délicate; ils lui préférerent des ornemens lourds & superflus, purs ouvrages d'un caprice chimérique. C'étoit ainsi que les cuisiniers du 7me. siecle croyoient que pour exciter l'appétit il falloit que les mets fussent colorés: les alimens

mes les adorateurs forcenés, nous convenons que nous devons y tenir, parce que nous n'avons pas d'autre moyen de diſtinguer la poëſie de la proſe. C'eſt avouer ingénuement que notre poëſie n'a pas un caractere diſtinctif, & cela eſt très vrai : c'eſt-à-dire, en d'autres termes, qu'il vaudroit mieux perfectionner la proſe, lui donner du nombre, de l'harmonie, de la force, créer un rithme riche & varié, plutôt que d'enchaîner en douze ſyllabes les mots d'une langue qui ſe refuſe à l'inverſion, à la hardieſſe des tours, à la liberté audacieuſe de l'écrivain.

Que de penſées vraies & juſtes, ſacrifiées à la tyrannie de la rime, qui par ſon deſpotiſme ramene conſtamment certains mots, qui devroient être à jamais exclus & qui reviennent ſans ceſſe. Quel déluge de plattes tragédies, qui ont un air de prétention, parce qu'elles portent ce nom impoſant & qu'elles ſont en vers! On ſent, en les liſant, que la verſification n'eſt qu'un art purement mécanique, & qu'on peut faire quatre mille hémiſtiches & deux mille rimes ſonores, ſans être éloquent, peintre où poëte, un ſeul inſtant (a).

étoient altérés, & le goût des viandes diſparoiſſoit ſous la manœuvre d'un art bizarre & toutefois reſpecté.

(a) Il n'eſt pas difficile de trouver un verſificateur exact, pur, élégant, châtié, harmonieux ; j'en connois cinq ou ſix. Mais le Poëte ! le Poëte! *Quid autres meas*

Ecoutez un excellent acteur, il met tout son art (par l'impulsion seule de la nature) à faire disparoître le grelot de cette rime qui fatigueroit bientôt l'auditeur : il deviendroit ridicule pour peu qu'il appuyât sur ce qui a coûté tant de peine à l'écrivain; & celui qui dédaignant d'assujettir tous ses pas à des regles capricieuses, feroit couler des larmes & remueroit tous les cœurs par la seule force du sentiment & de l'expression, ne seroit-il pas en droit de dire à ses rivaux : *Je fais autant que vous, avec moins de travail & moins d'effort. J'imite la nature, & vous parlez tous, l'art gravé sur le front* (a) ?

Il faut, dit Gravina, *il faut quelquefois im-*

scalpis ? quid oblectes ? aliud agitur : urendus, secondus, abstinendus sum. Ad hæc adhibitus es. Tantum negotii habes quantum in pestilentiâ medicus. Circà verba occupatus es. SENEC. Epist. 75.

(a) Rousseau, dans son Héloïse, est poëte, comme Voltaire. Buffon a autant de majesté dans sa prose, que Corneille dans ses vers. Le style de la Bruyere a la précision que rencontroit quelquefois Boileau. Fenelon vaut Racine. Pascal a un nerf qu'on chercheroit envain chez plusieurs poëtes : & quand on a voulu mettre en vers la fameuse traduction des *Nuits d'Young*, où regne un style plein, nombreux, & d'une énergie qui a donné presque à la langue une physionomie nouvelle, le vers avec ses entraves a été impuissant à rendre cette prose hardie. Voilà des exemples, s'il en faut.

primer finement au discours un caractere de négligence, de crainte que l'esprit ne cesse d'ajouter foi à la fiction, par la trop grande apparence du travail; ce qui est un indice que la chose a été méditée, & ce qui dénote une parure trop recherchée, qui fait tort aux manieres aisées & libres qui caractérisent le naturel.

Cette contrainte gênante a dû éteindre plus d'une fois l'enthousiasme du génie; il a dû nécessairement se ralentir en courant après une beauté factice (*a*). De beaux vers, en produisant un autre enchantement, détruisent l'enchantement réel (*b*). Des héros qui accou-

(*a*) Despréaux a dit à la Motte, à ce que rapporte celui-ci, *qu'il avoit été vingt ans à corriger une fausse rime.* En vérité cela fait pitié.

(*b*) Lorsque Monime, apostrophant l'écharpe dont elle veut s'étrangler, dit ces beaux vers:

„ Et toi, fatal tissu, malheureux diadême,
„ Instrument & témoin de toutes mes douleurs,
„ Bandeau que mille fois j'ai trempé de mes pleurs,
„ Au moins en terminant ma vie & mon supplice,
„ Ne pouvois-tu me rendre un funeste service!
„ A mes tristes regards, va, cesse de t'offrir,
„ D'autres armes sans toi sauront me secourir.
„ Et périsse le jour, & la main meurtriere,
„ Qui jadis sur mon front t'attacha la premiere!"

Je veux être pendu moi-même si je n'admire pas alors le poëte, & si je ne laisse pas là l'infortunée Princesse,

plent des rimes! Ce langage fingulier feroit la chofe la plus inconcevable, fi tous les autres arts ne préfentoient un goût bizarre, que l'habitude & l'imitation fortifient & rendent refpectable (*a*).

Ce n'eft donc pas *le langage des Dieux*, mais le langage des hommes qu'il faut produire fur le théâtre ; puifque ce font des hommes qui parlent, il faut revêtir le drame de la diction qui lui convient.

Les Grecs & les Romains (dit le Pere Brumoi, dont le tact étoit fi délicat) avoient remarqué que le vers Alexandrin & le vers ufité dans les odes, étoient trop pompeux pour convenir à la douleur qui gémit, & à des malheureux qui converfent. Ils avoient imaginé le vers Jambe (*b*), qui par fa profodie facile & cou-

diftrait que je fuis, par l'admiration de ces beaux vers qui m'empêchent de m'intéreffer à la douleur de Monime. Et le récit de Theramene, & plufieurs morceaux du rôle de Phedre, me font trop entendre la lyre divine, & les larmes du cœur fe fechent, parce que la fuprême harmonie vient me dire : *C'eft Racine qui parle.*

(*a*) On admire un poëte qui a vaincu ces difficultés, comme dans le premier fiecle de fa fondation on admira à Rome le bateleur Athanatus, qui portant une cuiraffe de plomb, pefant 500 livres, & des brodequins à peu près de même poids, s'étoit étudié à marcher avec une forte d'aifance. On pourroit laiffer fubfifter ces amufemens dans le madrigal, l'églogue, l'idylle & autres petits ouvrages.

(*b*) On eft fondé à croire que les anciens parloient en

lante approchoit de la profe, & imprimoit un caractere de vérité au dialogue, qui en devenoit plus naturel & plus libre. Ils reprenoient la mefure qui caractérifoit l'élévation & la pompe dans les chœurs, parce qu'alors le poëte devoit favorifer le mouvement & le chant, marier la danfe & la mufique, & qu'il ne s'agiffoit plus de converfation entre de véritables acteurs.

Dacier lui-même (ce qui eft étonnant) a obfervé que notre tragédie eft malheureufe de n'avoir qu'une forte de vers, qui fert en même tems à l'épopée, à l'élégie, à l'idylle, à la fatyre, à la comédie. On a beau en rendre le tour plus ou moins fimple, & plus ou moins majeftueux, outre que cette foupleffe à changer de ton étoit plus facile au vers hexametre des Latins & des Grecs, dont les cadences font

vers fur la fcene, parce que l'acteur, armé d'une efpece de porte-voix, & obligé de fe faire entendre fort loin, s'étayoit de la cadence du vers, qui facilitoit ce ton élevé & faifoit deviner ce qu'on auroit perdu fans fon fecours. Mais nous faudra-t-il reffufciter auffi les inftrumens qui foutenoient la voix, & verrons-nous un acteur caché déclamer hautement, tandis que l'autre fera des geftes ? Ce qui paroît inconcevable, & ce qui n'eft pas moins attefté pas toutes fortes de témoignages. Parmi nous on entend la voix du poëte, qui fe mêle à celle du comédien, & peut-être qu'un jour on ne comprendra pas davantage cette diffonance.

fusceptibles d'une extrême variété; notre vers ne suffit pas à diversifier des poëmes d'un goût si dissemblable: du moins il ne nous dédommage pas de tant d'especes de versifications que les langues anciennes ont par dessus la nôtre.

Et si cela est vrai pour des tragédies, où il s'agit de grands intérêts, où la noblesse des personnages semble excuser le faste de la diction, combien cette vérité recevra-t-elle un nouveau degré d'évidence, lorsqu'il s'agira du drame, où il faut suivre la nature pas à pas, où elle seule doit dicter l'expression, parce que les caracteres qu'on y représente étant pris dans la société civile, la rime & la mesure deviennent des objets, sinon ridicules, du moins inutiles (*a*).

(*a*) Et pour la récitation naturelle, combien la prose est préférable! Nous avons une ressource tout à la fois facile & gracieuse, c'est de lui donner plus de force & plus d'harmonie, c'est de créer une prosodie nombreuse, qui remplace le vers & débarrasse l'oreille de la chûte réglée des mêmes hémistiches. Le style de nos tragédies est trop compassé, comme notre musique est trop sçavante. Qu'on nous rende l'expression simple, animée, ainsi que la musique de la nature, & que l'on bannisse les termes empoulés, & les modulations artificielles, je parie pour un double concours d'auditeurs.

Tant de gens font des vers durs, forcés, contraints, louches, inintelligibles, que le public souhaiteroit que le plus grand nombre fît de la prose, même médiocre; elle feroit à coup sûr moins fatigante, moins désagréable.

J'ai remarqué que dans la tragédie les vers excellens & que l'on retient font absolument profaïques, qu'ils ne faifoient un grand effet qu'autant que la penfée étoit rendue d'une maniere naturelle.

Cléopatre dit à Ptolomée, fon frere, lui parlant de Céfar qui arrive:

„ Allez lui rendre hommage, & j'attendrai le fien."

Quoi de plus noble, de plus fier, de plus élevé & de plus fimple, que l'expreffion? Eft-ce la rime, eft-ce la mefure, eft-ce le repos qui rend ce vers admirable? Qu'on y prenne garde, tous les beaux vers qui frappent dans les fituations intéreffantes, font profaïques comme celui-là. Les vers épiques déplaifent; ceux-ci plaîront toujours:

„ On ne peut defirer ce qu'on ne connoît pas...
„ S'il étoit né chrétien, que feroit-il de plus...
„ Le jour n'eft pas plus pur que le fond de mon cœur...
„ Lui feul eft Dieu, Madame, & le vôtre n'eft rien...
„ Je ne t'ai point aimé, cruel! qu'ai-je donc fait?..
„ Pourquoi l'affaffiner? Qu'a-t-il fait? A quel titre?...

On reproche fouvent à des vers d'être profaïques, il faudroit leur reprocher d'être froids & inanimés. Je fuis très fondé à croire que beaucoup de vers font très mauvais, parce qu'il n'y a point du tout de profe.

D'où

D'où vient donc cette ridicule manie (*a*) de cadencer & de rimer des expreſſions qui n'ont beſoin que de nobleſſe & de préciſion? de chérir une penſée commune, dès qu'elle eſt habillée en vers? (*b*) De l'habitude qui ſoumet tous les eſprits, & du deſpotiſme littéraire, qui (comme tout autre) commande juſqu'à ce qu'on oſe le braver.

Débarraſſés de pareilles entraves, qui de leur propre aveu leur ont toujours peſé, nos poëtes auroient produit des chef-d'œuvres en plus grand nombre, & leur plume, plus libre, abandonnée au ſentiment, auroit tracé peut-être des beautés qui nous ſont inconnues: *mais on*

(*a*) La rime & la meſure conviennent parfaitement à de petits ouvrages ingénjeux, où l'eſprit cherche un agrément particulier, & qui par leur briéveté, conforme au jeu des idées, s'oppoſe à l'ennui qu'amene invinciblement la longue lecture des vers, quelque beaux qu'ils puiſſent être. Qui a lu Henriade de ſuite ſans reſſentir un affaiſſement de cerveau cauſé par le retour périodique des mêmes ſons? Perſonne, que je ſache. On avance fort avant dans le Télémaque, ſans être tenté de fermer le livre.

(*b*) Notre nation, plus qu'aucune autre, abonde en bizarreries de toute eſpece. Ne fut-il pas un tems au barreau (& ce tems touche au nôtre) où pour être jugé ſouverainement éloquent, il falloit qu'un avocat citât des vers grecs, ramaſſât les traits les moins connus de l'antiquité, amoncelât les alluſions métaphyſiques, &, comme dit l'abbé d'Olivet, qu'il eût l'art de ne dire preſque rien de ſa cauſe.

V

est des siecles entiers, dit Fontenelle, *à revenir de ces sortes de fantaisies une fois établies parmi les hommes, même après que l'on en a reconnu le ridicule.*

CHAPITRE XXVII.

Des soi-disant Critiques.

JE suis bien sûr que ces idées seront combattues aigrement par ces critiques qui se baptisent sans pudeur du nom d'*hommes de goût par excellence*, & qui n'ont qu'un genre de critique étroit & rampant, comme l'horison de leur vue ; mais je suis encore plus certain que ces mêmes idées seront bientôt adoptées par le plus grand nombre, parce que je puis dire l'avoir consulté, & que ne donnant rien aux préjugés qui m'étoient les plus chers, j'ai suivi la nature, la vérité, & qu'avant tout je me suis fait le procès à moi-même.

Ce que j'ai dit ne détruira point le talent de ceux qui écrivent supérieurement en vers, & ne corrigera pas ceux qui riment froidement, durement & opiniâtrement. Chacun suivra son goût, & je suivrai le mien : permis à tout le monde de faire une tragédie en vers, ou un drame en prose. Celui qui fera verser le plus de larmes, qui, les larmes essuyées, se fera lire

encore, obtiendra la palme, malgré toute opposition contraire.

La République des Lettres eſt moins libre que jamais; les Académies (*a*) & les Journaliſtes en font les véritables fléaux. Chacun veut tyranniſer ſon voiſin, & le ſoumettre à ſon code littéraire. C'eſt-là le plus grand obſtacle que je connoiſſe aux progrès de l'art.

Le génie poétique étoit plus hardi dans l'enfance des ſociétés, & ſe déployoit avec plus de force & d'aiſance. Tous ces arts rafinés, toutes ces regles minutieuſes ont éteint ſon feu & ralenti ſon eſſor. Qu'on lui rende ſa liberté primitive, il reprendra ſon énergie, il étonnera de nouveau la patrie, il rallumera ſur ſon front les rayons de ſa gloire éclipſée. Le génie eſt de tous les pays & de tous les tems.

Un goût factice & faux veut remplacer le goût ſimple & naturel. Chacun dit: imitez mon allure, & n'en prenez point une autre, ſi vous voulez avoir bonne grace dans votre démarche & dans votre maintien : on diroit de maîtres à danſer, qui preſcrivent des pas; mais la jeu-

(*a*) Les Académies Littéraires ſont bonnes pour tirer une nation de l'ignorance, & la conduire à la médiocrité; mais auſſi après ce tems elles étouffent le génie, parce que M. l'Académicien ſe croyant un perſonnage, veut régenter tous ceux qui en ſavent un peu plus que lui. Le génie a toujours précédé les écoles, ou les a dédaignées.

ne fille svelte & légere, parée de sa jeunesse, de sa vivacité & de ses graces, rit du pédagogue, &, quoique moins savante, en fait plus que lui.

Les folliculaires, (*a*) vermine rongeante & indestructible, surviennent & obscurcissent les choses les plus claires ; quand ils ont cité quelques grands noms, ils ont tout dit, car ils

(*a*) Ils prennent le titre de *critiques*, comme des rimailleurs prennent celui de *poëtes* ; mais quel mérite y a-t-il à dire qu'une tache noire est noire, à imprimer ce que tout le monde sait & répete ? Que signifie un extrait ? Quel poids a un jugement précipité & prononcé souvent au hazard ? Dans les ouvrages de goût chacun se pique d'un tact fin, délicat. Une nuée de juges donnent leurs réflexions communes & chagrines pour des appercevances fines & nouvelles. C'est une routine où le plus misérable écrivain trouve son salut & son refuge. Lorsqu'on s'est bien jugé soi-même incapable de rien produire, on se met à juger les productions d'autrui ; on commence par une lourde épigramme : on veut soutenir cette premiere sottise, on en fait une seconde ; on accumule les bevues. Le public siffle. Le critique devient furieux & vomit les injures les plus grossieres. Il ne tarde pas à en venir aux calomnies, qui lui paroissent d'excellentes armes. Comme il est deshonoré, il se condamne à vivre des mêmes ordures. C'est ainsi qu'une premiere injustice l'a conduit à en commettre plusieurs. Enfin il finit par dire, avec une bêtise impie, (& croyant bien plaisanter d'ailleurs) *Dieu & moi nous sommes fort joliment arrangés dans la même brochure*... Que ce déplorable métier donne un déplorable esprit !

n'ont point d'autre point d'appui, & ne marchent qu'étayés par l'autorité d'un mort.

Celui-ci, dont la tête grifonne & qui fe gendarme contre un genre nouveau, uniquement parce qu'il n'en a pas entendu parler dans fa jeuneffe, & que dans une feuille écrite depuis vingt ans, & oubliée le lendemain, il a combattu d'avance ce qu'il ne foupçonnoit pas. Celui-là annonce lamentablement une prochaine décadence, (*a*) & prend fa mauvaife hu-

(*a*) Les gens qui fe plaignent de la décadence des Lettres, font de bien mauvaife foi, ou de grands ignorans. Jamais il n'y a eu au monde une époque plus brillante dans les Lettres que depuis vingt-cinq ans. N'eft-ce pas depuis vingt-cinq ans feulement que nous avons eu l'*Efprit des Loix*, l'*Hiftoire Naturelle*, le *Dictionnaire Encyclopédique* & fa *Préface*, l'*Effai fur l'Hiftoire Générale*, les morceaux de profe de Voltaire les plus ingénieux, les plus enjoués, les plus piquans, le livre de l'*Efprit* d'Helvetius, l'*Héloïfe* de Rouffeau, fon *Emile* & fa *Lettre à Chriftophe de Beaumont*, les *Mélanges* de M. Dalembert, les *Ouvrages* de MM. Diderot, Marmontel, Thomas, Saint Servant, Linguet, Mably, Anquetill, l'Abbé Raynal, &c? Et combien d'ouvrages imprimés chez l'étranger, parce qu'on ne peut plus imprimer de bons livres en France; tels que les *Recherches Savantes fur les Américains*, le livre *de la Nature*, la *Félicité publique*, de la *Conftitution d'Angleterre*, l'*Hiftoire du Commerces des deux Indes*, & plufieurs autres qui m'échappent. Je connois plus de vingt ouvrages récemment imprimés, bien faits, bien raifonnés, bien écrits, remplis de lumieres & de vues faines. La poéfie n'eft pas même

meur & son insensibilité pour une conviction parfaite. Un troisieme est las de littérature, parce qu'il n'en a fait toute sa vie qu'un métier servile, & sa plume, lui devient aussi pesante que la rame l'est au bras d'un galérien. Tel autre que presse un dîner, expédie un extrait comme un juge affamé expédie une sentence: l'arrêt porté contre le grand homme ressemble à celui qui fit périr Socrate. Celui-ci ne veut que des esclaves, en voulant faire des imitateurs, parce qu'uniquement occupé de ce qui s'est fait jusqu'à lui, il n'a jamais porté son regard sur ce qu'il étoit possible de faire. Le

tombée, nous avons eu des poëmes que tout le monde a lu. Si le théâtre est la partie la plus foible, c'est qu'il est hérissé d'entraves gênantes. Il n'y a jamais eu dans aucun siecle d'explosion plus rapide, de veines plus riches, plus variées en tout genre. Il ne faut que lire pour s'en convaincre. Les esprits froids, bornés & chagrins se plaindront encore, mais je leur répondrai, après y avoir bien réfléchi, qu'excepté les grands Poëtes du Siecle de Louis XIV, qui se bornent à cinq, & les Ecrivains, en prose, qui se bornent à trois au plus, je jetterois le reste au feu pour un seul ouvrage philosophique du Siecle de Louis XV. Et c'est dans un tems où les bons Ecrivains, animés de l'amour du bien public, jettent de toute part la lumiere, que les Freron, les Palissot, les Clement, les Abbé Sabathier, qui n'ont rien fait, & qui ne feront jamais rien, parlent d'une décadence qu'ils supposent sans doute d'après leurs protégés.

dernier de tous, enfin, est un égoïste, dont la présomption fait presque toute la richesse, qui se croit envié & qui n'est qu'envieux, qui se loue indirectement en déchirant les autres, qui parle des arrêts qu'il hazarde comme des arrêts de la cour d'Apollon, qui prétend que la postérité répétera sa voix, & qui est tellement identifié au ridicule, par un amour-propre enraciné dont il ne guérira pas, qu'il ne se reconnoîtra point dans ce portrait, quoiqu'assez ressemblant. Il est vrai que tous ces beaux jugemens sont consignés dans des greffes, où la multitude de sottises empêche qu'aucune d'elles ne soit distinguée par le trait qui la caractérise. On laisse-là dormir les erreurs & les inepties, parce qu'elles sont dans le vase fait pour les contenir. D'ailleurs c'est trop en parler, elles tendent tous les mois, par un poids invincible, à descendre à jamais dans le large gouffre de l'oubli (*a*).

(*a*) On pourroit dire à un homme de cette espece, que fais-tu, mon ami ? Tu lis & tu juges, mais chacun en fait autant que toi. Quoique tu écrives comme un sot, tu n'écrirois même pas si l'on n'eût écrit avant toi. Mais puisque tu veux à toute force écrire ton jugement, il faut que tu t'en acquittes avec distinction, il faut que tu aies un coup d'œil plus fin, plus pénétrant, que la foule des autres juges ; il faut que tu me fasses appercevoir ce que personne n'a vu. Mais si dans tes cent volumes, ne me donnant pas une idée neuve, tu outrages des Ecrivains lus

La critique n'eſt point l'apprentiſſage d'un jeune homme, qui fier de quelques idées ſuperficielles ſe preſſe de décider avant que d'être inſtruit. Ces jeunes imprudens ont une confiance égale à leur témérité, ou plutôt ils veulent ſe faire lire à quelque prix que ce ſoit. Ils ſe croient auteurs, & prennent l'accueil qu'ils ont reçu de la malice publique comme une preuve de talent; ils s'enfoncent dans ce déplorable métier & deviennent méchans à raiſon de leur impuiſſance. Une premiere injuſtice invite toujours à une ſeconde; (a) ils finiſſent par vomir des bêtiſes, des injures, des calomnies, & par ſe croire redoûtables, lorſqu'ils ne ſont que mépriſés.

Le vrai critique n'exiſte point en France. Il

& admirés de la nation, tu es le plus mépriſable des êtres, car tu ne fais rien, & couché ſtupidement ſur le bord de la carriere, tu lances des cailloux à la tête de ceux qui courent. Oh! répondra le folliculaire, *je ſuis le commiſſaire du Public, & avoué par lui pour faire mon rapport*. Fais-le donc, inſigne pédant, mais ne dis pas ce que tout le public ſait avant toi. Tu n'as d'autre reſſemblance avec les commiſſaires de police que de faire de longs procès verbaux ſur des cadavres; & quand il arrive un bon livre vivant, tel que l'*Eſprit des Loix*, l'*Emile*, l'*Hiſtoire Naturelle*, &c. tu ne ſçais rien dire, ou tu n'écris que des ſottiſes. Tais-toi donc, miſérable!

(a) On fait mille mauvais raiſonnemens, a dit quelqu'un. Pourquoi? Parce qu'on a fait d'abord une mauvaiſe action.

ne se contenteroit pas de savoir moucher la lampe ; il sauroit aussi y verser de l'huile : il embrasseroit un ouvrage sous un point de vue général, il ne seroit ni chagrin ni envieux, ni dédaigneux ; (*a*) triste sentiment qui ferme l'ame à toute espece de connoissances.

Le vrai critique seroit né bon, posséderoit un caractere excellent, & tempéreroit ainsi ce que la censure a d'amertume. Il ne prendroit pas un air de supériorité ; car si l'envie de rabaisser & de nuire échappe ou perce, on apperçoit l'homme & il perd toute confiance : il n'est plus qu'un satyrique qui se venge ou qui attaque, & l'homme le plus ingénieux ne conserve alors que les traits de détracteur odieux, ou ceux d'un censeur vétillard. Enfin le vrai critique

―――

(*a*) Un personnage à peindre seroit le dédaigneux : il affecte le ton d'homme d'esprit, & il n'est le plus souvent qu'un automate ; il paroît vouloir juger les arts, & n'en sent aucun : plein d'un orgueil froid, plus injurieux qu'un orgueil exalté, il rabaisse tout sans fiel & sans envie. Il n'a point d'étoffe pour être jaloux. C'est un mépris habituel & inné, qui tient à son propre néant, & dont il accable tous ceux qui se présentent. En quittant Rameau, Bouchardon, Montesquieu, il auroit demandé quel homme est-ce ? Une nuance de plus il seroit un sot ; mais il remue les levres, il a retenu quelques expressions, il s'est vu applaudir par l'ignorance, toujours prompte à déprécier. il est riche, enfin. On le regarde comme un homme difficile, & quelques femmes lui donnent le nom de connoisseur.

feroit voir le respect qu'il a pour soi-même, à la maniere dont il respecteroit les autres; il appuyeroit sur les beaux endroits, car le mauvais n'a pas besoin d'être connu ; il *iroit à la chasse des idées*, comme dit *Helvetius* : doué d'un penchant généreux à relever ce qui est bon, il en enrichiroit ses observations; & où est le livre où il ne se trouve pas quelque chose, dont celui qui sait penser fait son profit ? Les mauvais livres instruisent comme les bons; ils marquent les écueils : il vaudroit mieux montrer les causes du naufrage, que d'insulter au pavillon du vaisseau submergé.

Je ne parle point ici de ses connoissances, qui doivent être très vastes: cela formeroit un chapitre à part. Je ne parle point encore de ce tact exquis, qui identifieroit son ame avec celle de l'auteur, qui descendroit pour ainsi dire dans l'abîme de sa pensée, qui devineroit ce qu'il n'a pas voulu, ce qu'il n'a point pu, ou ce qu'il n'a pas su exprimer. Je parle ici seulement de sa douceur, de sa modération, de son honnêteté, (*a*) afin qu'il ne soit pas

(*a*) Je crois que je ne serai démenti par aucun homme de lettres, lorsque je proposerai pour modele d'une critique sage, ingénieuse, fine, éclairée & précise, la *Gazette Littéraire de l'Europe*; il y regne un ton d'honnêteté & de modération, une impartialité rare, qui donne le plus grand poids aux jugemens qu'elle contient. Aussi le public éclairé a-t-il donné son suffrage à ce journal,

emporté par ſes propres idées, & qu'il ne ſe laiſſe point aller à l'épigramme impérieuſe, ſi voiſine de l'envie.

La République des Lettres auroit grand beſoin d'un pareil homme, mais il n'y a qu'un ſage qui ſoit digne de prononcer ſouverainement ſur les ouvrages de ſes compatriotes. Plus il eſt près d'eux, plus il a beſoin d'être ſupérieur aux atteintes imperceptibles de l'amour-propre. Le ſage ſauroit qu'il n'eſt permis de bleſſer que pour guérir, & que noter des fautes n'eſt point les faire diſparoître.

Le critique qui de nos jours s'intitule ainſi, eſt un être fort plaiſant, & qui feroit bien digne aſſurément des crayons d'un Moliere (a).

―――――

comme au meilleur de tous, ſans contredit. L'auteur n'eſt point dans la claſſe des Journaliſtes vulgaires, il ſait produire de ſon fonds des ouvrages intéreſſans. Cette ſupériorité naturelle ſe fait ſentir à la maniere dont il analyſe les ouvrages.

(a) Il en eſt de la critique comme de la médécine; la médécine eſt bonne, mais le médecin eſt ſouvent mauvais: de même la critique eſt utile, mais le critique eſt ſouvent ignorant, opiniâtre, jaloux, partial, détracteur par métier ; il ne fait que blâmer ou louer en détail, il peſe ſur des fautes minutieuſes, en exalte des traits iſolés; il s'attache à l'acceſſoire, jamais à la grandeur ou à la nouveauté du deſſein. Qu'elle vienne donc, (pour parodier Jean Jacques) qu'elle vienne cette critique, mais ſans le critique. J'ai beaucoup lu, je ſuis encore à trouver un

Comme il se croit le talent d'apprécier, il se juge intérieurement partagé, comme l'auteur, des dons du génie : il est aussi fier de juger que l'autre l'est de produire ; il s'estime tout aussi digne de l'admiration publique pour savoir assigner la place d'un Ecrivain, que celui-ci pour l'avoir méritée : peut-être se croit-il dans quelques instans le maître de l'auteur dont il a relevé les défauts. Cet orgueil si risible n'en est pas moins commun. On se souvient de ce pédant qui rougissoit toutes les fois qu'on louoit en sa présence Virgile, Horace ou Cicéron ; comme il expliquoit en chaire ces trois auteurs, il s'attribuoit modestement les éloges qu'on leur donnoit. Il en est de même de nos critiques ; ils croient bonnement placer leurs noms à côté de ceux des grands hommes qu'ils louent ou qu'ils déprécient (*a*).

livre absolument mauvais. On se plaint de la multiplicité des livres. Selon moi on n'en a pas encore fait assez. A la douzieme page un livre est jugé. S'il a manqué son but, il éclaire quelquefois, comme ces vaisseaux brisés en mer avertissent ceux qui passent d'éviter l'écueil. Nous avons eu de grands Ecrivains, & je le répete, pas encore un vrai Critique. Presque tous ces malheureux Journalistes, condamnés à écrire périodiquement, n'écrivent que des mots, & comment écriroient-ils des choses ?

(*a*) Ils ressemblent tous, plus ou moins, à ce bedaud qui voyant sous le porche plusieurs paroissiens s'entretenir avec chaleur d'un sermon éloquent qu'on venoit de

Heureux qui peut oublier ces cigales importunes ! Heureux le fage qui n'oubliant point fes principes, ne revient point fur fes pas pour fe donner le foin de les écrafer ! Il faut, (dit un homme d'efprit) il faut laiffer au tems le foin de planter notre opinion dans la tête de celui qui ne la combat que par entêtement. Ne lui enviez pas l'honneur de fe perfuader qu'il s'eft converti de lui-même. On ne veut devoir la vérité à perfonne. On n'abandonne fouvent une opinion fauffe que longtems après qu'on vous en a démontré la fauffeté.

CHAPITRE XXVIII.

A un jeune Poëte.

Non, n'imitons perfonne, & fervons tous d'exemple.
VOLT.

Toi, qui te fens une étincelle de génie, qu'as-tu befoin de t'environner de Poétiques & de daigner les confulter tour à tour ? Il me femble voir un général qui, impatient de voler à la victoire, feroit retenu par les confeils timides de chefs fubalternes dont les per-

leur prêcher, vint fe jetter au milieu du grouppe, en s'écriant avec une vanité importante : *vraiment, vraiment, Meffieurs; c'eft moi qui l'ai fonné.*

pétuelles objections ne tendroient qu'à éteindre son courage. Obéis à ta fougue ; elle en sait plus que les regles. Que t'apprendront Aristote, Vida, Horace, Scaliger, Boileau? Des lieux communs, des vérités triviales; jamais le secret de la composition. Il est en toi, il est à toi, si tu sçais le développer. Rejette ces leçons froides, décousues, inanimées, où le pur bon sens parle, mais où jamais l'instinct poétique n'est mis en jeu. Ces faiseurs de préceptes auroient tout aussi bien donné des regles sur la peinture & sur la tactique, parlé des couleurs & des évolutions militaires, mais sans former aucun peintre, aucun général. On a remarqué que les impuissans ne cessent de faire des raisonnemens à perte de vue sur le mystere de la génération; l'homme bien constitué procrée son semblable & ne disserte point (a).

Fuis donc tous ces littérateurs qui s'offrent pour guides & qui croient avec des mots pouvoir tracer la route du génie, qui particularisent ce qui doit être généralisé, qui isolent les vérités, & faute de les lier ensemble ne répandent sur l'art qu'un jour louche & douteux.

Tu me demanderas: à quel signe pourrai-je connoître que j'ai une parcelle de ce feu sacré, nécessaire pour produire ? Au degré d'estime

(a) *Sese abunde similes putent si vitia magnorum consequantur.* SENEC.

que tu auras pour les grands génies qui t'auront précédé. Si ton cœur eſt agité à leur nom, ſi ton ame eſt émue au ſouvenir de leur gloire; ſi poſant-là le livre, tu ſens éclorre au dedans de toi les ſemences de tes productions futures, & que dominé par l'enthouſiaſme de ton art tu le préferes à tous les avantages de la fortune, tu es appellé : dis avec le Correge, *& moi auſſi je ſuis peintre.* Si, au contraire, tu es tiede; ſi la poéſie n'eſt pour toi qu'un délaſſement ou une jouiſſance paiſible; ſi tu te dis, ces grands hommes avec tout leur génie ont été malheureux, perſécutés: crois-moi, ſois plus fortuné qu'eux, ne te livres pas à l'art que tu eſtimes avoir fait leur malheur, choiſis un poſte où les grands mouvemens de l'ame ſoient moins néceſſaires: nos atteliers, nos manufactures t'attendent; il vaut cent fois mieux pour elles & pour toi être un artiſan ſagement occupé des premiers beſoins de la ſociété.

Tu voudras ſavoir enſuite ſi tu es né pour le genre dramatique: écoute, ſi dans la ſociété tu examines chaque caractere, ſi les nuances te frappent, ſi ne perdant pas de vue les reſſorts primitifs de leurs paſſions, tu obſerves parmi les hommes une différence étonnante, ſi tu ſais bien diſtinguer le vice du ridicule, (*a*) rire de

(*a*) Vous diſtinguerez un ſot auteur à la facilité avec laquelle il confond les nuances qui ſéparent le vice du ridicule.

l'un, être profondément indigné de l'autre ; si ce qui est muet & inanimé pour le vulgaire te parle éloquemment : voilà des signes évidens de ta vocation. Quand tu sauras lire dans les yeux de l'homme, tu en sauras plus que la plupart des livres ne peuvent t'en apprendre.

Mais la poésie dramatique est bien étendue, puisqu'elle embrasse tous les individus qui se meuvent sur le théâtre de l'univers. Tu voudrois connoître à quel genre tu dois te livrer : à celui pour lequel tu te sentiras un penchant invincible, que tu défendras, que tu admireras exclusivement. Si tu ne peux soutenir la moindre contradiction, si tous tes sens s'enflamment à la vue des détracteurs, obéis à ton enthousiasme, il est le gage de tes succès. Je te permets des transports pour Corneille, pour Moliere, pour Shakespear, pour Richardson. Mais si par malheur tu idolâtrois Racine, (a) au point de le préférer à tout autre poëte ; si ému des charmes & de la beauté de son style, tu t'ima-

―――――

(a) Racine, selon moi, est à Corneille ce que Regnard est à Moliere : le vol de Corneille est hardi & rapide, il est par-là même nécessairement inégal. Corneille tombe, mais dans ses chûtes il est encore plein & pensé. Racine est un admirable versificateur, qui dans plusieurs momens est poëte, & quelquefois grand poëte ; il a fait les plus beaux vers de la langue ; mais on peut dire de Corneille : ... *aquila non capit muscas.*

t'imaginois qu'il eſt le premier poëte dramatique, lis-le, mais ne compoſe point. Il s'en faut de beaucoup que ce qui eſt parfait, ſoit toujours grand (*a*).

(*a*) Dire que Racine & Boileau ont perdu la poéſie en France, paroît un paradoxe inſoutenable : voici cependant les raiſons qui pourroient lui ôter l'air ridicule qu'il ſemble avoir au premier coup d'œil. Le ſtyle de ces deux écrivains ayant extrêmement plu à la nation, on a copié leur ſtyle, ce qu'on ne ſauroit nier. On a abandonné le ton original que chacun a reçu en propre de la nature, pour ſe modéler ſur leur rithme. On l'a étudié comme le ſeul convenable à notre langue. On n'a pas oſé lui ſoupçonner une autre proſodie. On a été juſqu'à bannir les expresſions dont ils ne ſe ſont pas ſervis. Plus le tour employé ſe rapprochoit du leur, plus il étoit jugé heureux. On n'a plus voulu entendre qu'il pouvoit & qu'il devoit y avoir autant de ſtyles qu'il y a de ſortes d'eſprit. On n'a, pour ainſi dire, adopté qu'un ſeul & même coloris. Les imitateurs qui, comme les ſuperſtitieux, ſont toujours prêts à crier à l'héréſie, ont étouffé toute hardieſſe inuſitée ; ils ne parloient que d'élégance, parce que ces auteurs ſont élégans. On a écrit ſous leurs yeux purement, mais d'une main timide, tremblante. On a manqué le nerf, l'énergie, la fierté, l'audace, parce que ces rois de la poéſie françoiſe ayant été ſages, on s'eſt cru ſage lorſqu'on n'étoit que froid & monotone. On a été conſéquemment juſqu'à demander *qu'eſt-ce que chaleur ?* à peu près comme certain préfet romain demandoit jadis *qu'eſt-ce que vérité ?* Pouvons-nous exceller en un art que toute l'antiquité appelloit d'*inſpiration*, ſi nous ne devenons autres que

X

Une fois échauffé, trace ton plan avec fierté. Ainsi le deſſinateur habile eſt libre dans ſon

nous ne ſommes, ſi nous n'oſons frapper une ſeule expreſſion d'après notre libre volonté? Boileau & Racine avoient leur maniere excellente, ſans doute, d'après leur eſprit & leur caractere fondus enſemble; mais demander un *faire* ſemblable au leur, c'eſt demander une *œuvre copie*, ou le miracle de leur réſurrection. C'eſt en ſe traînant ſur l'empreinte de leurs hémiſtiches que nous avons anéanti le vrai langage poétique. Il ne jaillit point de notre fonds, il eſt ſervilement emprunté d'autrui. L'étranger a toutes les peines du monde à diſtinguer notre poéſie de notre proſe. C'eſt que la premiere n'a pas un caractere proprement dit, ou du moins aſſez marqué pour être ſaiſi avec tranſport. Ce caractere n'a qu'un trait léger, parce qu'on n'a pas creuſé dans toute ſa profondeur une langue dont les rapports nouveaux auroient pu lui donner quelque choſe de plus vif & de plus pittoreſque. On a été ſcrupuleux à l'excès, & l'on s'eſt contenté de polir des ſurfaces. Nous avons donc eu des milliers de beaux vers, pris ſéparément, & pas encore un poëme à oppoſer aux anciens & même à nos voiſins. Cette admiration excluſive prodiguée à Racine & à Boileau, & l'écho éternel des Académies ne répétant que ces deux noms, a arrêté dans ſa naiſſance une langue poétique qui pouvoit s'élever plus haut, comme très ſuſceptible de plus grands développemens. La proſe n'a pas eſſuyé la même tyrannie. Auſſi voyez comme la plume de Rouſſeau & celle de Buffon a marché juſqu'où elle pouvoit s'étendre! La proſe s'eſt donc perfectionnée d'une maniere ſenſible; & Voltaire, avec tous ſes rares talens, n'a pas fait ce qu'on appelle *le vers* mieux que Ra-

esquisse; il songe à la chaleur, & néglige le reste. Le grand Poëte appercevra son plan du premier coup d'œil, comme le grand Condé, en découvrant une plaine, appercevoit le point où devoit s'asseoir la victoire. N'allez pas consulter des gens qui n'étant pas dans le même point de vue, auront nécessairement le coup d'œil incertain. Les donneurs d'avis font faire plus de faux pas qu'ils n'en redressent. Vous allez consulter cet homme de génie, il vous donne une idée; allez le revoir le lendemain, il l'aura toute décomposée: il se joue de votre ame, parce qu'il songe plus à paroître fécond en moyens qu'à vous indiquer la vraie route. Et comment occuperoit-il la place que j'occupe? Le meilleur plan sera toujours celui qui vous fera sentir l'impatience de le féconder. Il est impossible d'adopter une pensée étrangere comme la sienne propre. On ne peut se pas-

───────────

cine, (quoique d'ailleurs plus grand poëte) précisément parce qu'il a voulu faire le vers comme lui. Sa prose est plus originale, & lui appartient: aussi qu'elle est gracieuse & légere! elle a une souplesse qui fait sentir qu'il n'y a là aucune imitation. Ce qui paroît donc un paradoxe revoltant, pourroit recevoir quelque degré de vraisemblance & devenir peut-être une vérité peu étrange pour l'homme qui suivroit la généalogie de nos vers, & qui dans leur ressemblance trouveroit les traits modifiés de leurs ayeux. Qui ne voit en effet qu'ils ont tous (malgré les divers sujets) un véritable air de famille.

sionner vivement que pour ce qu'on a créé. Aussi les sujets d'imagination sont-ils tous traités d'une maniere détestable ou sublime.

Lorsque vous aurez donné un fil raisonné & suivi aux divers incidens, lorsque vous aurez apperçu la conduite générale de la piece, la liaison & à peu près l'étendue des scenes, alors ouvrez les canaux de votre ame, que le torrent de vos idées jaillisse. Heureux l'auteur dont on peut dire, *pleno profluat pectore !* Ce n'est point ici le tems de prendre en main la serpe, *instrument de dommage;* c'est le tems du luxe, de la fécondité, de la jouissance; c'est le tems où l'imagination doit être abondante & prodigue : *præcipitandus est liber spiritus*, a si bien dit Petrone. Assez-tôt le goût observateur & rigide viendra, le compas en main, émonder, couper, tailler ces rameaux : que du moins la terre soit jonchée de branches en fleurs. Tel sera le témoignage d'un arbre plein de vie, & dont la seve circulera encore avec honneur dans les derniers jours de l'automne.

Ne tenez pas à vos premieres idées; cherchez, comparez, souvenez-vous de l'endroit où vous aurez composé à froid, soyez sévere surtout à cet endroit : c'est l'ombre du tableau, prenez garde qu'elle ne soit trop noire. Mais si après avoir revu plusieurs fois un morceau qui vous plaît, il fait toujours sur vous une impression également vive & profonde, laissez-le; tous les critiques de l'univers l'eussent-ils

anathématifé, croyez-vous plutôt qu'un autre, non par orgueil, mais parce que vous êtes plus près de l'ouvrage qu'un étranger, parce que vous fentez ce qui eſt bon, bien plus fortement que lui. Vous pouvez faire des fautes, & malheur à celui qui n'en fait pas! mais elles tiendront à des beautés originales. Ne faites rien, plutôt que de ployer votre ame à celle d'autrui. Comment un autre auroit-il ce degré d'attendriſſement néceſſaire pour procréer, comment vous donneroit-il ce que vous ne trouvez pas en vous-même? Son intérêt eſt-il auſſi vif, auſſi preſſant? C'eſt à vous de vous pénétrer & de pourſuivre ce que vous cherchez, juſqu'à ce que vous puiſſiez vous dire : *voilà ce que je fentois.*

De quel courage tu auras beſoin, ô jeune Athlete! On t'opprimera de grands noms, non pour leur rendre hommage, mais pour mieux étouffer ta noble émulation. L'orgueil, la médiocrité, l'envie (qui ne font qu'un aujourd'hui,) diront avec ce fourire amer, qui eſt le caractere de la méchanceté : *c'eſt une préſomption que de croire pouvoir atteindre aux grands maîtres de la ſcene, tout eſt dit....* (a). Et moi

(a) Tout eſt dit!...... vieux & ſtupide préjugé, tout eſt dit! C'eſt qu'on ne ſait point voir. Chaque ſiecle, que dis-je, chaque génération n'amene-t-elle pas ſes mœurs, ſes ridicules, bien diſtincts, bien caractériſés; & d'ailleurs la ſingularité des talens diverſifie les choſes les plus communes.

je te crie de toutes mes forces, que ces grands noms ne t'épouvantent point; crois que l'art est plus immense que leur génie. Ils se sont servis de matériaux qui ne sont pas épuisés. La carriere n'est point tarie, creuse-la; aye leur audace, bâtis comme eux, & donne à l'architecture de ton palais une face nouvelle : les combinaisons sont infinies.

Il est une foule de caracteres qui restent à tracer. Plongez vous, ames neuves & sensibles, dans la lecture de Pamela, de Clarisse, de Grandisson, (*a*) dans ce Fielding si varié,

(*a*) M. de Voltaire, dans ses nombreux écrits (que j'ai bien lus & relus) s'est abstenu de parler de Richardson, (à ce que je sache) soit en bien soit en mal, lui qui a écrit sur tous les Ecrivains, & même sur les plus obscurs. Il ne peut pas méconnoître le Roman de Pamela, lui qui a fait Nanine; il a lu certainement Clarisse, Grandisson, ces poëmes auxquels nous n'avons rien de comparable dans toute l'antiquité. Il doit savoir que ces chef-d'œuvres de sentiment, de vérité & de morale, ont eu des lecteurs de tout sexe, de tout pays & de tout âge; qu'ils ont été dévorés avec une avidité qui a ôté à plusieurs d'entr'eux le boire, le manger & le dormir, & ce pendant plusieurs jours. Je suppose que la maniere de M. de Voltaire étant diamétralement opposée à celle de Richardson, il a gardé sur cet homme de génie un silence raisonné. Ces deux Ecrivains servent à prouver que toute maniere est bonne, lorsqu'elle est touchée par un homme supérieur. On a remarqué aussi que Newton n'avoit jamais prononcé dans aucun ouvrage le nom de Descartes.

dans Marivaux, scrutateur du cœur humain; dans plusieurs romans modernes, ouvrages de sentiment, & qui sous un titre vulgaire cachent de la profondeur & de la vérité. Les romans de notre siecle sont bien plus vrais que les histoires que l'on écrit : (*a*) un roman nouveau, malgré son titre, m'intéresse beaucoup plus que les personnages de l'Enéide, qui n'est qu'un antique & incroyable roman. J'apprends dans celui du jour à connoître le caractere de ces hommes acteurs de la société avec lesquels je vis, & à leur défaut je saisis du moins le caractere de l'écrivain. Encore un coup, c'est la génération actuelle que je veux connoître; c'est elle qui doit m'inspirer le plus vif intérêt, parce que j'ai besoin d'appercevoir tous les traits visibles pour saisir la ressemblance.

Garantissez-vous de ces préjugés littéraires, qui appartiennent à chaque auteur. Tel pédant ne sort pas de son Homere, tel autre de son Virgile, tel autre de son Cicéron : chacun d'eux a son engoûment, soit en qualité de traducteur, (*b*) soit en qualité de législateur dans

(*a*) Messieurs les historiens françois, je vous déclare que ces romans que vous dédaignez peut-être, me paroissent bien au-dessus de tout ce que vous faites, & que je préfere de beaucoup ces mensonges ingénieux aux vôtres, qui ne sont qu'impudens.

(*b*) Il étoit réservé à notre siecle de voir des traducteurs s'enfler, pour ainsi dire, de leur impuissance, & pa-

quelques cotteries, ce qui eſt également reſpectable. Le plus lourd écrivain paroît s'extaſier pour Anacréon, afin de ſe donner un air de légéreté. On traduit le Grec ſur des traductions latines, & ce miſérable charlataniſme prend je ne ſais quel air de conſéquence (*a*). Chacun crie comme des empyriques montés ſur des tréteaux : *venez à moi, écoutez l'auteur dont je veux porter le ſurnom. Je ſuis le Racine, le Pindare, le Boileau de mon ſiecle; & mon confrere eſt un Pradon. C'eſt moi, Meſſieurs, qui ai le vrai goût, & je m'intitule ſon vengeur, & ſon pontife.*

roitre vouloir marcher les égaux des écrivains qui ont de l'invention. Ce n'eſt pas qu'il ne faille beaucoup de mérite pour faire une bonne traduction, mais le premier des traducteurs ne doit avoir le pas qu'après le dernier écrivain qui ſait imaginer.

(*a*) Il y a à Paris pluſieurs charlatans, qui ont une hypocriſie de talent; ils vous parlent effrontément de ce qu'ils n'entendent point. Allez chez eux, vous trouverez un *Homere in folio* ou un *Platon* ouverts ſur leur bureau; mais ils oublient de tourner le feuillet ſale qui atteſte ſa longue immobilité. Ils en impoſent aux ſots: ils voudroient en impoſer aux gens d'eſprit. Cependant dans le monde, & ſurtout à table, ils prononcent devant des femmes avec d'autant plus de hardieſſe, que perſonne n'eſt-là pour les contredire. Ils ne craignent pas qu'on les apprécie ce qu'ils valent : ils ſont à l'ombre du bouclier impénétrable, ils n'ont rien fait.

N'époufez aucun fyftême qui donne l'excluſion à aucune forte de beauté; fermez l'oreille à ces maximes fuperftitieufes que quelques auteurs adorent, parce qu'ils les ont reconnues très favorables à leur maniere incertaine & gênée. (*a*).

Songez que chacun d'entre eux ne parle que d'après *fon faire*, qu'il eft égoïfte par effence & même à fon infçu, qu'il n'eftime que les couleurs de fa palette, & les traits qui ont du rapport avec fa propre touche, en même tems qu'il les déprécie dans fon rival. Un auteur eft toujours un mauvais juge, parce qu'il eft néceffairement juge paffionné.

Il eft des juges non moins faux, (& qui le croiroit) plus enclins encore à blâmer. Ce font les gens du beau monde, perfonnages froids, ironiques, impuiffans, attaqués tout-à-la-fois du mal d'envie & du mal d'ignorance. Heureufement pour eux ils ne font jamais imprimer leurs décifions burlefques; leurs fottifes expirent au coin de nos cheminées de marbre, où

(*a*) La molleffe eft la maladie enracinée depuis quelque tems dans notre nation. On fait tout pour la prolonger. Notre danfe, notre mufique, notre peinture, notre poéfie, tout tend à amollir le peu qui nous refte de vigueur. On atténue jufqu'à la langue, timide plus que jamais dans fes expreffions. Les arts font complices de cette dégénération, & ils répondent aux murmures du philofophe, *que tel eft l'arrêt du Dieu du goût*.

ils se pavanent contens d'eux-mêmes & jugeant tous les arts devant leurs valets-de-chambre. Laissez remuer toutes ces langues oisives & féminines. Les grands ne savent se connoître à rien (*a*). Tâchez d'être satisfait de vous-même, & dédaignant de misérables épigrammes, consolez-vous dans la solitude & dans le charme attaché à de nouveaux projets, des faux jugemens que vous aurez eu le malheur d'entendre dans le monde. (*b*) Mais il est surtout une matiere inépuisable de dispute, où l'on ne s'entend plus, dès qu'on la met en action : on s'accorderoit presque sur le reste ; sur ce chapitre, on brouille toutes les idées. Je veux parler ici du style : le style est l'homme, & chacun doit avoir le sien bien & duement caractérisé.

Je demanderai volontiers d'un Ecrivain, a-t-il puisé ses expressions à la cour, dans les académies, dans les livres ? Si l'on me dit, *oui*, je répondrai, *tant pis*. Je veux voir l'expression naïve de son ame ; elle sera forte, précise

(*a*) Un Prince avoit conseillé à la Motte, de retrancher dans *Inès* la scene des enfans.

(*b*) Que de faux jugemens ! que de décisions hazardées ! que les juges de réputation ont de témérité, de précipitation & d'imprudence ! On accorde à tel auteur l'éloge qu'il mérite le moins, on lui refuse le talent auquel il a le plus de droit : on loue, on déchire comme au hazard, & l'opiniâtreté prend un ton de confiance qui a l'air de la réflexion.

abondante ou négligée. Je veux voir la physionomie de son idiome, connoître s'il est véhément ou délicat, solide ou fin, élevé ou simple, tranquille ou vif. A-t-il enrichi la langue de quelques tours nouveaux, nombreux, rapides ? A-t-il créé de ces expressions que l'on retient ? La parole accompagne-t-elle l'image avec précision ? Son style a-t-il tous les mouvemens que les idées lui impriment ? Je ne demande plus alors s'il est châtié, élégant ou fini. Cet auteur est un écrivain, & je laisse la cour & l'académie admirer, si bon leur semble, le style décousu, froid & maniéré qui leur est analogue. Ces phrases à la mode passeront, ce jargon sautillant n'aura bientôt plus d'admirateurs. Mais cette suite d'expressions & de tours soutenus avec majesté dans le cours d'un ouvrage & qu'on pourroit comparer au cours d'un fleuve, ce ton de même couleur, cet ensemble, cet abandon, cette liaison naturelle, cette étendue de la phrase que l'antithese & le bel esprit ne viennent point étrangler, formeront dans tous les tems le style de la raison, de la vérité & du goût.

Rien de plus gauche, de plus gêné, de plus lourd, que le style de celui qui en veut imiter un autre. C'est l'ame qui frappe l'expression, qui détermine le mouvement de la phrase, sa marche, qui modifie son rithme, qui lui donne plus ou moins de clarté, de vigueur, de

précision, de grace, de force & d'harmonie (a).
J'apperçois un auteur sec dans ses petites phra-

(a) Où trouver cette naïveté qui donne tant de prix aux choses, ce mouvement de l'ame, cette expression du cœur, qui n'est point celle de la mémoire, ce style vrai & non factice, si ce n'est dans la liberté absolue de modifier la langue d'après les sentimens variés que l'auteur éprouve. Tous ces pédants qui sont quelquefois instruits, ont un style froid, terne, qui sent le travail & la sécheresse de l'imagination.

En parlant de style, il faut nommer & placer *mon cher la Fontaine* à la tête des Ecrivains françois. C'est-là un poëte: titre que voudroient usurper tant de versificateurs modernes. Qui plus que lui a animé notre langue, lui a imprimé une finesse plus naïve, a donné aux mots une propriété plus singuliere, aux tours un naturel plus varié? C'est une originalité si frappante qui le caractérise, qu'on pourroit appeler sa langue la langue de la Fontaine. Il a sû la créer & la conduire à sa perfection. Quelle grace! quelle abondance! quelle fécondité! quelles images concises & pittoresques! quel goût exquis! & ce ton sage & moral qui se marie à une imagination dans toute sa fleur! C'est des entrailles de la chose même qu'il tire l'expression dont il va faire son tableau. Sa touche est simple & fidele comme la nature, elle a sa couleur & quelquefois sa richesse. Cet homme avoit plus que le génie, il en avoit l'instinct: son vers, dit-on, tomboit de sa plume. Oh! je le sens bien: point de manieres, point de mouvemens étudiés, point d'effort; & il est touchant, & *il est sublime*: il vous fait penser, & le bon homme a l'air de n'y pas songer. Derriere son vers est toujours cachée quelque

ses froides & contournées, j'apperçois un auteur abondant dans ses phrases libres & majestueuses, où la plénitude des mots répond à celle des idées. L'un semble travailler ces ouvrages d'ivoire, où tout est fin, poli, & inanimé; l'autre, dans son attelier ébauche à coup de ciseaux une statue dont les proportions seront dans la perspective celles de la nature. Sa surface sera sans doute plus rude, (*a*) mais

chose plus précieuse encore que ce qu'il vous dit. Quel étoit donc son secret? D'allier la gaieté à la profondeur, la finesse à la simplicité. On dit que c'est dans Rabelais & dans Marot qu'il a puisé cette prodigieuse érudition de style, en faisant l'alliage de notre ancien idiome & de notre langue moderne. En ce cas mettons-nous à lire Rabelais & Marot. Il est un peu vrai que nous avons décoloré la langue en voulant la rendre plus noble. Nous lui avons donné une teinte sévere & monotone, une marche sérieuse & grave. Il faut la rendre plus libre, plus dégagée, plus volontaire; & ce n'est qu'une certaine hardiesse qui peut faire renaître ses graces enfantines. Je ne veux pas dire qu'il faille imiter le style marotique, mais qu'il faut imprimer à notre langue perfectionnée cet abandon qui lui rendra un certain enjouement, & qu'elle possédoit autrefois.

(*a*) Lysippe avoit fait une statue d'Alexandre, pleine de vie & d'expression : l'ame du conquérant y respiroit à travers le métal. Ce chef-d'œuvre tombe entre les mains de Néron. L'insensé, cruel en tout, estimant lui donner plus d'éclat, imagina de le faire dorer. Voilà le héros qui reçoit une belle tombe de lames amincies, mais ce

aux yeux de tous elle paroîtra respirer. Le style ne s'étudie point, il jaillit ou rampe, s'élance ou tombe, est embrâsé ou timide. Le style est à l'ame ce que la démarche est au corps. Chacun a son attitude propre. Cette attitude négligée convient à tel homme, à cause des graces qu'il y met. Cette grande figure longue a de la gravité, & elle lui sied. Ce petit homme gentil est froid & fat, & n'est pas tout-à-fait insupportable.

N'allez donc pas soumettre votre ouvrage à ces gens qui tondent le style, ou qui l'aiguisent, qui l'entortillent, ou qui lui donnent un jargon conventionnel. Eh! qu'avez-vous besoin du néologisme moderne? Vous apprendra-t-il à concilier la finesse & la véhémence, la précision & l'énergie; vous révélera-t-il ces mots qui échappent à la passion, lui qui court après des richesses imaginaires pour en négliger de réelles? Qui écrit plus mal au monde qu'un

n'étoit plus Alexandre. Le travail avoit fait disparoître avec la couleur de l'airain, ce précieux trait de ciseau qui en faisoit une figure animée. Elle étoit brillante & morte: on n'y trouvoit plus ce front martial qui sympathisoit avec le bronze.

Dans la suite il fallut écorcher, déchirer, taillader Alexandre, en lui enlevant toute cette dorure, afin de restituer au héros une ombre de son ancienne dignité: quoique criblé des pieds à la tête, il étoit encore plus beau que sous cette parure éclatante.

grammairien ? qui vous endort, si ce n'est un discours académique ? Demandez à Rousseau, à Buffon, à Voltaire, où ils ont puisé ces expressions concises, pittoresques & neuves dont ils ont enrichi la langue ? Ces expressions n'étoient pas dans le *Dictionnaire de l'Académie*. Le style mâle, sonore, abondant des grands Ecrivains, annonce l'indigence de toutes nos grammaires, & fait voir que c'est à l'Ecrivain à modifier la langue, & non à recevoir sa loi. Laissez donc crier la foule classique, & créez-vous un idiôme qui vous appartienne. Les pédans ouvriront Restaut ou l'abbé d'Olivet, & la nation entiere, en vous lisant, adoptera les tours que vous aurez créés.

Votre Drame fait, laissez-le reposer six mois environ, afin d'attiédir la prédilection paternelle. Six mois écoulés sur un ouvrage bien clos dans un porte-feuille, font une demi-postérité. Revoyez l'ouvrage, vous lirez mieux les absences de votre génie: faites vos corrections aussi rapidement que vous avez fait le plan : que la plume en se promenant efface, change, transpose : autant de ratures, autant de taches enlevées ; lisez haut, & en déclamant vous appercevrez les longueurs. L'oreille frappée rendra à votre âme sa sensation & vous tiendra lieu d'un auditoire. Le tems enfin vous révelera ce que vous n'avez pû voir au moment de la conception. C'est un enfant qui fort des bras de sa nourrice, ses beautés naïves

& ses défauts corporels seront beaucoup mieux apperçus.

Mais aussi quelquefois la lime énerve, use, affoiblit un ouvrage, lui donne un poli (*a*) qui atteste l'art. C'est le foible & le médiocre qui ont besoin d'être mis plusieurs fois sur le métier. L'ouvrage conçu avec chaleur n'exige pas de grandes corrections. (*b*) Un ancien maître d'éloquence disoit à un de ses disciples : ,, veux-tu faire mieux que tu ne peux :" *numquid tu melius dicere vis quam potes* ? D'ailleurs, l'Ecrivain qui ne cesse de limer, de tourner & retourner son ouvrage, prouve qu'il n'étoit pas né avec l'instinct d'écrire, & que c'est en lui une manie & non un talent. Seneque a bien peint ces auteurs quand il a dit d'eux : *scripta enim sua torquent qui de singulis verbis in consilium veniunt.* SENEC. Lib. 1. Contr. Proem.

N'allez point lisant votre ouvrage : vous avez travaillé pour le public, & non pour une société particuliere. C'est au public que vous de-

(*a*) *Perfectum enim opus, absolutumque non tam splendescit limâ, quam deteritur: & nimia curâ deterit magis quàm emendat.* PLIN. Lib. 5. Epist. 1.

(*b*) *Ceux que la nature a fait naître sans génie, ne pouvant jamais se le donner, donnent tout à l'art qu'ils peuvent acquérir; & pour faire valoir le sentiment qu'ils ont d'être réguliers, ils n'oublient rien à décrier un ouvrage qui ne l'est pas tout-à-fait.* (St. EVREMOND de la Comédie.)

devez plaire, car c'est lui qui doit vous juger. Si vous enchantez un cercle, j'ai grand'peur que vous n'ayez fait un triste ouvrage. Il y a une distance infinie entre l'homme qui juge dans un appartement, & le même homme qui se trouve au parterre ou dans une loge: ses idées changent. Méfiez-vous & des louanges & des critiques. Le tableau n'est pas encore exposé au sallon, & tel qui brille dans l'attelier du peintre, disparoît au milieu des couleurs qui l'avoisinent & qui l'effacent.

Au lieu de donner votre Drame aux comédiens, livrez-le au public; vous serez tout d'un coup transporté devant vos véritables juges, (*a*) & vous vous épargnerez mille démarches qui ne s'accordent nullement avec la noble fierté qui doit animer un homme de lettres. L'habitude des grandes idées doit ôter à son ame cette souplesse qui la dénature & qui l'avilit. Penseriez-vous qu'on ne sait sentir qu'à Paris? N'y a-t-il que le théâtre de la capitale? Est-il nécessaire que cet ouvrage parte de ce point unique pour se répandre chez l'étranger? Pourquoi tarderiez-vous à recueillir son suffrage? N'aimeriez-vous que les applaudissemens qui peuvent frapper votre oreille? Préféreriez-vous

(*a*) Le Drame d'abord apprécié dans le silence du cabinet, commence par l'épreuve la plus dangereuse; mais s'il vient à la subir, il peut se présenter sur le théâtre avec la certitude de plaire.

la vanité (a) à la gloire? Ne seriez-vous enfin qu'un auteur, au lieu d'être un écrivain? Celui-ci ne se borne pas à un point local: comme il a écrit pour tous les tems & pour tous les lieux, il est plus jaloux d'avoir des admirateurs éloignés qu'il ne verra jamais, que d'entendre ces adulateurs dont la bouche ironique semble toujours vous dire: *Monsieur, nous venons caresser votre amour-propre que nous sçavons excessif, & vous louer tout vif.*

La capitale, dira-t-on, est le centre des lumieres: d'accord; mais elle l'est aussi des erreurs, des folies, des caprices, & même du mauvais goût. Le Parisien est un mouton qui suit la foule & va broûtant le prez où l'on le conduit; il demande des plaisirs, mais il ne les choisit jamais: il les reçoit tels qu'on les lui a façonnés. Toujours prêt à s'extasier sans sçavoir pourquoi, il va où l'on va, il consulte moins la sensation qu'il reçoit que la sensation générale; on le voit braver héroïquement l'ennui, & bâiller sans murmure: il met de la grandeur d'ame à ne point chagriner ceux qui sous

(a) Quelqu'un avoit proposé sérieusement de faire créer par le Roi une place de *premier Poëte tragique*, avec une pension, une médaille, accompagnées d'un parchemin de noblesse. Un pareil homme ne peut être nommé que par la nation: c'est à elle seule de le proclamer & de le payer de la seule monnoye qui convient au génie. S'il y entre seulement une once d'or, tout est perdu.

prétexte de le divertir, abusent de son tems, de sa patience & de son argent. Enfin l'intention qu'il a eue de se réjouir, lui tient lieu presque toujours d'un divertissement réel.

Il n'en est pas de même en Province: on y est assez grossier, pour ne pas se contenter des apparences, & pour exiger du plaisir; & ce n'est pas le mot, c'est la chose que l'on veut.

D'ailleurs, dans cette capitale, pour laquelle tout écrivain s'agite, on ne fixe pas longtems les yeux sur le même objet, & le véritable cri du public est bientôt étouffé dans le tourbillon licencieux du luxe & de la mode (*a*).

―――――――――

(*a*) Dans la *soi disant bonne compagnie*, on représente à Paris des farces obscenes qui ont le mérite, il est vrai, de peindre avec vérité les mœurs dissolues d'un tas d'hommes blasés & corrompus qui les écoutent avec transport, mais qui attestent par-là-même n'avoir plus d'ame pour sentir ce qui est noble, touchant & honnête. L'esprit qui regne dans ces bouffoneries, quoique vif, étincellant, a quelque chose de triste & de vuide, parce que le vice n'aura jamais le rire franc, ingénu & naïf de l'innocente gaieté. Il faut à ces sociétés un langage frivole & libertin, langage qui afflige à juste titre le philosophe. Celui-ci qui fait par intérêt toujours cas d'une certaine délicatesse, aime la joie naturelle, & non un effort convulsif; il sent l'ennui au milieu de tous ces portraits licencieux, parce que le poëte en violant les bienséances s'épuise sur une seule & même idée, comme s'il craignoit qu'elle n'échappât,

L'amour de l'art paroît avoir plus de vrais partifans dans la Province, où il y a plus de mœurs. Croyez que c'eſt d'elle que partira dorénavant toute réputation littéraire. L'intrigue, le menſonge & la charlatanerie uſurpent trop ſouvent à Paris les honneurs dûs au mérite (*a*): il eſt obſcur dès qu'il ne s'affiche point. C'eſt peu d'aſſervir l'art, on veut aſſervir encore celui qui le cultive; & s'il ſe refuſe à ce nouvel eſclavage, il ſe fait des ennemis ſans nombre, qui ne lui pardonneront pas d'oſer être libre. Vingt villes peuplées d'honnêtes gens, qui ne demanderont pas, avant de prononcer ſur la piece, le nom de l'auteur, peuvent bien contre-balancer les cris confus d'une capitale, où l'on prend les mœurs dominantes, où les idées ne ſont jamais du lieu & ſont empruntées du

ou qu'il eût peur que la contagion de ſa piece ne fût pleine & entiere. Comment enſuite ces auditeurs *extaſiés* ne trouveroient-ils pas fade tout ouvrage de ſentiment ? C'eſt ainſi que le goût dépravé d'un homme malade rejette comme faſtidieux les alimens les plus ſains. Nos grands ſont fort malades.

(*a*) Vous l'avez vu derniérement, mes freres, vous l'avez vu; vous le verrez encore : mais ne vous lamentez point, peine inutile! Riez, comme moi, riez avec moi, & ſongez que ces uſurpateurs ont des *ſyndéreſes* ſecrettes, & qu'ils s'eſtiment intérieurement ce que vous les priſez.

pays où elles font ordinairement les plus fausses en tout genre (*a*).

Si, cependant, ayant le bonheur suprême de trouver grace aux yeux de l'affemblée (*b*), vous devez être joué à Paris, foit en hiver, foit dans les chaleurs d'un folitaire été, foit par les premiers acteurs, foit par les doubles, affiftez à la premiere repréfentation : tel eft mon avis. Ce jour eft une bonne école pour un auteur. Que de fenfations il re-

(*a*) L'habitant de Paris, à cet égard, eft d'un débonnaire qui touche à la fottife. Il ignore profondément ce qui fe paffe à Verfailles, il ne s'en inquiete même gueres, & il fe modele pour les ufages, pour la maniere de fe mettre, d'être, de parler, d'agir, de penfer, d'après les courtifans. Il leur fuppofe un grand crédit, fans en avoir aucune preuve; il les refpecte fans les eftimer, il les fert fans les craindre; il eft leur dupe en connoiffant leurs dettes : c'eft un finge, qui veut prendre abfolument l'air & le ton de l'homme de qualité. Il le copie froidement, fans intérêt, comme fans admiration.

(*b*) Il faut apprendre aux Provinciaux que c'eft ainfi que s'intitule la troupe de comédiens, lorfqu'elle juge folemnellement un pauvre auteur, & qu'elle lance quelqu'autre important décret. Chaque hiftrion écrit fon jugement fur une bande de papier, & l'on lit enfuite au patient toutes les réflexions impertinentes & laconiques des Crifpins, des Frontins, des Martons, des Finettes. L'auteur effuye la bordée, & ne fonne mot ordinairement, car il eft chez le Roi.

çoit en deux heures ! (*a*) quel miroir pour l'orgueil ou pour l'amour-propre ! comme on se voit, comme on se répent ! comme les louanges prestigieuses d'amis peu sinceres, ou peu courageux, tombent & s'anéantissent ! (*b*) comme la vérité perce armée de tous ses éclairs !

Si vous êtes sifflé, (*c*) c'est un ridicule, je ne vous le cacherai pas ; mais il est passager,

(*a*) Qu'on se rappelle ici le monologue du poëte de la *Métromanie* : c'est-là un morceau de sentiment.

(*b*) Il est des amis indiscrets, qui avant la représentation d'une piece, la prônent à toute outrance ; ils croient servir l'auteur, ils lui font un tort réel. On s'arrange d'après cette idée, & l'on s'attend bonnement à voir un chef-d'œuvre. Pour peu que l'on soit détrompé, la piece fait un grand saut, parce qu'elle tombe du sommet des louanges, & comme l'imagination desabusée rend notre esprit confus, la comédie semble alors plus mauvaise qu'elle ne l'est véritablement. Il ne faut jamais prévenir le jugement du public, il est jaloux d'avoir les prémices d'une renommée. *J'ai un grand ennemi à Paris*, (disoit le Cavalier Bernini,) *la grande opinion qu'on a de moi*.

(*c*) Les Athéniens ne siffloient point une piece avec des ris ou des huées, façon vague & indéterminée de marquer son mécontentement. Plus raffinés, ils employoient un sifflet à sept tuyaux, qui rendant sept sons différens, mettoit des nuances fines dans leur critique : ainsi ils distinguoient sçavamment & par des notes distinctes, ce qui étoit foible, diffus, froid, mauvais, faux, pitoyable, insupportable. Ils applaudissoient de même sur un mode contraire & gradué, au bon, au grand, à l'excellent & au su-

& vous pouvez vous en relever en galant homme. Soyez le premier à dire tout haut, *je le reconnois, Messieurs, ma piece est manquée : pardon, une autre fois je ferai mieux...* Vous penseriez le contraire, que vous deviez céder à la voix publique ; elle fait toujours loi pour le moment. Le Misantrope fut mauvais le jour qu'il tomba. Enfin le talent, loin de se cabrer, doit paroître insensible aux injustices qu'il essuye, & attendre le jour de l'équité (a). Il est de la dignité d'un homme de lettres, de ne point faire entendre de vaines clameurs, semblables à celles d'un enfant que l'on corrige, ou (ce qui seroit plus inutile & plus sot encore) de ne point envoyer un *appel au public*, appel dont il rit & qu'il ne lit point.

Si vous êtes applaudi, oh, le beau moment ! La Bruyere dit que le plus mélodieux concert est la voix de celle que l'on aime. Il se trompe ; c'est plutôt ce bruit harmonieux & flatteur,

blime endroit. Ce conte inventé par un moderne est ingénieux, il pourroit enfanter une pratique neuve & plus heureuse que celle qui est usitée.

(a) Demosthene montant pour la premiere fois à la tribune aux harangues, fut sifflé. Une seconde tentative ne fut pas plus heureuse, dit Plutarque. Il ne se rebuta point, il se fit raser la moitié de la tête, pour s'enchaîner, malgré lui, à une profonde solitude. Il dompta la nature, & lui commanda de vouloir bien le laisser prendre sa place au premier rang des orateurs.

qui va, dilatant l'ame du poëte, careffant fon oreille & fon cœur, lui donner une idée avantageufe de fes talens, & lui promettre de nouvelles jouiffances avec de nouveaux fuccès. Demandez à Voltaire s'il eft raffafié des faveurs de la gloire, & fi c'eft une maîtreffe à laquelle on puiffe être infidelle ? Helvetius a tort, lorsque décompofant cet amour de la renommée il trouve au fond du creufet l'amour des plaifirs phyfiques ; il a oublié dans ce moment que la nature de l'homme étant de s'agrandir à fes propres yeux, fon ame avoit des voluptés pures qui n'ont rien de commun avec celles des fens (a).

Si donc vous êtes applaudi, tremblez de métamorphofer le nectar, le doux breuvage des Dieux, en poifon amer & cruel. N'allez point vous enfler des fumées d'une orgueilleufe & fotte ivreffe: n'allez pas vouloir marcher dès le lendemain fupérieur à vos rivaux, & veillez fur les écarts qu'enfante un fuccès brillant (b). Que de jeunes gens ont payé cher un moment d'arrogance ! Soyez plus prudent, réfiftez doucement aux malignes gens qui viendroient jet-

(a) La félicité que peuvent nous accorder les fens eft bientôt calculée ; les plaifirs vifs de l'ame ne peuvent s'évaluer.

(b) Après avoir été envié, on rifque beaucoup de devenir envieux, comme des hommes font devenus avares en acquérant des richeffes. Entre l'émulation & la jaloufie,

ter des poignées d'encens fur le brafier de la fermentation publique. La tête vous tourneroit infailliblement. Eſt-il ſi difficile alors d'être modeſte ? voilà votre rôle, (*a*) tandis que les clameurs des ſoldats vulgaires vont injurier votre triomphe, & vous prouver, comme dit Voltaire, *que vous n'avez pas dû réuſſir* (*b*).

Ecoutez toutefois certaines critiques amicales & ſecrettes, afin de perfectionner votre ou-

il y a un pont bien aigu. Que ceux qui courent la même carriere apprennent ces vers-ci par cœur, & les méditent ſurtout; ils ſont du grand maître qui n'a jamais connu l'envie :

> Je vois d'un œil égal croître le nom d'autrui,
> Et tâche à m'élever auſſi haut comme lui,
> Sans hazarder ma peine à le faire deſcendre.
> La gloire a des tréſors qu'on ne peut épuiſer,
> Et plus elle en prodigue à nous favoriſer,
> Plus elle en garde encore où chacun peut prétendre.
>
> <div align="right">CORNEILLE.</div>

(*a*) On peut dire à tel auteur ce que Maherbal diſoit à Annibal : *tu ſçais vaincre, Annibal, mais tu ne ſçais pas uſer de la victoire.*

(*b*) La Motte, aveugle, étoit aſſis dans le coin d'un caffé, d'où il entendoit déchirer ſon *Inès*, cette piece ſi touchante : calme au milieu de ſes détracteurs, il les laiſſa déclamer tant qu'ils voulurent, & lorſque l'heure du ſpectacle vint à ſonner, il ſe leva en diſant d'un ton tranquille : *allons, Meſſieurs, allons à la ſoixante-douzieme repréſentation de cette mauvaiſe piece d'Inès.*

vrage. Mais pour ces folliculaires, (*a*) dévorés d'une bile ardente, qui veulent abattre toute ftatue & flétrir le moindre laurier, il faut les abandonner à l'envie qui les ronge & les maigrit : rien ne peut guérir leur orgueil humilié, d'autant plus infolent, qu'ils ne s'attribuent devant leur propre confcience que le pouvoir de bleffer & de nuire.

Fuyez-les, les applaudiffemens encore bourdonnans à l'oreille, fauvez-vous dans la retraite, ébauchez-y un nouveau Drame, & préparez à l'envie un lénitif ou le filence (*a*). N'allez point folliciter le fuffrage du journalifte, ce feroit une démarche honteufe ; laiffez-les tous parler & fe contredire. Ne lifez point leurs extraits : vous devez vous faire une loi en tout tems, de ne jamais jetter les yeux fur ces feuilles, qui, femblables à celles de l'automne,

(*a*) Toi, qui te dis critique, qui t'ériges en cenfeur des productions du génie, qui veux juger abfolument ; s'il étoit poffible de vifiter les plis de ton cerveau, qu'y trouveroit-on ? une feche & ftérile nomenclature de mots pris au hazard, & répétés fans choix ; une routine miférable, une réminifcence de toutes les fottifes dites & publiées avant toi.

(*b*) Efchyle étoit en poffeffion du théâtre. Sophocle, qui commençoit, lui difputa le prix de la tragédie : Sophocle fut couronné. Le vieux poëte alla mourir de chagrin en Sicile. Il faut plaindre ici la foibleffe humaine, mais être touché en même tems de cet énergique défefpoir.

L'ART DRAMATIQUE. 347

jauniffent du jour au lendemain, tombent d'elles-mêmes & font foulées aux pieds.

CHAPITRE DERNIER.

Des Comédiens.

N'AYANT traité dans le cours de cet ouvrage que de l'Art Dramatique dans fon but & dans fes effets, j'ai dédaigné par conféquent toutes ces regles minutieufes & rebattues qui fe rencontrent dans tous les livres; j'ai négligé abfolument les acceffoires, je n'ai parlé ni de la fcene (*a*), ni des décorations, ni de la

(*a*) Il nous faudroit une falle de fpectacle qui ne fût pas conftruite uniquement pour la commodité des riches, & où le bon bourgeois, le marchand, l'artifan, puffent amener leur famille à un prix modéré. Mais qu'arrive-t-il? De dix parties faites d'aller à la Comédie, neuf viennent à manquer, parce que la difficulté d'avoir des places honnêtes, l'embarras, le tumulte, la gêne, font payer trop cher le plaifir que l'on fe propofoit d'avoir. Les comédiens y gagneroient, s'ils fçavoient contenter la bourgeoifie, cet ordre nombreux & qui paye : mais Mrs. les comédiens ont pour 200,000 livres de petites loges louées à l'année, & ils vous jettent les honnêtes gens qui n'ont pas fix livres à donner, dans des coins éloignés, où l'on voit mal, où l'on entend à peine, où il fent mauvais. Quoi de plus indécent & de plus cruel que ce Parterre étroit,

police des spectacles (*a*), (qui est fort incivile à Paris) ni de la maniere dont les spectateurs eux-

toujours tumultueux, où au moindre choc on tombe les uns sur les autres, & qui devient insupportable & très pernicieux à la santé pendant les chaleurs de l'été : des monopoles font augmenter le prix & le nombre des billets, desorte que les trois quarts du tems on y étouffe après avoir payé trois fois la valeur de la place. Il n'est pas rare de voir des gens qu'on en retire sans pouls & sans haleine. Comment ose-t-on parler de police au spectacle, quand de tels abus sont notoires. De-là le dégoût que presque tous les hommes faits ont conçu pour le théâtre. Si l'on y étoit assis commodément & à peu de frais, on préféreroit sans doute le spectacle national à tout autre, on n'iroit plus chez Audinot, chez Nicolet, & autres farceurs, chez lesquels on rit de pitié, il est vrai, mais où du moins l'on est assis à son aise pour son argent.

(*a*) Un Anglois voyageoit pour connoître la forme des divers gouvernemens de l'Europe, il arrive à Paris & va droit à la Comédie Françoise : il voit six cens personnes debout, pressées *comme des harengs dans une tonne*, (dit le proverbe trivial & pittoresque,) qui étouffent & qui demandent par miséricorde un peu d'air. Un Fusilier fend la presse avec grand effort, en arrache deux ou trois, & les conduit en prison pour toute réponse. La piece commence, le mot de *liberté* se trouve dans le quatrieme vers ; nos François expirans de chaleur & de lassitude, trouvent des mains, (je ne sçais comment) pour battre à toute outrance. L'Anglois, le soir même, écrivit à un de ses amis : *J'ai vu le spectacle à Paris, je connois la nation françoise, dès demain je pars.*

mêmes devroient se comporter pour ne point détruire l'illusion & leurs propres plaisirs ; je pourrai revenir sur ces objets dans un nouvel ouvrage, si j'en ai le loisir. Rien n'est indifférent, lorsqu'il s'agit du public & que l'on parle en son nom ; car parmi tant de gens qui se taisent, encore faut-il que quelqu'un parle.

Je m'arrêterai toutefois sur les comédiens, parce qu'ils sont trop intimement liés à l'Art, pour pouvoir être passés sous silence.

Sans une correspondance mutuelle & qui tient à une subordination légitime & nécessai-

Au moment que je me disposois à faire imprimer, un événement terrible, épouvantable & récent, vient malheureusement à l'appui de cette Note qui étoit faite. Je ne sçavois pas quand je la traçois que j'aurois à produire sitôt un épouvantable exemple. Le 29 Novembre 1772, le Parterre de Marseille étant las d'un opéra comique qu'on répétoit jusqu'à la satiété, demanda une autre piece. On fit entrer des grenadiers la bayonnette au bout du fusil, & ce pour soutenir cet opéra comique. Ils tirerent à bout portant sur un peuple pressé & sans armes. Cette soldatesque gênée dans ses mouvemens meurtriers arracha la bayonnette du canon & poignarda ainsi tous ceux qui tomberent sous leurs coups. Plusieurs personnes furent tuées, & d'autres blessées dangereusement. Tuer des hommes pour une Comédie ! Où sommes-nous ! où sommes-nous ! Que diriez-vous, Publius Valerius Publicola, héros Romain, que diriez-vous, si vous reveniez au monde, vous, qui, comme l'exprime votre nom glorieux, revériez le public & faisiez baisser les faisceaux devant l'assemblée du peuple?

re, aucun art ne peut tendre à la perfection. Isolez l'homme de génie, son œuvre n'a plus le même éclat. Le manœuvre obéit à l'architecte, le violon au compositeur, l'huissier au juge, le soldat à l'ingénieur: les auteurs, plus infortunés dans leur carriere que toute autre espece d'hommes, voient les comédiens ouvertement révoltés contre eux. Arrêtés à chaque pas, contredits, fatigués par l'orgueil de leurs semblables, ils éprouvent toute sorte d'obstacles, & leur art (qui le croiroit?) est devenu le moindre objet de leurs travaux: s'ils ne sçavent que faire une bonne piece, ils sont encore loin de jouir des applaudissemens du Public & du fruit légitime de leurs travaux.

Que dis-je! le Public lui-même semble estimer davantage le comédien: *tant*, (dit M. le Tourneur) *le dernier instrument dont le public reçoit immédiatement ses plaisirs, lui sera toujours plus précieux que l'artiste qui le crée loin de ses yeux.* Le Public entend peu ses intérêts, *& en matiere de plaisir*, comme dit La Mothe, *il vit pour ainsi dire au jour le jour, & il n'y connoît gueres l'économie.* Cette injustice se perd parmi tant d'autres injustices. Que les cris des gens de Lettres à cet égard sont entendus avec indifférence! Les écrivains se trouvent au point honorable, où ils doivent cultiver les lettres comme la vertu, pour elle-même; c'est un privi-

lège rare qui leur appartient & dont ils doivent se glorifier (*a*).

Cependant les trois quarts de nos acteurs (& je parle de ceux de Paris) sont médiocres, & nous font regretter les masques des anciens. Nos acteurs ne compensant point par le talent de la représentation le tort qu'ils font aux progrès de l'art, leur manie est de faire oublier l'auteur, & ils ne sont pas encore parvenus à saisir leurs personnages, ils pêchent par la figure, partie essentielle & presqu'indispensable. On choisit un soldat de parade ; on devroit au moins avoir la même attention pour un acteur. Ils ne sont point en assez grand nombre pour le dépôt immense & précieux qui leur est confié (*b*) :

―――――――――――――

(*a*) Périclès, qui dans l'agitation du gouvernement avoit oublié Anaxagore, son ancien maître & ami, courut chez lui dès qu'il sçut que celui-ci expiroit d'inanition : *vivez pour moi*, lui dit-il, *si la vie vous est indifférente ; vivez pour ceux à qui vos hautes connoissances peuvent être utiles.*— Périclès, lui dit le Philosophe, *quand on a besoin d'une lampe, on devroit avoir l'attention d'y verser de l'huile.*

(*b*) Les comédiens françois n'ont point dans leur troupe un seul acteur adolescent ; il semble qu'ils aient banni du théâtre cet âge aimable & intéressant, cet âge des vertus dont la candeur & l'innocence formeroient des tableaux si touchans. Ils font parler des enfans de cinq à six ans, & ils n'ont point de personnages propres à représenter une fille de douze ans, un jeune homme de quatorze ; personnages répandus en foule dans la société & qui en font le principal ornement. Nos comédiens n'ont point encore songé à peindre avec vérité nos mœurs sociales.

ils ne favent point varier leur jeu ; plus fidelles à leur *tic* qu'à la recherche des combinaifons nouvelles, l'homme & le perfonnage veulent ne faire qu'un abfolument; ils vont jufqu'à refufer certains rôles, comme fi fur le théâtre ils avoient une exiftence perfonnelle; ils veulent paroître avec leurs noms fur la fcene, & ils s'attribuent d'avance l'habit qu'ils doivent porter & les fentimens qu'ils vont débiter. Les masques (comme on l'a remarqué avant moi) avoient donc quelques avantages, ils multiplioient du moins les acteurs ; au lieu que nous voyons inceffamment le vifage de Le Kain, de Molé, de Brizard, pour repréfenter Héros Scythes, Thraces, Parthes, Daces, Tartares, Arabes, Chinois, Grecs, Anglois, Romains, Germains, François. Après la piece, Britannicus eft un marquis, Burrhus un financier, & Athalie fe fait enlever.

On voit l'acteur & le perfonnage; on en fouffre. Si les mafques des anciens, comme on peut le préfumer, étoient peints avec art, on devoit diftinguer Niobé de Medée. Celle-là, mere trop orgueilleufe, avoit l'empreinte de la triftefſe & du défefpoir; celle-ci portoit un caractere d'atrocité qui annonçoit la fureur de fa vengeance. Philoctete n'étoit pas Hercule : la force, les mufcles prononcés appartenoient à ce dernier; la dignité noble & attendriffante appartenoit au digne ami du héros.

<div style="text-align:right">Le</div>

Le peintre (*a*), par ses nuances, avoit sçu sans doute différencier le valet du parasite, le

(*a*) Il ne faut point se figurer le masque dont les acteurs grecs tiroient un parti si avantageux, comme ces masques grossiers dont se servent nos danseurs, & qui tous verds, bleus, ou rouges, offrent le triomphe hideux de l'extravagance & du mauvais goût. Le masque des anciens étoit une peau artistement préparée, extrêmement délicate & presque aussi fine que l'épiderme, qui laissoit entièrement à découvert les yeux, la bouche & les oreilles. Sur cette peau on dessinoit avec habileté les traits qui devoient caractériser le personnage. On avoit l'heureuse liberté de les diversifier. Les mouvemens de l'ame n'étoient pas étouffés sous cette mince enveloppe, presque transparente. Le jeu des muscles & des fibres s'y imprimoit & se rendoit très sensible. D'ailleurs c'est sur la bouche & dans les yeux que se peignent la vivacité & le désordre des passions: elles étoient soutenues de la voix & du geste, & peut-être qu'un léger obstacle ne faisoit qu'ajouter aux soins de l'acteur. C'est parce qu'il perdoit d'un côté, qu'il songeoit à se rendre plus éloquent de l'autre. Quelques nuances fines pouvoient être sacrifiées: mais il ne faut pas aussi compter pour rien ce rapport exact qui se rencontroit entre la physionomie & le caractere, rapport précieux qui établissoit l'illusion & la prolongeoit. Ne voyons-nous pas tous les jours notre excellent Arlequin & notre admirable Pantalon sous leur masque monstrueux peindre la joie, la tristesse, la fureur, le dépit, l'effroi, & faire oublier au spectateur leur visage factice. Il faut croire que les anciens qui nous ont laissé des ouvrages regardés comme des modeles d'esprit & de sentiment, étoient trop jaloux de leurs plaisirs, trop amoureux d'un art qui tenoit à leur po-

soldat du marchand, la nourrice de la courtisanne, le vieillard sévere & inflexible du pere foible, mais avare, le jeune fou indocile du donneur de mauvais conseils; au lieu que parmi nous un front hébété repréfente le fin Ulyffe, un regard effronté la timide Agnès, une phyfionomie fcélérate un honnête homme, un large visage un petit-maître. Les héros, en-

litique & à leur religion, pour avoir adopté inconfidérément l'ufage des mafques, fi l'expérience n'avoit fervi à leur faire connoître que l'art y gagnoit & que le récit fans mafque (par lequel ils avoient commencé d'abord) étoit moins favorable à cette vérité qu'ils pourfuivoient avec tant d'ardeur. Il ne faut point taxer d'abfurde & de ridicule une coutume dont on n'a point vu l'effet étonnant, au rapport de l'hiftoire. Il fuffit de voir parmi nous combien le visage des acteurs dément leur rôle. Un vieillard fait le jeune homme, un jeune homme le vieillard. On met à celui-ci une barbe & des cheveux blancs, mais l'éclat & la fraîcheur du teint font reconnoître la jeuneffe: c'eft une mafcarade. Les Amphitryons & les Menechmes n'ont aucune reffemblance. On vante les charmes d'une princeffe adorable, & cette princeffe eft décrépite. Egifthe eft du même âge que Mérope. Théfée paroît le frere d'Hippolythe. J'ai vu la Gauffin jouer le rôle de *Lucinde* à cinquante ans, & fon *Charmant* n'en avoit gueres moins. Si cette actrice, qui avoit le fon de voix fi touchant & fait pour remuer le cœur le plus dur, avoit porté un des mafques antiques, elle auroit pu, comme l'actrice *Luceja* dont parle Pline, jouer encore la comédie à l'âge de cent ans.

fin, paroiſſoient des hommes extraordinaires : au lieu que parmi nous le héros de théâtre eſt à peine un homme ; une petite ſtature viendra repréſenter, dans *Alzire*, le farouche vengeur de l'Amérique : Phedre, à Paris, a ſoixante ans, & appelle Oenone, qui en a vingt-cinq, ſa nourrice. On ſe ſouvient que quand le vieux Baron faiſoit Rodrigues, deux valets de théâtre étoient obligés de venir le relever lorsqu'il étoit tombé aux pieds de Chimene. Les anciens avoient auſſi perfectionné l'art de parler aux yeux par des mouvemens, au lieu que la plupart de nos acteurs ſont gauches, d'un front inanimé, d'une tournure déſagréable, d'une marche empeſée, & ne ſçachant pas, même en France, faire la révérence (*a*).

Je n'examinerai point ſi l'opinion, qui frappe les comédiens d'infamie, eſt un préjugé déraiſonnable ou fondé, vrai ou faux, utile ou nuiſible. Je ſçais ſeulement qu'il n'eſt pas généreux à un particulier d'abuſer de l'opinion publique pour faire rougir un comédien, à moins qu'il n'y ſoit abſolument forcé. L'arme

(*a*) Quelle idée doit-on ſe former de ce Roſcius qui joûtoit avec Cicéron, lequel rendroit d'une maniere plus intelligible & plus expreſſive une penſée quelconque. Le geſte de l'un égaloit l'éloquence de l'autre, & ſouvent la ſurpaſſoit en énergie comme en préciſion. Quel peuple exercé, que celui qui avoit créé cette expreſſion : faire un ſoléciſme avec la main.

du mépris reſſemble au piſtolet, ce n'eſt que dans une ſituation extrême & déſeſpérée qu'il eſt permis de s'en ſervir. C'eſt au public en corps à déployer ce terrible anatheme, lui ſeul en a le droit. Un comédien eſt ſouvent plus tourmenté par ſes propres réflexions que par toutes celles d'autrui. Enfin c'eſt une queſtion très délicate à traiter, & qüi tient à des rapports éloignés, juſqu'ici plutôt confuſément ſentis qu'apperçus. Ce qu'il y a de ſûr, c'eſt qu'une conduite honnête & de grands talens font tomber cette eſpece de proſcription, & peut-être qu'elle feroit totalement effacée ſi les comédiens devenoient ce qu'ils devroient être, & ſi les pieces plus châtiées ne laiſſoient voir dans l'acteur que l'interprête des maximes les plus épurées (a).

(a) Voici une fable que j'ai lue quelque part, & que je n'ai retenue que de mémoire; je ne puis citer le livre.

Un jeune homme qui ſortoit de faire ſa rhétorique, le cœur ſenſible & chaud, l'ame ſenſible & ingénue, poſſédant enfin les vertus aimables de ſon âge, n'ayant jamais d'ailleurs fréquenté le ſpectacle, courut un jour de congé à la repréſentation d'une tragédie nouvelle. Parut un acteur renommé, débitant d'un ton naturel & vrai les plus beaux, les plus généreux, les plus héroïques ſentimens du monde, de ſorte que l'écolier ému juſqu'au fond du cœur pleuroit de joie, d'attendriſſement, d'admiration & de volupté. Le bon jeune homme tout ravi attribuoit à l'ame même du comédien, la nobleſſe, la beauté, l'élé-

Les Romains, à la fin de chaque spectacle, exposoient, il est vrai, aux yeux du peuple une actrice toute nue, (*a*) soit pour effacer l'impression qu'avoient pu faire ses charmes voilés, soit pour confirmer l'opinion qu'on devoit avoir de sa profession ; mais toute opinion se détruit d'elle-même lorsque la cause qui servoit de prétexte n'existe plus.

Cependant le Philosophe qui doit voir les choses en grand & dans tous les rapports possi-

vation des discours qu'il entendoit, & prenoit sincerement l'histrion pour un héros. De retour chez lui il ne songe plus qu'à l'homme merveilleux dont il repete les maximes. Plus de repos qu'il n'ait fait connoissance avec lui : il épargne, il prend sur ses menus plaisirs, pour régaler de son mieux l'acteur qu'il idolâtre : c'est le ton, le regard, l'air, l'accent d'un monarque ; il en aura sans doute le cœur. Le roi de théâtre arrive. Quelle surprise ! ce qu'il dit n'a rien de noble, ni de grand, ni d'honnête ; il lui échappe à table de ces choses qui trahissent évidemment le néant & la bassesse de l'ame. L'écolier en rougit, & voyant disparoître cet éclat emprunté, il s'apperçut un peu tard qu'il avoit pris l'instrument façonné pour le souffle harmonieux & divin qui l'animoit.

(*a*) Telle actrice ne prostitue pas sa personne ; (sans doute) mais dans certaines pieces licentieuses (& il y en a tant) elle prostitue & ces regards & ces accens passionnés & ces attitudes voluptueuses, qui portent le ravage dans les sens d'une jeunesse inexpérimentée : elle revele tout ce qui est fait pour l'ombre & le mystere, & peut-être n'a-t-elle plus rien à apprendre à son amant.

bles, être sévere contre lui-même, & condamner quand il le faut jusqu'à l'inftrument de fes plaifirs, trouvera que par inftinct le gouvernement a été fort éclairé en ne levant pas cet anathême, qui une fois anéanti ouvriroit une large porte à une foule de jeunes gens, qui dans l'âge où les agrémens de la figure font les plus brillans, voudroient tous aller fe montrer fur la fcene. C'est une rigueur néceffaire & vraiment politique dont il doit toujours ufer : le métier eft trop attrayant au premier afpect pour ne pas féduire un trop grand nombre de citoyens deftinés à des emplois plus férieux (a).

(a) Voici ce qu'on pourroit répondre au comédien qui fe plaindroit à cet égard de l'injuftice de fa patrie : ,, quand vous avez voulu monter fur le théâtre, vous connoifficz l'opinion régnante, elle devoit être pour vous un frein : vous étiez inftruit que vous feriez flétri par elle, dès l'inftant que vous auriez livré votre perfonne à tous les caprices d'une foule payante. Vous n'avez pas été arrêté par cette menace redoutable, vous l'avez bravée; & de quel droit venez-vous vous plaindre aujourd'hui du cours de l'opinion publique? N'a-t-elle pas une force à laquelle tout le monde obéit & contre laquelle on ne réclame pas? Ne tient-il qu'à fecouer le joug d'une loi pour fe croire en droit de la juger? D'ailleurs, penfez-vous que cette loi n'ait pas fes motifs, & bien fondés fur l'expérience, puifque cette loi fubfifte malgré les lumieres nouvelles & les réclamations de quelques plumes éloquentes? Certains préjugés ridicules font tombés, mais celui-ci (vous en conviendrez) n'eft pas du nombre. Il a donc une raifon

Que tout jeune homme, né avec le goût des arts & une ame sensible, s'interroge, il s'a-

que les autres n'avoient pas. Vous avez franchi la barriere quand tout vous crioit *arrêtez!* & vous voulez que la nation revienne sur ses pas & renverse l'édifice de ses coutumes pour honorer votre profession ? De quoi murmurez-vous ? Il ne tenoit qu'à vous de vous tenir sur la ligne où sont restés vos concitoyens. La loi n'est pas venue fondre avec trahison sur votre tête. Votre personne, vos biens, vos droits d'homme, seront toujours protégés par cette même loi. Mais souffrez sa rigueur, elle a jugé cette distinction nécessaire, elle a ses vues; & ce n'est pas après avoir été infracteur que vous pouvez lui demander quelque compte. Résaisissez cette estime publique par une conduite irréprochable : faitez-lui faire une exception en votre faveur ; la patrie ne demande pas mieux : c'est quand vous serez parvenu à faire oublier la tache qui vous couvre, que vous sentirez vous-même que l'esprit de la loi n'étoit pas une injustice.

Il faut avouer en même tems que cette loi, quoique rigide, n'est point extrême. Quand l'impulsion véritable du génie se manifeste dans un grand & sublime acteur, alors l'ascendant que produit tout ce qui est extraordinaire désarme la sévérité de la loi : elle reçoit les exceptions, elle les approuve ; elle se tait, quand la renommée devient elle-même une autre espece de loi, qui commande à son tour. Tel est par exemple *Garrick*, en Angleterre, d'autant plus justement célebre qu'il parle devant un peuple libre & non avili, & devant lequel conséquemment il n'y a point de honte à s'abaisser. Mais il est juste que cette loi sage reprenne toute sa vigueur, pour frapper le troupeau misérable qui a sauté tête baissée dans le champ du des-

vouera qu'à un certain âge il a defiré fecréte-
ment tous ces applaudiffemens qui flattent tant
l'amour-propre, lorfqu'ils femblent autant ren-
dus aux avantages du corps qu'aux talens de
l'ame. Il falloit donc mettre un frein à cette
paffion, d'autant plus dangereufe, qu'elle eft fon-
dée auffi fur l'amour de la gloire. D'ailleurs il
eft des abus prefque invinciblement attachés à
cette profeffion. Dans tous les fiecles les fem-
mes de théâtre ont caufé dans les mœurs publi-
ques des ravages affreux. Il eft peu de famil-
les qui ne puiffent alléguer des exemples triftes
& récens du danger de leurs charmes. De-là
vient fans doute qu'il a fallu oppofer la digue
de l'opprobre à celles qui étant l'effroi des
chaftes amantes & des fideles époufes, alloient
peut-être vouloir encore marcher leurs égales.
Il a fallu raffurer la pudeur qui n'auroit plus
embraffé qu'une vertu ftérile & la confoler en
la laiffant environnée des rayons de l'honneur.
Sans cet arrêt, le vice déja fêté & richement
foudoyé, du fein du luxe & de la molleffe alloit
ravir la marque diftinctive & facrée qui feule
anime & foutient l'innocence. Que lui feroit-
il refté? Le preftige qui décore une actrice

honneur, pour s'autorifer dans la licence des plus médio-
cres talens & des plus méprifables mœurs. Quand on fera
un Traité *de l'opinion publique*, ce fera dans un chapitre
d'un tel ouvrage que l'on pourra traiter cette queftion cu-
rieufe dans toute fa profondeur.

la rend la plus dangereuse femme que l'imagination puisse former & embellir. Où trouver, en effet, dans la simplicité des mœurs innocentes & séveres, dans l'asyle retiré de la modestie & du travail, où trouver une femme, qui chaque jour varie les graces de la parure, l'éclat de la beauté & les talens qui enchantent; une femme qui satisfasse plus l'orgueil d'un amant, en levant le tribut journalier d'applaudissemens que payent l'admiration & le plaisir ? Toutes les passions subtiles qui escortent l'amour-propre, vont pour ainsi dire se fondre dans le creuset de l'amour; il y devient plus actif, il acquiert une force, qui soutenue des illusions que la volupté, le goût des arts & la vanité du cœur peuvent composer, produit à la fin une ivresse capable des plus violens excès: toute l'ame humaine est pénétrée, est irritée par toutes les sensations délectables qu'elle peut recevoir, & l'idôle commande d'autant plus l'hommage, qu'elle partage le triomphe de l'homme de génie. L'imagination allumée fait jouer tous ses phantômes; c'est une voix bien foible alors que celle de l'honneur & du devoir ; il n'existe plus dans le monde que la déesse qui veut bien nous sourire; & l'or des familles, le patrimoine des enfans, ne servent plus qu'à édifier le temple riche & méprisable où l'encens doit fumer nuit & jour à ses pieds. Hommes raisonnables, répondez ? Etoit-ce trop faire, pour rompre l'enchantement de pareilles

corruptrices (*a*), étoit-ce trop que de les livrer du moins à la honte, afin qu'elles n'entrassent pas d'un air triomphant dans nos foyers, pour y insulter aux soupirs timides de la jeune beauté, qui se craint, se combat, & qui conserve encore précieusement le dépôt des mœurs & le germe intact des générations futures ?

En attendant qu'il vienne un gouvernement assez prudent, assez sage, pour sçavoir enlever au vice sa séduction, & que d'ailleurs le théâtre, malgré ses abus, a de très grands avantages, le Philosophe doit insister pour qu'on laisse durable cette flétrissure imprimée à tout comédien, comme le rempart & la sauve-garde de l'honnêteté publique (*b*). Qu'on n'aille point

(*a*) Comme les comédiens sont les peres, les freres, les cousins, les maris, les commensaux (& tout ce que vous voudrez) de ces mêmes femmes, il en résulte que leur morale ne differe gueres de la leur. Cette fréquentation habituelle & nécessaire rend le code des foyers à peu près le même pour tous: ce code n'est pas écrit, mais la pratique en révele la théorie.

(*b*) La loi qui flétrit les comédiens n'est pas la loi capricieuse ou momentanée d'un souverain despote ou bigot; c'est celle de l'antiquité, c'est celle de toutes les nations policées & chez qui les mœurs n'ont pas encore heureusement perdu tout leur empire. Louis XIV, qui aimoit passionnément la danse, (puisqu'il se donna lui-même en spectacle sur le théâtre de l'opéra) voulut par un édit que les acteurs de l'opéra ne dérogeassent point ; mais la voix publique, plus forte que les édits du Roi danseur, a rangé

cependant jufqu'à imputer à l'art la profanation qu'en fait l'actrice ; l'art exifteroit dans toute fa beauté, indépendamment d'elle : c'eft le vafe qui corrompt la liqueur ; peuples policés, changez le vafe.

Mais je m'arrête : je ne veux ici confidérer les comédiens que comme perfonnages repréfentans, & à ce titre je ne veux pas qu'ils foient fubordonnés au poëte, parce que tout talent fubordonné perd de fon effor & de fa vigueur. Mais il faut encore moins que le poëte foit fubordonné à l'acteur. Si celui-ci s'établit juge, il fera à la fois juge ignorant, hautain & ridicule ; c'eft ce que l'expérience démontre journellement. Il faut donc qu'il fe trouve une puiffance intermédiaire (*a*), (ce mot dût-il faire rire ici) qui n'ayant ni les intérêts du poëte, ni ceux du comédien, fçache dire à l'un : *l'amour-propre vous a aveuglé*, & à l'autre : *voilà ce qui*

dans la même claffe & *les nobles acteurs* de l'Académie royale de mufique, & Meffieurs les comédiens François, & le Pantalon & l'Arlequin, & le Scapin de la comédie Italienne. Ainfi la volonté du diftributeur ordinaire de l'opinion publique n'a pu prévaloir contre cette même opinion antérieure à lui & qui enveloppe dans la même profcription tous les gens de théâtre.

(*a*) Il feroit plutôt fait d'établir la concurrence de deux théâtres : cela obvieroit à toutes difficultés & rempliroit parfaitement l'idée qu'on a de remettre l'auteur & le comédien réciproquement à leur place.

est digne d'être représenté devant le public. La perte & l'avilissement de l'art, n'est-ce pas d'entendre un auteur dire publiquement : *oh ! je fais un rôle pour le Kain, un rôle pour Molé, un rôle pour Brizard ; j'ai bien modelé la coupe de mon dialogue sur le caractere de leur début; voici une tirade qui leur convient : aussi me seront-ils favorables, ils joueront à ravir.....*

Le Public desireroit la réforme de tous ces abus qui nuisent à ses jouissances; mais il est devenu un être passif, qui ne s'amuse encore quelquefois que parce qu'on tolere quelques-uns de ses amusemens. Les comédiens, riches d'un fond étonnant, héritiers des Corneille, des Racine, des Crebillon, des Voltaire, comme s'ils étoient leurs enfans, ont ce dédain & cette paresse que donnent l'opulence & la faveur. Il paroît surprenant qu'ils s'estiment les héritiers légitimes (*a*) des chefs-d'œuvres de la scene françoise : assurément ces ouvrages immortels que les rois ne sçauroient payer, (car leur or est trop vil auprès de semblables

(*a*) On aime à Paris, dit Noverre, les infiniment petits. On pourroit ajouter, on ne paye qu'eux. Un Danseur de l'Opéra gagne plus que tous les Régens du College Royal. Jamais Gouverneur n'a eu les gages d'un Cuisinier. Le Médecin des chiens a une voiture plus élégante que celle du plus fameux Docteur en médécine. Et la part d'un Comédien rend au moins autant que six Compagnies d'Infanterie.

productions,) appartiennent de droit à la nation & ne peuvent appartenir qu'à elle.

Mangeant le bled des épis que d'autres ont moiſſonnés, ils s'endorment dans une oiſiveté autoriſée, viſitent fréquemment leurs maiſons de campagne, ou vont lucrativement rétablir leur poitrine ſur nos théâtres de provinces : les doubles paroiſſent, & les pieces nouvelles reculent des années entieres. Si Corneille revenoit au monde, il lui faudroit quatre-vingt-dix années (*a*) pour faire jouer ſon Théâtre, car il faut être très heureux (pour ne rien dire de plus) pour ſçavoir placer une piece tous les trois ans.

Louis XIV raſſemblant en une ſeule les deux troupes de comédiens qui étoient alors à Paris, en les prenant à ſes gages, en leur donnant le nom de ſes comédiens (*b*), qu'ils ont conſervé

(*a*) Que de tracaſſeries un auteur eſt obligé d'eſſuyer pour parvenir à ſe faire jouer, & que de tems enlevé au travail du cabinet ! Abandonner un homme de Lettres aux caprices d'un tas d'acteurs & d'actrices, l'obliger à les *recorder*, comme dit Voltaire, n'eſt-ce pas lui dire : *tu employeras plus de tems à diſpoſer ton monde qu'à créer un nouveau chef-d'œuvre*. On a comparé l'art de ſoumettre des acteurs, à celui de régler le cérémonial dans un congrès.

(*b*) Quand on a à faire à un Corps, il y a dix à parier contre un qu'on en recevra une injuſtice gratuite. Pourquoi cela ? Parce qu'il y a toujours un vice dans ce Corps, lequel eſt avantageux à tous, & qu'on ſe garde bien de

depuis, n'a fait que les rendre indépendans du public; & il a nui à la splendeur & à la supériorité de notre théâtre, en détruisant l'émulation qui régnoit tant entre les auteurs qu'entre les acteurs : émulation qui pouvoit produire des merveilles. Depuis qu'ils jouissent du privilege incroyable de fermer & d'ouvrir la carriere à qui bon leur semble, depuis qu'ils n'ont point de rivaux dans leur art, ils ont traité les gens de lettres (*a*) & le public beaucoup moins bien que les gentilshommes de la chambre ne les traitent eux-mêmes.

Un des moyens de réveiller en eux les talens & les soins qu'ils négligent, seroit d'établir une concurrence, qui seroit très favorable aux auteurs, au public & à l'art : tout privilege exclusif est, en tout genre, une faute énorme en politique.

Vous avez vu ce chêne superbe, qui déployoit le printems passé, des rameaux toujours verds : vous le voyez languissant & ne poussant plus que des feuilles pâles & rares. On accuse le sol, les vents, le soleil ; ce n'est point là ce qui détruit ce bel arbre : des vers

combattre. L'intérêt du corps prononce, de sorte qu'on n'en peut accuser personne : chacun est injuste en particulier, & se sauve de ce reproche en se présentant de front.

(*a*) Chez les anciens il falloit passer, comme on sçait, dans le temple de la Vertu pour entrer dans celui de la Gloire ; & chez nous c'est tout le contraire.

impurs ont mordu fes racines. Tels font les ennemis invifibles & redoutables qui priveront le voyageur de fon ombre propice.

Les comédiens ne veulent pas cultiver le champ fécond qu'ils ont fous les mains, parce qu'ils ne font pas éveillés par la concurrence, plus forte & plus active que l'intérêt même ; parce que leur fortune étant affurée d'avance (*a*), ils chériffent une certaine pareffe qui donne aujourd'hui à tous les états un air de dignité. Sourds aux vœux que le public ofe former, ils les annullent de plein-droit, & leurs caprices font loix : ils tyrannifent nos plaifirs, & rien ne peut balancer leur autorité fouveraine. Enfin la liberté françoife femble s'être refugiée dans leur foyer, & c'eft le feul corps en effet qui brave aujourd'hui, dans une majeftueufe tranquillité, les orages & les tempêtes qui ont

(*a*) Ils ont pour plus de 200000 livres de petites loges louées à l'année, comme je l'ai déjà dit ; les étrangers qui paffent & qui vont voir la piece que l'on donne, toujours nouvelle pour eux, les écoliers échappés du college, fuffifent à compléter le refte. Chaque comédien a environ feize ou dix-huit mille livres de rente. Corneille ne gagnoit pas le quart de cette fomme. Ainfi, fans autre peine que de débiter toujours les mêmes rôles, ils ont une recette confidérable, & s'embarraffent peu de pieces nouvelles qui leur occafionneroient quelques momens d'étude. Il faut donc des Directeurs à ces infignes pareffeux, fi l'on ne veut pas concourir à l'abfolue décadence d'un art précieux.

ébranlé ou renversé tous les autres. Comment ces fiers républicains accueilliroient-ils après cela un sujet auteur qui a besoin d'une gloire façonnée par leurs mains. Que faut-il donc faire ? Je vous l'ai déja dit, mes amis: en attendant quelques changemens heureux & qui ne tarderont pas, il faut les imiter dans leur orgueil dédaigneux: au lieu de leur porter vos pieces, il faut les livrer au Public; l'impression vous transportera tout-à-coup sous les yeux de vos véritables juges. Si le triomphe est moins éclatant, il sera plus durable, plus propre à l'auteur, il ne tardera pas. Si la piece est vraiment bonne, la Province s'en emparera, l'étranger vous traduira; tôt ou tard ils dicteront à la capitale ce qu'elle devra adopter. Ainsi le poëte rentrant dans les droits de sa juste indépendance prouvera modestement aux comédiens que leur jeu n'est point l'art, & que l'art avancera plutôt sans eux, qu'avec leur secours.

Il est singulier que l'auteur ne voie jamais que la capitale qui ne forme qu'un point, & qu'il oublie le reste du Royaume, comme si ce n'étoit plus qu'un désert. Il y a autant de goût au moins dans la Province qu'à Paris; il y est même plus droit, moins gâté, & plus raisonnable : on y sçait entendre encore & reconnoître la voix du sentiment; les ames n'y ont pas reçu l'empreinte de ce dédain superbe qui se refuse à admirer, pour le triste plaisir d'une censure qu'enfante l'orgueil. Dans la province

ce il y a généralement plus de mœurs, & c'est-là qu'un poëte dramatique doit s'étudier surtout à plaire. Si le poëte ne travaille que pour les applaudissemens qui viennent frapper directement son oreille, s'il veut être présent à ses succès, c'est un personnage vaniteux qui ne connoît pas la gloire & qui ne sçait pas même jouir de sa renommée.

Le comédien a une prétention singuliere & qui mérite d'être combattue, il s'imagine que le poëte lui doit la moitié de sa gloire, & il croit encore s'exprimer modestement. C'est ici que l'on peut dire avec l'abbé Dubos, qu'*un peu de vision fut de tout tems l'appanage des gens de théâtre.* N'est-ce pas le poëte qui crée le comédien, qui l'inspire, qui le dirige, le mene, le conduit? Il ne fait pas un seul pas qui ne soit tracé. Tout son esprit est d'étudier l'esprit de son rôle & de s'en pénétrer. Un philosophe a dit: *parmi les hommes ce sont ordinairement ceux qui réfléchissent le moins qui ont le plus le talent de l'imitation*, & l'expérience a confirmé cette décision. Si quelquefois le comédien prête au poëte, ce qui est rare, que de fois celui-ci perd par son organe & maudit l'instrument rebelle (*a*)! Celui-ci sacrifie un couplet

(*a*) Il faut avouer que si nous ôtons à Paris trois ou quatre acteurs dans les deux genres, tout le reste est au-dessous du médiocre, & propre tout au plus à figurer dans une troupe volante. Au théâtre de Paris il n'y a jamais d'ac-

pour frapper un seul vers: celui-là voulant tout rendre & plus que le poëte n'a voulu dire, ressemble à un lutteur échauffé, plutôt qu'à un acteur qui possede son rôle. Ne voit-on pas dans les pieces douteuses, le comédien redoubler d'efforts & vouloir décider le succès; sa vanité intéressée se flatte de relever le drame languissant. Qu'arrive-t-il? Ses transports ne font que précipiter la chûte de la piece; l'auteur devient plus ridicule par le jeu forcé du comédien: il a pu soutenir pendant quelques jours des pieces d'un mérite équivoque, mais jamais il n'a fait vivre un mauvais ouvrage ni pu en détruire un bon.

Corneille & Racine ne sont-ils pas cent fois plus beaux dans le cabinet que sur la scene? Ne voyons-nous pas le feu, l'éloquence du personnage détruits par l'acteur qui a voulu mettre son esprit à la place de celui de l'auteur? Les comédiens, gens illettrés, (*a*) ne sçauroient

cord général: à côté de le Kain se trouvera le plus ridicule confident qu'on puisse imaginer; il semble qu'on l'ait choisi exprès pour détruire l'illusion.

(*a*) Portez-leur une piece d'un genre neuf, ils chercheront dans leur mémoire, & ne trouvant aucune ressemblance avec les pieces déja données, ils soutiendront que l'ouvrage ne vaut rien. Il leur faut des points d'appui, & plus la piece qu'on leur présentera sera calquée sur celles qu'ils connoissent, meilleure elle sera à leurs yeux: aussi dès qu'un comédien loue beaucoup une tragédie, attendez-vous à sa chûte.

ni s'habiller ni décorer la fcene, fi le poëte ne venoit à leur fecours. On les a vus entichés pendant un fiecle des plus ridicules coutumes, mettre indiftinctement à tout héros un *tonnelet* (a), & ne fçavoir pas même la différence qui fe trouve entre le vêtement grec & le vêtement romain. Que dis-je ? il fallut du courage, de la fermeté & même une force de caractere à une actrice célebre pour ne point cœëffer Cornélie comme une ducheffe, & pour qu'on lui permît d'avoir les cheveux épars lorfqu'elle pleureroit fur la cendre de Pompée (b).

Il n'y auroit plus un feul acteur fur la terre que le Théâtre fubfifteroit encore dans toute fa beauté. Baron, Dufrefne, la Le Couvreur & Clairon font morts, & les rôles qu'ils ont joués reftent toujours auffi beaux, auffi entiers, auffi

(a) Les héros tragiques étoient habillés alors comme les danfeurs de notre magnifique & trifte Opéra, c'étoit pour plus grande commodité, l'habit que l'on jettoit indifférement fur le premier individu de toute nation.

(b) J'aurois bien voulu entendre les gémiffemens de ce fameux acteur nommé *Paulus*, qui devant repréfenter Hecube pleurant fon fils Hector, alla tirer du tombeau les cendres de fon propre-fils, & ferrant l'urne contre fon fein laiffa la nature pouffer fon cri plaintif à la place de l'art. Cette voix paternelle qui retentiffoit en plein théâtre, n'étoit plus une fiction ; elle devoit porter au fond des cœurs un attendriffement mêlé d'effroi.

neufs, auſſi frappans. Le comédien n'eſt que le copiſte de ſon original : l'original a exiſté avant lui, & exiſtera après. Tel un tableau de Raphael ou de Rubens, mille fois copié, voit mourir ces ébauches ingénieuſes & paſſageres, & ſubſiſte ſans être atteint ni égalé. Eſt-ce l'acteur qui, pâle & aliéné de jalouſie, enfonce le poignard dans le ſein de Zaïre ? Eh non ! j'ai vu le ſang couler dès que j'ai entendu ce vers du premier acte :

 Je ne ſuis point jaloux, ſi je l'étois jamais :

comme ce vers m'ouvre en perſpective une cataſtrophe ſanglante & terrible !

 Comédien ! ton talent eſt bien beau, même fort rare; mais ne t'attribues jamais ce qui eſt l'art ſuprême du Poëte : ne le défigures pas, c'eſt tout ce qu'on demande de toi.

Achevé le 17 Janvier
1773.

CATALOGUE DES LIVRES

Nouveaux & autres, qu'on trouve chez E. van HARREVELT, Libraire à Amsterdam.

A.

An (l') Deux Mille Quatre Cent Quarante. *Rêve s'il en fût jamais.* Londres 1773. Grand in Octavo de 416 pages.

Annales des Provinces-Unies, contenant les choses les plus remarquables arrivées en Europe, & dans les autres parties du monde, depuis les Négociations pour la Paix de Munster jusqu'à la Paix de Breda, avec la Description Historique de leur Gouvernement, par Mr. Basnage, 2 vol. fol. Haye. *Cet Ouvrage est sans contredit le seul & unique pour avoir une juste idée du Gouvernement de la République des Provinces-Unies.*

——— le même, en grand Papier, 2 vol. folio.

Architecture, ou Traité de dessiner les Ordres de l'Architecture Antique en toutes leurs parties, par A. Bosse. Avec fig. fol.

Architecture (les Oeuvres d') d'Antoine le Pautre. Avec fig. fol. Paris.

Architecture Hydraulique, ou l'Art de conduire, d'élever & de ménager les Eaux, par Mr. Belidor, 5 vol. avec le Supplément. 4. fig. *ibid.* 1737—1758.

Architecture (Ouvrages d') de Pierre Post. Avec fig. fol. Leide 1715.

Architecture moderne, ou l'Art de bien bâtir pour toutes sortes de personnes, par C. A. Jombert, avec beaucoup de fig. 2 vol. 4. Paris 1764.

Architecture, ou Recueil de Plans, Profils & Elévations de plusieurs Palais, Châteaux, Eglises, Sépultures, Grottes & Hôtels, bâtis dans Paris & aux environs, dessinés & gravés par Jean Marot, 4. Paris 1764.

Architecture, ou Proportions des Trois Ordres Grecs, sur un modele de douze parties, par Jean Antoine, Architecte, &c. 4. fig. Metz 1768.

CATALOGUE

Architecture d'Antoine le Pautre, 3 vol. fol. tout en fig. Metz 1751.

Architecture de Vitruve, par Perrault. Avec fig. Paris 1684. grand papier. fol. (Rare.)

Architecture, ou Traité de Perspective, par M. Courtonne. Fol. avec fig. ibid. 1725.

Architecture de L. Vingbooms, Architecte de la Ville d'Amsterdam. 2 vol. fol. Leyde, 1715.

Art Militaire des Chinois, ou Recueil d'Anciens Traités sur la Guerre, composés avant l'ère chrétienne par différens Généraux Chinois: Ouvrages sur lesquels les Aspirans aux Grades Militaires sont obligés de subir des Examens; par le P. Amiot. Revu & publié par Mr. de Guignes, 4. fig. ibid. 1772.

Art de lever les plans de tout ce qui a rapport à la guerre & à l'architecture civile & champêtre, par M. Duplain de Montesson. Avec fig. 8. ibid. 1763.

Art (de l') de la Comédie, ou Détail raisonné des diverses parties de la Comédie & de ses différens Genres: suivi d'un Traité de l'Imitation, où l'on compare à leurs Originaux les Imitations de Moliere & celles des Modernes, &c. par de Cailhava. 4 vol. 8. ibid 1772.

Art de sentir & de juger en matiere de goût, 2 vol. 8. ibid. 1762.

Astronomie de la Lande. Nouvelle Edition. 3 vol. 4to. avec figures. Paris 1771.

Avantures (les) de Télémaque, fils d'Ulysse, par M. de Fenelon, avec de jolies figures. Nouvelle & derniere Edition. Amst. 1774. in 12vo.

Aventure (le) di Telemaco, Figlinolo d'Ulisse, composite dal fu Francesco de Salignac della Motbe-Fenelon, 2 vol. 12. Parigi 1767.

B.

Bonheur, (le) Poëme en six Chants, avec des fragmens de quelques Epitres: ouvrages posthumes de Mr. Helvetius, in 12vo. 1773.

C.

Causes Célébres & Intéressantes, avec les Jugemens qui les ont décidées; rédigées de nouveau par Mr. Richer, Avocat au Parlement. 6 vol. Paris 1773, 12vo.

Constitution de l'Angleterre, par Mr. de Lolme, Avocat. Nouvelle Edition Augmentée. Amst. 1774. gr. 8vo.

D.

Decamerone (le) de Jean Bocace, 5 vol. 8vo. Londres, NB. Paris 1757—1761. Edition superbe avec de très belles figures.

Description de l'Arabie d'après les Observations & Recherches faites dans le pays même, par M. Niebuhr, Capitaine d'Ingénieurs, Membre de la Société Royale de Gœttingen, 4to. avec fig. Copenhague 1773.

Dictionnaire Historique & Critique de Bayle. Nouvelle Edition, augmentée de la vie de l'auteur, par M. Desmaizaux, 4 vol. fol. Amst. 1740.

Dictionnaire (Nouveau) Historique & Critique, pour servir de Continuation au Dictionnaire Historique & Critique de Mr. P. Bayle: par J. G. de Chaufepié. 4 tomes in folio. ibid. 1753.

Dictionnaire pour l'Intelligence des Auteurs Classiques, Grecs & Latins, tant Sacrés que Profanes, contenant la Géographie, l'Histoire, la Fable & les Antiquités, par M. Sabbathier, 14 vol. 8vo. Paris.

Dictionnaire de Droit & de Pratique, contenant l'Explication des Termes de Droit, d'Ordonnances, de Coutumes & de Pratique, par de Ferrieres, 2 vol. 4to. Paris 1769.

Dictionnaire Philosophique de la Religion, où l'on établit tous les Points de la Religion attaqués par les Incrédules, & où l'on répond a toutes leurs objections, par l'auteur des Erreurs de Voltaire, 4 vol. 12vo. 1772.

Dictionnaire Historique des Cultes Religieux établis dans le monde, depuis son origine jusqu'à présent: ouvrage dans lequel on trouvera les différentes manieres d'adorer la Divinité, que la Révélation, l'Ignorance & les Passions ont suggeré aux hommes dans tous les temps, 5 vol. Paris 1772. 8vo.

Dictionnaire Vétérinaire & des Animaux Domestiques, contenant leurs mœurs, leurs caracteres, leurs descriptions anatomiques, la maniere de les nourrir, de les élever, & de les gouverner, &c. par M. Buchoz, Médecin du Roi de Pologne. 4 vol. avec fig. ibid. 1771. 8vo.

Dictionnaire Universel des Plantes, Arbres & Arbustes de la France, contenant une Description raisonnée de tous les Végétaux du Royaume, considérés relativement à l'Agriculture, au Jardinage, aux Arts, & à la Médecine des Hommes & des Animaux, par Mr. Buchoz. 4 vol. ibid. 1770. 8vo.

Douze (les) Césars, traduits du Latin de Suétone, avec des Notes & des Réflexions. par Mr. de la Harpe, 2 vol. 8vo. ibid. 1770.

Droit des Souverains défendu, par Fra Paolo, 2 vol. 12vo. Amst.

Droit (le) Public de l'Europe, fondé sur les Traités, par Mr. l'Abbé de Mably. Nouvelle Edition augmentée, 3 vol. 8vo. ibid. 1766.

Du Théâtre, ou Essai sur l'Art Dramatique. Ouvrage Excellent. Un volume grand in 8vo. de près de 372 Pages. Amst. 1773. *Editson Véritable.*

CATALOGUE

E.

Elemens de la Politique ou Recherche des vrais Principes de l'Economie Sociale, 6 vol. 8vo. Londres 1773.

Elémens d'Astronomie, par Mr. Cassini, 2 vol. 4. avec fig. ibid. 1740.

Elémens d'Algebre, traduits de l'Anglois de M. Saunderson, par C. de Joncourt, 2 vol. 4to avec fig. Amst. 1756.

Elémens de Chymie pratique, par Macquer, 3 vol. 12vo. ibid. 1756.

Encyclopédie, ou Dictionnaire Raisonné des Sciences, des Arts & des Métiers, par une Société de Gens de Lettres; mis en ordre & publié par M. Diderot, de l'Académie Royale des Sciences, &c. Nouvelle Edition, in folio. VII vol. Paris 1755. *Premiere & Seconde Livraison.*

Epreuves du Sentiment, ou les Oeuvres de M. d'Arnaud, 2 vol. 12vo. Paris 1772.

Essai sur le Caractere, les Mœurs & l'Esprit des Femmes dans les différens Siecles, par Mr. Thomas de l'Académie Françoise. Amst. 1772. 12vo.

Essai Général de Tactique, précédé d'un Discours sur l'état actuel de la Politique & de la Science Militaire en Europe, avec le Plan d'un Ouvrage intitulé la France Politique & Militaire, 2 vol. 8vo. fig. 1773.

Esprit (l') de l'Encyclopédie, ou Choix des Articles les plus curieux, les plus agréables, les plus piquans, les plus philosophiques, tirés de ce grand Dictionnaire, 7 vol. ibid. 1768. 12vo.

Esprit (l') de Bossuet, ou Choix de pensées tirées de ses meilleurs ouvrages. Bouillon 1771.

Examen de la Doctrine touchant le Salut des Payens, ou Nouvelle Apologie pour Socrate, par Mr. J. A. Eberhard, Ministre à Berlin, grand 8vo. Amst. 1773.

G.

Gentilhomme (le) Cultivateur, ou Corps complet d'Agriculture, Tiré de l'Anglois, & de tous les Auteurs qui ont le mieux écrit sur cet Art, par Dupuy Demportes, 8 vol. 4to. fig. Paris 1761. - Le même Ouvrage en 16 vol. ibid 1761, in 12vo.

Géographie Universelle, à l'usage des Colleges, par Mr. Robert. 2de. Edit. 12. ibid. 1772.

Géographie Elémentaire, traitée en forme d'Entretiens: Ouvrage principalement fait en faveur des Meres de famille & des jeunes Demoiselles, par M. Henault, Avocat. ibid. 1772. 12vo.

H.

Henriade, (la) par de Voltaire: enrichie de figures. Amst. 1772. 8vo. papier Royal.

Henriade (la) en Dix Chants, in 24. Jolie Edition. Geneve. (Paris) 1773.

Histoire Philosophique & Politique des Etabliſſemens & du Commerce des Européens dans les deux Indes. 6 vol. 8vo. 1772.

Histoire & Mémoires de Littérature de l'Académie des Inscriptions & Belles-Lettres, 4to fig. Paris. complet.

Histoire de Nader Chah, connu ſous le nom de Thamas Kuli-Khan, Empereur de Perſe, traduite d'un Manuſcrit Perſan, avec des Notes Chronologiques, Historiques, Geographiques, & un Traité ſur la Poëſie Orientale, par Mr. Jones, 2 vol. 4. Londres 1770.

Histoire de l'Eſprit Humain, ou Mémoires Secrets & Univerſels de la République des Lettres, par le Marquis d'Argens, 14 vol. 8vo. Berlin, 1765.

Histoire Naturelle, Générale & Particuliere, par M. de Buffon. Nouvelle Edition. XVII. vol. 4to. avec fig. Paris 1772.

Histoire Naturelle des Oiſeaux, par Mr. le Comte de Buffon. Tomes 1 & 2. in folio, avec les figures enluminées au naturel. Paris, de l'Imprimerie Royale. 1770 & 1772.

Histoire Militaire du Prince Eugene, du Duc de Marlborough & du Prince d'Orange & de Naſſau, par Mrs. Dumont & Rouſſet; 3 vol. fol. format d'Atlas, avec toutes les Vues, les Plans des Batailles, Sieges, &c. Haye 1729—1747.

Histoire Militaire de Louis le Grand, par Quincy, 7 vol. 4to. avec fig. *ibid.* 1726.

Histoire du Prince Eugene, par Mr. Mauvillon, ornée de Plans de Batailles & des Médailles nécéſſaires pour l'Intelligence de cette Histoire. Nouvelle Edition conſidérablement augmentée & corrigée, 5 vol. 8vo. Amſt. 1750.

Histoire du Vicomte de Turenne, Maréchal-Général des Armées du Roi, par Mr. de Ramſay, 4 vol. 8vo. avec des Fig. & les Plans de Batailles. Amſt. 1770.

Histoire de Charles XII, Roi de Suede, traduite du Suédois de J. A. Nordberg. 4to. 4 vol. Haye 1742—1744.

———— item, grand Papier.

Histoire de la Maiſon de Bourbon, par Mr. Deſormaux, Historiographe de la Maiſon de Bourbon. Tome premier, *Paris* 1772. 4to. *de l'Imprimerie Royale.*

Histoire de la Rivalité de la France & de l'Angleterre, par M. Gaillard, 3 vol. 12vo. Paris 1771.

Histoire de France, depuis l'Etabliſſement de la Monarchie Françoiſe, par le P. Daniel, 24 vol. 12vo. Amſt. 1755—1758.

CATALOGUE

Histoire de l'Avénement de la Maison de Bourbon au Trône d'Espagne: dédiée au Roi, par Mr. Targe. 6. vol. Paris 1772. 12vo.

Histoire d'Ecosse, sous les Regnes de Marie Stuart & de Jacques VI, jusqu'à l'avenement de ce Prince à la couronne d'Angleterre; traduite de l'Anglois, de M. G. Robertson, Auteur de l'Histoire de Charles V. 4 vol. Londres 1772. 12vo.

Histoire de l'Inoculation de la Petite Verole ou Recueil de Mémoires, Lettres, Extraits & autres Ecrits, sur la Petite Verole Artificielle, par M. de la Condamine. 12vo. Tome 1. en deux parties. Amsterdam. (Paris) 1773.

Homme (de l') de ses Facultés Intellectuelles & de son Education. Ouvrage Posthume de M. Helvetius, 2 vol. 8vo. 1773.

History of Agathon, by Mr. C. M. Wieland, translated from the German Original, 4 volumes 12vo. London 1773.

I.

Jeux (les) de la petite Thalie, ou Nouveaux petits Drames propres à former les Mœurs des Enfans & des jeunes personnes, depuis l'âge de cinq ans jusqu'à vingt. 1772. 8vo.

L.

Lettres de Pekin sur le Génie de la langue Chinoise & la nature de leur Ecriture Symbolique comparée avec celle des Anciens Egyptiens; par un Pere de la Comp. de Jesus, Missionnaire à Pekin, 4to. Bruxelles 1773. avec figures.

Lettres de Madame la Marquise de Pompadour, depuis MDCCXLVI. jusqu'à MDCCLXII. inclusivement. 3. Parties. Londres 1772. in 8vo.

Loix (les) de Minos, Tragédie, avec les Notes de Mr. de Morza, & plusieurs pieces curieuses détachées, par Mr. de Voltaire, un Tome. gr. 8vo. Geneve 1773.

Letters concerning the present State of England, particularly respecting the Politico, Arts, Manners and Litteratu-re of the Times, London 1773, gr. 8vo.

Letters on the French Nation, considered in its different Departements: by Sir R. Talbot, who attendid the Duke of Bedford to Paris in 1762. 2 volumes. 12vo. London 1771.

M.

Mélanges (Nouveaux) Philosophiques, Historiques, Critiques, &c. &c. par Mr. de Voltaire, 12 vol 8vo. 1772.

Mélanges de Littérature & de Philosophie, par M. d'Alembert, 5 vol. 12vo. Amst 1760-1767.

Mémoires sur les objets les plus importans de l'Architecture, par Patte. Ouvrage Enrichi de nombre de Planches gravées en taille-douce, 4to. Paris 1769.

Mémoires Historiques, Politiques & Militaires sur la Russie, contenant les principales Révolutions de cet Empire & les Guerres des Russes contre les Turcs & les Tartares, &c. par le Général de Manstein. 2 vol. 8vo. fig. Lyon. 1772.

Mémoires pour servir à l'Histoire du XVIII. Siècle, contenant les affaires d'Etat, &c. par Lamberti, 14 vol. 4to. Amst. 1735-1740.

Mémoires de Montecuculi, avec un Commentaire du Comte Turpin de Crissé, 3 vol. avec beaucoup de fig. 8vo. ibid. 1770.

O.

Oeuvres Philosophiques de Mr. Diderot, 6 vol. 8vo. 1772.

Oeuvres Complettes de Mr. de Voltaire, en XVIII. Tomes in Quarto, avec 50 belles fig. Edition magnifique, faite sous les yeux de l'auteur. Geneve. 1768 1772.

Oeuvres de Moliere, avec des Remarques Grammaticales, des Avertissemens & des Observations sur chaque Piece, par M. Bret, 6 vol. gr. 8vo. avec des superbes figures. Paris 1773.

Oeuvres de Jean Racine, avec des Commentaires par Mr. Luneau de Boisjermain, 7 vol. 8vo. Paris 1768, avec des superbes Planches.

Oeuvres de Racine. Nouvelle Edition considérablement augmentée de beaucoup de pieces qui n'avoient pas encore paru, principalement celles de Théâtre, &c. avec de très-belles figures, 12vo. 3 vol. Amst. 1763.

Oeuvres d'Alexis Piron, avec de jolies fig. 3 vol. 12vo. Paris 1758.

Oeuvres diverses de Pope, traduites de l'Anglois. Nouvelle Edition revue & augmentée d'un grand nombre de Pieces qui n'avoient point encore été traduites, avec de très-belles fig. 8 vol. 12vo. Amst. & Leips. 1767.

Oeuvres diverses de Michel de Cervantes Saaveda, 8. vol. 12vo. Belle Edition, avec les figures superbes de Coypel &c. Amst. 1768.

P.

Pensées de Mr. d'Alembert, 12vo. Paris 1774.

Politique (la) Naturelle, ou Discours sur les vrais Principes du Gouvernement, par un Ancien Magistrat, 2 vol. Londres 1773, gr. 8vo.

Political Essays concerning the present State of the British Empire, particularly respecting : I. Natural Advantages and Disadvantages. II. Constitution. III. Agriculture.

CATALOGUE DES LIVRES.

IV. Manufactures. V. The Colonies, and VI. Commerce. London 1772. 4to.

Pope's (A.) Works, with the Notes of Mr. Warburton: the laſt Edition neatly printed. 6 vol. 8vo. with cuts. Lond. 1764.

R.

Récréations Mathématiques & Phyſiques, par Ozanam, avec fig. 4 vol. 8. ibid. 1750.

Recueil des Oeuvres de Mad. du Boccage, avec fig. 3 vol. 8vo. Lyon 1764.

Recueil de Nouvelles Pieces Fugitives de Mr. de Voltaire, 12 parties, 8vo. Geneve 1766 à 1773.

Recherches Philoſophiques ſur les Egyptiens & les Chinois, par Mr. de Pauw, 2 vol. avec une Carte. Berlin 1773.

Réflexions & Maximes Morales de Mr. le Duc de la Rochefoucault, avec des Commentaires par Mr. Manzon, 8vo. Amſt. 1772.

Réflexions Critiques ſur la Poéſie & ſur la Peinture, par l'Abbé du Bos, 3 vol. 4to. Superbe Edition, imprimée en Cadres. Paris 1755.

Roman Philoſophique ou Traité de Morale Moderne, 12vo. Londres 1774.

S.

Sennemours & Roſalie de Civraye, Hiſtoire Françoiſe, 3 parties. 12vo. Paris 1773.

Spectacle de la Nature, ou Entretiens ſur les particularités de l'Hiſtoire Naturelle, qui ont paru les plus propres à rendre les jeunes gens curieux & à leur former l'Eſprit. 8 vol. 12vo. fig. Paris 1771.

Supplément au Roman Comique, ou Mémoires pour ſervir à la vie de Jean Monnet, 2 vol. 12vo. Londres 1772.

Spectator (the) by Steele. 8 vol. 12vo. London 1767.

T.

Théâtre Complet de Mr. de Voltaire, le tout revu & corrigé par l'Auteur même, 10 vol. 12vo. 1773.

Tragédies-Opera de l'Abbé Metaſtaſio, traduites en françois, 12 vol. 12vo. 1751.

—— item en Italien, 6 vol. 12vo. Paris 1773.

U.

Uſong, Hiſtoire Orientale, par le Baron de Haller: traduit de l'Allemand. 12vo. Paris 1772.

Uſong, and Oriental Hiſtory in four Books. Tranſlated from the German of Baron Albert von Haller. London 1774. 12o.

W.

Works (the) of Dr. Jonathan Swift, in XXII. Volumes, with copper Plates. London. 1762. gr. 8.

F I N.

www.ingramcontent.com/pod-product-compliance
Lightning Source LLC
Chambersburg PA
CBHW071609220526
45469CB00002B/285